電腦繪圖

「人物

塗色」

最強百科

CLIP STUDIO PAINT PRO/EX繪圖！

書面解說與影片教學・學習68種優質上色技法

株式会社レミック　編著

附錄檔案下載

本書附贈的插畫檔案、筆刷檔案等素材，皆發布於本書的服務網頁中。
詳情請見P.11。

本書服務網頁　　https://nsbooks.pse.is/9786267062180

前 言

非常感謝您購買了《電腦繪圖「人物塗色」最強百科》。

本書是一本繪圖技法書，透過高品質的範例作品講解電腦繪圖中的人物塗色技術。本書適合所有對人物上色感興趣的人，不論你是初次嘗試電腦繪圖，還是平時有在畫人物插畫，但覺得「顏色少了一味」、「想嘗試更多種上色方式」，而且想跳脫目前畫法，這本書適合每一位對人物上色有興趣的人。

我們邀請 10 位擁有紮實繪畫實績的專業插畫師，為你講解「筆刷上色法」、「水彩上色法」、「動畫上色法」、「厚塗法」等基礎上色方法，同時將每位插畫師對上色的堅持彙整於教學內容。

繪圖軟體方面，本書採用 CLIP STUDIO PAINT，使用 PRO 和 EX 都能加以活用的功能。書中雖以 PC 版的畫面和操作進行解說，但附贈檔案及大部分的功能，皆可使用於 iPad 版、iPhone 版。檔案內容可供兩種類型的用戶使用。

書中一開始會先為你精選 CLIP STUDIO PAINT 上色中的重要用法。正篇內容則將每幅插畫的上色步驟拆解成不同部位，並且講解「上色技巧」、「選色方法」、「筆觸觀念」、「圖層功能的區分使用」等內容。

你可以嘗試模仿喜歡的插圖的上色流程，也可以只針對想了解的技巧，將其應用於自己的插圖中。

本書是以「人物塗色」為主題的全新作品，除了淺顯易懂的優點之外，也讓讀者能在閱讀書面內容的同時，搭配影片一起學習。例如難以只靠書面內容理解的筆刷筆觸，或是完成作品前反覆摸索的過程，這些都能透過影片來學習。

當然，不僅是影片教學，本書的書面解說和附錄贈品內容也都是最棒的。圖層結構和筆刷的使用方式更淺顯易懂，還能得到插圖中採用的筆刷和材質素材。

希望本書能幫助各位提升上色的功力，那將是我們的榮幸。

編 者

電腦繪圖「人物塗色」最強百科

CLIP STUDIO PAINT PRO/EX繪圖！
書面解說與影片教學・學習68種優質上色技法

株式会社レミック　編著

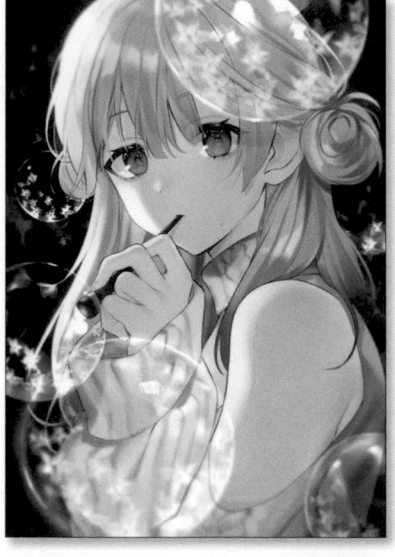

筆刷上色法　————————Aちき　P.20

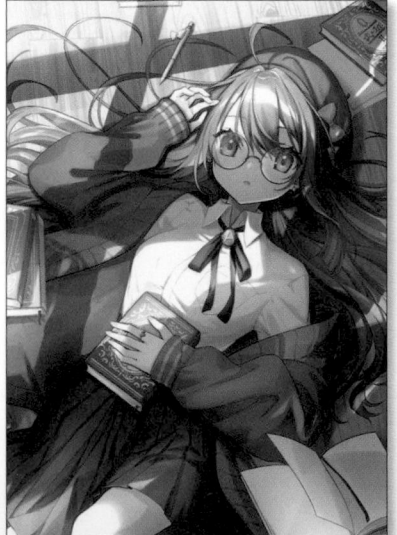

水彩筆刷上色法————————ずみちり　P.40

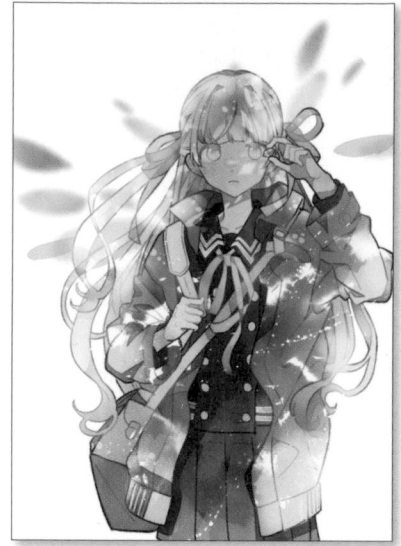

透明水彩上色法 ——— 吉田ヨシツギ P.60

上色的前置作業　P.62

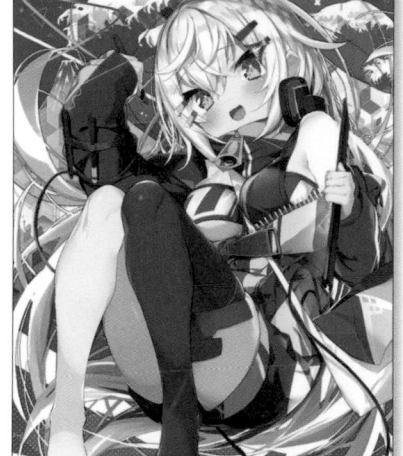

寫實上色法 ——— 神岡ちろる P.82

上色的前置作業　P.84

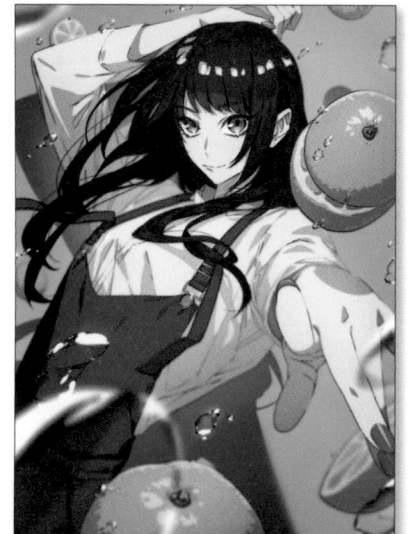

動畫上色法 ——— PJ.ぽてち P.100

上色的前置作業　P.102

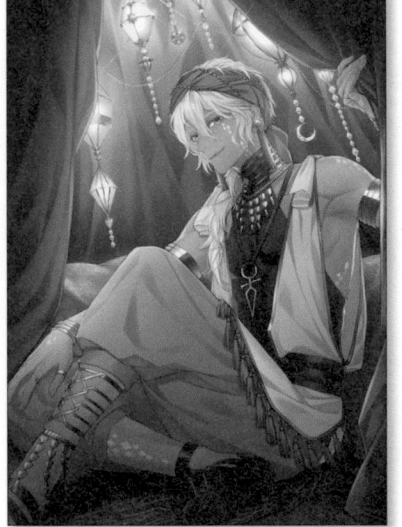

水彩上色法 —————————— みっ君 P.120

水彩發光上色法 ————————— べっこ P.144

粉彩上色法 —————————— さいね P.164

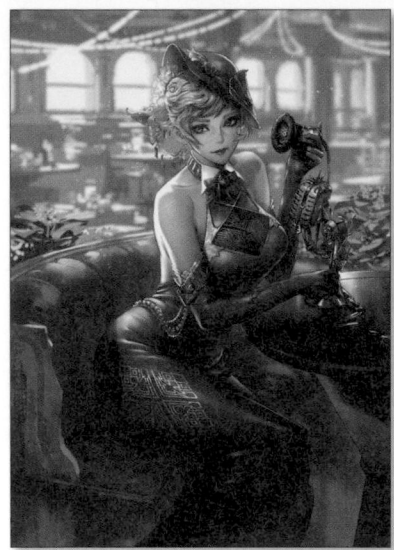

厚塗上色法 ─────────── 鏑木康隆 P.182

繽紛上色法 ─────────── くるみつ P.204

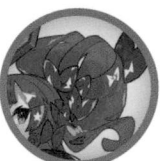
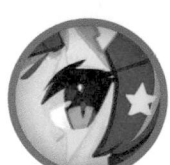
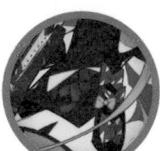
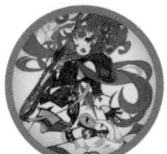

本書的使用方法

本書架構

將實力派插畫師的塗色技巧分成「皮膚」、「頭髮」、「眼睛」、「服裝」等部位並進行解說,最後講解「最終修飾」的技巧。所有解說內容都能搭配影片(P.10)閱讀,加深對於內容的理解。

本書主要講解的是人物上色,背景方面只會提及加工修飾、小物件上色的部位。

此外,本書提供的附贈檔案包含線稿檔案,可在下載後嘗試本書的上色方法,或是以自己的畫法加以練習。

頁面架構

介面
插畫師的介面使用環境各不相同,因此 CLIP STUDIO PAINT 的截圖畫面也會有所差異。此外,有些介面的設定並非預設值。

關於介面顏色,可點選〔檔案〕選單→〔環境設定〕→〔介面〕的〔顏色〕,將配色主題更改為「淡色」或「濃色」。(macOS 版可於〔CLIP STUDIO PAINT〕選單→〔環境設定〕→〔介面〕的〔顏色〕中進行更改。)

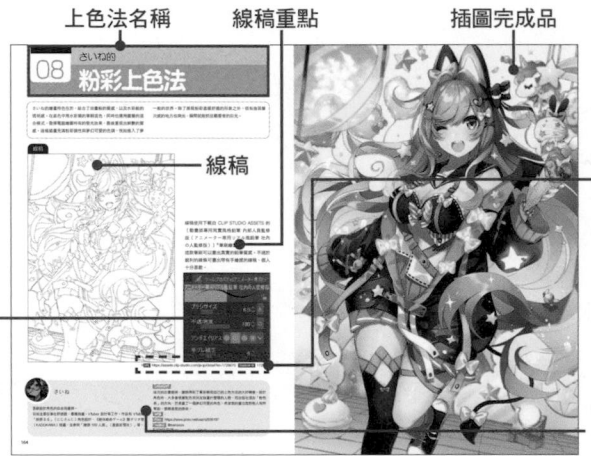

上色法名稱　　線稿重點　　插圖完成品

線稿

URL
關於下載自「CLIP STUDIO ASSETS」(P.19)的素材,將提供素材的 URL 及方便搜尋的「Content ID」。

插畫師個人簡介

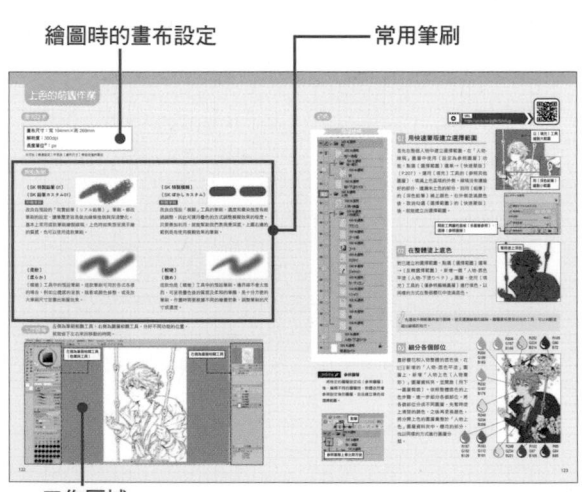

繪圖時的畫布設定　　常用筆刷

工作區域
介紹插畫師平時的面板配置方式。

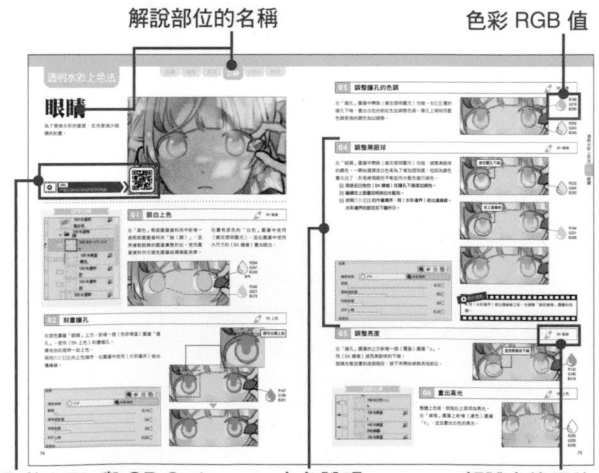

解說部位的名稱　　色彩 RGB 值

影片 URL 與 QR Code
講解於 P.10。

上色說明

解說中使用的筆刷名稱

備忘錄

介紹 CLIP STUDIO PAINT 的功能。

影片重點

搭配影片閱讀內文時的補充事項。

影片重點

單獨顯示的圖層

為清楚呈現疊加的色彩,有些
地方會只顯示在解說中進行上
色的圖層。
基本上,這時的圖層皆為
〔普通〕混合模式,不透明度
100%,〔用下一圖層剪裁〕功
能為關閉狀態。
此外,此處的線稿會被調淡,
上色的地方才能看得更清楚。

說明欄

講解小物件、背景上色,或是插畫的繪圖技巧和構思方法。

COLUMN 說明欄

提示

繪圖上的補充內容或題外話。

提示

正確與錯誤示範

插圖的正確示範與錯誤示範。在某些插畫表現中,這樣的畫
法不一定是錯的,因此請配合插畫的風格區分不同的畫法。

圖層結構

顯示當前解說部位的部分圖層架構。以項目編號表示該解說內容所對應的圖
層,看起來更好懂。

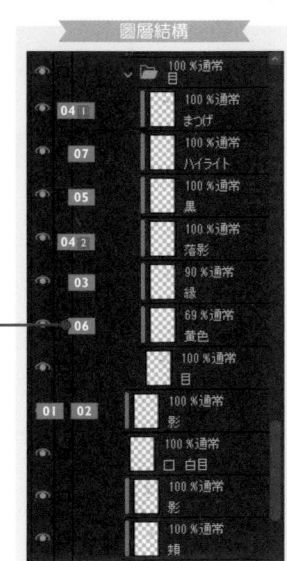

圖層結構

項目編號

解說內容的項目編號。

本書的記載方式

本書自行以簡稱代替 CLIP STUDIO PAINT 的功能名稱。
使用〔用下一圖層剪裁〕設定的圖層,標示為「剪裁圖層」。
混合模式改為「色彩增值」的圖層,簡稱為〔色彩增值〕圖層,其他混合模
式的圖層,一樣以「〔混合模式名稱〕圖層」的方式標示。

關於影片

本書的一大特色，是彙整每個相關繪圖過程的附贈影片內容。你可以將網址輸入於網頁瀏覽器中，透過網址（URL）進入各繪圖項目的開頭，或是以掃描 QR Code 的方式進入影片。

影片注意事項

本書以易讀性為優先考量，將過程的書面內容加以整理，但實際繪圖過程會經過多次反覆測試。所以影片中的繪圖過程，大多不像書面內容那樣井然有序。

請將影片當作觀察「筆刷的筆觸細節」、「加入效果的範圍」、「反覆測試過程」的參考即可。此外，觀看影片時請注意以下幾點事項。

- 影片中的圖層名、筆刷名與書中不同。書面內容有經過整理，比較淺顯易懂。
- 有些圖層的不透明度會被多次調整。書中呈現的是完成後的數值。
- 作業過程中會合併或刪除圖層。書中為經過整理的內容。
- 書中割捨掉較不重要的繪圖步驟，或是瑣碎的操作過程。
- 書中的繪圖順序經過簡化，因此和影片中的繪圖步驟不一樣。

- 有些影片會為了反覆測試而混入複數操作程序。
- 為了銜接後續過程，有些影片含有與作畫項目無關的上色過程。
- 由於影片錄影環境的關係，有些影片不會顯示設定框。
- 有些書中截圖和影片的呈現不一樣。
- 有些插畫師的繪圖影片只會顯示畫布視窗。
- 影片上端將以字幕標示當前講解的繪圖過程名稱，以及項目編號（部分影片無標示）。
- 另外，詳細補充事項將記載於書中的「影片重點」。

不同作業系統的選單與按鍵符號差異

本書以 CLIP STUDIO PAINT「Windows 版」進行解說。請注意，macOS 版、iPad 版及 iPhone 版的選單和按鍵跟 Windows 版不一樣。

選單表示

關於以下功能操作，macOS 版位於「選單〔CLIP STUDIO PAINT〕」，iPad 版為「選單 ？」，iPhone 版為「選單 ≡→〔應用程式設定〕」。

- 〔環境設定〕
- 〔捷徑鍵設定〕
- 〔設定修飾鍵〕

- 〔設定命令列〕
- 〔調節筆壓檢測等級〕

按鍵表示

macOS 版、iPad 版、iPhone 版的部分按鍵和 Windows 版不同。操作書中的快捷鍵或修飾鍵時,請依照下方表格替換按鍵。

Windows	macOS、iPad、iPhone
Ctrl	command
Alt	option

可在 iPad 版、iPhone 版的邊緣鍵盤中操作按鍵。

點選後開啟

iPhone 版的邊緣鍵盤

手指從左右任一側的畫面外往內側滑動

邊緣鍵盤

iPad 版的邊緣鍵盤

下載附贈檔案

本書的服務網頁中提供額外附贈的「圖層分類檔案」、「插圖成品的 JPEG 圖檔」、「線稿 CLIP 檔」、「特製筆刷檔案」、「色板檔案」等素材。服務頁面的「下載」連結可下載附贈素材。使用前,請務必看過「はじめにお読みください.txt(請先閱讀此檔.txt)」。

本書網頁 https://nsbooks.pse.is/9786267062180

圖層分類 CLIP 檔
將圖層分門別類的插圖成品檔案。因為是已經完成的檔案,有些插畫的部分圖層已合併。

插圖成品的 JPEG 圖檔
插圖完成品的 JPEG 檔。讀者可在高解析度之下觀察美麗的插畫。

特製筆刷檔案
插畫師自製的特製筆刷檔。附贈筆刷會出現 附贈筆刷 的標示。下一頁會說明使用方法。

線稿 CLIP 檔
只有線稿的檔案。建議實際練習上色看看。
請務必將上色完成的作品發表於 Twitter 或 Instagram 等社群媒體。公開發文時,請標明插畫線稿取自本書。

色板檔案
此檔案彙整了繪圖時使用過的顏色。可將檔案匯入 CLIP STUDIO PAINT 的色彩面板並加以運用。下一頁會說明使用方法。

材質素材檔案
插畫師自製的材質檔。附贈材質上會出現 附贈素材 的標示。下一頁會說明使用方法。

附贈檔案的安裝方法

安裝 PC 版

接下來將為你說明本書附贈檔案的安裝及使用方法。

下載後的附贈檔案為 zip 壓縮檔,請用解壓縮軟體解壓縮。

關於 CLIP STUDIO PAINT 安裝於 PC 的方法,Windows、macOS 安裝 PRO 或 EX 版本的方法皆相同。

我們以 Windows 版 PRO 為例說明安裝方法。

特製筆刷

將解壓縮後的特製筆刷(.sut 檔)拖放至輔助工具面板就能進行安裝。你也可以一次拖放並讀取多個筆刷。

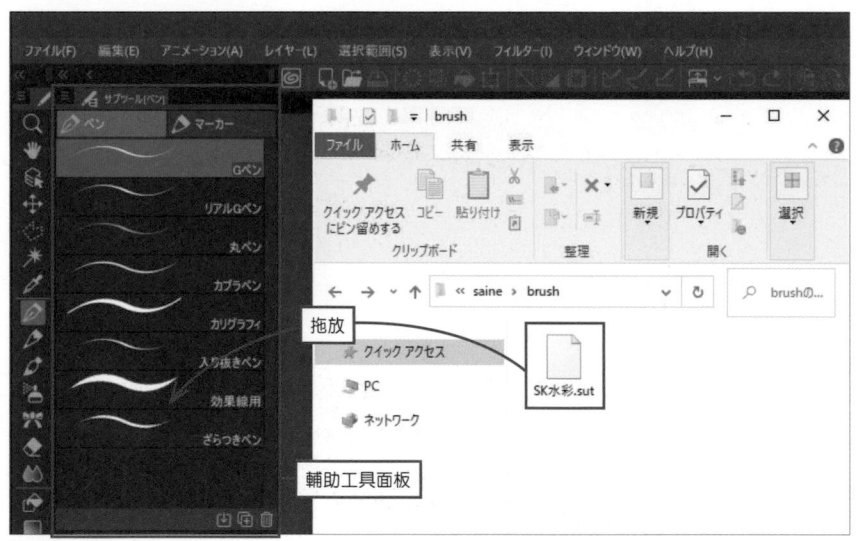
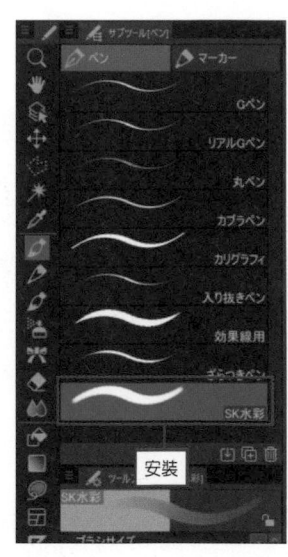

材質素材

在 CLIP STUDIO PAINT 中開啟材質素材(.psd 檔)檔案,就能複製貼上素材,使用於任一畫布中。

色板檔案

點選色板面板的選單■中→〔讀取色板〕,並選擇色板(.cls 檔)素材檔。

安裝 iPad、iPhone 版

附贈檔案也能使用於 iPad 版（CLIP STUDIO PAINT for iPad）、iPhone 版（CLIP STUDIO PAINT for iPhone）。
我們將以 iPad 版的安裝方法為例進行解說。

※確定可用於 iPadOS 14、iOS 14。以下方法可能不適用於之前的 iPadOS、iOS 版本。若無法順利安裝，請更新 OS 的版本。
※ 關於 iPhone 版的安裝方式，請同時查看本書的服務網頁。

特製筆刷

使用「safari」之類的瀏覽器，進入本書的服務網頁（P.11），下載附贈檔案。

1 開啟 CLIP STUDIO PAINT，先點選你想安裝特製筆刷的輔助工具面板。

2 開啟「檔案」應用程式。下載後的檔案會在〔下檔〕項目中，點擊 zip 檔並解壓縮。

3 解壓縮完成後，點選你想安裝的特製筆刷（.sut 檔）。

4 切換至 CLIP STUDIO PAINT，特製筆刷會被安裝在你選擇的輔助工具面板中。

※如果這時未事先開啟 CLIP STUDIO PAINT 會顯示錯誤，但只要再點一次特製筆刷就能正常安裝。

材質素材

選擇 CLIP STUDIO PAINT 選單〔檔案〕→〔打開…〕，讀取材質素材（.psd 檔）後，你可以複製貼上於任一畫布中。

CLIP STUDIO PAINT 的使用方法

CLIP STUDIO PAINT 有相當多種功能，接下來將說明書中的常用功能。

圖層

圖層是繪圖軟體的必備功能，將圖層想像成透明的薄片會更好懂。分別在不同圖層中作畫，後續就能更輕易地進行局部修改，或是建立色彩模式。我們會在圖層面板中管理圖層。

圖層面板

剪裁圖層

在使用〔用下一圖層剪裁〕功能 的圖層中作畫，圖案只會畫在下一圖層的上色範圍中。舉例來說，先建立一個底色圖層，再將上方的圖層設定為剪裁圖層，就不用擔心上面的圖案被塗出去。

在〔圖層1〕上方新增一個剪裁圖層。〔圖層2〕的圖案只會出現在〔圖層1〕的上色範圍裡。

鎖定透明圖元

開啟〔鎖定透明圖元〕 後，在該圖層作畫時，只能塗在已經上色的範圍裡。這樣在單一塗層中疊色時，就不需要擔心顏色被塗出去。

點選〔鎖定透明圖元〕後會出現鎖頭圖示

將〔圖層1〕設定為〔鎖定透明圖元〕之後，就只能在已上色的範圍裡作畫。

合併圖層

將多個圖層合併後，可建立一個統整所有繪畫內容的圖層。圖層太多時可利用此功能進行整理，十分方便。

〔與下一圖層組合〕

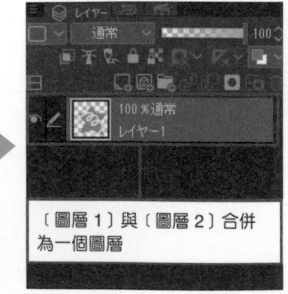

〔圖層1〕與〔圖層2〕合併為一個圖層

〔圖層〕選單中有各式各樣的合併功能。其中也有〔組合顯示圖層的複製〕，可保留合併之前的圖層，以便進行最終調整。

圖層混合模式

圖層混合模式是用來設定圖層疊色方式的功能。此功能可用於統一顏色、進行大幅度的改動，或是疊加更深或更亮的顏色。

圖層混合模式的種類實在很多，這裡將針對本書主要使用的功能進行説明。書中有改過混合模式的圖層，會以〔色彩增值〕圖層、〔加深顏色〕圖層的形式呈現。

下方是畫有冰淇淋的圖層，而上方的圖層則在畫面的上下部分畫出不同亮度的橘色。我們將嘗試改變橘色圖層的混合模式。

色彩增值

下方圖層的顏色，與設定中的圖層顏色相乘後形成深色。

加深顏色

做出深色照片般的效果。形成對比強烈的深色。

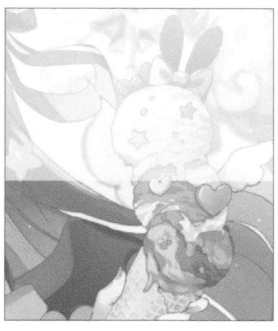

濾色

反轉下方圖層顏色並加以混合。顏色變得更亮，可做出與色彩增值相反的效果。

加亮顏色（發光）[※]

產生亮色照片般的效果。對比度降低，顏色很明亮。

相加（發光）[※]

提亮下方圖層的顏色並加以混合。適合用於表現光輝的效果。

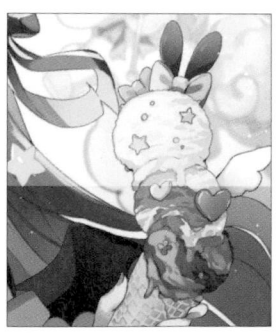

覆蓋

判斷顏色的亮度，亮部套用濾色，暗部套用色彩增值，組合不同模式。

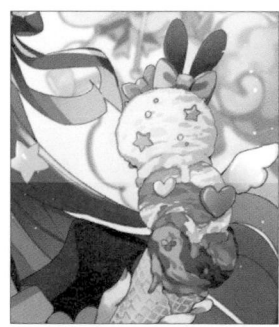

柔光

亮部會跟加亮顏色模式一樣變亮，暗部則跟加深顏色模式一樣變暗。

※另外還有「加亮顏色」和「相加」模式，名稱中有「（發光）」的模式，可在透明的地方發揮很好的效果。

圖層蒙版

圖層蒙版是能隱藏（遮蔽）圖層上方局部繪畫內容的功能。建立選取範圍，點選〔建立圖層蒙版〕後，選取範圍以外的區域會被隱藏起來。點選蒙版再用筆刷塗色的方式，還能用來調整圖層蒙版的範圍。此功能不會將繪畫內容刪除，只是隱藏起來而已，可恢復到原本的狀態。

※為清楚呈現選取範圍，此圖以粗虛線表示。

想調整圖層蒙版時，請點選圖層面板中的蒙版縮圖

右擊

取消選取〔啟用蒙版〕就能隨時關閉蒙版

選択範囲外をマスク(V)
選択範囲をマスク(D)
マスクを削除(E)
マスクをレイヤーに適用(A)
✓ マスクを有効化(B)
マスク範囲を表示(H)
✓ マスクをレイヤーにリンク(L)

圖層資料夾

一旦建立太多圖層，管理起來會十分繁雜。圖層資料夾可統一將圖層管理於資料夾中，處理起來更方便。

除此之外，還可運用圖層資料夾的整合功能，對著圖層資料夾裡的所有圖層，使用混合模式或〔用下一圖層剪裁〕效果。下圖說明為將〔用下一圖層剪裁〕用於圖層與圖層資料夾的效果差異。

用於圖層

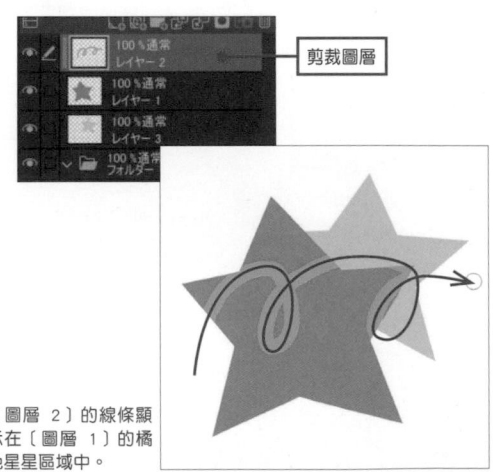

剪裁圖層

〔圖層 2〕的線條顯示在〔圖層 1〕的橘色星星區域中。

用於圖層資料夾

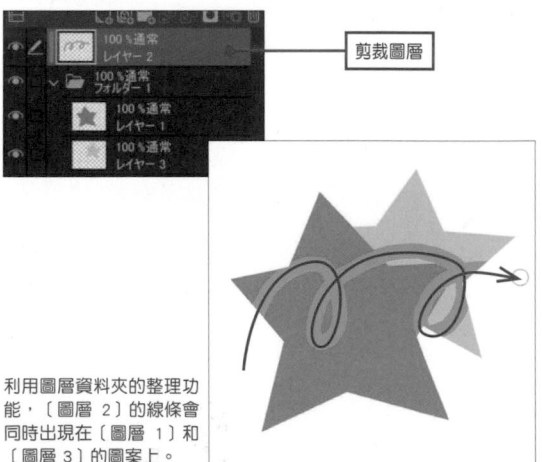

剪裁圖層

利用圖層資料夾的整理功能，〔圖層 2〕的線條會同時出現在〔圖層 1〕和〔圖層 3〕的圖案上。

圖層資料夾的穿透模式

〔穿透〕混合模式只能使用於圖層資料夾。如果圖層資料夾使用〔普通〕混合模式，資料夾裡的圖層混合模式效果只能適用於資料夾內部，但〔穿透〕模式可同時將混合模式的效果用於資料夾下方的圖層。

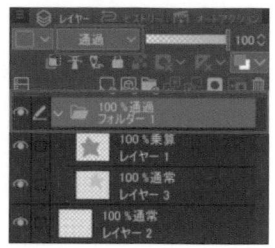

〔普通〕混合模式

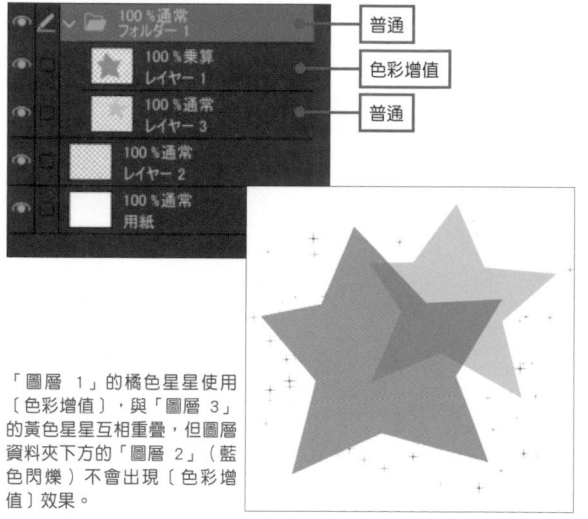

「圖層 1」的橘色星星使用〔色彩增值〕，與「圖層 3」的黃色星星互相重疊，但圖層資料夾下方的「圖層 2」（藍色閃爍）不會出現〔色彩增值〕效果。

〔穿透〕混合模式

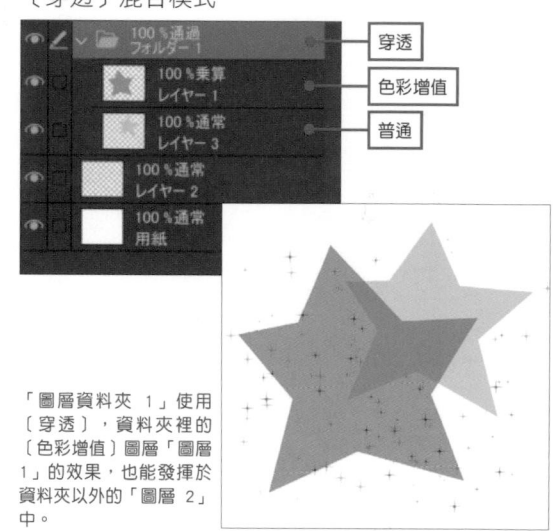

「圖層資料夾 1」使用〔穿透〕，資料夾裡的〔色彩增值〕圖層「圖層 1」的效果，也能發揮於資料夾以外的「圖層 2」中。

色彩設定

工具面板或顏色面板中的顏色圖示分別為「主色」、「輔助色」、「透明色」，被選到的顏色即是作畫時的「描繪色」。

另外，雙擊「主色」或「輔助色」後會跳出「顏色設定框」，輸入數值即可設定顏色。

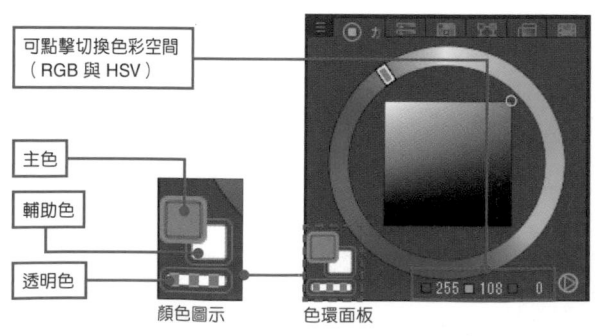

可點擊切換色彩空間（RGB 與 HSV）

主色

輔助色

透明色

顏色圖示　色環面板

可輸入數值以設定顏色

顏色設定框

※本書顏色以 RGB 數值的顏色為準。

顏色的選取方法

使用〔吸管〕即可選取畫布中的顏色。吸管功能分別有從畫布取得顏色的〔獲取顯示顏色〕，以及從選取中的圖層取得顏色的〔從圖層獲取顏色〕。本書使用吸管工具時，通常會以〔獲取顯示顏色〕的方式選取顏色。

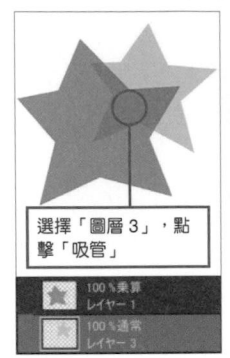

選擇「圖層3」，點擊「吸管」

100％乘算
レイヤー1

100％通常
レイヤー3

不同類型的〔吸管〕功能所選取的顏色不盡相同

〔獲取顯示顏色〕

〔從圖層獲取顏色〕

筆刷

CLIP STUDIO PAINT 的預設功能有〔沾水筆〕、〔毛筆〕、〔噴槍〕等工具，其中備有多種用途的筆刷作為輔助工具。有些工具會被分類於不同「群組」中。關於預設筆刷的表示，本書以〔沾水筆〕的〔G筆〕的形式呈現。

群組

〔沾水筆〕輔助工具

特製筆刷

我們可依喜好將預設筆刷製作成特製筆刷。選擇你想製作的輔助工具（筆刷），並在工具屬性中調整設定。工具屬性中沒有的項目可透過〔視窗〕選單→〔輔助工具詳細〕進行細部設定，請依個人喜好更改設定。這裡不贅述細節設定的介紹，建議你多方嘗試，尋找自己畫得順手的筆刷。

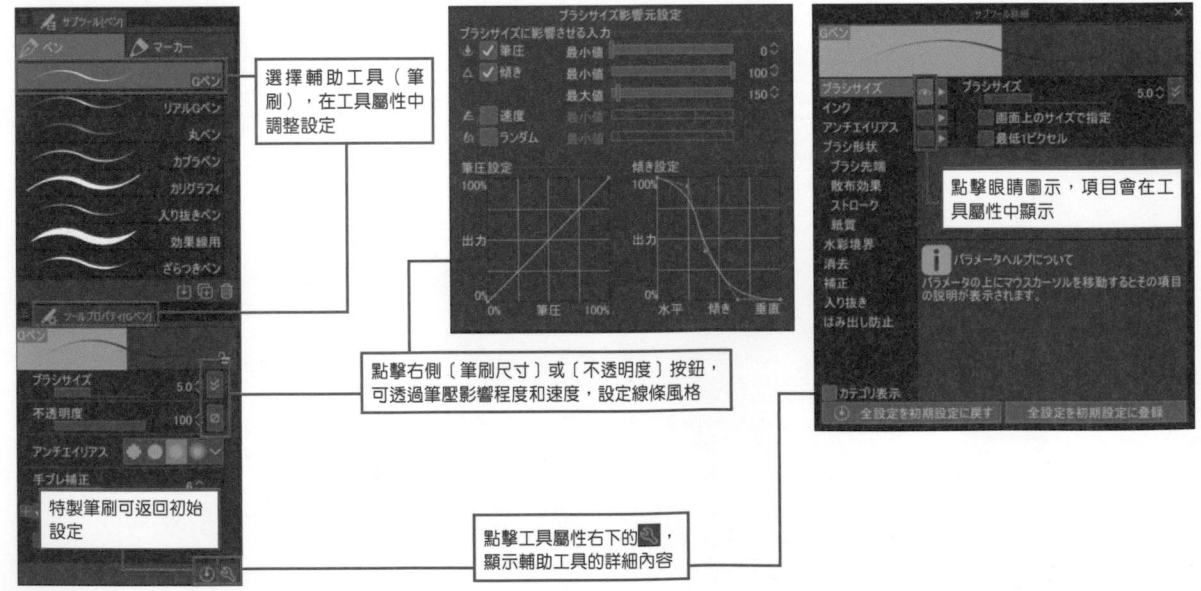

選擇輔助工具（筆刷），在工具屬性中調整設定

點擊右側〔筆刷尺寸〕或〔不透明度〕按鈕，可透過筆壓影響程度和速度，設定線條風格

特製筆刷可返回初始設定

點擊工具屬性右下的🔳，顯示輔助工具的詳細內容

點擊眼睛圖示，項目會在工具屬性中顯示

素材

點擊入口網站應用程式「CLIP STUDIO」的〔素材庫〕,可進入「CLIP
STUDIO ASSETS」並下載筆刷、材質或 3D 素材。

用戶可使用「素材名稱」或「Content ID」搜尋素材。

本書的插畫也是以下載的筆刷和素材繪製而成。

另外,可下載素材中有免費的物件,也有需付費的物件。下載之前請事先確
認清楚。

※下載素材前,需要登入 CLIP STUDIO 的帳號。
※關於素材的下載方式及使用規範等詳細說明,請於「CLIP STUDIO ASSETS」確認。

下載筆刷和 3D 素材的使用方法

從「CLIP STUDIO ASSETS」下載的筆刷或 3D 素
材,將保存於素材面板的〔Download〕中。

下載筆刷時,請將筆刷拖放至輔助工具面板。另外,
也可以從輔助工具面板的 #1# 圖示選擇收錄素材。

下載 3D 素材時,將素材拖放至畫布即可使用。

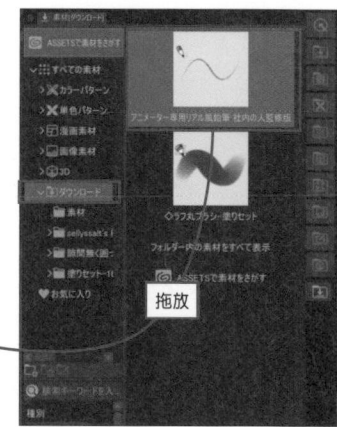

下載漸層對應素材的使用方法

從「CLIP STUDIO ASSETS」下載的漸層對
應素材,會保存在素材面板的〔Download〕
中,但無法直接使用。

點選〔圖層〕選單→〔新色調補償圖層〕→
〔漸層對應〕開啟視窗,運用〔追加漸層組〕
讀取素材後即可使用。

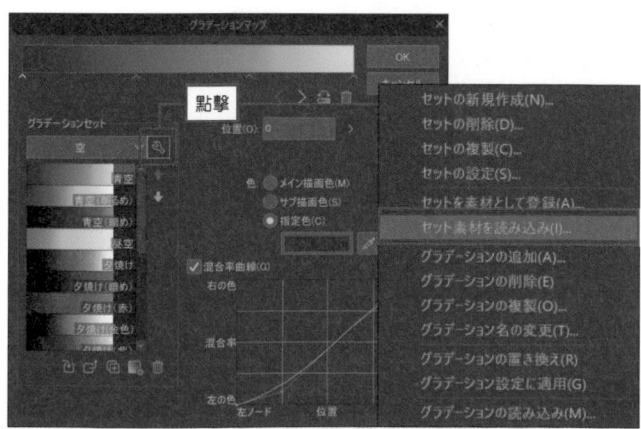

Ａちき的
筆刷上色法

Ａちき的塗色方式是以簡潔的筆刷上色為基礎，同時運用技術使作品更華麗豐富。在顯眼與不顯眼的地方刻意做出疏密感，藉此引導讀者的視線。此外，這種畫法除了可以維持良好品質之外，也具有縮短作畫時間的效果。

整體畫面呈現冷色調的紫色，而眼睛和泡泡中的光亮色彩營造出美麗夢幻的空氣感。真是一幅不禁令人深受吸引的作品。

線稿

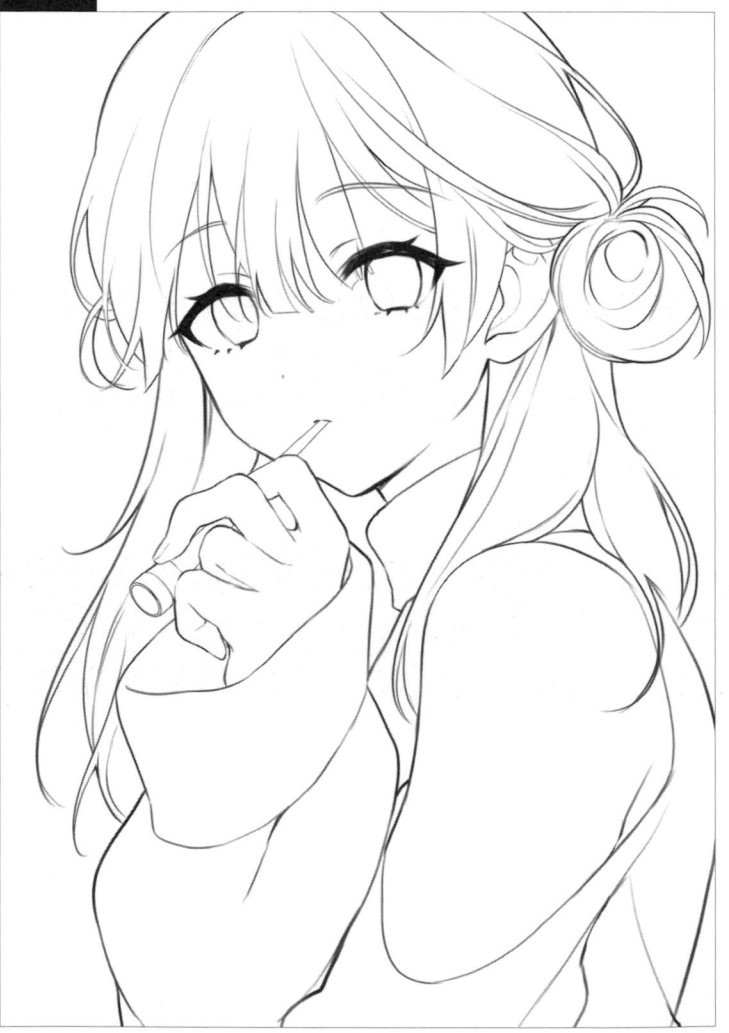

線稿下載使用 CLIP STUDIO ASSETS 素材庫中「填充集（塗りセット）」的〔◇粗糙圓刷（◇ラフ丸ブラシ）〕※。
描繪頭髮這類細節部位時縮小筆刷尺寸，若想增加強弱的部分則放大筆刷尺寸，並且運用筆壓調整線條粗細。

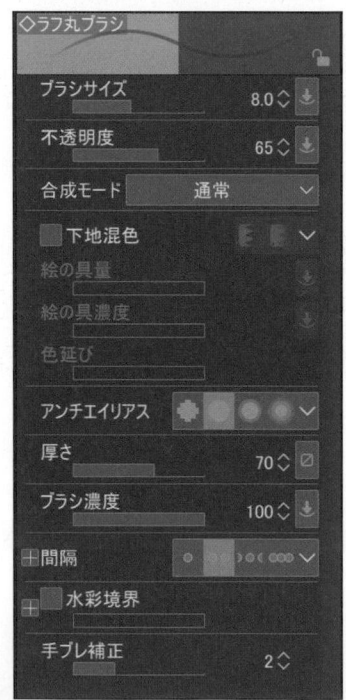

※ URL https://assets.clip-studio.com/ja-jp/detail?id=1695210　Content ID 1695210

Ａちき

自由插畫師。喜歡冷色與天空。
繪製輕小説《塩対応の佐藤さんが俺にだけ甘い》猿渡かざみ著（小學館）、《世界一かわいい俺の幼馴染が、今日も可愛い》青季ふゆ著（KADOKAWA）封面插畫，並參與「繪師 100 人展 10」（產經新聞社）等活動。

COMMENT
之前就在想，總有一天要畫冰凍泡泡的題材，所以畫得很開心，好滿足！
WEB　-
Pixiv　https://www.pixiv.net/member.php?id=1655331
Twitter　@atikix
PEN TABLET　Wacom Cintiq 13HD

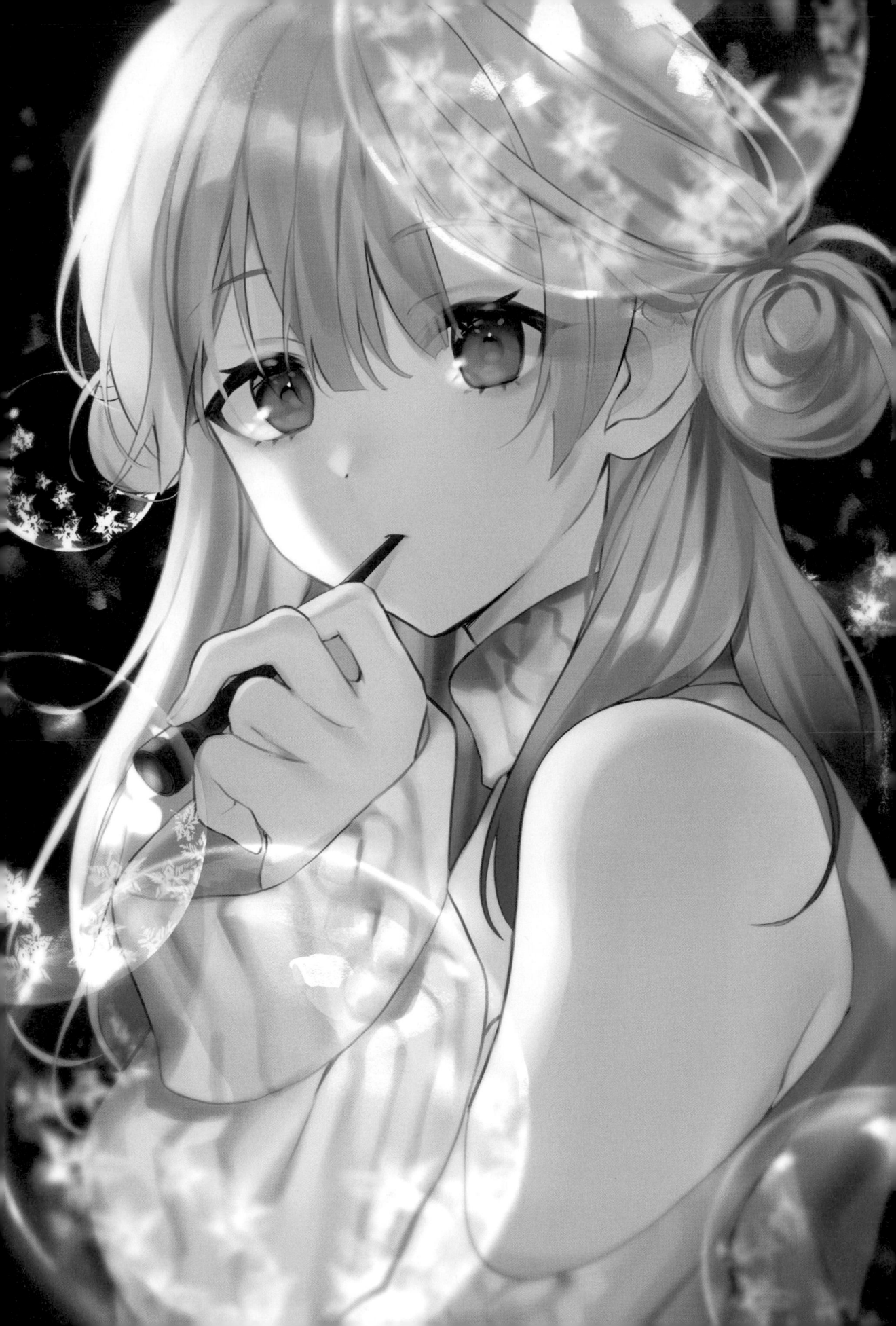

上色的前置作業

畫布設定

畫布尺寸：寬 109mm×高 153mm
解析度：600dpi
長度單位※：px

※可於〔環境設定〕更改〔筆刷尺寸〕等設定值的單位

常用筆刷

〔◇粗糙圓刷〕
（ラフ丸ブラシ）
可用於線稿的筆刷，柔軟的筆感在各種場合都是很重要的利器，是很容易使用的筆刷。筆刷濃度設定為 70%左右。

〔不透明水彩〕
〔毛筆〕工具〔水彩〕群組中的筆刷。可一邊輕輕暈染一邊上色。

〔柔軟〕（柔らか）
〔噴槍〕工具中的筆刷。呈現輕柔噴灑的質感。筆刷濃度設定為 100%。

〔G 筆〕（G ペン）
〔沾水筆〕工具〔沾水筆〕群組中的筆刷。可搭配〔柔軟〕和〔不透明水彩〕筆刷，畫出柔和的光或皮膚。不顯眼的地方以〔不透明水彩〕、〔柔軟〕、〔G 筆〕3 種筆刷描繪。

工作區域　很常用到工具屬性，先放大空間用起來更方便。

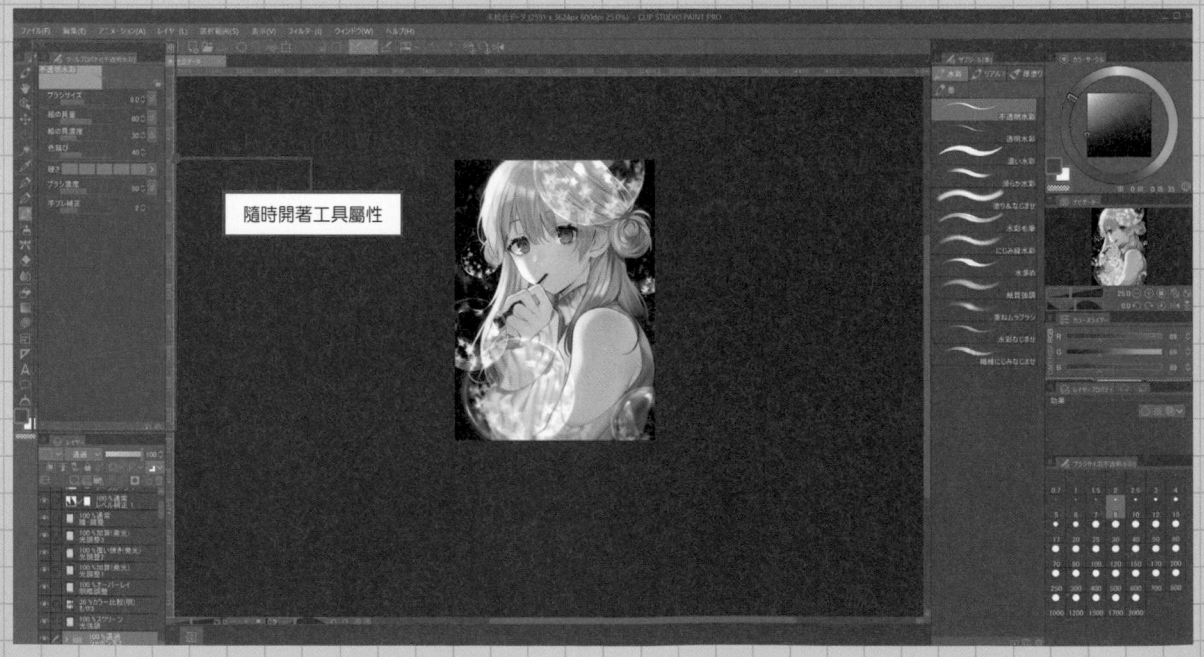

隨時開著工具屬性

底色

URL
https://youtu.be/SV_vUOUvlGE

圖層結構

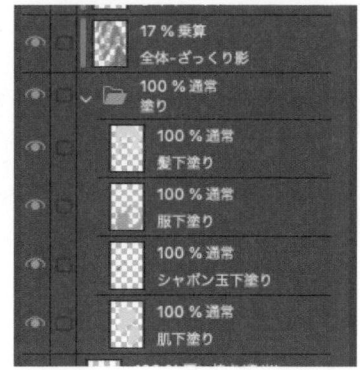

17 % 乗算
全体-ざっくり影

100 % 通常
塗り

100 % 通常
髪下塗り

100 % 通常
服下塗り

100 % 通常
シャボン玉下塗り

100 % 通常
肌下塗り

01 打底色

使用〔填充〕的〔參照其他圖層〕並塗滿顏色。細節的部分則用〔G 筆〕填滿遺漏的地方。將圖層分成皮膚、服裝、頭髮、小物件（吹泡泡的吸管）。

將底色圖層收納整理於圖層資料夾「上色（塗り）」中。在資料夾上方新增一個〔色彩增值〕圖層「整體-大致陰影（全体-ざっくり影）」，並使用〔用下一圖層剪裁〕。以〔◇粗糙圓刷〕畫出角色的整體陰影，受光的部分則用〔橡皮擦〕的〔較硬〕擦除陰影並調整形狀。由於顏色太深了，於是將圖層不透明度調整為 17%（B）。畫各部位的底色時，先將這個圖層隱藏起來。

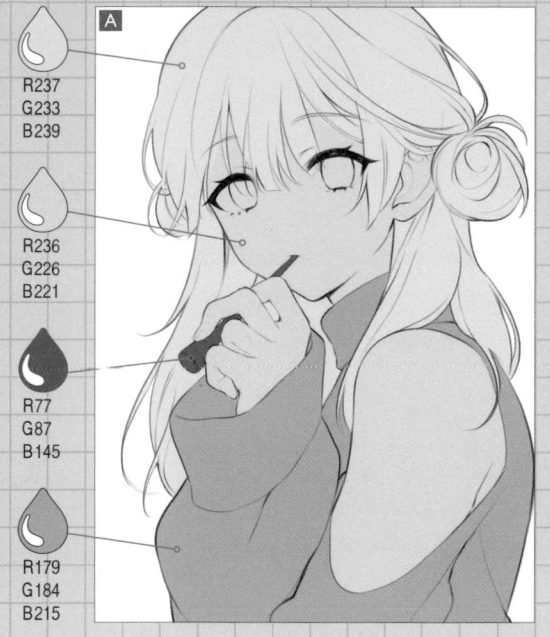

A

R237
G233
B239

R236
G226
B221

R77
G87
B145

R179
G184
B215

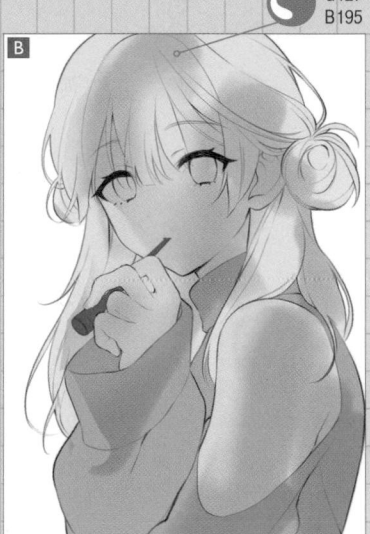

R126
G127
B195

B

之後再畫眼睛的底色。

▶ 影片重點
影片中的「整體-大致陰影」圖層不透明度為 28%，但最後修飾時調整至 17%。

memo ✎　填充設定 - 封閉間隙 -

設定〔填充〕的工具屬性〔封閉間隙〕，避免線條中斷的地方溢出顏色。
數值代表封閉間隙的大小。

✓ 隙間閉じ

設定值 3.0

✓ 隙間閉じ

設定值 10.0

筆刷上色法

皮膚

在受光面的邊界畫上高彩度顏色，在各處畫出模糊效果，使皮膚看起來更柔軟。繪製臉頰時要根據插畫的意象改變深淺度，漂亮型的角色顏色較淺，可愛型則顏色較深。範例角色屬於漂亮類型，因此調低了顏色深度。

URL
https://youtu.be/7SaMl1TfQyc

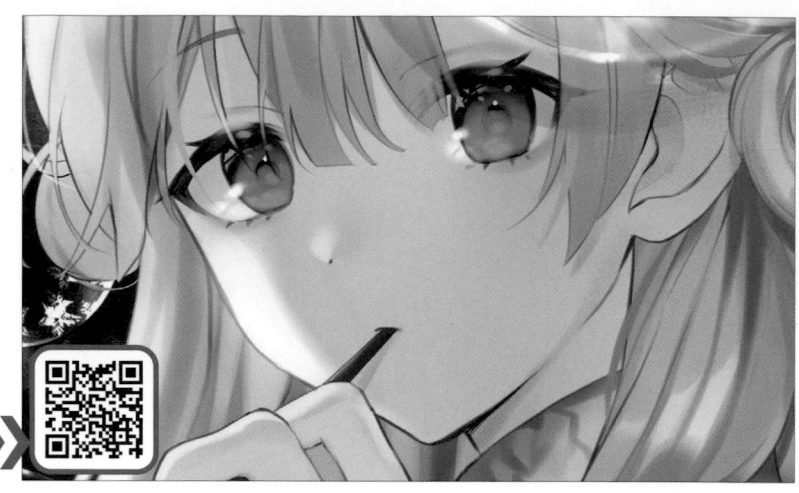

圖層結構

	100 % 通常　瞳下塗り
	100 % 通常　瞳・白目
04	100 % オーバーレイ　肌-光強調
03	100 % 乗算　肌-影
	100 % 乗算　肌-赤味重ね
02	40 % 乗算　肌-赤味
01	100 % スクリーン　肌-光
05	25 % 乗算　肌-色調整
	100 % 通常　肌下塗り
	100 % 覆い焼き (発光)

01 畫出亮部
◇粗糙圓刷

在塗好底色的「皮膚底色」圖層上，新增一個〔濾色〕圖層「皮膚-亮部」，並使用〔用下一圖層剪裁〕。在皮膚底色上方疊加剪裁圖層並畫出皮膚。想像光來自畫面左側，並用〔◇粗糙圓刷〕畫出亮部。邊界處使用透明色（P.17）的〔◇粗糙圓刷〕暈染，表現女孩子柔軟的皮膚。

R255 G183 B122

02 增加皮膚的紅暈
◇粗糙圓刷

新增一個〔色彩增值〕剪裁圖層「皮膚-紅色調」，在皮膚上添加紅色調。用〔◇粗糙圓刷〕在臉頰、耳朵、鼻尖塗上一層薄薄的紅色。
如果顏色太深，則運用圖層不透明度加以調整。此處的不透明度為 40%。

R255 G184 B157

03　在皮膚上疊加紅色

◇粗糙圓刷

新增一個〔色彩增值〕剪裁圖層「皮膚-紅色調疊色」，用〔◇粗糙圓刷〕塗上高彩度的紅色。另外分出一個圖層「皮膚-陰影」，以便修改瀏海的影子。

▶ 影片重點
影片會這時調整臉部的光影界線。

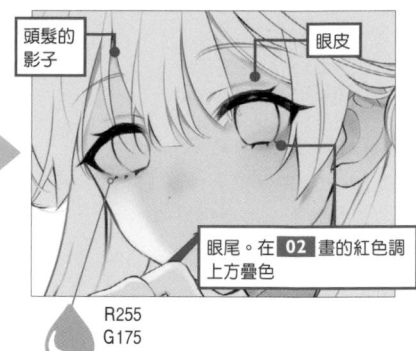

頭髮的影子

眼皮

眼尾。在 02 畫的紅色調上方疊色

R255
G175
B157

04　強調亮暗部

◇粗糙圓刷

新增〔覆蓋〕剪裁圖層「皮膚-強調亮部」。在受光的部分塗上亮色以強調明亮感，在暗部與亮部的界線加入少許深色陰影，加強亮暗層次感。
暫且先畫到這個程度，接著著手繪製其他部位。

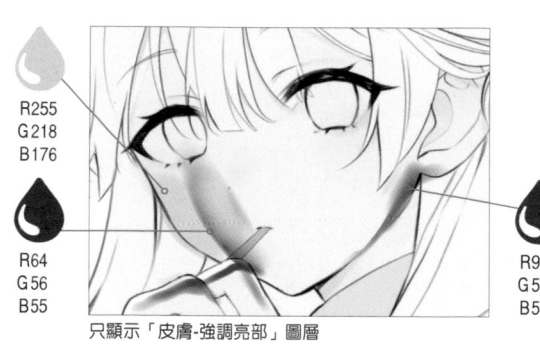

R255
G218
B176

R64
G56
B55

R98
G59
B55

只顯示「皮膚-強調亮部」圖層

※為讓讀者看清楚，此圖顏色較深

05　調整陰影色調

G筆
不透明水彩

整體畫到一定程度之後，就能開始調整皮膚的色調。在皮膚底色上新增〔色彩增值〕剪裁圖層「皮膚-調整顏色」。使用〔G筆〕加強陰影色，並且避開明亮的地方。用〔不透明水彩〕在邊界處暈染，圖層不透明度調整為25%。

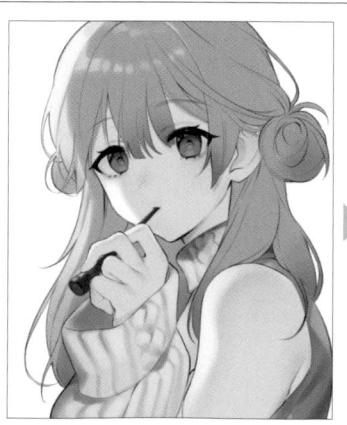

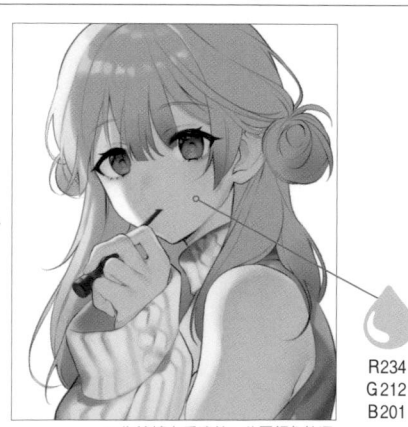

R234
G212
B201

※為讓讀者看清楚，此圖顏色較深

▶ 影片重點
色調有點太深了，於是使用圖層的〔鎖定透明圖元〕替換顏色。書中顯示的顏色是調整後的數值。

筆刷上色法

眼睛

疊加多種顏色，增添眼睛的深度。而且還要仔細畫出高光和反射光，將眼睛的透明感表現出來。

 URL
https://youtu.be/O2PFUWczWTY

圖層結構

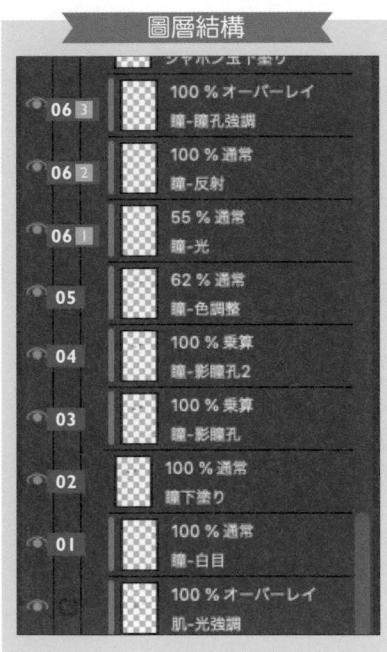

01　眼白上色　◇粗糙圓刷

在皮膚的上方新增一個剪裁圖層「眼睛-眼白」，並且畫出眼白的顏色。在整個眼白中使用〔◇粗糙圓刷〕上色，接著在下端畫出明亮色。

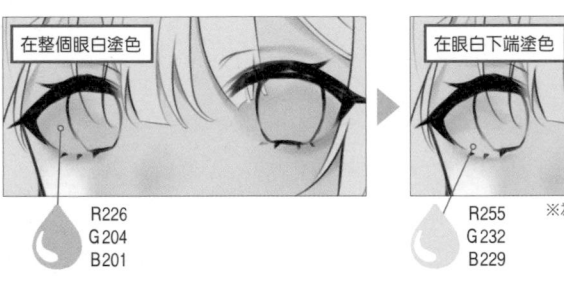

在整個眼白塗色　在眼白下端塗色
R226 G204 B201　R255 G232 B229　※為讓讀者看清楚，此圖顏色較深

02　黑眼珠的底色　G筆

在眼白圖層上方新增一個「眼睛底色」圖層，用〔G筆〕塗滿整個黑眼球。

R135 G127 B155

03　刻畫陰影與瞳孔細節　◇粗糙圓刷

新增〔色彩增值〕剪裁圖層「眼睛-瞳孔陰影」，用〔◇粗糙圓刷〕畫出陰影與瞳孔。使用透明色在下端輕輕擦除瞳孔。

 R67 G57 B93

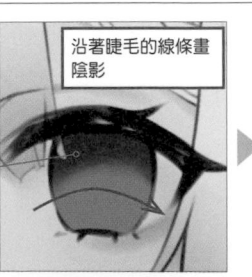 沿著睫毛的線條畫陰影
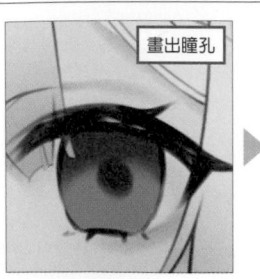 畫出瞳孔
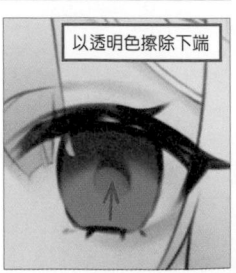 以透明色擦除下端

04 在陰影上疊色

◇粗糙圓刷

新增〔色彩增值〕剪裁圖層「眼睛-瞳孔陰影 2」，用〔◇粗糙圓刷〕在 **03** 畫的陰影與瞳孔中疊加相同顏色，增加眼睛深邃度。

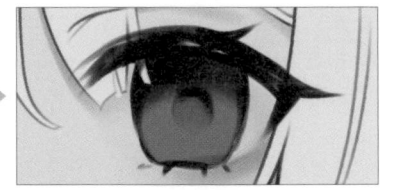

05 在黑眼珠上疊加鮮艷色

◇粗糙圓刷

在黑眼珠中疊加鮮艷的顏色。新增剪裁圖層「眼睛-顏色調整」。用〔◇粗糙圓刷〕在黑眼珠下端塗上鮮艷的顏色。如此一來，就能畫出具有透明感的眼睛。將圖層不透明度調整為 62%，以免顏色過深。

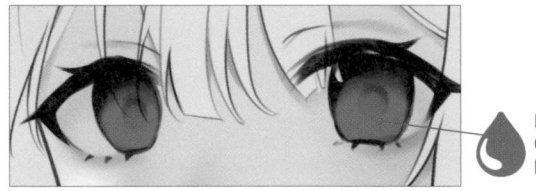

R155
G119
B255

06 畫出眼睛的亮部

◇粗糙圓刷

在黑眼珠的上端和下端畫出不一樣的亮部。兩種光亮分別畫在不同圖層中。

1 新增剪裁圖層「眼睛-亮部」，在黑眼珠下端加入光亮。圖層不透明度調整為 55% 左右。

2 在 **1** 建立的圖層上方，新增一個剪裁圖層「眼睛-反射」，在黑眼珠上端添加反光。先用淡紫色的〔◇粗糙圓刷〕大致畫出亮部，再用〔橡皮擦〕的〔較硬〕工具擦細，就能將光反射的細節呈現出來。

3 新增〔覆蓋〕剪裁圖層「眼睛-強調瞳孔」。用黑色的〔G筆〕加強瞳孔的上端。

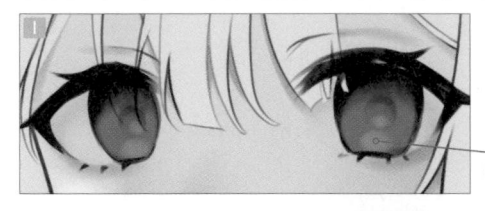

R239
G211
B201

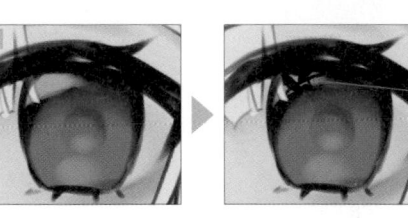

R186
G189
B217

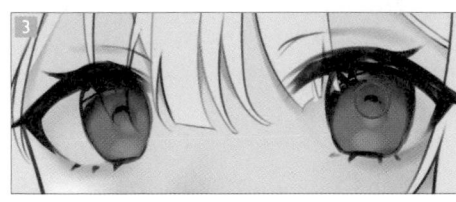

修飾 **02** 將會講解高光的畫法。

COLUMN　吹泡泡吸管的塗色方法

URL
https://youtu.be/yfLL4zlBx8s

在吹泡泡吸管（吹管）上進行塗色。分別以底色、陰影、亮部 3 個圖層繪製。影片也有收錄泡泡的上色過程。

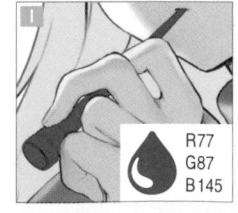

R77
G87
B145

1 打底色。

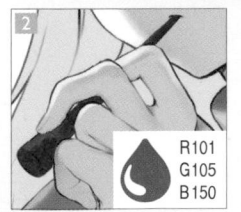

R101
G105
B150

2 在〔色彩增值〕圖層中畫出吸管下端的陰影。

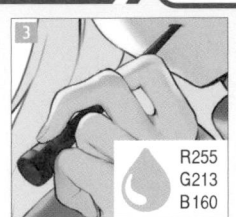

R255
G213
B160

3 在〔濾色〕圖層中畫出光源側的亮部。

筆刷上色法

01
眼睛

筆刷上色法

服裝

針織毛衣的編織羅紋並沒有線稿，直接以塗色的方式呈現。高光一旦畫太精細，會導致衣服上出現光澤感，以「面」的概念上色才能將針織的材質感展現出來。

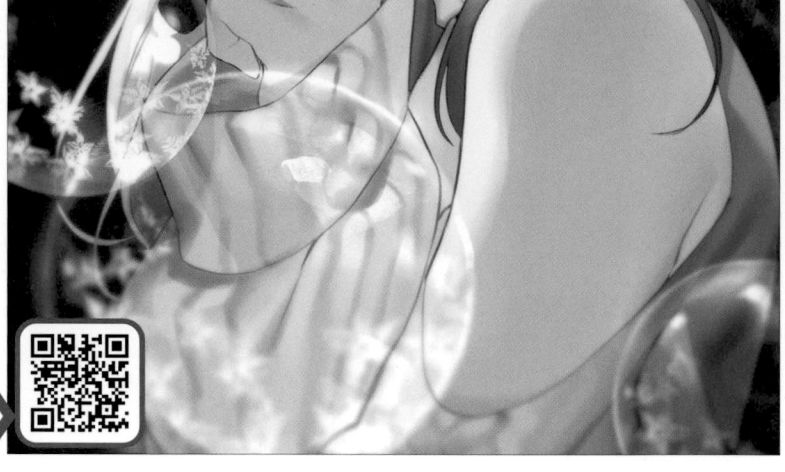

URL
https://youtu.be/yczgV922Cmw

圖層結構

04	75 % オーバーレイ	服-明るさ強調
03	62 % スクリーン	服-ハイライト
02	100 % 乗算	服-影2
01	100 % 乗算	服-影模樣
	100 % 通常	服下塗り
	100 % スクリーン	

01　同時畫出針織紋和陰影　◇粗糙圓刷

在服裝底色圖層「衣服底色」上方，新增〔色彩增值〕剪裁圖層「衣服-陰影紋路」。使用〔◇粗糙圓刷〕同時畫出大致的陰影和紋路。畫出全部的紋路感覺太雜亂厚重了，因此背部的紋路省略不畫。

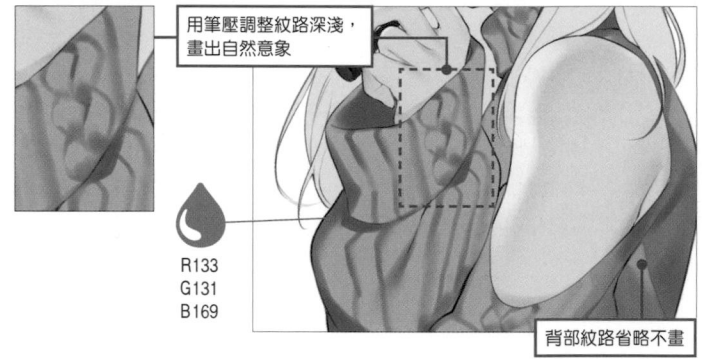

用筆壓調整紋路深淺，畫出自然意象

R133
G131
B169

背部紋路省略不畫

02　畫出陰影 2　◇粗糙圓刷

畫出陰影 2，增加陰影的起伏層次感。新增〔色彩增值〕剪裁圖層「衣服-陰影 2」。選用 **01** 中的顏色，以〔◇粗糙圓刷〕在臉部和頭髮下方疊加陰影。

第一層陰影標示為陰影 1，第二層陰影則為陰影 2。

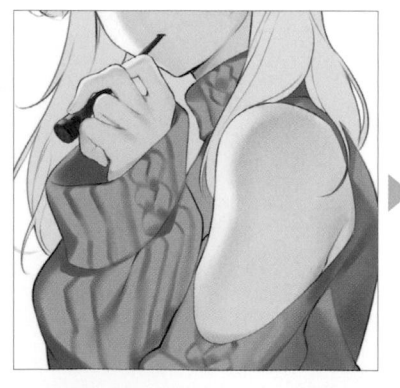

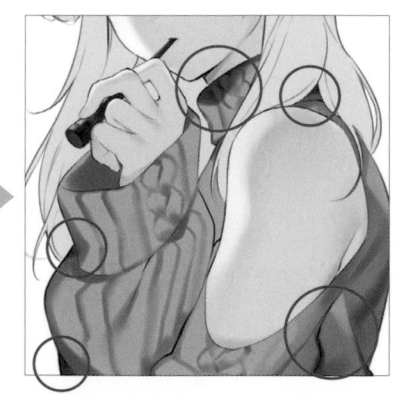

03 畫出高光

◇粗糙圓刷

新增〔濾色〕剪裁圖層「衣服-高光」，用〔◇粗糙圓刷〕
畫出針織毛衣紋路之間的高光。注意衣服的材質，將圖層不
透明度設定為 62％，以免太有光澤感。

▶影片重點

畫到這裡就可以開始畫頭髮。影片跳過了頭髮的繪圖過程。

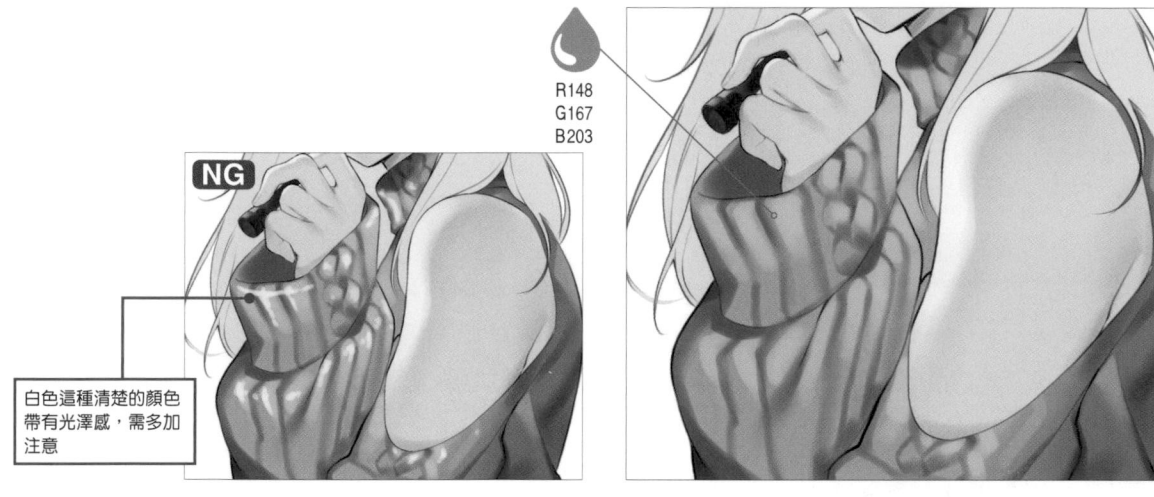

R148
G167
B203

NG

白色這種清楚的顏色
帶有光澤感，需多加
注意

04 調整衣服顏色

柔軟

畫好大致的頭髮顏色後，觀察整體平衡並調整衣服的顏
色。
新增一個〔濾色〕剪裁圖層「衣服-強調亮度」。留意來
自畫面左側的光源，加強調整衣服的亮度。用〔噴槍〕的
〔柔軟〕筆刷添加柔和的光 A。
使用暗色將畫面右側的陰影畫出來 B。運用圖層不透明度
調整深度，不透明度為 75％。

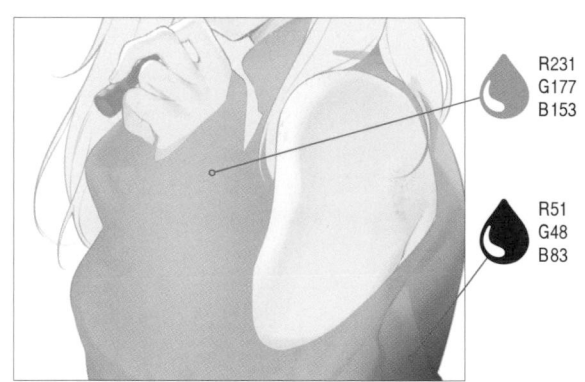

R231
G177
B153

R51
G48
B83

只顯示「衣服-調整亮度」圖層

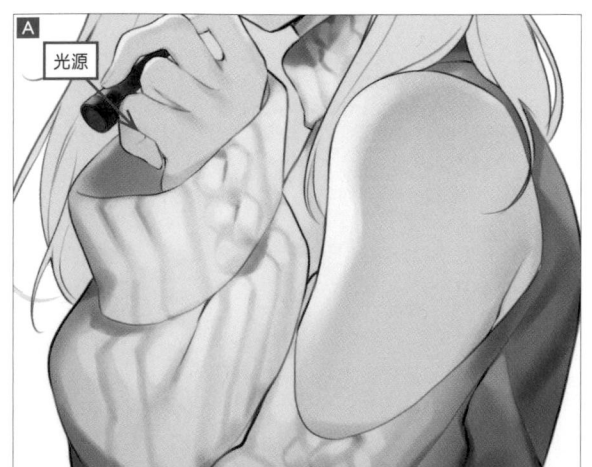

A

光源

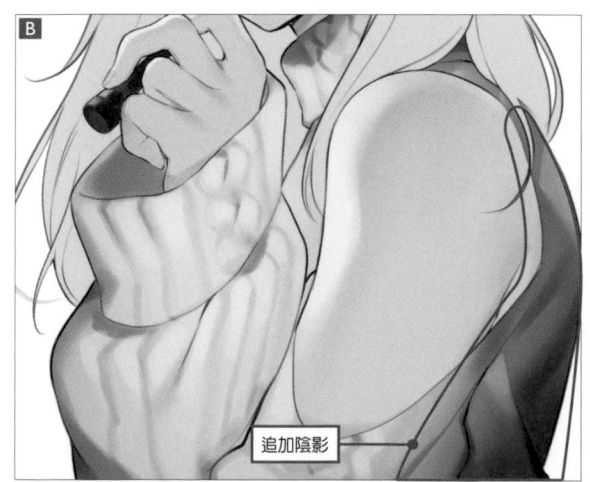

B

追加陰影

筆刷上色法

頭髮

疊加多張〔色彩增值〕圖層並畫出陰影，將頭髮複雜的層次感表現出來。選用皮膚的顏色，在臉部的頭髮中疊加陰影色，增加頭髮的穿透感，營造輕盈的形象。

URL
https://youtu.be/dIUmsO9zhfU

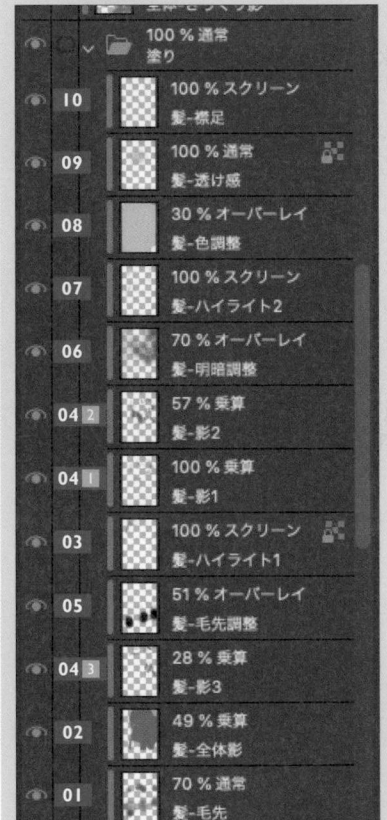

圖層結構

	100 % 通常 塗り	
10	100 % スクリーン 髮-襟足	
09	100 % 通常 髮-透け感	
08	30 % オーバーレイ 髮-色調整	
07	100 % スクリーン 髮-ハイライト2	
06	70 % オーバーレイ 髮-明暗調整	
04 2	57 % 乘算 髮-影2	
04 1	100 % 乘算 髮-影1	
03	100 % スクリーン 髮-ハイライト1	
05	51 % オーバーレイ 髮-毛先調整	
04 3	28 % 乘算 髮-影3	
02	49 % 乘算 髮-全体影	
01	70 % 通常 髮-毛先	
	100 % 通常 髮下塗り	
	75 % オーバーレ	

01　髮尾上色

◇粗糙圓刷

新增一個剪裁圖層「頭髮-髮尾」，用〔◇粗糙圓刷〕針對髮尾塗色。圖層不透明度調整為 70%。

> **影片重點**
> 先畫底色再畫髮尾。另外，圖層不透明度一開始是 47%，但在畫其他部位的過程中，稍微將不透明度加深至 70%。

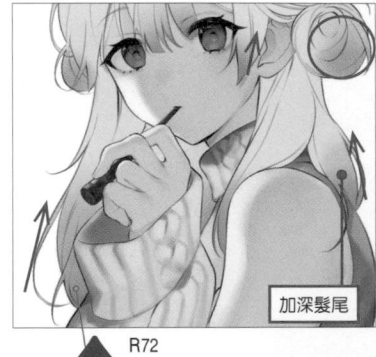

加深髮尾

R72
G74
B133

02　頭髮整體陰影上色

G 筆
◇粗糙圓刷

在整個頭髮中畫出陰影。新增一個〔色彩增值〕剪裁圖層「頭髮-整體陰影」，用〔G 筆〕在右邊整體塗上陰影。在邊界處以〔◇粗糙圓刷〕塗抹暈開。暈染顏色時，順著髮流上色可畫出更自然的形象。
圖層不透明度設定為 36%。隨著上色的過程適時調整不透明度。

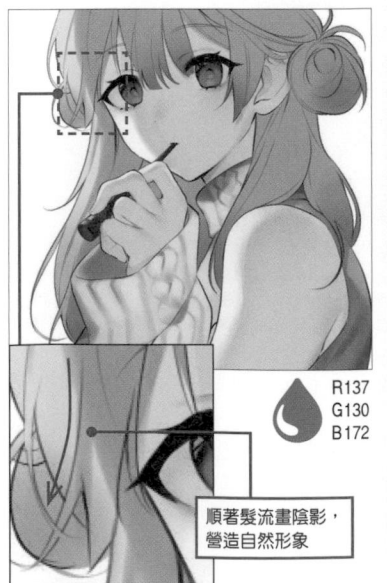

R137
G130
B172

順著髮流畫陰影，營造自然形象

03 加入高光 1

◇粗糙圓刷

新增〔濾色〕剪裁圖層「頭髮-高光1」,在瀏海附近加添高光。用〔◇粗糙圓刷〕粗略地畫出高光,並且使用透明色調整形狀。

影片重點

雖然一開始用了皮膚的相近色,但後來中途開啟圖層的〔鎖定透明圖元〕,並使用〔噴槍〕的〔柔軟〕筆刷將高光改成橘色系顏色。

R210
G135
B102

只顯示「頭髮-高光1」圖層

04 陰影分 3 階段上色

◇粗糙圓刷

使用 3 個〔色彩增值〕圖層,分 3 階段繪製陰影。將 3 個圖層疊在一起,就能表現頭髮的層次感並增加資訊量,增添頭髮顏色的深度。

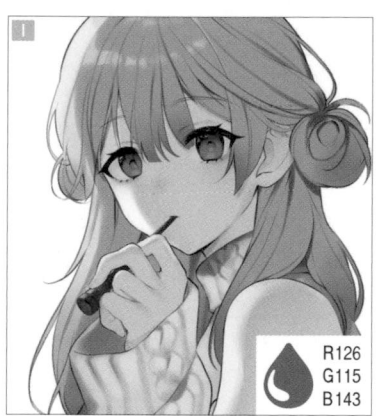

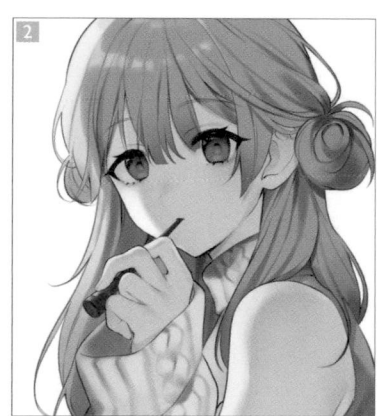

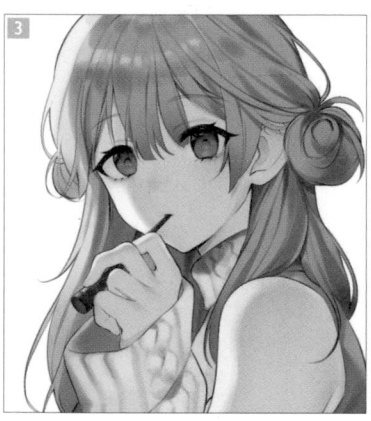

R126
G115
B143

1 在「頭髮-高光1」圖層上方,新增一個〔色彩增值〕剪裁圖層「頭髮-陰影1」,縮小〔◇粗糙圓刷〕的筆刷尺寸,沿著髮流畫出陰影。

2 在1圖層上,新增〔色彩增值〕剪裁圖層「頭髮-陰影2」,稍微放大〔◇粗糙圓刷〕的筆刷尺寸,使用1的顏色疊加陰影。圖層不透明度設為57%。

3 在「頭髮-高光1」圖層下方,新增〔色彩增值〕剪裁圖層「頭髮-陰影3」,選用1的顏色,針對高光周圍用〔◇粗糙圓刷〕畫出陰影。後方頭髮的陰影也稍微調整一下,圖層不透明度為28%。

05 調整髮尾

◇粗糙圓刷

調整髮尾的顏色。新增一個剪裁圖層「頭髮-調整髮尾」。以黑色〔◇粗糙圓刷〕在髮尾上色。直接用黑色太強烈了,於是將圖層混合模式改為〔覆蓋〕。利用不透明度將深度調整為51%。

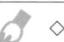

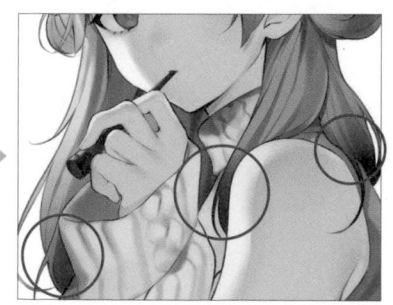

06 調整亮暗部

柔軟

新增一個〔覆蓋〕剪裁圖層「頭髮-調整亮暗部」，調整頭髮的亮暗部分。使用〔噴槍〕的〔柔軟〕筆刷，將〔筆刷濃度〕設為 100，在左側受光面塗亮色，右側陰影面塗暗色。圖層不透明度調整為 70%。

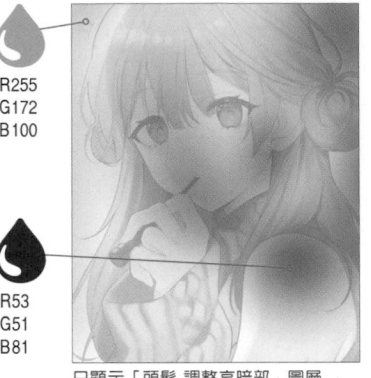

R255
G172
B100

R53
G51
B81

只顯示「頭髮-調整亮暗部」圖層

07 加入高光 2

不透明水彩

新增〔濾色〕剪裁圖層「頭髮-高光 2」，調整顏色以疊加高光。用〔不透明水彩〕添加高光，並且運用透明色調整形狀。
檢視整體平衡的同時，將「頭髮-整體陰影」圖層的不透明度調整至 49%。
將高光疊在一起後，混合出喜歡的色調。

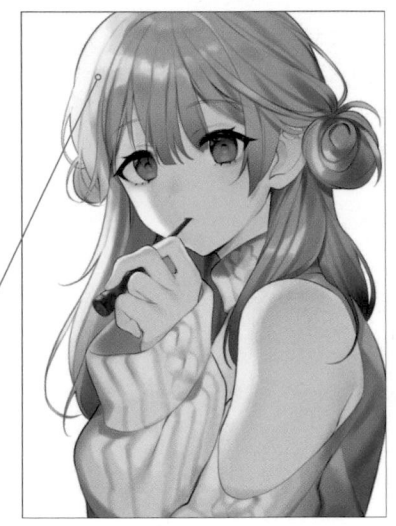

R255
G219
B179

08 調整頭髮的整體色調

G筆

頭髮的顏色有點陰沉，所以調整了頭髮的整體色調。新增一個剪裁圖層「頭髮-調整顏色」，用〔G 筆〕在整個頭髮中塗色。圖層混合模式設定為〔覆蓋〕，不透明度為 30%。以偏粉紅的紫色頭髮營造更有活力的形象。

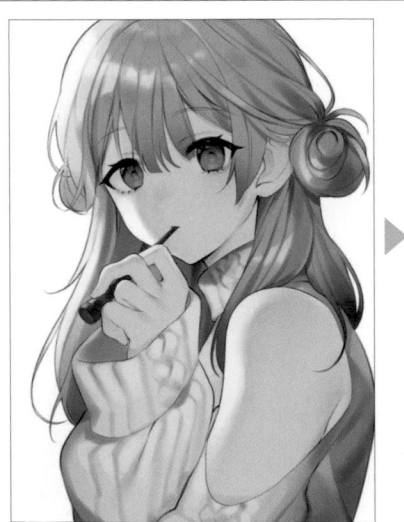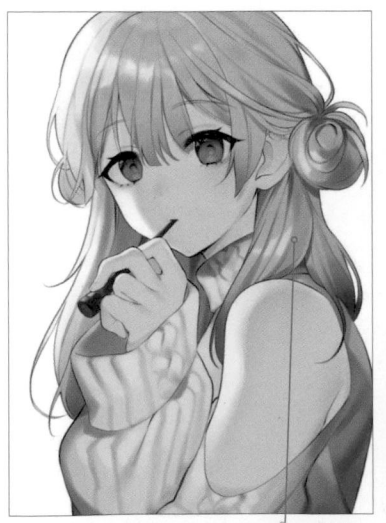

R243
G206
B202

09 畫出頭髮的穿透感

柔軟

新增剪裁圖層「頭髮-穿透感」，放大
〔噴槍〕的〔柔軟〕筆刷尺寸，在臉
部周圍塗上膚色。將頭髮的穿透感和
皮膚反射呈現出來。

R234
G216
B209

10 後頸部的頭髮上色

不透明水彩

在後頸部的頭髮中上色。新增〔濾
色〕剪裁圖層「頭髮-後頸頭髮」，
在脖子周圍用〔不透明水彩〕畫出亮
色。
因為背景是黑色的，於是在後頸部頭
髮中加入明亮的顏色，以免人物看起
來太陰暗。

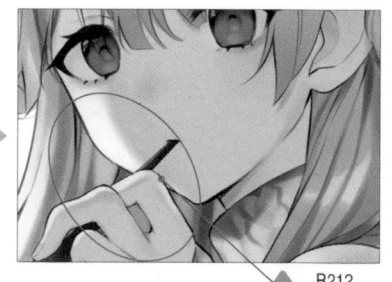

R212
G176
B163

COLUMN　彩色描線

URL
https://youtu.be/lL-8wqBd9lg

完成頭髮上色後，開始進行彩色描線。彩色描線是一種將線稿與顏色融合的
表現。在線稿圖層資料夾上方新增一個剪裁圖層「彩色描線」，用〔噴槍〕
的〔柔軟〕筆刷上色。在顏色的選擇上，可以使用〔吸管〕選取附近的顏
色，或是選擇周圍顏色的相近色。

100 % 通常
色トレス

100 % 通常
線画

 R184 G82 B53
 R222 G112 B81
R88 G20 B18
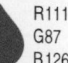 R111 G87 B126

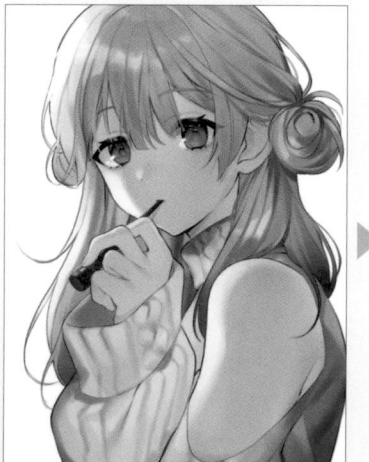

彩色描線前

彩色描線後

只顯示「彩色描線」圖層

筆刷上色法

修飾

增加整體插畫的華麗感和空氣感，進行最後修飾。修飾整體的同時，在頭髮和眼睛中添加高光。

URL
https://youtu.be/kyDIF5urNgA

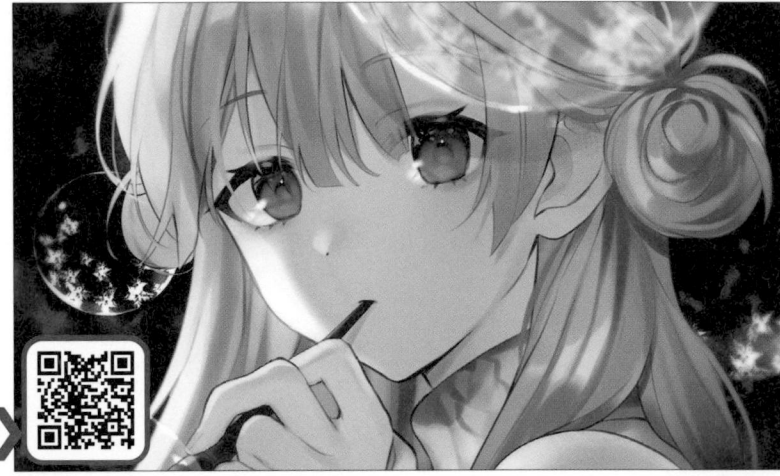

圖層結構

06	100 % スクリーン 光強調
	100 % 通過 シャボン玉
02 2	96 % 加算(発光) 瞳反射
07	100 % 通常 おくれ毛
05	66 % スクリーン 鼻筋
04	100 % オーバーレイ 線画調整
03	100 % 通常 前髪・瞳ハイライト
03 1	70 % 通常 まつげ
	100 % 通常 色トレス
	100 % 通常 線画

※ 01 02 1 03 2 03 3 與「瀏海、眼睛高光」合併，因此未於圖片中顯示。

影片重點
影片裡白色高光的位置不一樣。書中截圖呈現的是最後修飾時的高光位置。

影片重點
「眼睛反射」圖層最終設定的不透明度為 96%。反射的顏色在中途被調成鮮豔的顏色。書中的 RGB 值是調整過後的數值。

01 修整瀏海　◇粗糙圓刷

在「線稿」圖層資料夾上方新增一個圖層。用〔吸管〕選取瀏海附近的顏色，用〔◇粗糙圓刷〕修整瀏海的形狀。
添加一些鬢髮，在眼睛上方畫上淡淡的顏色，表現出眼睛透過瀏海的感覺。如果線稿的線條顏色變淡了，請縮小筆刷尺寸並以深色刻畫線稿。後續會將此圖層合併，因此可任意命名圖層名稱。暫時將圖層命名為「46」。

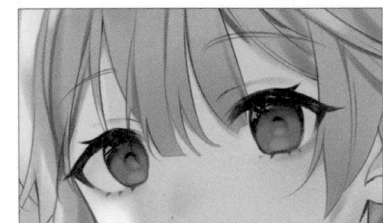

02 眼睛高光上色　◇粗糙圓刷

在眼睛裡加入高光。

R232 G74 B255
R255 G162 B74

1 在 01 上方新增一個圖層，用〔◇粗糙圓刷〕畫出眼睛裡的高光。顏色選擇白色、粉紅色、橘色等暖色系。此圖層和 01 一樣會在之後合併起來，所以暫時命名「47」。

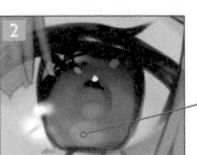

R219 G59 B60

2 新增一個〔相加(發光)〕圖層「眼睛反射」，在眼睛下端添加反光。用〔◇粗糙圓刷〕畫好反光之後，縮小筆刷尺寸並使用透明色擦除。由於高光太強，因此使用〔色彩混合〕的〔模糊〕工具進行模糊化，並將圖層不透明度調至 62%。

03　修整睫毛

◇粗糙圓刷

接下來要開始修整睫毛。完成 3 之後，對暫時命名的圖層「46」、「47」使用〔與下一圖層組合〕，並與此步驟新增的圖層「51」結合。合併後的圖層就是「瀏海、眼睛高光」圖層。

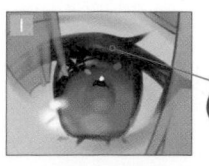

R76
G61
B118

1 在線稿上面新增「睫毛」圖層，以〔◇粗糙圓刷〕在睫毛上端與中央上色。圖層的不透明度調降至 70%，營造可愛的氛圍。

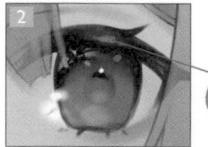

R185
G154
B203

2 在 1 上方新增圖層，用〔◇粗糙圓刷〕在 1 塗色處的上面疊加亮一點的顏色。將在後續合併此圖層，圖層名稱暫定為「50」。

3 在 2 上方新增圖層，用〔吸管〕吸取附近的顏色，並用〔◇粗糙圓刷〕修整睫毛的形狀。將在後續合併此圖層，圖層名稱暫定為「51」。

04　調整線稿

 G筆

在「瀏海、眼睛高光」圖層上方新增一個〔覆蓋〕圖層「調整線稿」，並用〔G 筆〕調整線稿。

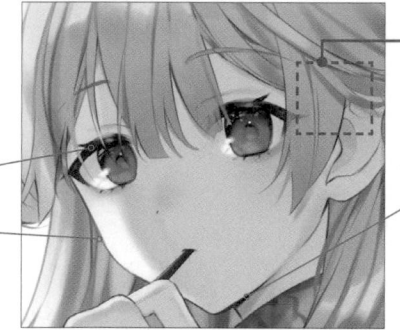

R50
G44
B81

R179
G97
B102

R28
G18
B31

▶影片重點
雖然有用〔圖形〕的〔橢圓〕繪製背景的圓形泡泡，但先收進「泡泡（シャボン玉）」圖層資料夾，並且暫時略過。

05　畫出鼻梁的亮部

◇粗糙圓刷

新增〔濾色〕圖層「鼻梁」，用〔◇粗糙圓刷〕畫出光源那側的亮部。圖層不透明度設定為 66%，避免顏色過亮。

光源

R255
G228
B174

▶影片重點
在此之後會在「瀏海、眼睛高光」圖層中，用〔吸管〕選取頭髮的顏色，並使用〔◇粗糙圓刷〕添加兩側的鬢髮。

06　調整整體的亮部

柔軟

在所有圖層的最下方新增一個「背景」圖層，並且塗滿黑色。在背景圖層上方新增「漸層」圖層。用〔噴槍〕的〔柔軟〕筆刷在畫面下方輕輕畫出漸層效果，圖層不透明度設為 38% 以融入顏色。新增一個〔濾色〕圖層「強調亮部」，並在頭髮受光處應用〔噴槍〕的〔柔軟〕筆刷強調光亮。

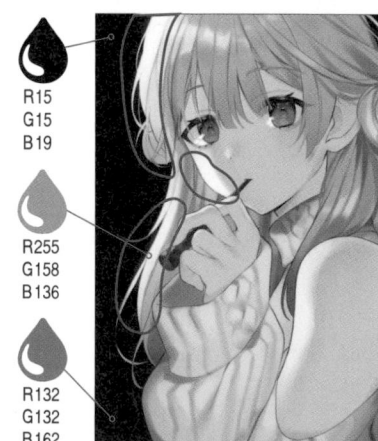

R15
G15
B19

R255
G158
B136

R132
G132
B162

▶影片重點
就像 02 的後續那樣，檢視畫面的平衡之後，有些地方會被重新上色。

📎 完成 06 以後，「50」圖層與「瀏海、眼睛高光」圖層進行合併，將眼睛統整起來。

※為讓讀者看清楚，此圖顏色較深

07　繪製頭髮

◇粗糙圓刷

新增「頭髮」圖層，用〔吸管〕吸取相近色，並用〔◇粗糙圓刷〕畫出細部的鬢角。

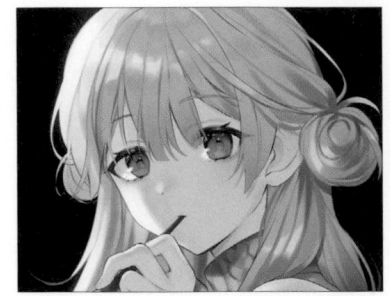
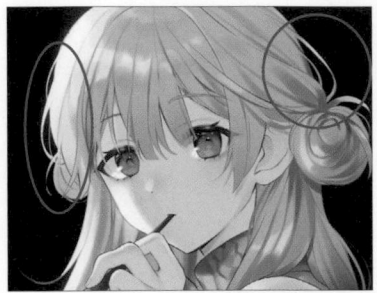

仔細繪製鬢角可增加頭髮的立體感、動態感及真實感。

08　點點網 Moya 畫筆（添加背景圖案）

添加背景圖案

在已塗黑的「背景」圖層上新增 2 張圖層，並在人物上方新增 1 張圖層，在背景中添加 3 層點畫圖案。為避免顏色太深，請調整不透明度，使用混合模式加以融合。

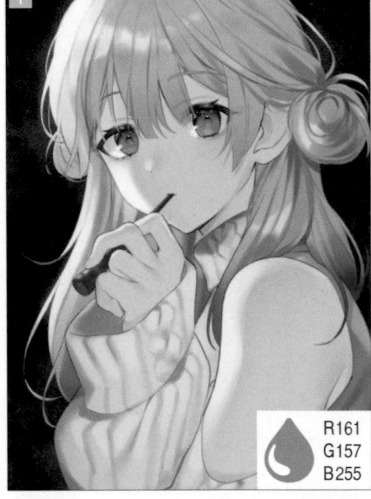

　1　使用素材集「點點網 Moya 畫筆（添加背景圖案）」的「點畫網莫亞（ドット網モヤブラシ）」※1。在「背景」圖層上新增「莫亞 1」圖層，放大筆刷尺寸，以按壓點狀紋路的方式在背景上添加圖案。圖層不透明度設定為 13%。

　2　在 1 的上方新增一個〔覆蓋〕圖層「莫亞 2」，加入圖案並與 1 重疊。

　3　在人物上方新增一個〔顏色變亮〕圖層「莫亞 3」，疊加一點鮮艷的顏色。之後再將不透明度調整為 36%。

R161
G157
B255

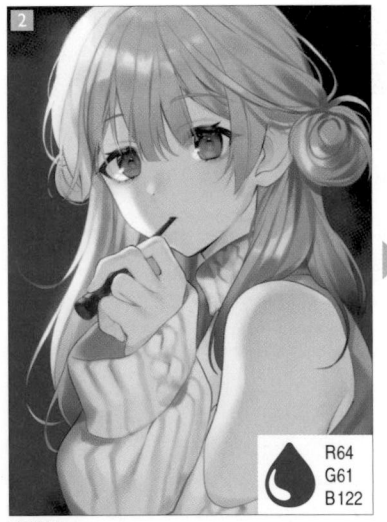

R64
G61
B122

覆蓋前

覆蓋後

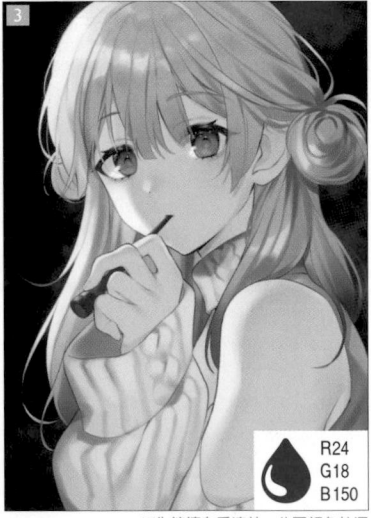

R24
G18
B150

※為讓讀者看清楚，此圖顏色較深

※1 從 CLIP STUDIO ASSETS 下載的筆刷。URL https://assets.clip-studio.com/ja-jp/detail?id=1523435　Content ID 1523435

▶ 影片重點

繪製背景以前就已經畫好泡泡了。但為呈現更清楚的解說內容，先將泡泡圖層隱藏起來。

圖層結構

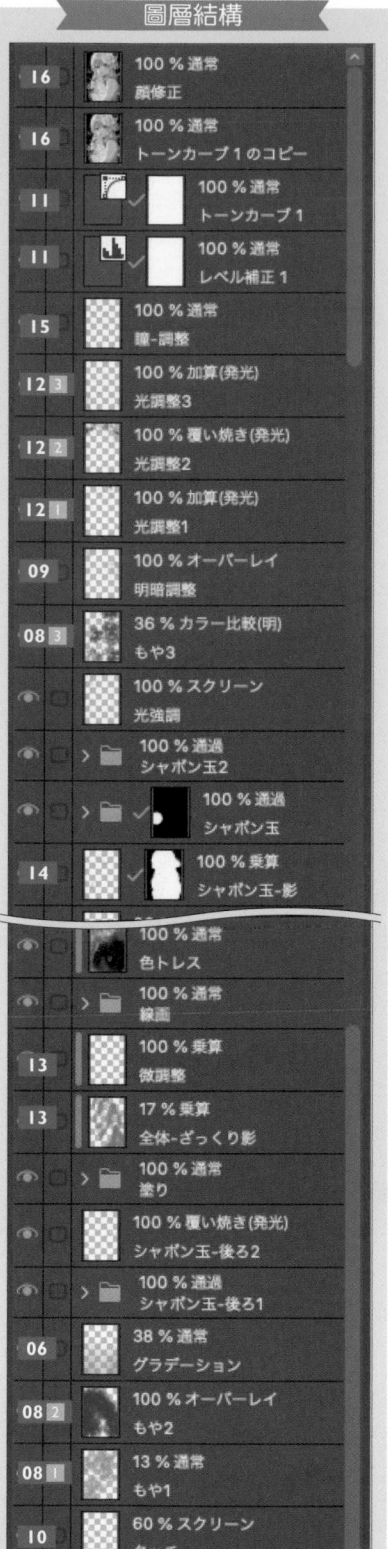

16	100 % 通常 顏修正
16	100 % 通常 トーンカーブ 1 のコピー
11	100 % 通常 トーンカーブ 1
11	100 % 通常 レベル補正 1
15	100 % 通常 瞳-調整
12 3	100 % 加算(発光) 光調整3
12 2	100 % 覆い焼き(発光) 光調整2
12 1	100 % 加算(発光) 光調整1
09	100 % オーバーレイ 明暗調整
08 3	36 % カラー比較(明) もや3
	100 % スクリーン 光強調
	100 % 通過 シャボン玉2
	100 % 通過 シャボン玉
14	100 % 乗算 シャボン玉-影
	100 % 通常 色トレス
	100 % 通常 線画
13	100 % 乗算 微調整
13	17 % 乗算 全体-ざっくり影
	100 % 通常 塗り
	100 % 覆い焼き(発光) シャボン玉-後ろ2
	100 % 通過 シャボン玉-後ろ1
06	38 % 通常 グラデーション
08 2	100 % オーバーレイ もや2
08 1	13 % 通常 もや1
10	60 % スクリーン タッチ
06	100 % 通常 背景

09　調整亮暗部

點點網 Moya 畫筆

在 08 建立的「莫亞 3」圖層上，新增〔覆蓋〕圖層「調整亮暗部」，開始調整亮暗部。在受光側使用粉色系，陰影側則是紫色系，並以〔點點網 mix Moya 畫筆〕加上少許筆觸，藉此營造柔和的氣氛。

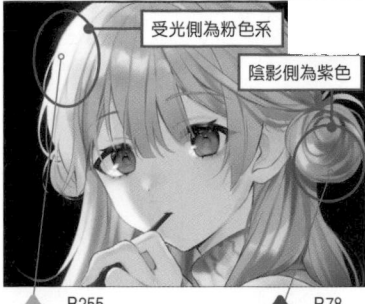

受光側為粉色系

陰影側為紫色

R255 G167 B203

R78 G72 B150

10　增加手繪筆觸

◇素描筆

在「背景」圖層上方新增〔濾色〕圖層「筆觸」。使用〔◇素描筆〕（可與〔◇粗糙圓刷〕一起下載），以白色和透明色添加帶有手繪感的筆觸。不透明度調整為 60%以融入顏色。

▶影片重點

泡泡將於此步驟之後進行繪製，但書中會省略這一段解說內容。

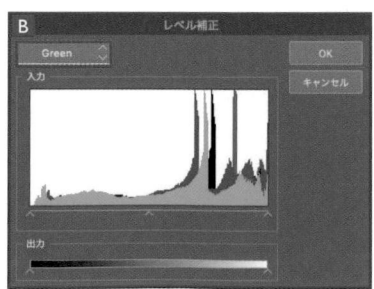

11　用色調補償圖層調整顏色

點選〔圖層〕選單→〔新色調補償圖層〕→〔色階〕，新增一個色調補償圖層。依照圖片說明，分別調整〔Red〕A、〔Green〕B、〔Blue〕C的色調。將紫色系背景調整為深藍色系，使人物更突出。

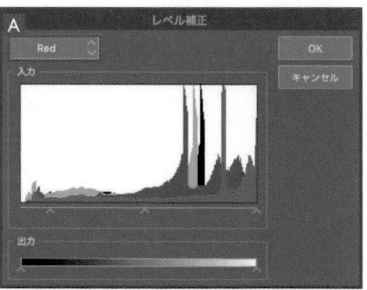

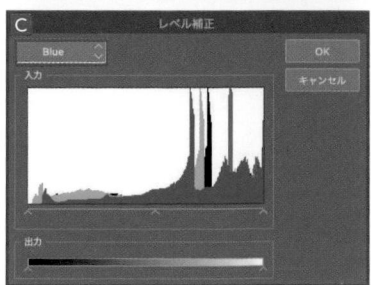

點選〔圖層〕選單→〔新色調補償圖層〕→〔色調曲線〕並進行色調校正。依照圖片說明，分別調整〔Red〕**D**、〔Green〕**E**、〔Blue〕**F**的色調。更收斂的背景顏色，搭配稍微偏黃的人物，營造復古的感覺。

檢視整體的畫面平衡時，需將泡泡的圖層顯示出來。

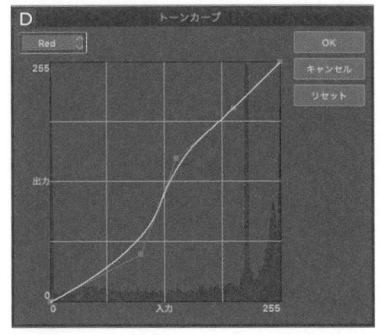 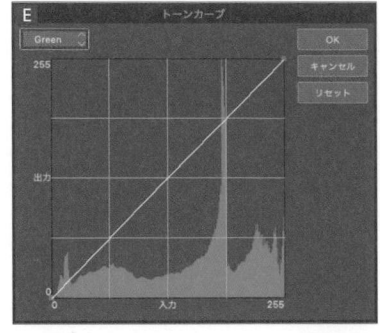 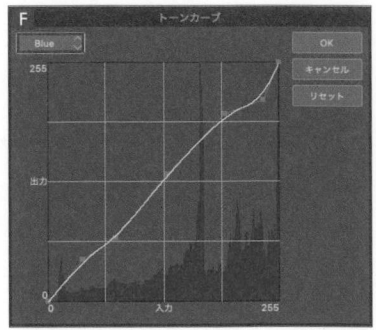

校正前

校正後

增加色調曲線後

12 調整泡泡的亮部

 ◇素描筆

調整泡泡的亮部，畫出3層亮部。

　　▉ 新增〔相加（發光）〕圖層「調整亮部1」，用〔◇素描筆〕在上面的泡泡中加入高光。

　　▉ 新增〔加亮顏色（發光）〕圖層「調整亮部2」，用〔◇素描筆〕在上面泡泡的邊緣添加光亮。

　　▉ 新增〔相加（發光）〕圖層「調整亮部3」，用〔◇素描筆〕在下面泡泡的邊緣添加光亮。

R156
G119
B255

R46
G0
B255

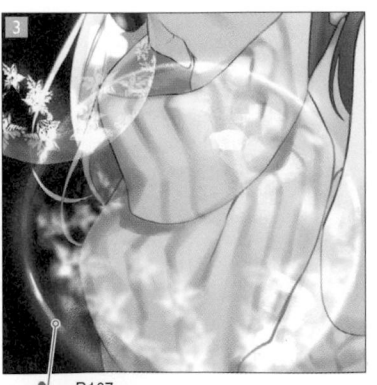
R167
G110
B255

13 調整陰影

顯示底色階段繪製的「整體-大致陰影」圖層，用〔橡皮擦〕的〔柔軟〕工具，修整深色的地方。圖層不透明度設定為 17% 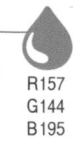。

接著新增一個〔色彩增值〕圖層「微調」，用〔水彩〕的〔透明水彩〕筆刷增加泡泡的陰影，並且微調瀏海的陰影 B 。

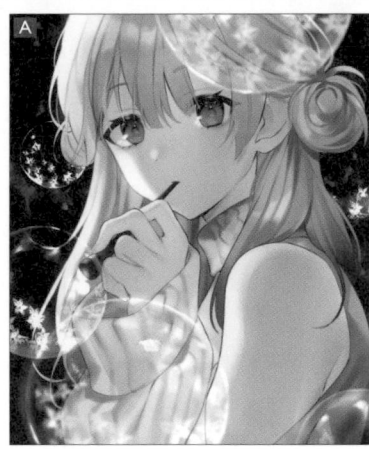
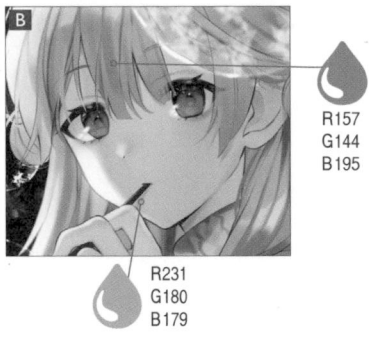

R157
G144
B195

R231
G180
B179

14 畫出泡泡的陰影

透明水彩

選擇「塗色」圖層資料夾，〔圖層〕選單→〔根據圖層的選擇範圍〕→〔建立選擇範圍〕，選取人物的區域。

在〔泡泡〕圖層資料夾的下方，新增一個〔色彩增值〕圖層「泡泡-陰影」，使用〔圖層〕選單→〔圖層蒙版〕→〔在選擇範圍外製作蒙版〕，建立一個人物範圍以外的圖層蒙版（P.16）。使用〔水彩〕的〔透明水彩〕筆刷，以 13 的瀏海顏色畫出泡泡的陰影。

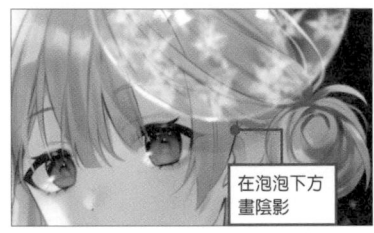

在泡泡下方
畫陰影

15 調整眼睛的陰影

透明水彩

11 已建立一個色階校正的色調補償圖層，在此圖層下方新增「眼睛-調整」圖層，用〔吸管〕吸取睫毛的顏色並在眼尾上色。開啟圖層〔鎖定透明圖元〕功能，在眼尾暈染皮膚的相近色。解除鎖定，繼續修整下睫毛附近的陰影。

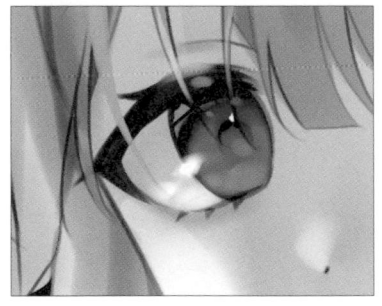
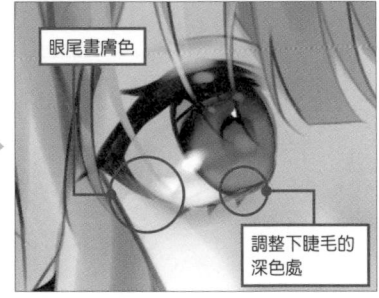

眼尾畫膚色

調整下睫毛的
深色處

16 最終調整

點選〔圖層〕選單→〔組合顯示圖層的複製〕，將圖畫合併起來。合併複製的圖層，就能將原本的資料保留下來。

然後將圖層複製成 2 張。在上面的圖層中使用〔濾鏡〕選單→〔模糊〕→〔高斯模糊〕做出模糊效果，並用〔橡皮擦〕的〔較軟〕工具擦除正中央的周圍顏色，保留畫面的 4 個角落。

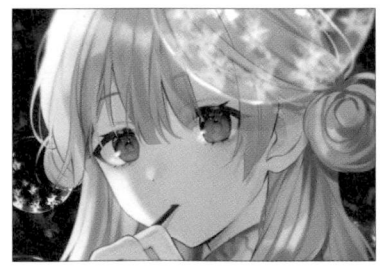
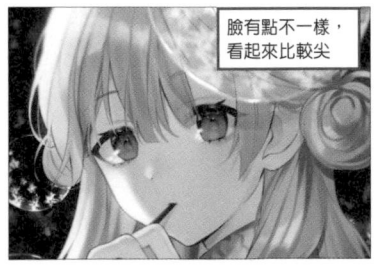

臉有點不一樣，
看起來比較尖

最後針對臉部寬度進行微調（影片並未呈現此部分）。合併複製的 2 張圖層，再複製 1 張圖層，使用〔編輯〕選單→〔變形〕→〔網格變形〕，將臉的寬度稍微修尖，完成插畫。

ずみちり的

水彩筆刷上色法

ずみちり的特色在於畫法十分簡單，他會在上色時一邊控制筆刷的〔不透明度〕。這幅插畫同時呈現出筆刷上色法柔和流暢的筆觸，以及水彩般的朦朧感。粉紅色是必須馬上吸引目光的主色，明確分配各種不同的點綴色，才能避免其他顏色影響到主色。厚厚的書本、白紙、原子筆，以及陽光灑落在樹葉縫隙間的空氣感，這些元素令人感受到少女的故事性。

線稿

線稿使用 附贈筆刷 〔SK 圓刷（SK 丸ペン）〕繪製。〔筆刷尺寸〕設定為 8.0。

橡皮擦則是使用〔沾水筆〕中〔麥克筆〕群組的預設筆刷〔簽字筆〕，將其改良成橡皮擦專用的 附贈筆刷 〔SK 簽字筆橡皮擦（SKサインペン消し）〕。這款橡皮擦也能用在線稿以外的地方。

ずみちり

平時是上班族的兼職插畫師。
從事手機遊戲角色設計、3C 產品設計等工作。

COMMENT
插畫主題是秋季的文學少女。少女閱讀的同時也在創造自己的故事。
在秋天特有的涼爽氣溫中，有一道溫暖的陽光透入房裡，在插畫中表現出這樣的氛圍。
WEB -
Pixiv https://www.pixiv.net/users/37315608
Twitter @zumi_tiri
PEN TABLET UGEE 1910B

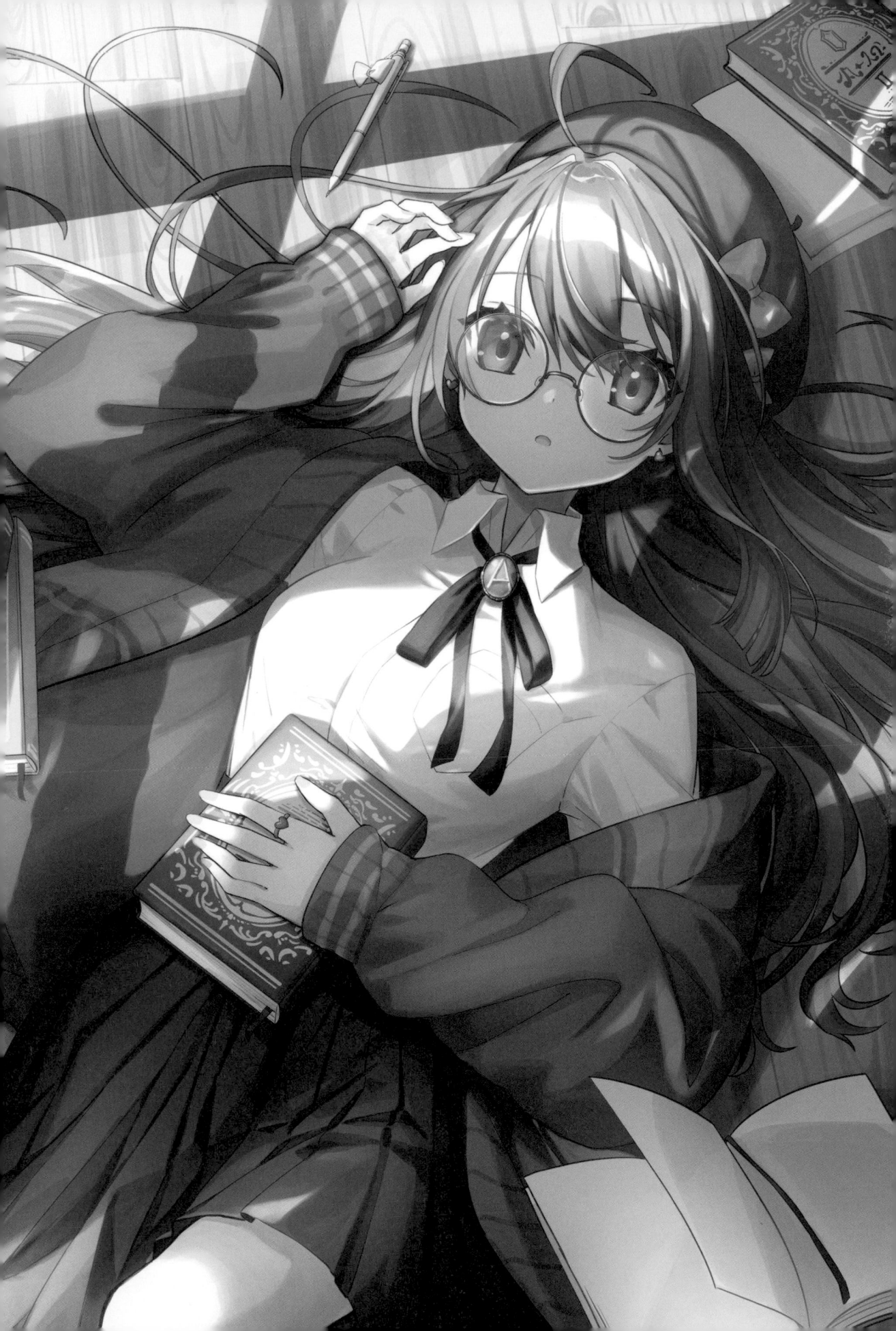

上色的前置作業

畫布設定

畫布尺寸：寬 182mm×高 257mm
解析度：350dpi
長度單位※：px

※可於〔環境設定〕更改〔筆刷尺寸〕等設定值的單位

常用筆刷

〔SK 圓刷〕
（SK 丸ペン）

附贈筆刷

改良自〔沾水筆〕中〔沾水筆〕群組的預設〔圓筆〕。
每次作畫時都會調整〔筆刷尺寸〕和〔不透明度〕的設
定，上色幾乎都是使用這款筆刷。

〔SK 填色筆刷〕
（SKべた塗りペン）

附贈筆刷

改良自〔沾水筆〕中〔麥克筆〕群組的預設〔填色筆〕，
主要用來畫底色。

〔SK不透明水彩筆〕

附贈筆刷

改良自〔毛筆〕中〔水彩〕群組的預設〔不透明水彩〕，
用來繪製亮部。

〔SK 柔軟〕
（SK 柔らか）

附贈筆刷

改良自〔噴槍〕的預設〔柔軟〕筆刷。用於繪製需呈現
柔軟蓬鬆感的地方。

工作區域　想加寬作畫空間，於是儘量縮小每一種面板。

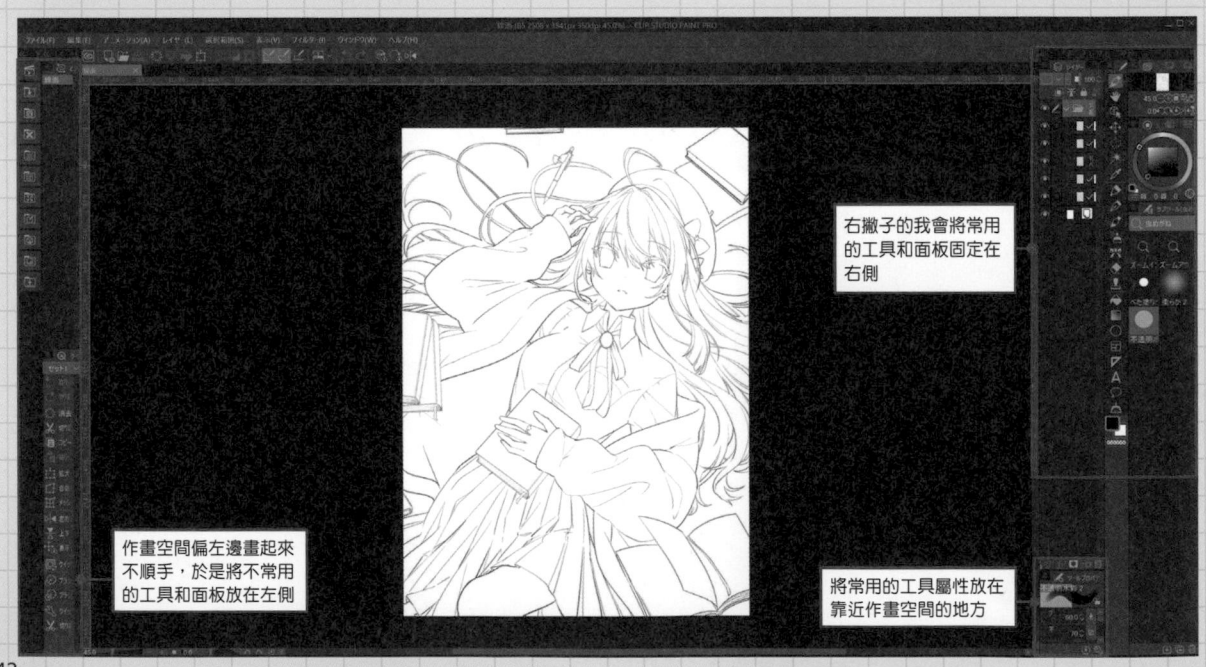

右撇子的我會將常用
的工具和面板固定在
右側

作畫空間偏左邊畫起來
不順手，於是將不常用
的工具和面板放在左側

將常用的工具屬性放在
靠近作畫空間的地方

URL
https://youtu.be/ON5PgvDbugw

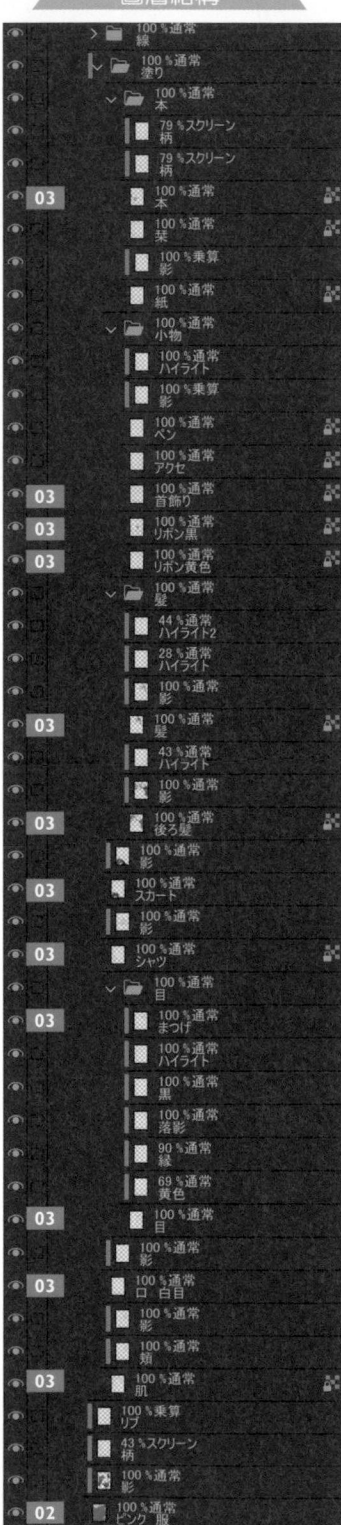
01 建立人物的選擇範圍

在人物整體填滿顏色。將線稿圖層的圖層資料夾設為參照圖層（P.123），用〔自動選擇〕選取人物以外（背景）的區塊。使用〔自動選擇〕工具〔多圖層參照〕的「參照圖層」設定。

02 在整體塗上底色

點選〔選擇範圍〕選單→〔反轉選擇範圍〕，反轉已建立的選擇範圍。使用〔填充〕工具的〔僅參照編輯圖層〕，在「粉色服裝」圖層上塗滿顏色。如果有沒塗到或塗出去的地方，則使用 附贈筆刷 〔SK 填色筆刷〕或〔SK 簽字筆橡皮擦〕加以修正。

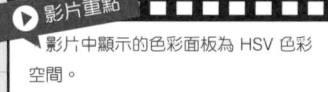
影片重點
影片中顯示的色彩面板為 HSV 色彩空間。

R235
G78
B120

03 仔細區分不同部位

在「粉色 服裝」上方新增一個「上色」圖層資料夾，並開啟〔用下一圖層剪裁〕。在資料夾中新增每個部位的圖層或資料夾，分別塗上底色。用〔填充〕或〔SK 填色筆刷〕上色，用〔SK 簽字筆橡皮擦〕修整畫出去的地方。

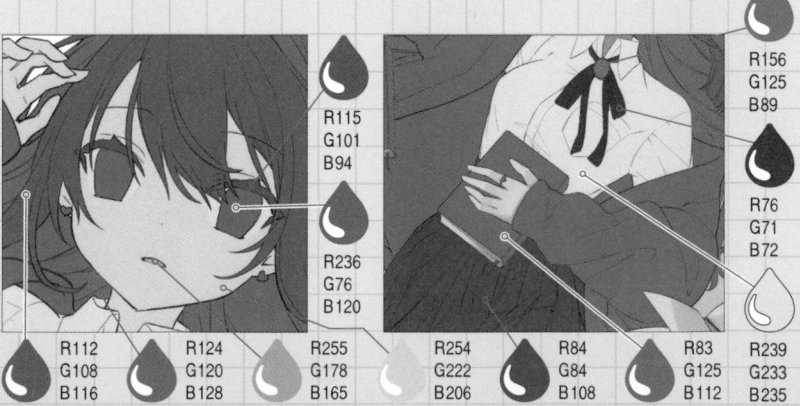

R156
G125
B89

R76
G71
B72

R115
G101
B94

R236
G76
B120

R112
G108
B116

R124
G120
B128

R255
G178
B165

R254
G222
B206

R84
G84
B108

R83
G125
B112

R239
G233
B235

皮膚

畫臉部時，留意臉頰上的紅暈和血色。繪製頭髮的影子、呈現鼻子立體感時，如果陰影畫太大會讓密度變高，進而降低臉部的存在感。所以上色時也要同時思考顯眼的陰影位置在哪裡。

 URL
https://youtu.be/RFcVYt0YgrE

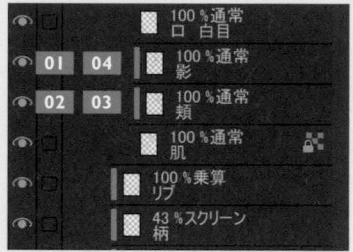
圖層結構

100％通常 口 白目
01 **04** 100％通常 影
02 **03** 100％通常 頰
100％通常 肌
100％乘算 リプ
43％スクリーン 柄

01 皮膚上色
 SK 圓刷

這是一幅以粉紅色為主色的插畫，因此皮膚選用偏紅黃的顏色，並且留意整體的色彩調和。在皮膚底色圖層「皮膚」上方，新增一個「陰影」圖層，並開啟〔用下一圖層剪裁〕。使用〔SK 圓刷〕畫上陰影。

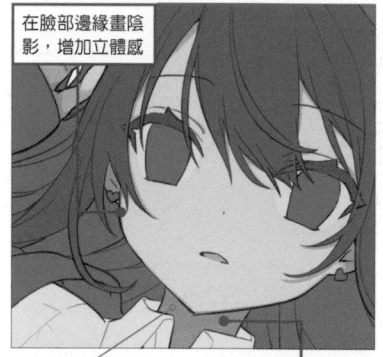
在臉部邊緣畫陰影，增加立體感

R232 G136 B132

在整個脖子上畫陰影，使臉部更突出

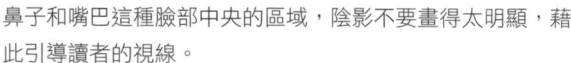
影片重點 在作畫過程中多次擦除並重新上色，直到滿意為止。

02 在臉頰上疊加紅暈
SK 柔軟

鼻子和嘴巴這種臉部中央的區域，陰影不要畫得太明顯，藉此引導讀者的視線。
新增「臉頰」剪裁圖層，用 **附贈筆刷**〔SK 柔軟〕在臉頰上輕輕畫出紅暈。

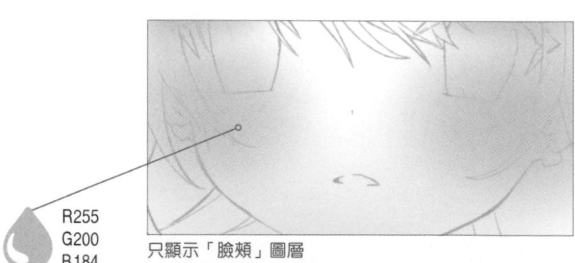
R255 G200 B184

只顯示「臉頰」圖層

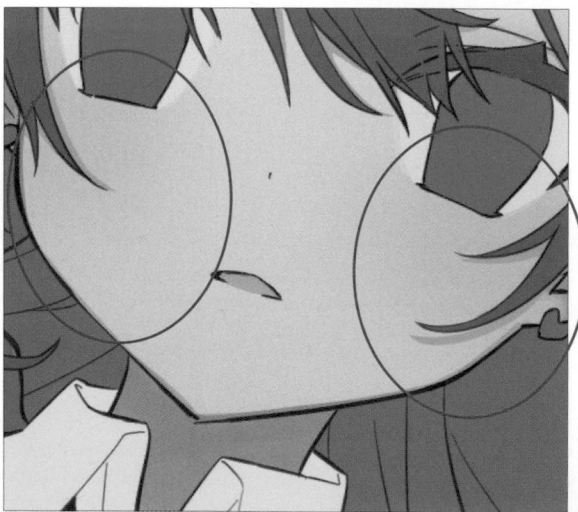

03 | 在眼睛上端加入紅色

SK 柔軟

在眼睛上端塗上一些紅色，避免臉部被眼睛分隔成上下兩邊。

只顯示「臉頰」圖層

04 | 手部與腿部上色

SK 圓刷

在手部和腿部凹凸起伏的地方畫陰影。

手

腿

▶ 影片重點
使用〔吸管〕吸取附近的顏色，一邊修整一邊暈染顏色的交界處。

COLUMN | 注重顏色草稿的意象

隨時開著顏色草稿以便確認顏色。上色時要特別留意，不能讓顏色草稿的色彩意象走樣。

顯示顏色草稿

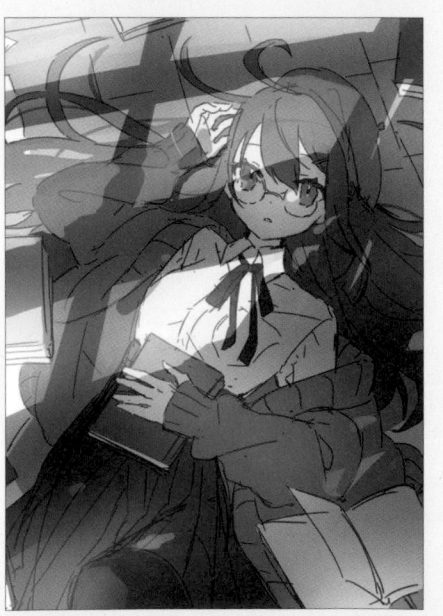

顏色草稿

水彩筆刷上色法

眼睛、嘴巴

眼睛和嘴巴是個人最想凸顯的地方，因此畫得較精細。畫出一束一束粗粗的睫毛，再運用膚色的相近色帶出透明感。只要嘴巴的位置或大小有那麼一點不同，形象會產生很大的變化，所以經常不斷修改，直到滿意為止。

URL
https://youtu.be/1CBhOhrtYW4

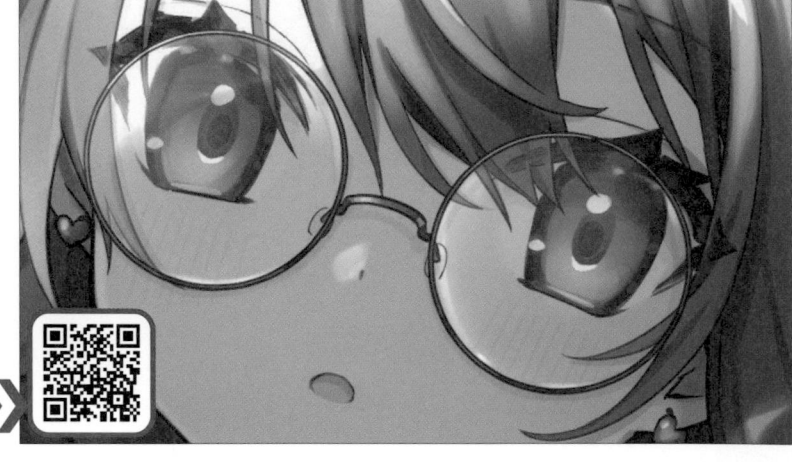

圖層結構

▶ 影片重點
如果上色過程中還是不滿意原本選的顏色，可運用〔編輯〕選單→〔色調補償〕→〔色相、彩度、明度〕功能，或是圖層不透明度加以調整，改成更適合的顏色。

01 嘴巴上色　　SK 圓刷

使用〔SK 圓刷〕畫出嘴巴上的陰影。在「嘴巴 眼白（口 白目）」圖層上方，新增一個「陰影」剪裁圖層。嘴巴中已塗有接近皮膚陰影色的紅色，因此將更深的顏色塗在嘴巴的深處。

R235 G143 B134

02 在眼白上端塗色　　SK 圓刷

在眼白的上端畫出睫毛的影子。在 01 畫有嘴巴陰影的「陰影」圖層中塗色。眼白是偏灰色的，因此要用更深的顏色畫陰影。

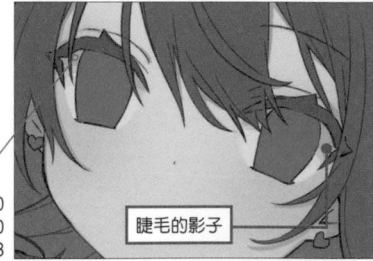
R140 G150 B168
睫毛的影子

03 眼睛邊緣上色　　SK 圓刷

在塗有眼睛底色的圖層「眼睛」上方，新增一個「邊緣」剪裁圖層。使用明度低於底色的顏色，用〔SK 圓刷〕畫出眼睛的邊緣。以90%的圖層不透明度融入顏色。

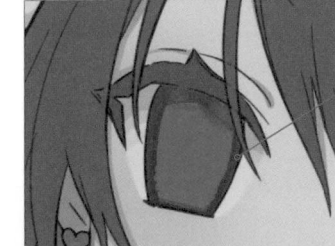

R125 G56 B69

04 睫毛上色

SK 圓刷

用〔SK 圓刷〕在睫毛上色。

1 用〔吸管〕吸取睫毛附近的膚色，在睫毛中央和前端加上淡淡的高光。在「睫毛」圖層中上色。

2 新增一個剪裁圖層「落影」，在眼睛上端畫出睫毛落下的影子。

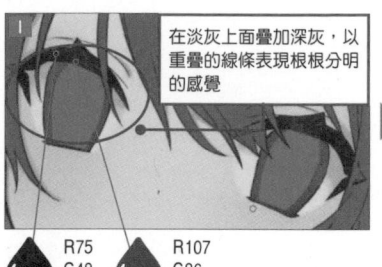

在淡灰上面疊加深灰，以重疊的線條表現根根分明的感覺

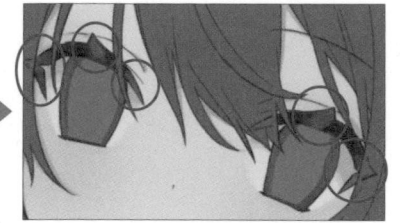

R75
G48
B52

R107
G86
B81

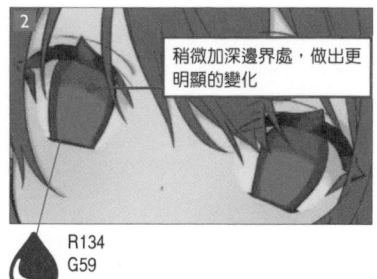

稍微加深邊界處，做出更明顯的變化

R134
G59
B77

05 畫出瞳孔

SK 圓刷

新增「黑色」剪裁圖層，用〔SK 圓刷〕繪製瞳孔。

▶ 影片重點
用〔套索選擇〕工具選取範圍，調整瞳孔的位置。

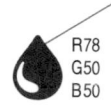

R78
G50
B50

用〔吸管〕選取附近的顏色，從上端開始暈染出漸層感

06 增加色彩

SK 柔軟

新增一個剪裁圖層「黃色」，用〔SK 柔軟〕筆刷輕輕地在眼睛下端塗上黃色，上端則塗上紫色，讓眼睛的顏色更加深邃。顏色有點太強烈了，於是將圖層不透明度調至 90% 使顏色更調和。

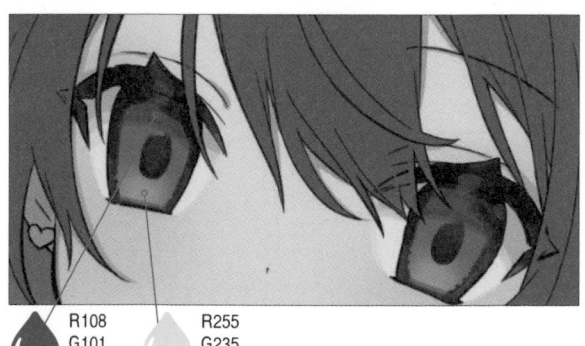

R108
G101
B255

R255
G235
B144

07 畫出高光

SK 圓刷

新增「高光」剪裁圖層，用〔SK 圓刷〕疊加彩度高於眼精顏色的粉紅色，然後在上面添加白色的高光。為了進一步強調瞳孔，瞳孔的下半部加入比白色黃一點的高光。

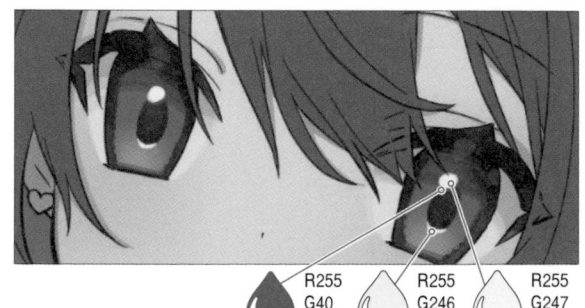

R255
G40
B127

R255
G246
B208

R255
G247
B250

📎 每畫一個地方就修改一次〔SK 圓刷〕的〔不透明度〕，同一種顏色也能表現多樣的色彩，只用這一款筆刷就能夠融入周圍的顏色。

▶ 影片重點
完成 **07** 之後，重複微調以提高作品的完整度。然後觀察整體平衡，進一步刻劃細節，暫時畫到還能接受的程度後，即可進入下一個階段。

水彩筆刷上色法

頭髮

頭髮的面積佔比大，會大幅影響整體形象。髮束該畫到什麼程度，是否要表現細細的頭髮，這些都要一邊觀察平衡，一邊進行調整。經常多次調整高光的形狀，藉此表現頭部的圓弧感、頭髮的立體感。

URL
https://youtu.be/z8Qwmn0ZJbc

圖層結構

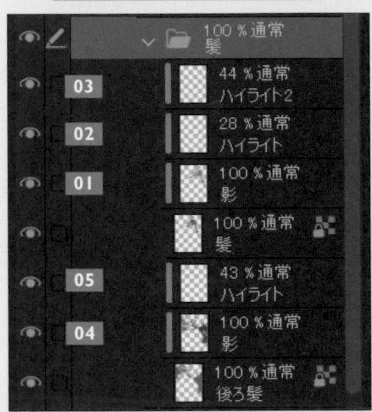

01 瀏海上色　　　　　　　　SK 圓刷

在畫有瀏海底色的「頭髮」圖層上方，新增「陰影」剪裁圖層。

1 〔SK 圓刷〕的〔不透明度〕設定為 30％左右，用明度比底色稍低的顏色畫出大致的陰影。

2 〔SK 圓刷〕的〔不透明度〕設定為 70％左右，畫出陰影細節。

3 用〔吸管〕吸取陰影周圍的顏色，修整陰影的形狀。使用〔不透明度〕30～60％的〔SK 圓刷〕。

R78 G74 B82

R77 G73 B82

02 塗上明亮色彩，營造自然隨性感　　　　SK 圓刷

新增「高光」剪裁圖層。在通常會產生暗影的地方，用〔SK 圓刷〕塗上明亮的顏色使人物更顯眼。用 28％的圖層不透明度暈染顏色，畫出更有自然隨性感的插畫。

繪圖過程中，記得偶爾將畫面拉到合適的角度，或是反轉畫面看一看，以更客觀的方式確認整體的平衡。

▶ 影片重點

加入高光並觀察畫面平衡，調整 **01**「陰影」圖層中的顏色。

R219 G207 B232

03 在瀏海中加入高光

SK 圓刷

新增「高光 2」剪裁圖層，用〔SK 圓刷〕畫
出頭髮的高光。想呈現一大片具有光澤感的
高光，因此採用大而顯眼的形狀，並擦除頭
髮陰影的部分，整出平滑流暢的頭髮。修整
好高光的形狀後，以 44%的圖層不透明度調
和顏色。

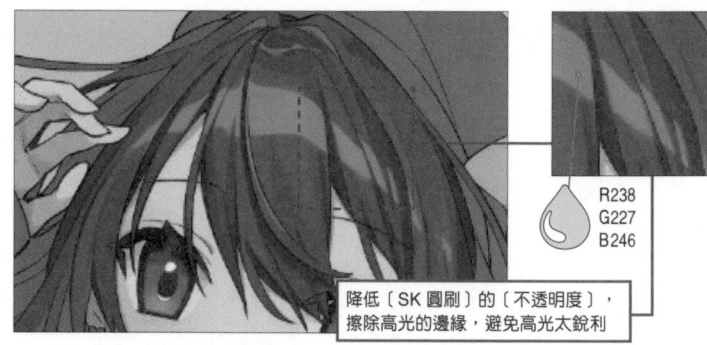

R238
G227
B246

降低〔SK 圓刷〕的〔不透明度〕，
擦除高光的邊緣，避免高光太銳利

04 後側頭髮上色

SK 圓刷

後側頭髮和瀏海不同，需要稍微改變顏色才能看得更清楚。
在瀏海底色圖層「後側頭髮」上方，新增一個剪裁圖層「陰影」。
畫法和瀏海一樣，降低〔SK 圓刷〕的〔不透明度〕抓出大致的形
狀，然後畫出細部的陰影。但為了讓觀看者的視線著重在臉部，陰
影不要畫太仔細，而且要畫出頭髮一束一束的感覺。

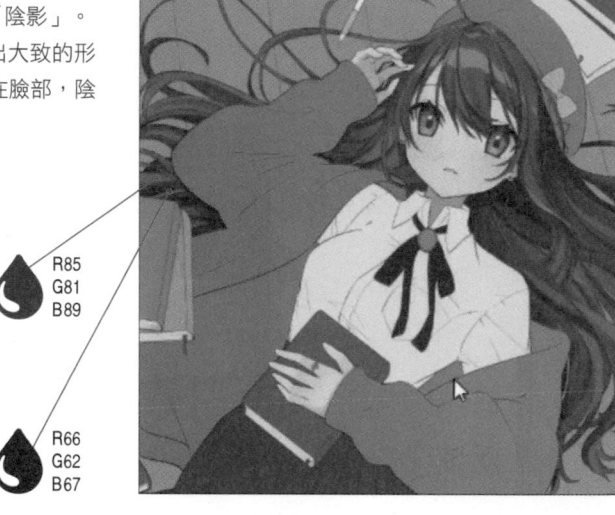

R85
G81
B89

R66
G62
B67

05 畫出後側頭髮高光

SK 圓刷

後側頭髮的高光畫法與瀏海相同。新增一個「高光」剪裁圖層，
用〔SK 圓刷〕塗上顏色。由於視線容易被大範圍的高光吸引，所
以要選用明度低於瀏海的顏色，並且畫出細細的高光。
依照其他高光的畫法，圖層不透明度調至 43%並融入顏色。

R238
G227
B246

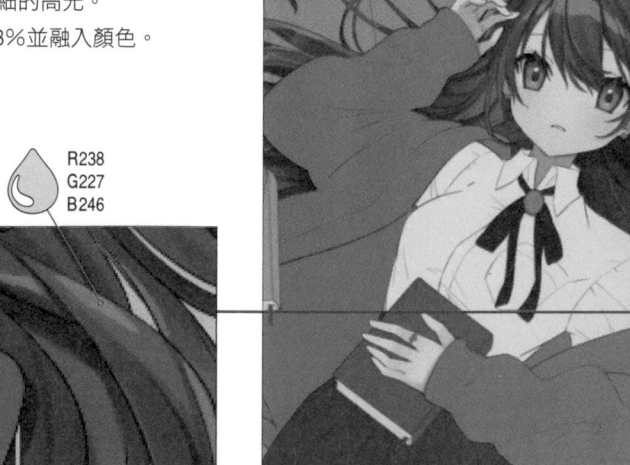

▶ 影片重點
完成 04 的後側頭髮塗色後，開始繪製
03 的瀏海高光，以及 05 的後側頭髮高
光。

水彩筆刷上色法

服裝

衣服的畫法會根據布料厚度、光澤感的有無而改變，所以大多需要閱讀實際的參考資料並多次反覆嘗試。接縫位置也會影響皺褶的呈現，而且還必須掌握服裝的構造，因此個人認為服裝是最不好畫的部分。

URL
https://youtu.be/U2CKQzYDtOw

圖層結構

		100 % 通常 人物
09		100 % 通常 色トレス2
09		43 % 通常 色トレス1
		100 % 通常 線
		100 % 通常 塗り
		100 % 通常 本
		100 % 通常 小物
		100 % 通常 ハイライト
		100 % 乗算 影
		100 % 通常 ペン
06		100 % 通常 アクセ
05		100 % 通常 首飾り
04		100 % 通常 リボン黒
03		100 % 通常 リボン黄色
		100 % 通常 髪
02		100 % 通常 影
		100 % 通常 スカート
01		100 % 通常 影
		100 % 通常 シャツ
		100 % 通常 肌
08 1		100 % 乗算 リブ
08 2		43 % スクリーン 柄
07		100 % 通常 影
		100 % 通常 ピンク 服

01　襯衫上色

SK 圓刷

在襯衫底色圖層「襯衫」上方，新增「陰影」剪裁圖層。使用彩度偏低的紫色畫出襯衫的陰影。與其直接使用比底色深的灰色，選擇偏紫的灰色可讓顏色更有深度。主要使用〔不透明度〕調低至 70%左右的〔SK 圓刷〕，並用〔不透明度〕30～40%的〔SK 圓刷〕進行微調。

R199
G181
B187

在脖子周圍畫出大面積的暗影，使觀看者的視線著重在臉部

這裡要畫出左手側毛衣的影子。附近物品所落下的影子是用來表現距離感和立體感的重要訊息。因此即使不符合光源方向，大多還是會畫出來

02 裙子上色

SK 圓刷

在裙子底色圖層「裙子」上方，新增「陰影」剪裁圖層。
基本上塗色方式和襯衫相同。用〔SK 圓刷〕上色，留意裙子摺
痕所形成的特殊皺褶。

躺臥構圖中的裙子本來會散開，但畫出裙子兩側沿著身體形成的
陰影能讓身體更突出

底色使用彩度稍低的深藍色，
藉此襯托粉色毛衣

▶ 影片重點

裙子畫到一定程度後，
新增 09 講解中的圖層
「彩色描線 1」，稍微加
深線稿。

R53
G53
B74

R64
G64
B89

03 帽子的蝴蝶結上色

SK 圓刷

在「蝴蝶結黃色」圖層中畫蝴蝶結。因為上色範圍很小，於
是將底色和陰影畫在同一個圖層中。筆刷採用〔SK 圓刷〕。
陰影方面，想呈現硬質的素材感，因此顏色的分界線不太需
要模糊化，畫出稍有稜角且清楚分明的感覺。

memo ✎ 直接上色且不超出底色

想在底色圖層上直接疊
加顏色時，請開啟〔鎖定
透明圖元〕。此功能可以
避免塗超過底色範圍。

鎖定透明圖元

R254
G190
B67

底色採用與毛衣、帽子的粉色
較搭的黃色

R209
G132
B44

R82
G167
B168

R41
G119
B120

04 胸口蝴蝶結上色

SK 圓刷

在胸口蝴蝶結的〔蝴蝶結黑色〕圖層中塗色。此部分也是底
色和陰影畫在同一個圖層中。一樣使用〔SK 圓刷〕畫陰影，
不過這款蝴蝶結材質較軟，跟帽子的蝴蝶結不一樣，因此將
〔SK 圓刷〕的不透明度調低至 40～50%，使陰影的邊緣更
模糊。

這種大小的蝴蝶結比較有存在感，因此底色採
用與頭髮相近的灰色，避免太顯眼

R43
G39
B40

05 胸口別針上色

 SK 圓刷

胸口的金屬別針主要使用〔不透明度〕80％的〔SK 圓刷〕，直接在〔項鍊〕圖層中上色。為搭配蝴蝶結的顏色，維持不過於顯眼的別緻氛圍，使用具有素雅金屬感的土黃色。分界線不需要模糊化，以較明亮的顏色畫出清晰的高光，藉此營造出金屬感。

📎 金屬可呈現不同於布料的質感，看起來更突出。

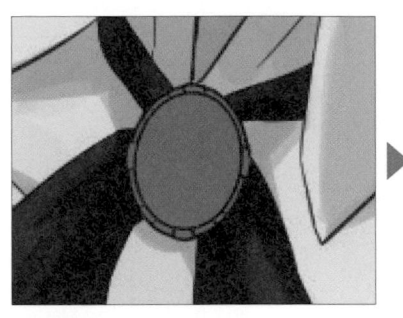 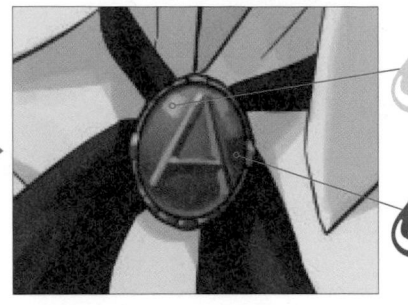

R255
G220
B181

R120
G93
B61

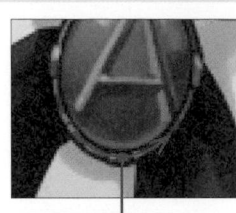

在陰影底端添加反光，上色時要留意圓弧形。

06 耳環上色

 SK 圓刷

直接在「飾品」圖層上畫耳環。使用眼睛和服裝的亮粉紅色，加強耳環的存在感。陰影的邊界線和胸針一樣不需要暈開，並且畫上清晰的高光。

為呈現心型耳環的立體感和弧度，圓形的高光要畫明顯一點

▶ 影片重點
戒指也在〔項鍊〕、〔飾品〕圖層中作畫。

R236
G76
B120

R255
G191
B168

R176
G37
B76

07 毛衣上色

 SK 圓刷

毛衣外套採用插畫的主色，也就是粉紅色。

在「粉色 衣服」圖層上，新增一個「陰影」剪裁圖層，以〔不透明度〕70～80％的〔SK 圓刷〕畫出陰影。塗好大範圍的陰影後，〔SK 圓刷〕的〔不透明度〕大約調至 30～60％，並且畫出陰影的細節，同時用〔吸管〕拾取周圍的顏色，修整陰影的形狀。

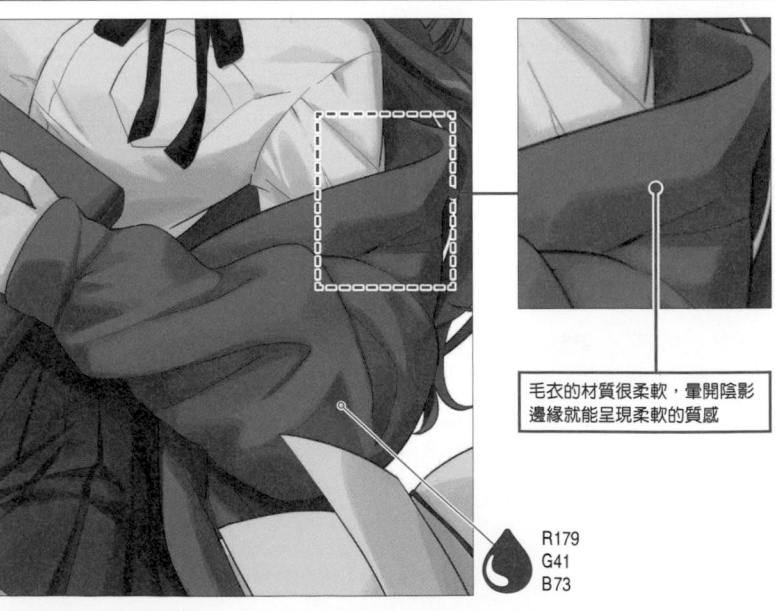

毛衣的材質很柔軟，暈開陰影邊緣就能呈現柔軟的質感

▶ 影片重點
帽子的陰影也要在「粉色 衣服」圖層上方的「陰影」剪裁圖層中上色。

R179
G41
B73

52

08 畫出毛衣的紋路

SK 圓刷

畫出毛衣的紋路和羅紋袖口。利用混合模式融合底色和陰影色。

1 新增一個混合模式為〔色彩增值〕的剪裁圖層「羅紋袖口」，畫出羅紋的袖子收口。使用〔不透明度〕約為 50% 的〔SK 圓刷〕，在不影響立體感的前提下沿著毛衣的皺

褶塗色。

2 新增一個剪裁圖層「紋路」，使用〔不透明度〕約為 50% 的〔SK 圓刷〕繪製條紋。將圖層混合模式設為〔濾色〕，不透明度則調至 43%。

R214
G180
B188

R237
G209
B216

09 彩色描線

SK 柔軟

人物已經大致完成上色了，接下來要配合其他顏色調整線稿的顏色。襯衫的線稿看起來格外顯眼，需要進一步調整。

在畫好線稿的圖層資料夾「線稿」上方，新增「彩色描線 1」剪裁圖層，在整體填滿黑色。圖層不透明度調為 43%，將線稿的顏色改成灰色。

接著新增一個「彩色描線 2」剪裁圖層。用〔吸管〕吸取襯衫和其他部位的顏色，以〔SK 柔軟〕筆刷在線稿上塗色，調和顏色和線稿的顏色。

▶ 影片重點

眼鏡、書 **01** ～ **05** 上色完成，並且在修飾 **01** ～ **03** 完成局部調色後，再進行彩色描線。不僅是襯衫的線稿，所有部位的線稿都要塗上彩色描線。

只顯示「彩色描線 2」圖層

彩色描線後的線稿

水彩筆刷上色法

眼鏡、書

眼鏡的細節過多會降低眼睛的存在感，因此作畫時需要隨時思考鏡片上的反光應該畫到什麼程度。此處以漸層效果來表現眼鏡。思考什麼樣的鏡框符合整體形象，也是繪製眼鏡的一種樂趣。

URL
https://youtu.be/d3c8HrYO2Hw

圖層結構

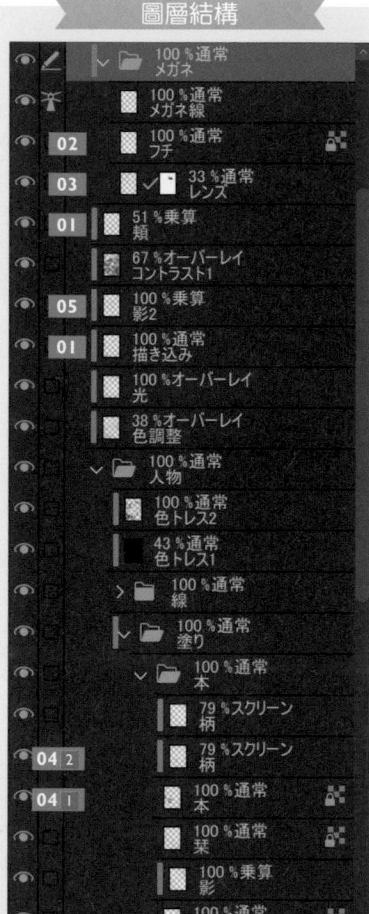

```
          100%通常
          メガネ
          100%通常
          メガネ線
02        100%通常
          フチ
03        33%通常      ✓
          レンズ
01        51%乗算
          頬
          67%オーバーレイ
          コントラスト1
05        100%乗算
          影2
01        100%通常
          描き込み
          100%オーバーレイ
          光
          38%オーバーレイ
          色調整
          100%通常
          人物
          100%通常
          色トレス2
          43%通常
          色トレス1
          100%通常
          線
          100%通常
          塗り
          100%通常
          本
          79%スクリーン
          柄
04 2      79%スクリーン
          柄
04 1      100%通常
          本
          100%通常
          栞
          100%乗算
          影
          100%通常
          紙
```

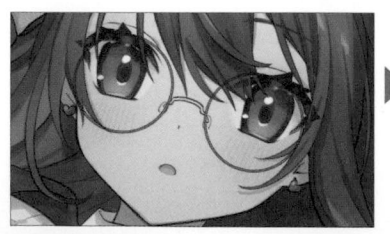

▶ 影片重點
調整修飾 01 ～ 03 的局部顏色後，才開始繪製此階段。

01　表情的刻畫

SK 圓刷

因為原本的眼神不夠引人注目，於是在「人物」圖層資料夾上方，新增一個「細節刻畫」剪裁圖層，用〔SK 圓刷〕畫出表情細節。加深睫毛的顏色並增加對比，放大眼睛以表現出更令人印象深刻的眼神。修改眉毛和嘴巴的形狀。

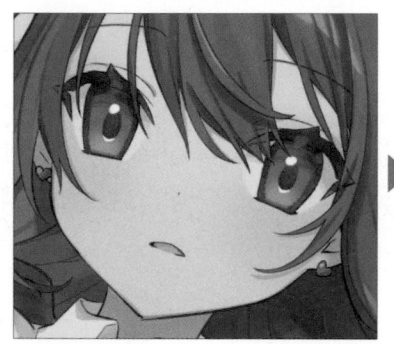

▶ 影片重點
在「細節刻畫」圖層中，針對腿部、手部、裙子等令人在意的地方添加細節或進行修整。

在「臉頰」圖層上添加斜線，增加可愛度

02　繪製眼鏡

SK 填色筆刷

顯示畫有眼鏡線稿的「眼鏡線稿」圖層，在「鏡框」圖層中塗色。將圖層統整在「眼鏡」圖層資料夾中。

R237
G206
B209

R161
G109
B114

03 眼鏡鏡片上色

SK 填色筆刷
SK 柔軟

在「鏡框」圖層下方新增一個「鏡片」圖層，
用〔SK 填色筆刷〕將鏡框內側填滿白色。
圖層不透明度調低至 33%，新增圖層蒙版
（P.16）。
用〔SK 柔軟〕筆刷輕輕擦掉鏡片上半部（遮住
眼睛的部分），呈現鏡片的透明感。

04 書本上色

SK 圓刷

在同樣也是插畫主題物書本中塗色。

1 在書本的底色圖層「書」中，直接用〔SK 圓刷〕畫出陰
影。由於書是很厚重的物體，因此有陰影和沒有陰影的地
方要畫清楚才能表現出立體感。有些地方在線稿的狀態下
看不出厚厚的感覺，但只要在邊緣畫出陰影和高光，就能
呈現物品的厚度。

2 在「書」圖層上方新增「花紋」剪裁圖層，使用〔尺規〕

的〔對稱尺規〕工具畫出書本的花紋。使用〔自由變形〕
功能，依照書本的透視角度調整位置。擺好位置後，將圖
層混合模式設定成〔濾色〕，不透明度調低至 79%，融合
書本的底色和陰影色。

影片重點
除了要畫封面之外，書籤和書頁也要上色。

腰部的書本相當於這幅插畫中副主題般的存在，插畫中有大面積的粉紅色，
因此選用綠色（粉紅補色的相近色）讓書本更顯眼

R38
G76
B71

R255
G190
B105

memo ✏ 對稱尺規

使用〔尺規〕工具的輔助工具〔對稱尺
規〕，在中間畫出尺規，就能將左邊（或
右邊）畫的圖案，反轉呈現在另一側。

對稱尺規

05 畫出陰影 2

SK 圓刷

加入陰影 2 以加強立體感。新增〔色
彩增值〕剪裁圖層「陰影 2」，使用
〔SK 圓刷〕，並選擇容易融入任何顏
色的紫色系來畫陰影 2。

影片重點
除了書本、眼鏡相關部分
以外，也在其他令人在意的
地方追加陰影。

R173
G155
B189

腹部書本的陰影 2

水彩筆刷上色法

修飾

自己畫到最後修飾階段時，通常作品的意象會大幅改變，因此需要花時間反覆嘗試。統合整體色調的同時，為了讓想強調的部分更顯眼，會多加留心整體平衡。統一的色調可營造出具有空氣感的氛圍。

URL
https://youtu.be/NG04mxYodMY

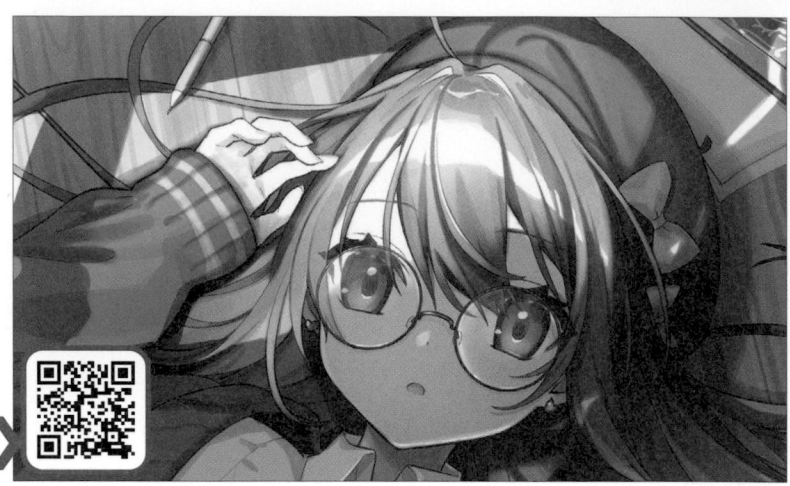

圖層結構

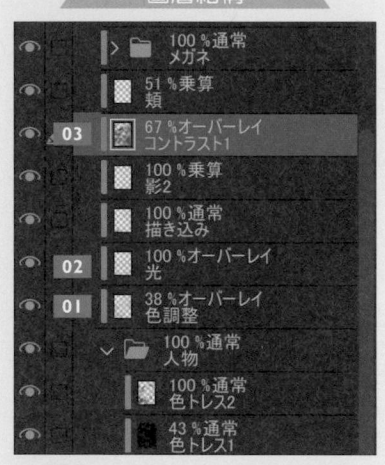

```
👁      > 📁 100％通常
              メガネ
👁         🔲 51％乘算
              類
👁   03    🔲 67％オーバーレイ
              コントラスト1
👁         🔲 100％乘算
              影2
👁         🔲 100％通常
              描き込み
👁   02    🔲 100％オーバーレイ
              光
👁   01    🔲 38％オーバーレイ
              色調整
👁      ∨ 📁 100％通常
              人物
👁            🔲 100％通常
                 色トレス2
👁            🔲 43％通常
                 色トレス1
```

01　將想強調的部分提亮

SK 柔軟

整體的色調意象較無高低起伏，於是在單調的地方、想凸顯的臉部周圍提亮。新增一個〔覆蓋〕剪裁圖層「調整顏色」，使用〔SK 柔軟〕筆刷，畫到邊界線不至於太明顯的程度，圖層不透明度調低至 38％。

R255
G220
B193

只顯示「調整顏色」圖層

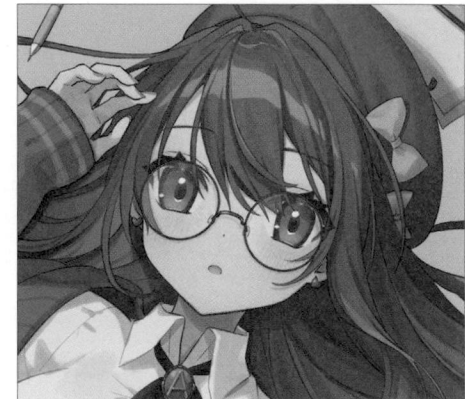

02　加強受光面

SK 柔軟

新增一個〔覆蓋〕剪裁圖層「亮部」。使用〔SK 柔軟〕筆刷，在受光面塗上淡黃色，加強光的表現。

R239
G189
B161

R237
G230
B199

只顯示「亮部」圖層

受強光照射的區塊

03 加強對比

SK 柔軟

加強插畫整體的明暗對比。

新增〔覆蓋〕剪裁圖層「對比 1」。用〔SK 柔軟〕筆刷在想提亮的部分塗上亮色，想調暗的地方則塗暗色。原本的顏色太強烈了，於是將圖層的不透明度調低至 67%。

R93 G79 B103　R230 G187 B148

只顯示「對比 1」圖層

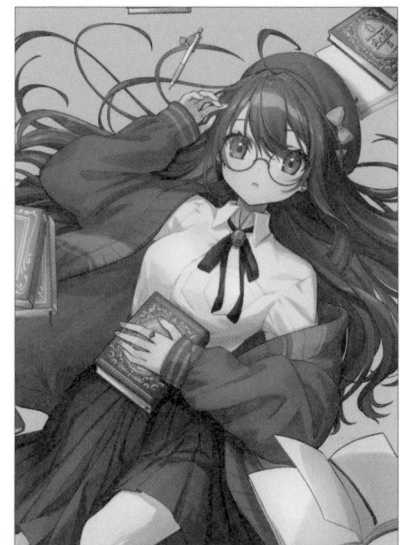

▶ 影片重點

[01] ～ [03] 是追加眼鏡以前的步驟，但為了在書中呈現出更好懂的修飾階段解說內容，在已畫好眼鏡的狀態下進行講解。

圖層結構

08 B	13%オーバーレイ コントラスト3
07	100%オーバーレイ 光追加
06	38%オーバーレイ 暖色
05	70%覆い焼き(発光) 窓光
08 A	30%オーバーレイ コントラスト2
04	90%乗算 暗
	100%通常 イラスト
	100%通常 メガネ
	51%乗算 頬

04 整體調暗

為了讓 [05] 的窗光更顯眼，將整體畫面調暗。

將目前所有的圖層放入「插畫（イラスト）」圖層資料夾中，並且在「插畫」資料夾上方，放一個塗滿顏色的「調暗」圖層。混合模式採用〔色彩增值〕，不透明度調整為 90%。

R145 G192 B198

只顯示「調暗」圖層

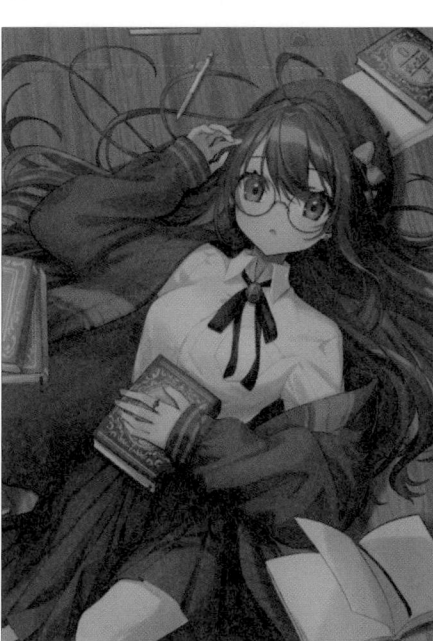

✐ 背景地板的畫法，詳見 P.59 的 COLUMN 解說。

▶ 影片重點

草稿階段已經決定好整體畫面了，因此 [05] ～ [08] 都是挪用草稿圖層，並在圖層中進行調整。另外，一開始想呈現的是整體為暖色調的畫面，但 [05] 畫了窗光，經過反覆嘗試後決定用〔色相、彩度、明度〕改成冷色調。

05 描繪窗光

在「窗光」圖層中使用 附贈筆刷〔SK
不透明水彩筆〕，畫出自窗戶灑落的
陽光。圖層混合模式採用〔加亮顏色
（發光）〕，不透明度為 70%。

依照人物身體和皺褶的立體感來調整
窗戶形狀，避免形狀過於直線化。

即使眼鏡或眼睛之類的高反射率物件
上有窗戶的陰影，它們還是會反射周
圍的光線，因此在這些物件中畫出光
亮，可畫出更有說服力的材質感。

另外，眼睛是想強調的部位，因此要
進一步調整以免過度曝光。

R255
G199
B169

只顯示「窗光」圖層

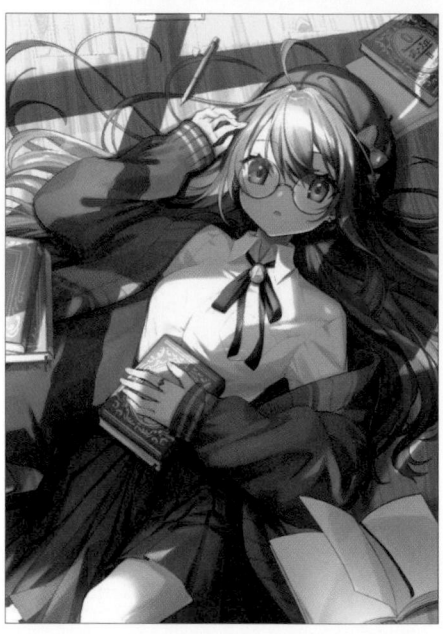

06 追加暖色調

04 調暗整個插畫時使用的是冷色調，所以整體看起
來很冰冷。使用暖色系的紅色，添加一點血色和暖
意。

在〔覆蓋〕圖層「暖色」中，以〔SK 柔軟〕在整體
融入粉紅色。圖層不透明度設定為 38%。

R255
G157
B197

只顯示「窗光」圖層

07 增加明亮感

在太暗的地方、想更加凸顯的地方增加明亮感。

新增〔覆蓋〕圖層「增加亮度」，用〔SK 柔軟〕畫
出明亮的顏色。選用窗光的相近色，在臉部周圍、畫
面邊緣，或是想加強明亮感的地方添加亮部。

R241
G192
B168

R254
G234
B177

只顯示「增加亮度」圖層

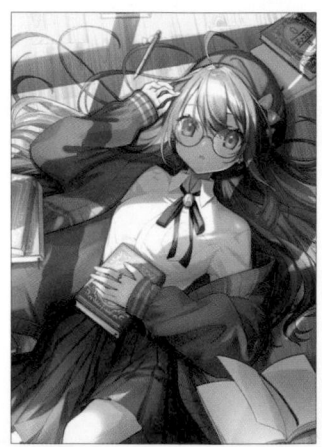

08 調整對比度

SK 柔軟

最後確認整體平衡，並且調整明暗對比。
在〔覆蓋〕圖層「對比 2」中需要加暗的地方，以〔SK 柔軟〕筆刷畫出深紫色。圖層不透明度調整為 30％，避免顏色效果太強烈 A。

然後再疊加一個整體塗滿深紫色的圖層「對比 3」。圖層混合模式為〔覆蓋〕，不透明度為 13％ B。
如此一來，插畫會更有深度及起伏層次感。

R90
G75
B115

只顯示「對比 2」圖層

R71
G81
B93

只顯示「對比 3」圖層

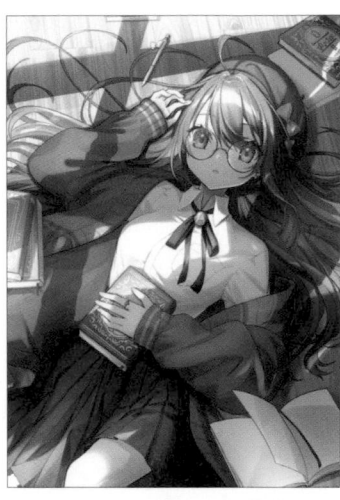

COLUMN 地板的畫法

URL
https://youtu.be/EOjg5l6xkk0

調整好整體顏色之後，最後畫出地板的紋路和陰影。將木材的接縫畫清楚，呈現室內的感覺。為了讓解說更清楚好懂，這裡介紹的是未加工狀態的地板作畫流程。

圖層結構

 R201
G156
B134

 R50
G46
B45

R171
G145
B140

R171
G153
B150

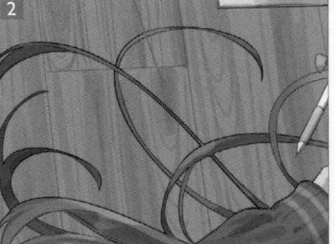

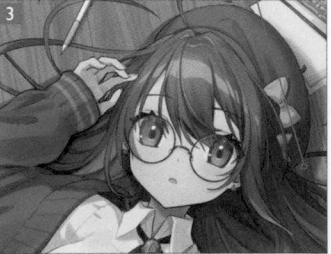

1 塗滿整個「地板底色」圖層，在「地板」圖層中畫出地板的接縫。

2 在〔色彩增值〕圖層「木紋」中，用〔SK 圓刷〕一邊調整〔不透明度〕一邊畫木紋。使用不透明度不一樣的褐色呈現木紋的質感。圖層不透明度設定為 51％，調整顏色的平衡。

3 地板上有人物的影子。在〔色彩增值〕圖層「地板陰影」中，用〔不透明度〕40％的〔SK 圓刷〕畫出陰影。物體之間的距離愈近，陰影的邊緣愈銳利，而距離愈遠，則要畫得愈模糊。

吉田ヨシツギ的
透明水彩上色法

具有透明感的水彩風格是吉田ヨシツギ的繪畫特色。他運用原創筆刷、自製水彩風手繪材質，以及〔水彩邊界〕的功能，表現出不遜色於手繪質感的電腦繪圖水彩風格。

人物左手拿的「寶石」是這幅插畫的主題。白色背景更加烘托出人物的透明感，彷彿人物本身也變成寶石一般，散發著微弱而美麗的透明光芒。

線稿

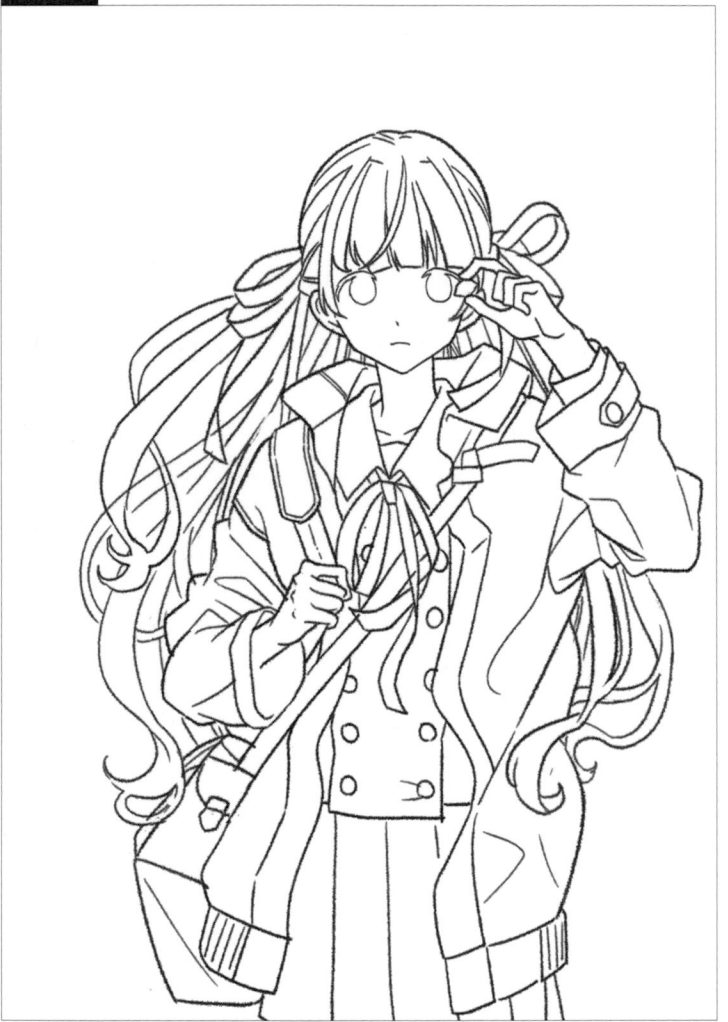

在〔色彩增值〕圖層中，使用 附贈筆刷〔SK 蠟筆（SKクレヨン）〕繪製線稿。筆刷尺寸為 0.81，運用筆壓呈現線條的強弱變化。

吉田ヨシツギ

自由插畫師。工作以繪製書籍、音樂封面為主，也有承接動畫上色、概念插畫的案件。曾負責《VOICEROID2 琴葉茜・葵》（AHS）角色設計、《ラストで君は「まさか！」と言う》（PHP 研究所）系列書籍封面插畫、《Code Geass 反叛的魯路修》Blu-ray BOX 光碟盒上色與設計。

COMMENT
以前習慣用彩色墨水繪製插畫，所以才自然而然地畫出水彩般的效果。不過，呈現手繪水彩優點的同時，一直想畫出手繪水彩感以外的，只有電腦繪圖才能展現的表現方式。
WEB http://sekitou.sub.jp/
Pixiv https://www.pixiv.net/users/251864
Twitter @Hello_World_
PEN TABLET Wacom Cintiq 22HD

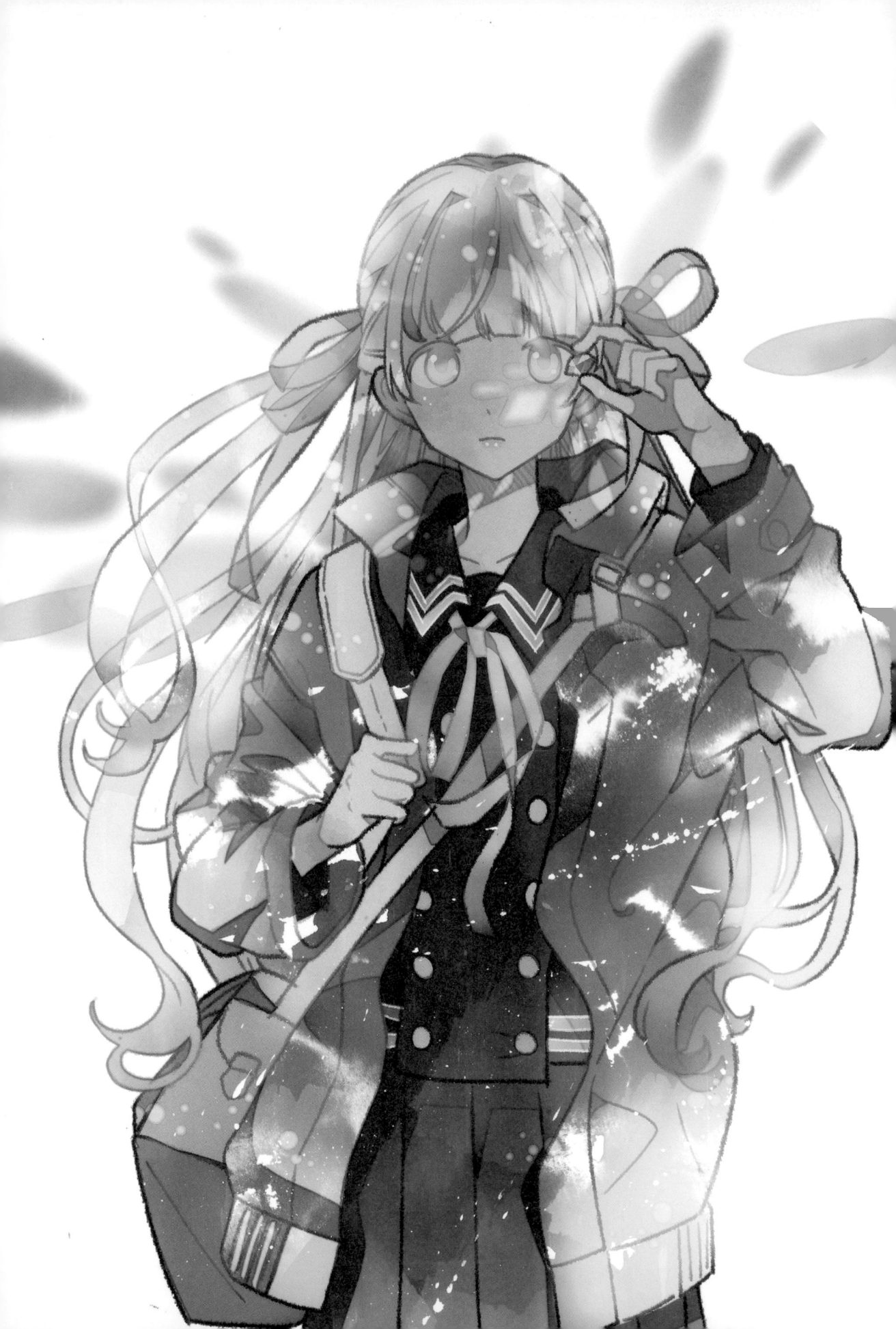

上色的前置作業

畫布設定

畫布尺寸：寬 154mm×高 216mm
解析度：600dpi
長度單位[※]：mm

※可於〔環境設定〕更改〔筆刷尺寸〕等設定值的單位

圖層命名法

平常習慣將圖層名稱省略成一個英文字母。接下來也會依照這個準則命名。（註：此處的英文字母依照日文發音命名。）

陰影	k
高光	h
覆蓋	o
水彩材質	s

常用筆刷

〔SK 蠟筆〕（SK クレヨン）
附贈筆刷

自製筆刷。可用來當作主要線條或陰影中的斜線。這款筆刷可以表現出帶有粗糙感的手繪風質感。

〔SK 草稿〕（SK 下書き）
附贈筆刷

改良自預設的〔沾水筆〕筆刷，可用來打草稿。不同筆壓能畫出不一樣的不透明度，因此適合用輕盈的筆觸粗略畫出骨架線，就像用鉛筆作畫一樣。

〔SK 噴槍〕（SK スプレー）
附贈筆刷

改良自預設〔噴槍〕的筆刷，主要用來修整顏色。筆刷大小一致，筆壓與不透明度成比例，所以可以用輕盈的筆觸輕輕疊色，改變整體色調。

〔SK 上色〕（SK 色塗り）
附贈筆刷

改良自預設〔沾水筆〕筆刷，筆刷尺寸和筆壓互相對應。繪製細部時，可用輕盈的筆觸使筆刷前端變細，有助於區分顏色。

工作區域　圖層數量很多，因此將圖層面板拉寬。

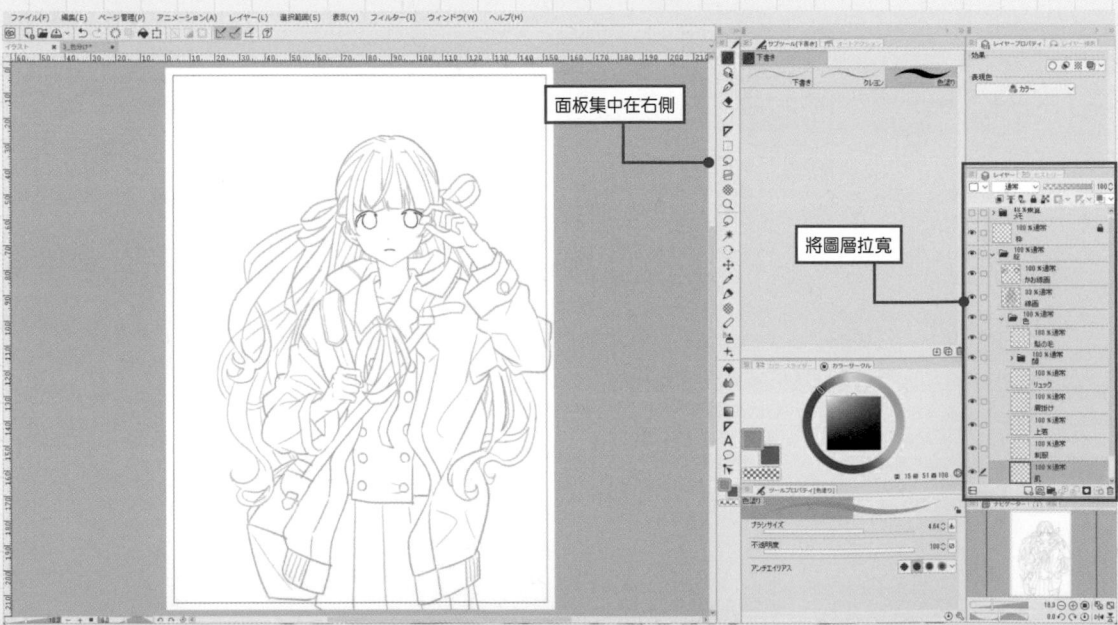

面板集中在右側

將圖層拉寬

 URL https://youtu.be/I6Ss8JRYdMo

圖層結構

01 區分圖層

開始畫每個圖層之前，需要先進行顏色分類（畫底色）。

線稿以及上色圖層全都收納於「繪畫（絵）」圖層資料夾中。臉部和寶石之類的細節部位則另外統整在其他圖層資料夾裡。圖層結構如左圖所示。

02 各部位分區上色

分別在各個部位上色。

1 使用 附贈筆刷 〔SK上色〕框出分區上色的範圍。

2 使用〔自動選擇〕的〔用於參照圖層選擇〕（〔僅參照編輯圖層選擇〕亦可），點擊顏色框線的內側範圍，建立選擇範圍。跳出〔選擇範圍啟動器〕之後再點擊〔填充〕。

3 完成填色。

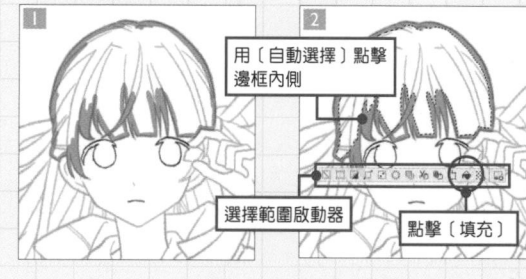

用〔自動選擇〕點擊邊框內側

選擇範圍啟動器

點擊〔填充〕

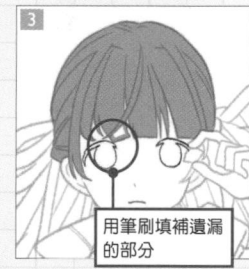

用筆刷填補遺漏的部分

03 一開始先塗深色

一開始先暫時塗上深色，之後會改成符合插畫意象的配色。使用深色的目的是為了凸顯沒塗到顏色的地方，但最後還是會改成淡色。

填滿整體顏色之後，開啟圖層的〔鎖定透明圖元〕，在每個部位塗上符合插畫形象的顏色。有製作顏色草稿作為參考，可以一邊嘗試不同顏色，一邊進行調整。線稿的顏色也以同樣的方式調整。將線稿的顏色，調整成介於周圍顏色與黑色之間的顏色。

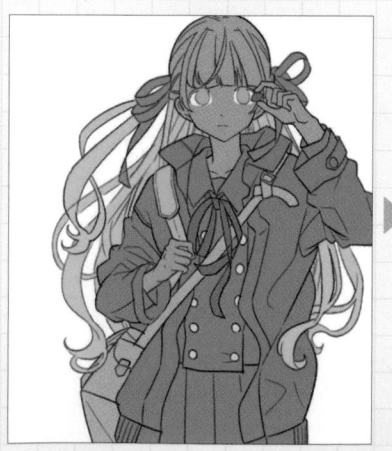

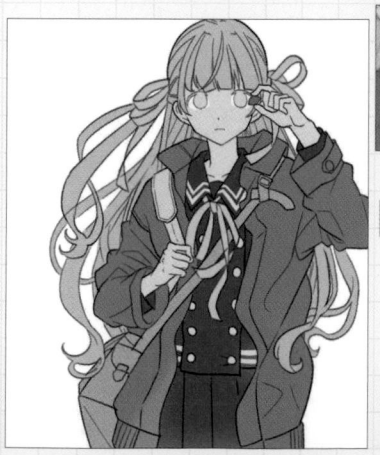

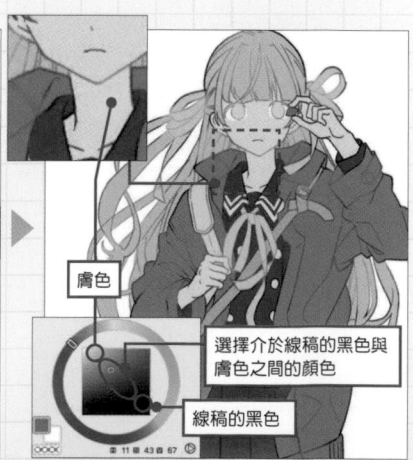

膚色

選擇介於線稿的黑色與膚色之間的顏色

線稿的黑色

皮膚

這幅插畫的整體色調為藍色,陰影也使用偏藍的顏色,讓整體色調更加調和。

 URL
https://youtu.be/yYnwJURgyws

圖層結構

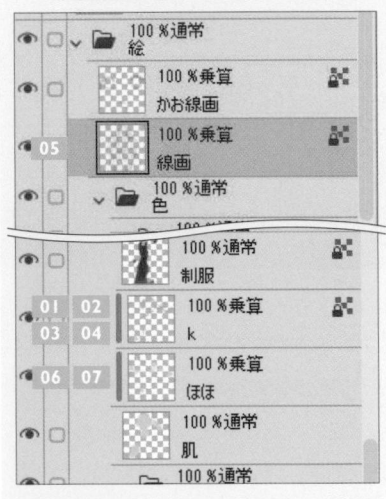

01 陰影上色

SK 上色

在底色圖層「皮膚」上方,新增一個〔色彩增值〕混合模式的圖層「k(陰影)」,開啟〔用下一圖層剪裁〕並畫出陰影 1。服裝和頭髮是藍色系,所以陰影也選用偏水藍的灰色;但如果皮膚的陰影中也塗水藍色,看起來會太暗,所以只有皮膚要使用藍色調較少的顏色。

R255
G221
B209
底色

R220
G186
B180

02 陰影 2 上色

SK 上色

在 01 的圖層中畫出陰影 2。用〔吸管〕吸取陰影附近的顏色,將顏色調深一點,並且塗上顏色。
目前為止將所有部位一口氣塗上顏色。

臉部陰影 2 畫少一點

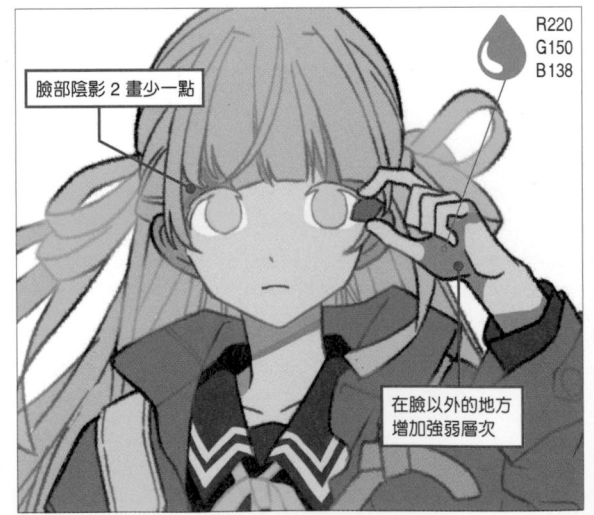

R220
G150
B138

在臉以外的地方增加強弱層次

03　調整陰影

SK 噴槍

在陰影圖層「k」中開啟〔鎖定透明圖元〕，並且添加其他　　　和膚色的相近色，調整陰影的形狀和色調。
陰影顏色。使用 附贈筆刷 的〔SK 噴槍〕上色。採用藍色調

R246
G178
B177

1 使用皮膚的相近色，暈染脖子上的陰影。

R221
G197
B232

2 在頭髮的影子、脖子、手掌中畫出偏藍的紫色。

R232
G183
B184

3 手掌的藍色調太多了，改成皮膚的相近色。

R174
G197
B242

4 在 2 上色處的上面，畫出水藍色的陰影。

R235
G193
B178

5 脖子陰影的藍色太多了，改成皮膚的相近色。

R165
G210
B240

6 5 的藍色被擦過頭了，於是再次調整顏色。。

04　在邊界線上添加邊框

在陰影的邊界線上添加邊框。選擇〔k〕圖層，將〔工具屬性〕中的〔邊界效果〕設定成〔水彩邊界〕。水彩邊界可以暈染邊緣，讓水彩的效果更顯著。觀察畫面並依喜好調整設定。插畫的設定數值如右圖所示。

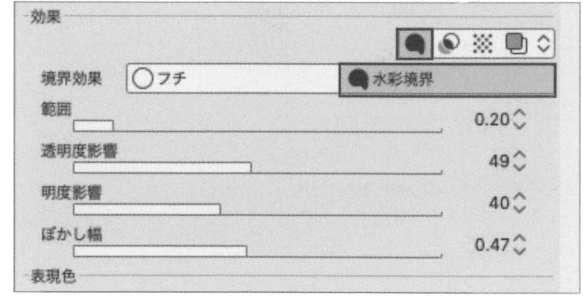

效果

境界效果　○フチ　　　　●水彩境界
範囲　　　　　　　　　　　　　　　　0.20
透明度影響　　　　　　　　　　　　　49
明度影響　　　　　　　　　　　　　　40
ぼかし幅　　　　　　　　　　　　　　0.47
表現色

觀察臉部周圍的平衡，將線稿融入皮膚的顏色。在〔色彩增值〕圖層「線稿」中開啟〔鎖定透明圖元〕，刻畫線稿的細節。

畫底色時（事前準備 03 ）已事先在下巴附近塗上一些顏色。選擇介於黑色線稿與皮膚之間的顏色，並且在線稿上塗色。

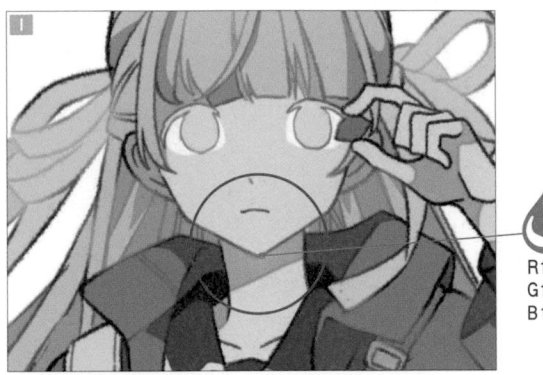

R184
G119
B105

1 畫底色時，在下巴附近的線稿中輕輕塗色。

R209
G159
B159

R227
G141
B141

2 選用低彩度的顏色繪製落在耳朵上的頭髮陰影，以及映著寶石光芒的手指區域。

R128
G75
B75

3 選擇稍微黑一點的顏色，避免嘴巴畫太紅。

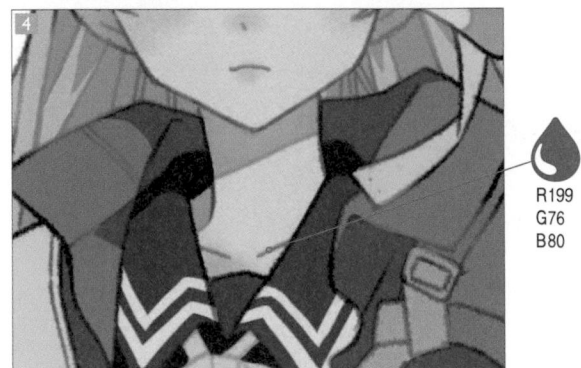

R199
G76
B80

4 為了畫出鎖骨附近的脖子陰影及深淺層次感，選用彩度高一點的顏色。

COLUMN 顏色的選擇方式

線稿顏色需要配合附近的顏色加以調整，而顏色的彩度是很重要的挑選依據。為了讓陰影附近的線條融入其中，要選擇低彩度的顏色。

另外，顏色還要依照不同部位的特質進行調整。

以臉部周圍為例，鼻子和嘴巴雖然很小，卻是很重要的部位，人的表情會根據它們的外觀而有所變化，所以要選擇比較深的顏色。還有下巴下面明顯的邊界線要選用深色。

手指屬於資訊量較多的地方，只要看得出手的輪廓就行了，不需要每根手指都畫得很清楚。以融入周圍顏色為優先考量，使用淡色繪製手指。

鎖骨是既吸睛又魅力十足的部位，大多會採用明亮、不偏黑色的顏色。

彩度

這附近為低彩度顏色

這附近為高彩度顏色

06 畫出皮膚的紅暈

粗糙水彩

新增〔色彩增值〕圖層「臉頰」，使用〔毛筆〕的〔水彩〕
群組中的〔粗糙水彩〕，在臉部周圍的臉頰、鼻子、嘴巴上
添加紅色。
〔粗糙水彩〕筆刷設定的混合模式為〔色彩增值〕，可在想
要加深的地方疊加色彩。

影片重點
雖然調整線稿之前已經畫好臉頰的顏
色了，但後來想加強水彩效果，所以又
重新在臉頰上塗色。

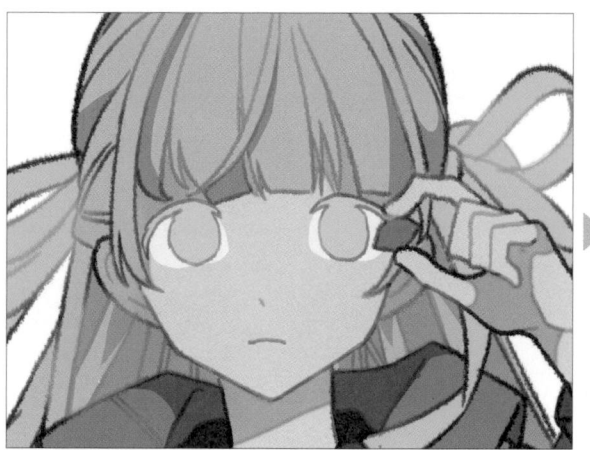

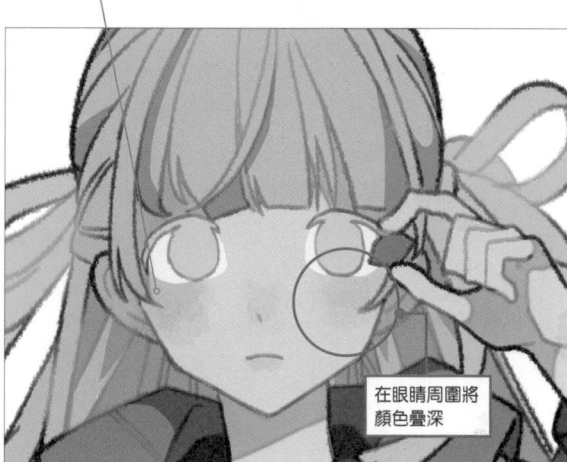

R199
G76
B80

在眼睛周圍將
顏色疊深

07 畫出手上的紅暈

粗糙水彩

上色順序和臉頰相同，在手上添加紅
色。
皮膚的顏色暫且畫到這裡，接下來要
畫其他的部位。

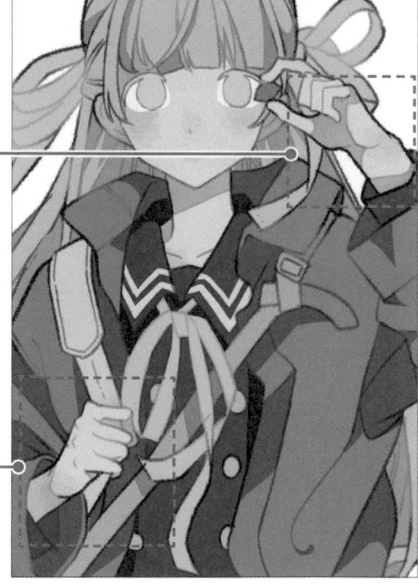

為了表現手腕的關節，在皮膚上添加了
紅色。本來想在鎖骨的地方畫出衣服的陰
影，但如果選用跟其他皮膚陰影一樣的顏
色，感覺重複性太高了，所以選用紅色來
代替陰影的顏色。

圖層結構

08	100 % スクリーン	
	h	
	100 % 乗算	
	j	
	100 % 乗算	
	かお線画	
	100 % 乗算	

08 加入高光

SK 上色

大致完成整體上色後，在臉頰和嘴唇上
加入高光。在「臉部線稿」圖層上方新
增〔濾色〕圖層「h」。用〔SK 上色〕
筆刷畫出白色的高光。

R255
G255
B255

透明水彩上色法

頭髮

重疊的髮絲，自頭髮深處透出的顏色，這些表現手法都是增添「水彩感」的重點，所以會在頭髮中添加各式各樣的效果。

URL
https://youtu.be/bAhWaMBF9xw

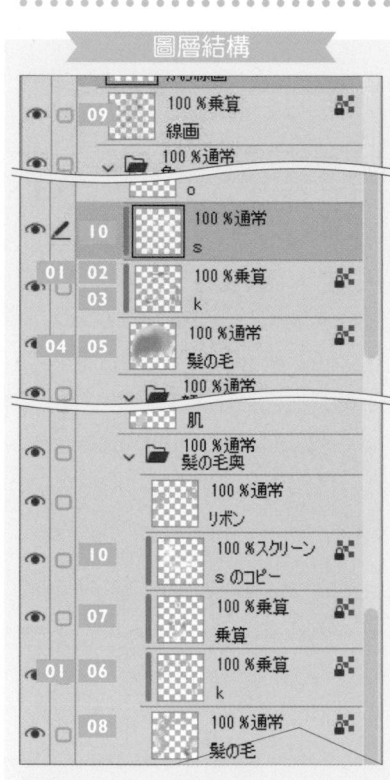
圖層結構

- 09　100％乘算　線画
- 100％通常
 - o
- 10　100％通常　s
- 01 02 03　100％乘算　k
- 04 05　100％通常　髮の毛
- 100％通常
 - 肌
- 100％通常　髮の毛奥
 - 100％通常　リボン
 - 10　100％スクリーン　s のコピー
 - 07　100％乘算　乘算
 - 01 06　100％乘算　k
 - 08　100％通常　髮の毛

01　畫出陰影

SK 上色

採用皮膚的上色方式，在底色圖層「頭髮」上新增一個〔色彩增值〕剪裁圖層「k」，並且畫出陰影 1。將瀏海和後側頭髮分成不同圖層。

一口氣在所有部位上色後，再開始畫陰影。

R193 G199 B209 底色　　R159 G184 B202　　R190 G205 B217

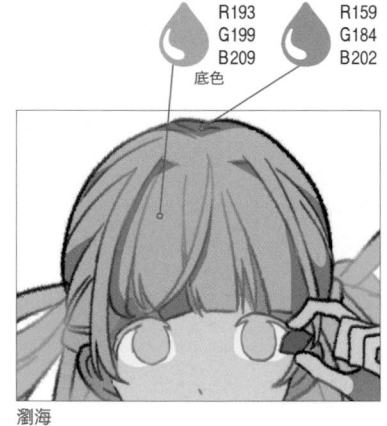
瀏海

後側頭髮

02　在邊界線加入邊緣線

在瀏海陰影圖層「k」中使用〔水彩邊界〕。操作步驟和皮膚 04 相同，設定數值如右圖所示。

 ▶

效果

境界效果　〇フチ　●水彩境界
範囲　0.18
透明度影響　50
明度影響　31
ぼかし幅　0.24
表現色

03 融合瀏海的顏色

水筆
粗糙水彩

在「k」圖層中開啟〔鎖定透明圖元〕，在陰影上面暈染顏色。使用〔毛筆〕中〔水彩〕群組的〔水筆〕筆刷，在亮部添加亮色。

在頭髮角落顏色稍暗的地方，用〔粗糙水彩〕畫出偏紫色的陰影。

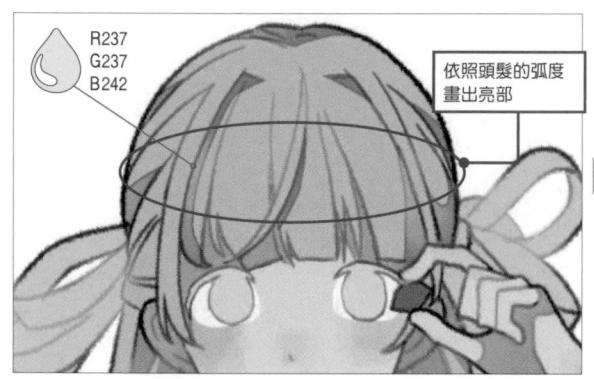

R237
G237
B242

依照頭髮的弧度畫出亮部

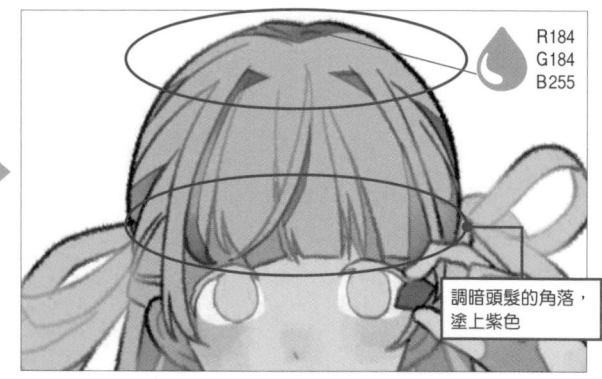

R184
G184
B255

調暗頭髮的角落，塗上紫色

04 增加頭髮的穿透感

SK 噴槍

在瀏海上增添穿透感。用〔吸管〕吸取皮膚的顏色，在底色圖層「頭髮」中上色。塗上大面積的膚色後，再用〔吸管〕選取頭髮的底色，在塗過頭的地方修整形狀。

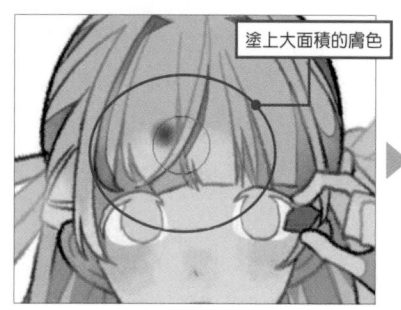

塗上大面積的膚色

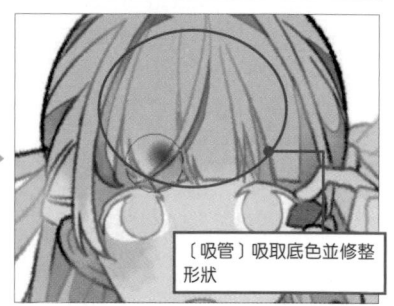

〔吸管〕吸取底色並修整形狀

05 增加瀏海的透視感和空氣感

SK 噴槍

採用空氣透視法和逆光的概念，用〔SK 噴槍〕在瀏海外側畫出明亮的水藍色。依照 04 的做法，以〔吸管〕吸取底色並修整形狀。為增添一點顏色變化，有時會用〔吸管〕選取陰影色並上色，再用〔吸管〕吸取塗上陰影的顏色，避免顏色過於單調。

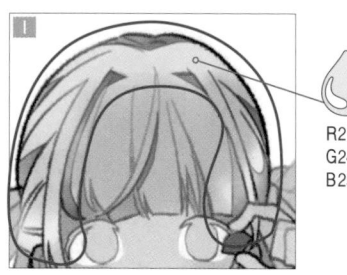

1

R217
G245
B255

1 在瀏海外側塗上明亮的水藍色。

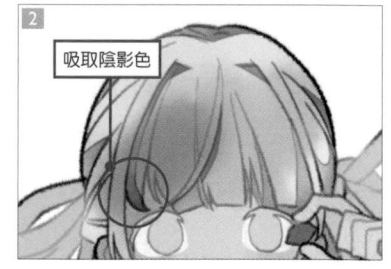

2

吸取陰影色

2 用〔吸管〕吸取陰影色，增加暗色。

在大氣的影響之下，愈遠處的物體顏色愈黯淡，而所謂的空氣透視法，就是運用這種概念的一種透視法。

▶ 影片重點
雖然一開始嘗試用〔吸管〕選取蝴蝶結的顏色，但因為色調太深，後來改成明亮一點的水藍色。

3

在整理後的區塊中吸取顏色

3 用〔吸管〕吸取底色並修整形狀。

4

4 用〔吸管〕吸取 3 修飾後的顏色，避免顏色過於單調。

06 融合後側頭髮的顏色

水筆
粗糙水彩

在後側頭髮上色。依照 `02` `03` 的方法，在後側頭髮的陰影
中使用〔水彩邊界〕做出邊緣線，並且混合顏色。
邊界線的設定數值如右圖所示。

影片重點
在後側頭髮的局部使用〔不透明水彩〕和〔SK噴槍〕融合顏色。

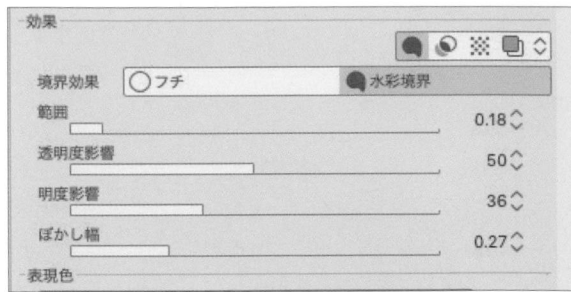

1 在陰影（圖層「k」）中，以〔水彩邊界〕做出邊緣線。

2 用〔水筆〕畫出亮部。

3 使用〔粗糙水彩〕，在暗部畫出偏藍色的陰影。

07 畫出重疊的頭髮

SK 上色
SK 噴槍

建立一個〔色彩增值〕圖層「色彩增值」。為了在頭髮重疊
處畫出水彩暈色的氛圍，使用了〔色彩增值〕效果。在頭髮
重疊處用〔SK 上色〕筆刷上色，採用 `02` 的上色順序，利
用〔水彩邊界〕做出邊緣線。

水彩邊界的設定數值如 A 所示。
使用〔SK 噴槍〕筆刷，選擇色環左上方的顏色或白色加以
暈染。

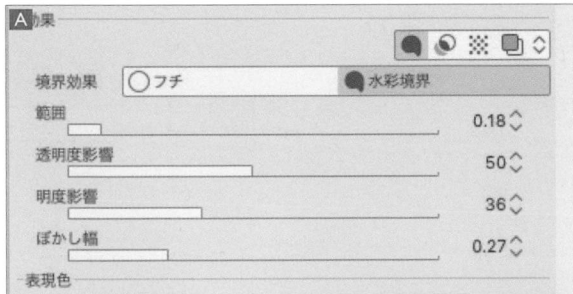

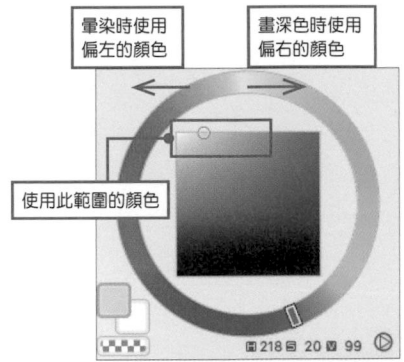

R235
G242
B255

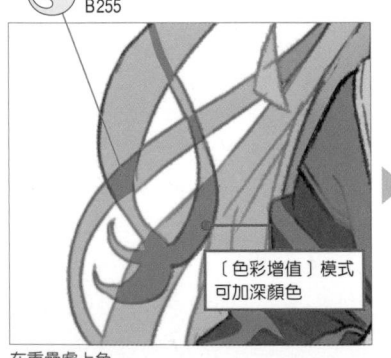

〔色彩增值〕模式
可加深顏色

在重疊處上色

做出邊緣線

暈染顏色

08 | 增加後側頭髮的透視感和空氣感

 SK 噴槍

依照 04 的作畫流程，運用空氣透視法和逆光的概念調整顏色。在底色圖層「頭髮」中上色。在「頭髮」圖層的圖層屬性中設定〔水彩邊界〕，做出水彩般的滲透效果。後側頭髮的周圍背景是白色的，因此可利用水彩邊界凸顯水彩的質感。在頭髮中塗上紫色和綠色，並且融入衣服和背包的反射光以呈現複雜的色彩。紫色是整體的共同陰影色之一，塗上紫色使其融入頭髮中。綠色則與紫色相反，可以增加色彩的

廣度。使用〔吸管〕選取衣服和背包的顏色，在頭髮中塗色以增加穿透感。

> 雖然平常也會在瀏海使用〔水彩邊界〕，但因為臉部的資訊量增加，為避免看起來太亂，這次不使用水彩邊界。

09 | 調整線稿

 SK 噴槍

依照 皮膚 05 的方式調整線稿的顏色。選擇介於周圍顏色與黑色線稿之間的顏色。

R111
G143
B199

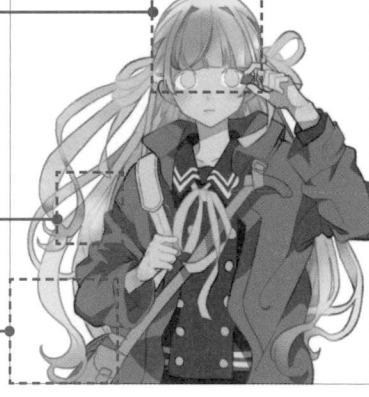

R201
G217
B245

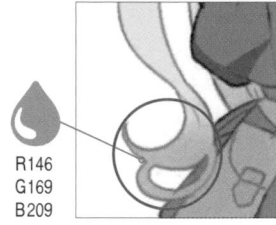
R146
G169
B209

10 | 貼上水彩材質

 SK 噴槍

準備水彩材質。這裡掃描使用的是自製素材。複製貼上水彩材質（ 特典素材 「水彩.psd」），將素材貼在剪裁圖層「k」上方的另一個圖層中。圖層混合模式設定為〔濾色〕。使用〔套索選擇〕、〔旋轉〕或〔放大〕工具，依喜好調整素材的擺放位置。如果白色看起來太顯眼，則運用陰影色加以調和。在各個地方使用透明色（P.17）的〔SK 噴槍〕暈染顏色。

將材質複製貼上

※為清楚呈現材質，在背景中加入黑色。

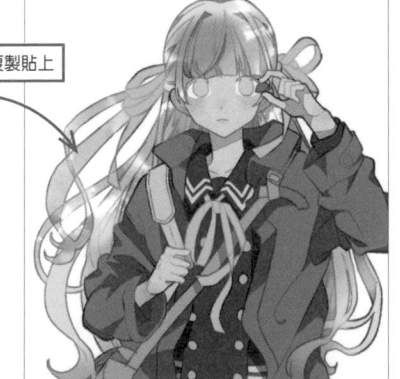

服裝

衣服所佔面積較大，於是運用漸層效
果、水彩材質增加變化感。為了將水
彩的質感表現出來，陰影不需要畫太
仔細。

URL
https://youtu.be/LjeJpMQiNwU

圖層結構

👁 ☐		100 %通常	🔒
		リュック	
👁 ☐		100 %乘算	🔒
		k	
👁 ☐		100 %通常	🔒
		肩掛け	
👁 ☐	04	100 %通常	
		s	
👁 ☐	02	100 %乘算	🔒
		k	
01	03	100 %通常	
		上着	
👁 ☐		100 %通常	🔒
		ボタン	
👁 ☐		100 %通常	
		白クレヨン	
02	05	100 %乘算	🔒
		k	
👁 ☐	05	100 %スクリーン	🔒
		ライン	
01	06	100 %通常	🔒
		制服	

01　打底色

SK 噴槍

雖然底色步驟已在上色的前置作業中
講解過了，但因為衣服的底色有加入
漸層效果，需要另外詳細說明。
在「制服」圖層的底色上，用深一點
的顏色加深制服的上端。顏色感覺有

點淡，於是再塗上更深的顏色。
外套也以同樣的方式上色，在底色上
塗色。另外新增一個圖層，暫時畫
出制服的線條（「線條ライン」圖
層）。

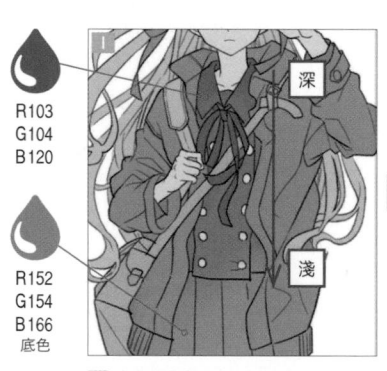

R103
G104
B120

R152
G154
B166
底色

🌀 在制服底色的上端疊色。

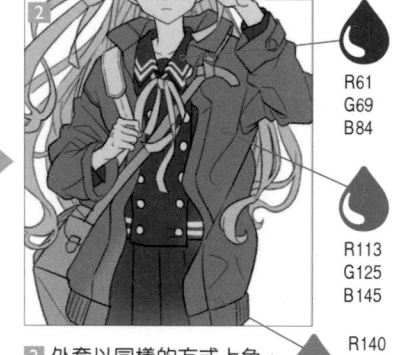

R61
G69
B84

R113
G125
B145

R140
G150
B168
底色

🌀 外套以同樣的方式上色，
在上端疊加深色。

02　畫出陰影

SK 上色

畫好底色後調整線稿，完成後再新增一個〔色彩增值〕圖層
「k」，用〔SK 上色〕筆刷畫陰影，上色步驟與頭髮 02
相同，用〔水彩邊界〕做出邊緣線。

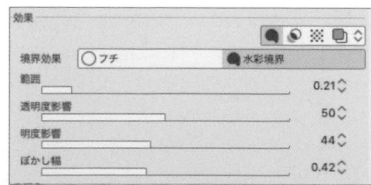

効果
境界効果　○フチ　　●水彩境界
範圍　　　　　　　　　　　　　　0.21
透明度影響　　　　　　　　　　　50
明度影響　　　　　　　　　　　　44
ぼかし幅　　　　　　　　　　　　0.42

作為基底的「制服」圖層也要設定〔水彩邊界〕，做出水彩效
果。

03 調整色調

SK 噴槍
水彩貼紙

用〔SK 噴槍〕修整外套的周圍。依照頭髮 05 的方式，用
〔吸管〕選取底下的顏色並修整形狀。到目前為止都只用
〔SK 噴槍〕上色，但因為衣服佔的面積較大，這樣畫看起
來太呆板，於是從 CLIP STUDIO ASSETS 下載使用〔水彩
貼紙〕。用〔吸管〕吸取附近的顏色，以同樣的方式調整
「k」圖層的陰影。

R201
G234
B245

加入亮部　　　　　　調整陰影

自素材庫下載「塞利薩爾特的原始刷技巧（sellyssalt's Raw
Brush Tips）」的〔瓦科爾 3 (Wacol3)〕，將名稱改為〔水彩貼
紙〕並加以利用。

URL https://assets.clip-studio.com/ja-jp/detail?id=1755267

Content ID 1755267

04 貼上水彩材質

SK 噴槍

採用頭髮 05 的方法，在「s」剪裁圖層中貼上水彩材質
（特典素材「滲透（滲み）.psd」）。裁切掉不需要的部
分，檢視整體平衡並調整位置 A。在衣領的部分運用空氣
透視法的概念，用〔吸管〕選取附近的顏色，以〔SK 噴
槍〕調整色調 B。

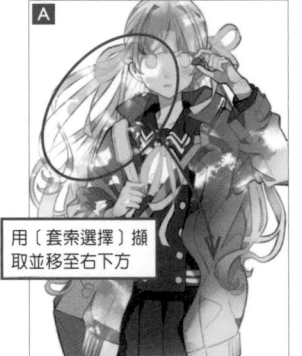

A

B

用〔套索選擇〕擷
取並移至右下方

〔吸管〕選取附近的
顏色，並調整衣領

▶ 影片重點

貼上水彩材質之前，先調整線稿的顏色。調整方式和皮膚、頭髮的
線稿一樣，直接在線稿上疊色。

05 修整制服

SK 噴槍
SK 蠟筆

首先，在制服（「k」圖層）的陰影中，依照 02 的方式以
〔水彩邊界〕做出邊緣線，再用〔SK 噴槍〕調整色調。開
啟「線條」圖層的〔用下一圖層剪裁〕功能，用〔吸管〕選
取制服的顏色，在條紋圖案中暈染疊色。利用〔濾色〕混合
模式融合條紋圖案這種白色的物件。新增一個「白色蠟筆
（白クレヨン）」圖層，用白色的〔SK 蠟筆〕畫出條紋的
框線。

06 增加水彩筆觸

水彩貼紙

最後在「制服」圖層中，用〔水彩貼紙〕增加水彩筆觸。

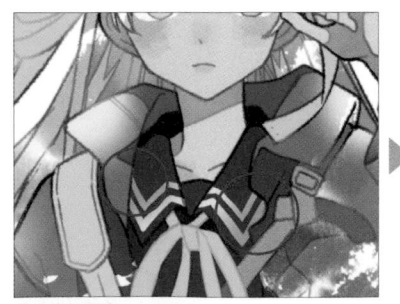
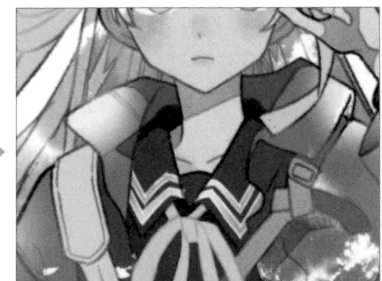

暈染條紋圖案　　　　　　畫出條紋圖案的框線

增加水彩筆觸

透明水彩上色法

眼睛

為了營造水彩的質感，反而要減少眼睛的刻畫。

URL
https://youtu.be/y6rILOsQkgo

圖層結構

01　眼白上色

SK 噴槍

在「顏色」剪裁圖層資料夾中新增一個剪裁圖層資料夾「臉（顏）」，並將繪製眼睛的圖層彙整於此。使用圖層資料夾可避免圖層結構雜亂無章。

在畫有底色的「白色」圖層中使用〔鎖定透明圖元〕，並在圖層中使用大尺寸的〔SK 噴槍〕畫出眼白。

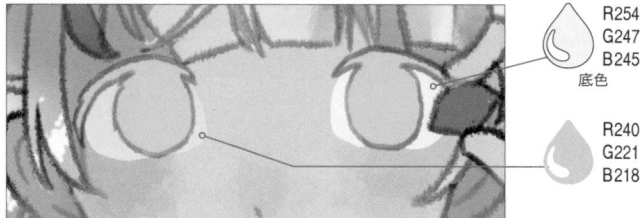

R254 G247 B245 底色

R240 G221 B218

02　刻畫瞳孔

SK 上色

在底色圖層「眼睛」上方，新增一個〔色彩增值〕圖層「瞳孔」。使用〔SK 上色〕刻畫瞳孔。
睫毛也在這時一起上色。
採用頭髮 02 的上色順序，在圖層中使用〔水彩邊界〕做出邊緣線。

睫毛也要上色

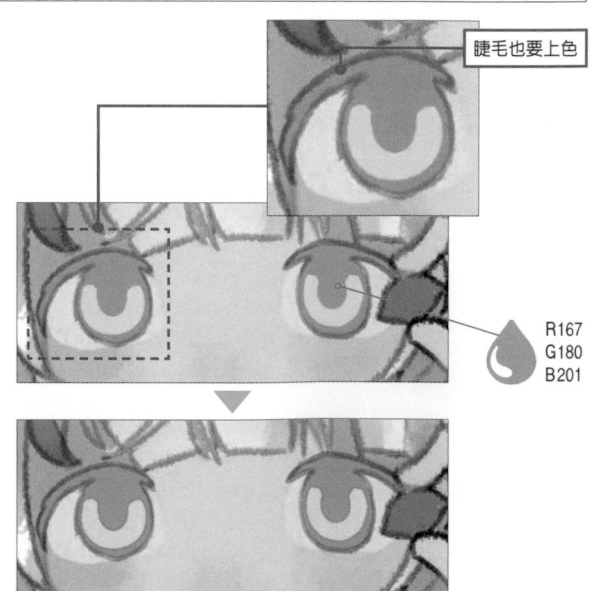

R167 G180 B201

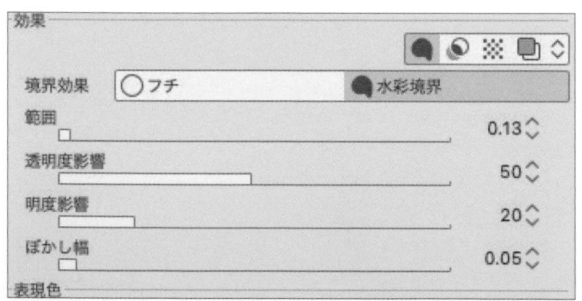

效果

境界效果　○フチ　●水彩境界
範囲　　　　　　　　　0.13
透明度影響　　　　　　50
明度影響　　　　　　　20
ぼかし幅　　　　　　　0.05
表現色

03 調整瞳孔的色調

SK 噴槍

在「瞳孔」圖層中開啟〔鎖定透明圖元〕功能。在 **02** 畫的瞳孔下端，畫出白色的相近色並調整色調。瞳孔上端則用藍色調更強的顏色加以調整。

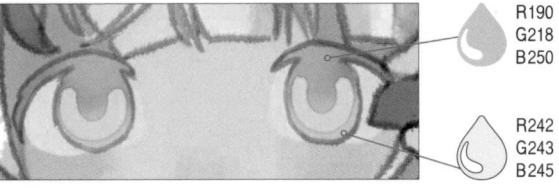

R190
G218
B250

R242
G243
B245

04 調整黑眼球

SK 噴槍

在「眼睛」圖層中開啟〔鎖定透明圖元〕功能，調整黑眼球的顏色。一開始選擇塗白色是為了增加透明感，但因為顏色畫太白了，於是檢視顏色平衡並用水藍色進行調色。

1　用接近白色的〔SK 噴槍〕在瞳孔下端添加顏色。
2　繼續在上面疊加明亮的水藍色。
3　依照頭髮 **02** 的作畫順序，用〔水彩邊界〕做出邊緣線。
　　水彩邊界的設定如下圖所示。

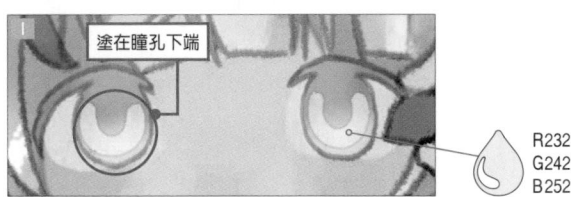

塗在瞳孔下端

R232
G242
B252

在上面疊色

R184
G231
B255

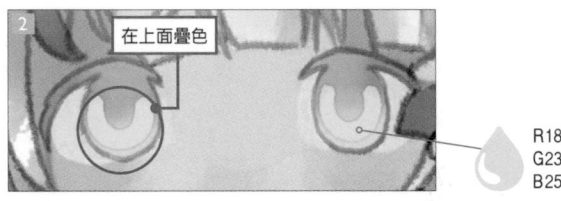

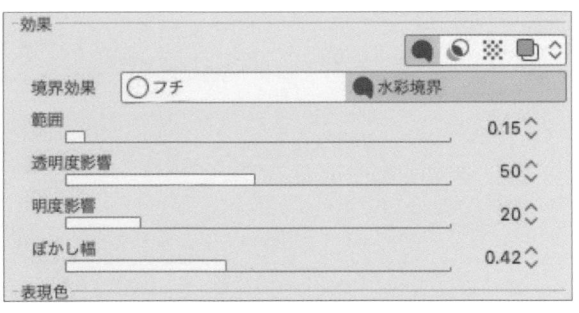

- 效果
- 境界效果　　○フチ　　●水彩境界
- 範圍　　　　　　　　　　　　0.15
- 透明度影響　　　　　　　　　50
- 明度影響　　　　　　　　　　20
- ぼかし幅　　　　　　　　　　0.42
- 表現色

▶ 影片重點
用〔水彩邊界〕做出邊緣線之前，先調整「臉部線稿」圖層的色調。

05 調整亮度

SK 噴槍

在「瞳孔」圖層的上方新增一個〔覆蓋〕圖層「o」。
用〔SK 噴槍〕提亮黑眼球的下端。
眼睛先暫且畫到這個階段，接下來開始修飾其他部位。

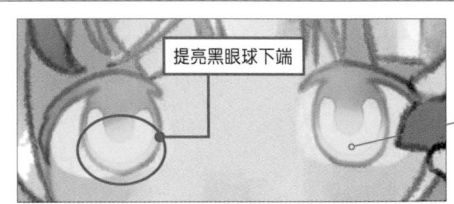

提亮黑眼球下端

R132
G190
B219

圖層結構

100 ％スクリーン
h

100 ％乗算
j

100 ％乗算
かお線画

100 ％乗算

06

06 畫出高光

SK 上色

整體上色後，就能在上面添加高光。
在「線稿」圖層上新增〔濾色〕圖層「h」，並且畫出白色的高光。

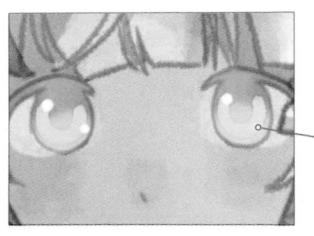

R255
G255
B255

透明水彩上色法

小物件

蝴蝶結具有淡淡的透明感，它跟頭髮一樣屬於能夠表現水彩質感的物件，因此在線稿階段刻意畫了疊在一起的蝴蝶結。在重疊處使用〔色彩增值〕等功能，增加水彩的效果。

▶ URL
https://youtu.be/-kwChVc_dEs

圖層結構

01　蝴蝶結重疊處上色

🖌 SK 上色

為了加強水彩的質感，這裡也要在底色圖層中使用〔水彩邊界〕做出邊緣線。在底色圖層「蝴蝶結」上方新增一個〔色彩增值〕圖層「色彩增值」。依照 頭髮 07 的畫法，在蝴蝶結的重疊處上色，並在圖層中用〔水彩邊界〕做出邊界線。

右邊的蝴蝶結　　左邊的蝴蝶結

R146
G207
B231
底色

R167
G190
B201

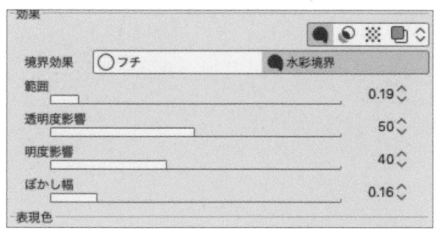

02　調整蝴蝶結的顏色

🖌 SK 噴槍
水筆／粗糙水彩

在「色彩增值」圖層中使用〔鎖定透明圖元〕功能，用〔SK 噴槍〕調整顏色。

R230
G240
B245

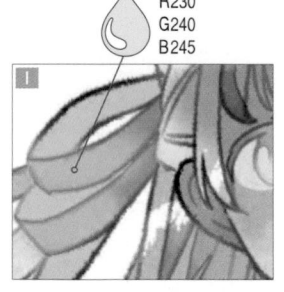

R201
G213
B255

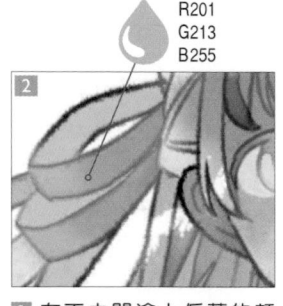

R173
G199
B217

R199
G225
B242

1 畫出明亮的顏色，並調整陰影的形狀。

2 在正中間塗上偏藍的顏色。

3 2 顏色蓋掉太多陰影了，於是重新畫上陰影。

4 用〔粗糙水彩〕或〔水筆〕筆刷暈染。

03 調整蝴蝶結的陰影

SK 上色
SK 噴槍

再新增一個〔色彩增值〕圖層，依照
02 的上色概念調整陰影的形狀。

畫陰影　　　用〔水彩邊界〕做出邊緣線　　　調整色調

04 增加蝴蝶結的穿透感

SK 噴槍

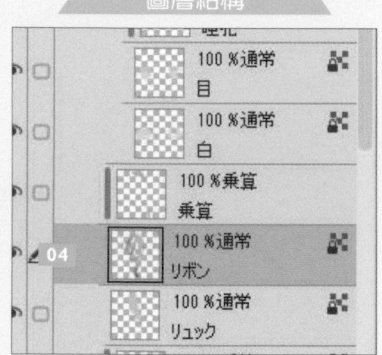
圖層結構

在胸前的蝴蝶結上增添一點穿透感，在「蝴蝶結」圖層中使用〔鎖定透明圖元〕
功能，以〔吸管〕選取制服和背包的顏色，並用〔SK 噴槍〕暈染蝴蝶結的顏
色。依照頭部蝴蝶結的畫法，新增一個〔色彩增值〕圖層，並且仔細描繪蝴蝶結
的重疊處。

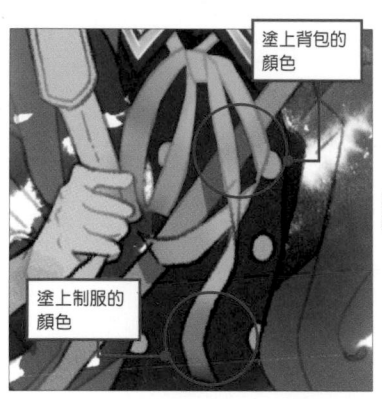
塗上背包的顏色
塗上制服的顏色

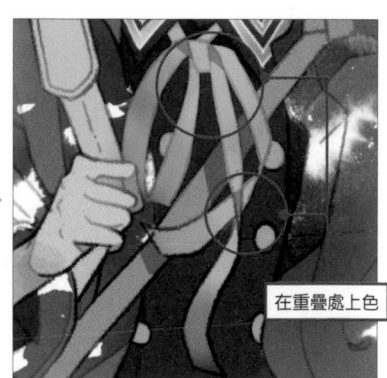
在重疊處上色

▶ 影片重點
畫好這個步驟之後，影片中還會呈現背包的上色過程。

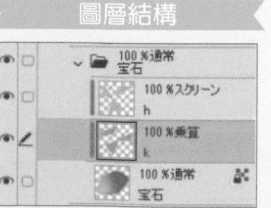

COLUMN 寶石的上色方式

人物手中拿的寶石體積很小，因此
不需要畫太複雜，只要塗上最低限
度的顏色即可。圖層結構也很簡
單，只要有高光和陰影圖層就行
了。高光和陰影都不需要按照原本
的光照位置上色，只要塗上不規則
的顏色就能增加複雜度。

R104 G116 B254
URL https://youtu.be/uwUp_RO79Ds

R188 G212 B235

1 在「寶石」圖層上用〔SK 噴槍〕疊加
顏色。用〔吸管〕選取底色並調整形
狀。

R191 G200 B255

R172 G175 B194

2 新增「h」圖層並畫出高光。用
〔套索選擇〕工具新增三角形的選
擇範圍並塗滿顏色，然後將圖層混
合模式設定為〔濾色〕。

3 在「h」圖層下方新增一個「k」圖
層，並且畫出陰影。依照高光的畫
法，選擇〔套索選擇〕工具並填滿
顏色。陰影要使用〔色彩增值〕混
合模式。

圖層結構

透明水彩上色法

修飾

雖然整體畫面有增添光亮效果，但也很重視手繪水彩的質感。注意不要畫過頭，避免顏色看起來太有數位感。每隔一段時間確認一次效果，將顏色調整在比較樸素平靜的範圍內。

URL
https://youtu.be/CQwKNeRH_jc

圖層結構

01	100 %乘算 j	
	100 %乘算 かお線画	
	100 %乘算 線画	
	100 %通常 色	

01　在線稿中增加筆觸

SK 蠟筆
SK 噴槍

在線稿圖層（「臉部線稿」與「線稿」圖層）上方，新增〔色彩增值〕圖層「j」。用〔SK 蠟筆〕在皮膚、頭髮、衣服的陰影上，畫出接近膚色的斜線筆觸。然後在圖層中開啟〔鎖定透明圖元〕，用〔SK 噴槍〕將線稿附近的顏色換成相近色。如此一來，就能增加插畫的資訊量與手繪的質感。

R204
G222
B240

R155
G184
B212

R124
G172
B217

R224
G194
B191

圖層結構

02	100 %通過 調整	
06	100 %通常 レイヤー 1 のコピー	
05	51 %比較(明) 色	
04	56 %オーバーレイ o	
03	100 %ソフトライト 背景 のコピー	
	100 %通常 絵	

02　統整於圖層資料夾中

修整插畫的整體色調和材質。將人物的線稿和上色圖層彙整於圖層資料夾「繪畫（絵）」中。然後在資料夾上方新增一個圖層資料夾「調整」，混合模式從〔普通〕改成〔穿透〕（P.17）。這個做法可以一次調整插畫的整體顏色。

03 添加水彩材質

複製貼上自製的水彩材質（ 特典素材 「縱向滲透（縱滲み）.psd」），將材質放大並貼在整幅插畫中。圖層採用〔柔光〕混合模式。

點選〔編輯〕選單→〔色調補償〕→〔色相、彩度、明度〕，依照 A 的設定，將顏色的彩度調至近乎最低數值的地方。

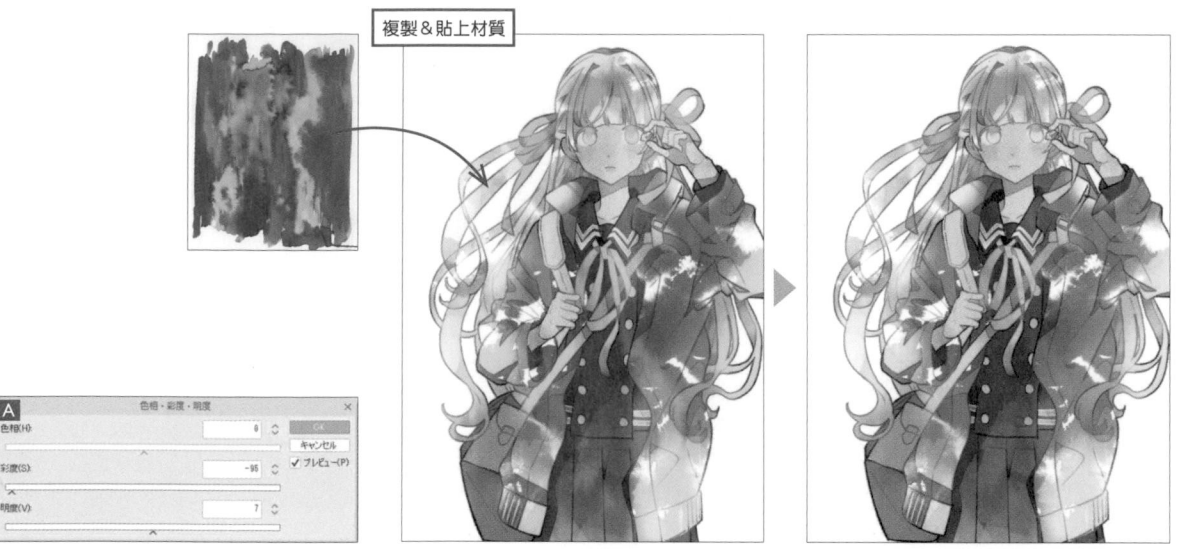

複製&貼上材質

04 增加光亮

SK 噴槍

在貼有材質的圖層「背景複製」上方，新增〔覆蓋〕圖層「o」。
使用大尺寸的〔SK 噴槍〕，在人物的周圍增加光亮。由於顏色太亮，於是將圖層不透明度調整至 56%。

05 添加彩色光亮

SK 噴槍

進一步添加有顏色的光亮。新增一個〔變亮〕圖層「顏色」。依照 04 的作畫順序，在人物周圍增添橘色和黃綠色的光。提高色彩的廣度，增加插畫的深度。圖層不透明度調整為 51%。

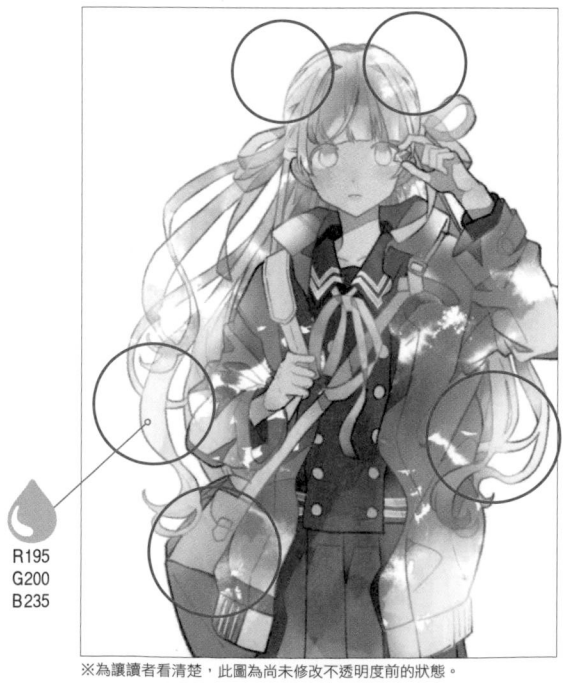

R195
G200
B235

※為讓讀者看清楚，此圖為尚未修改不透明度前的狀態。

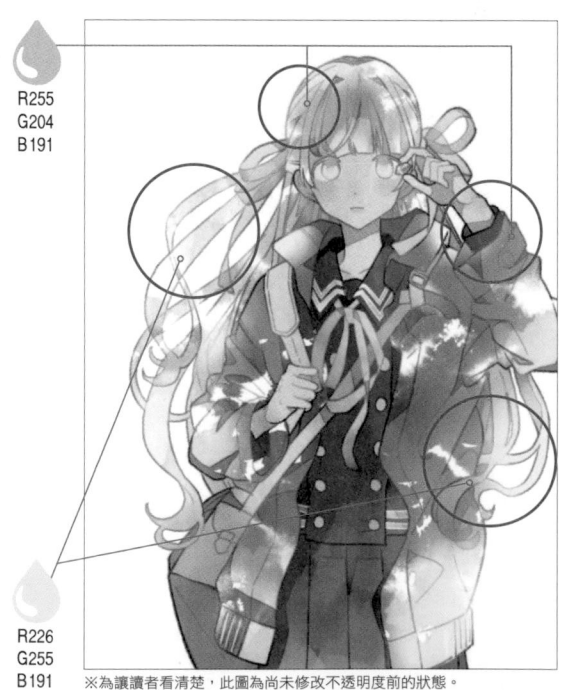

R255
G204
B191

R226
G255
B191

※為讓讀者看清楚，此圖為尚未修改不透明度前的狀態。

06 添加噴濺材質

用〔套索選擇〕單獨選取想使用自製素材（ 特典素材 「噴濺 1（しぶき1）.psd」的範圍。複製貼上素材後，點選〔編輯〕選單→〔變形〕→〔旋轉〕或〔放大、縮小〕，在整體增添噴濺效果，並且避免貼到臉部。調整材質的角度和大小，並決定擺放的位置。

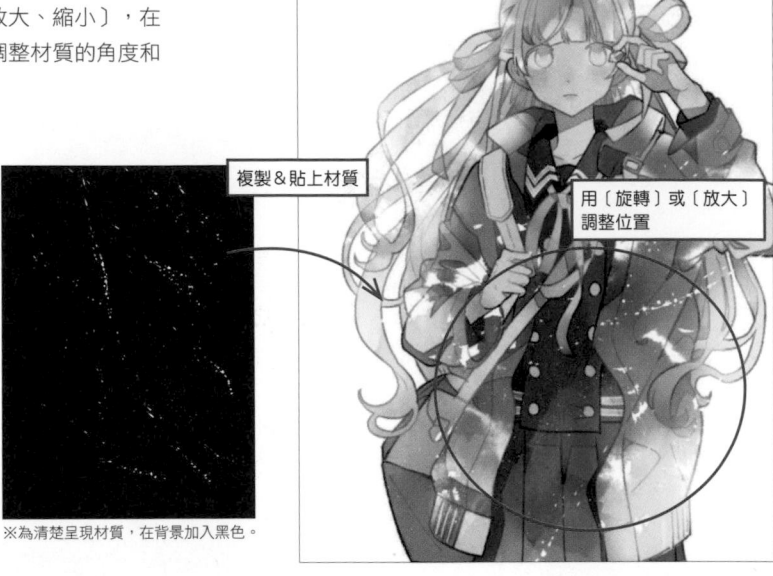

複製&貼上材質

用〔旋轉〕或〔放大〕調整位置

▶ 影片重點
接下來在眼睛和皮膚上畫出高光。這裡會逐一講解各個項目。

※為清楚呈現材質，在背景加入黑色。

圖層結構

```
● □        100 %ソフトライト
           背景 のコピー
● □ ∨ ▭  100 %通過
           追加
● □ ✎    ▭ 100 %オーバーレイ
             キラキラ
● □        67 %オーバーレイ
           o
08 09
● □        100 %オーバーレイ
           キラキラ2
● □        100 %オーバーレイ
           キラキラ
● □        100 %乗算
07         k
● □ > ▭  100 %通常
           絵
```

07 畫出臉部陰影

✎ SK 噴槍

在臉上畫出陰影，讓 08 寶石的光芒更鮮明。
在統整人物上色的圖層資料夾「繪畫」上方，新增〔色彩增值〕剪裁圖層「k」。用〔SK 噴槍〕在臉部周圍畫上陰影。臉部中央採用比陰影亮一點的顏色，避免顏色過暗。

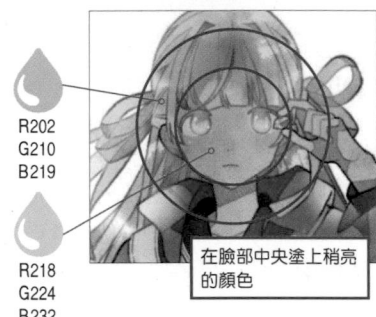

R202
G210
B219

R218
G224
B232

在臉部中央塗上稍亮的顏色

08 增加寶石的光芒

增加寶石散發的光芒。新增一個「增加（追加）」剪裁圖層資料夾，選擇〔穿透〕混合模式。在資料夾中新增一個〔覆蓋〕圖層「閃亮（キラキラ）」。依照寶石的上色方式（P.77），留意寶石的切割角度，並用〔套索選擇〕做出菱形的選擇範圍。完成選取後，再用〔填充〕塗滿顏色。

做出放射狀的選擇範圍

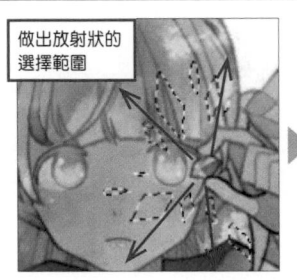

R158
G210
B240

▶ 影片重點
繪製寶石光芒時，做了各式各樣的嘗試，像是改動圖層混合模式或填充顏色，直到做出符合自己想像的色調為止。

memo ✎ 製作多個選擇範圍
使用〔套索選擇〕工具，按住 shift 並框出選擇範圍，即可一次製作複數個選擇範圍。

09 暈染寶石的光芒

SK 噴槍
SK 上色

首先，在 08 新增的圖層中，點選〔濾鏡〕選單→〔模糊〕→〔高斯模糊〕，增加光芒的模糊效果 A。然後在圖層中使用〔水彩邊界〕做出邊緣線，並且暈染光芒 B。複製一個「閃亮」圖層，將圖層名改成「閃亮 2（キラキラ2）」。依照 08 到目前為止的作畫步驟，繼續畫出更多光芒。

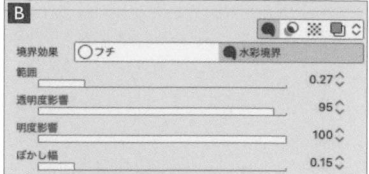

模糊

用〔水彩邊界〕做出邊緣線

接下來使用兩張〔覆蓋〕圖層，增加寶石的光芒。
增加各式各樣的光芒不僅能讓畫面更閃亮，還能增加插畫的資訊量。
在「o」圖層用〔SK 噴槍〕畫出大範圍的光亮，以 67%圖層不透明度加以融合。在「閃亮」圖層中使用〔水彩邊界〕做出邊緣線 C，縮小〔SK 上色〕的筆刷大小，並且增加細部的光芒。

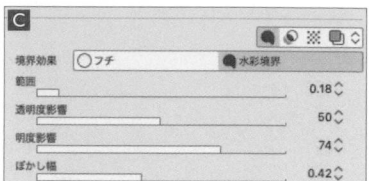

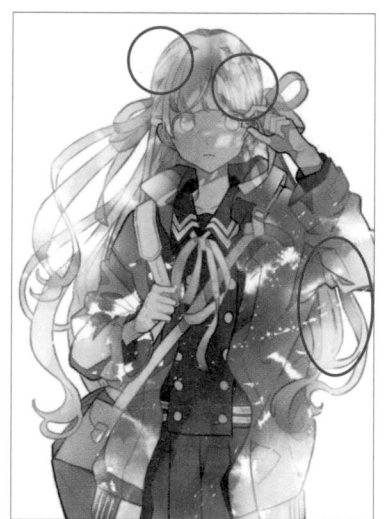

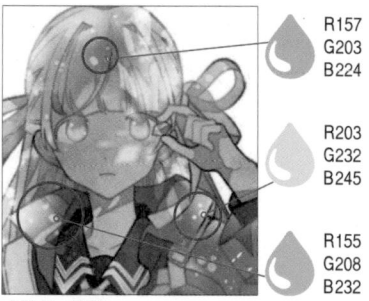

「o」圖層

「閃亮」圖層

R157
G203
B224

R203
G232
B245

R155
G208
B232

10 修飾整體畫面

完成背景上色後，在最終修飾階段調整插畫的整體呈現。將不需要的圖層隱藏起來，只要顯示人物、背景及其他效果的圖層即可。點選〔圖層〕選單→〔組合顯示圖層的複製〕，新增一個複製圖層。利用〔高斯模糊〕進行模糊化 A，圖層混合模式改為〔柔光〕。圖層不透明度設定為 49%。用〔組合顯示圖層的複製〕新增一個複製圖層。接著選取〔濾鏡〕選單→〔銳化〕→〔銳化（強）〕就大功告成了。

圖層結構

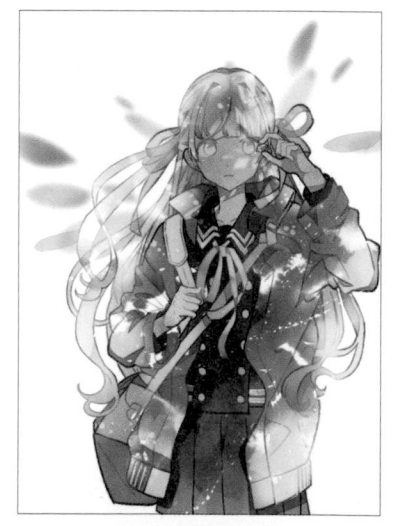

04 神岡ちろる的 寫實上色法

神岡ちろる的繪畫方式兼具動畫上色的鋭利陰影，以及筆刷上色的模糊效果。除了真實描繪出女孩子柔軟的皮膚和衣服質感之外，臉部和頭髮不會畫太仔細，在插畫中保有一種絕妙的平衡感。主要使用紅、藍、黃 3 種顏色，完美搭配神岡ちろる拿手的白髮和銀髮。以強烈的色彩感與配色設計，呈現猶如現代藝術般繽紛調和的插畫作品。

線稿

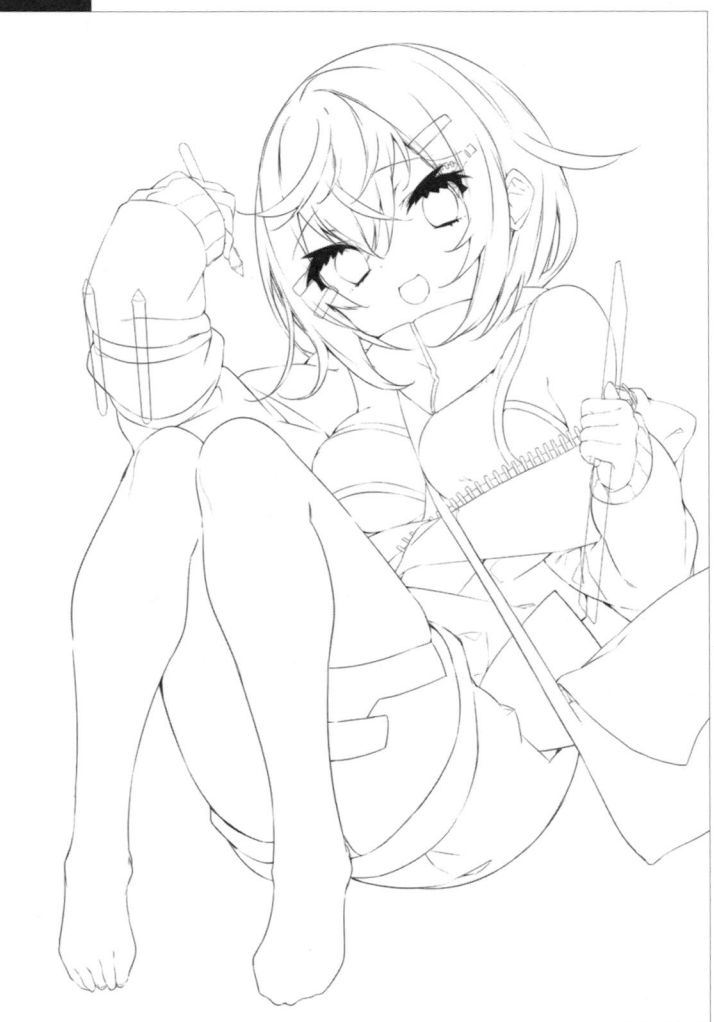

線稿採用 附贈筆刷 〔SK 線稿圓刷（SK 線画用丸ペン）〕作畫。筆刷大小介於 6～9px 的範圍。舉例來說，人物外框、彎度很大的頭髮這類需要強調的地方使用 9px；胸口附近的皮膚、皮膚重疊處、成束的頭髮則以 6px 作畫。

雖然線稿中會將髮夾、手中的筆之類的小物件細分成不同圖層，但人物的線稿並不會進行細部分類，只會分成頭髮和頭髮以外的部位。另外，後側頭髮將留到後面再補畫，線稿階段暫且不畫出來。

神岡ちろる

自由插畫師。
負責 VTuber「猫又おかゆ」（hololive）、「椎名唯華」（にじさんじ）的角色設計，電撃文庫《AGI -アギ- バーチャル少女は恋したい》午鳥志季著（KADOKAWA）輕小説插畫設計，並參與「繪師 100 人展」（產經新聞社）。

COMMENT
你好！我是神岡ちろる。我很擅長繪製白髮和銀髮，所以這次的角色也採用銀白髮的造型！在白髮和銀髮的配色方面，愈思考變化就愈多，真是開心。希望透過解説將這些想法傳達給你！

WEB　-
Pixiv　https://www.pixiv.net/users/2973000
Twitter　@kami_shun0505
PEN TABLET　Wacom Cintiq 24HD

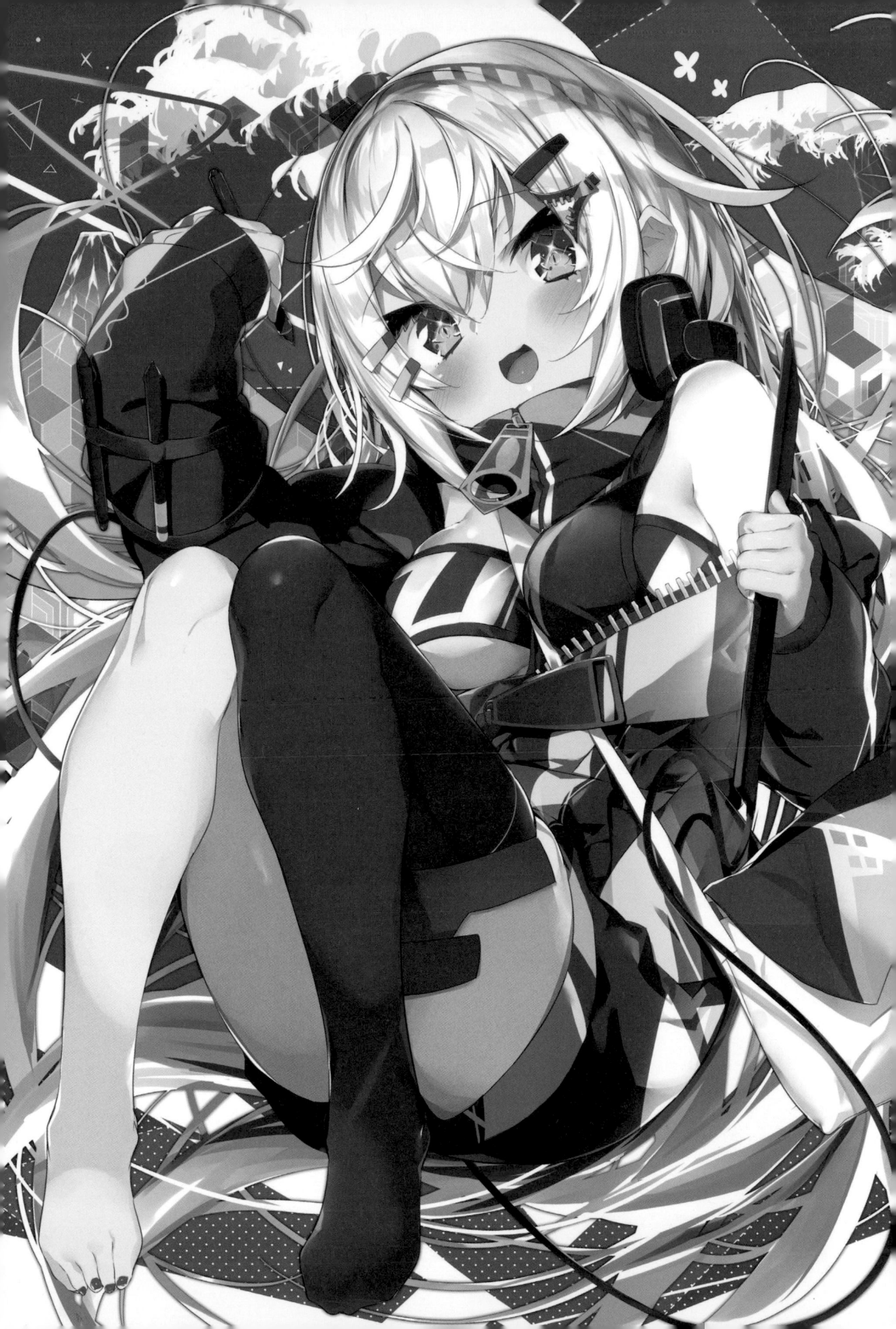

上色的前置作業

畫布設定

> 畫布尺寸：寬 188mm×高 263mm
> 解析度：600dpi
> 長度單位※：px

※可於〔環境設定〕更改〔筆刷尺寸〕等設定值的單位

常用筆刷

〔G筆〕
〔沾水筆〕工具〔沾水筆〕群組中的筆刷。主要用於繪製陰影的形狀。

〔溼潤水彩〕
（水多め）
〔毛筆〕工具〔水彩〕群組中的筆刷。想要畫出比〔暈染水彩〕筆刷還清楚的陰影（附近物體產生的影子或皺褶）時，可使用這款筆刷。關閉預設的水彩邊界功能。

〔暈染水彩〕
（塗り&なじませ）
〔毛筆〕工具〔水彩〕群組中的筆刷。用來繪製皮膚陰影的邊界、遠處陰影，衣服布料中產生微微皺褶的地方，以及皺褶漸漸變緊繃而消失的地方。

〔SK 線稿圓刷〕
（SK線画用丸ペン）
附贈筆刷
稍微改良自預設〔圓筆〕的筆刷。除了用來畫線稿之外，也可以用來刻畫高光、臉頰上的斜線等小細節。

工作區域

為避免手誤按錯，工具和設定相關功能放在慣用手的反邊。需要頻繁操作的圖層，則放在靠近慣用手的位置。

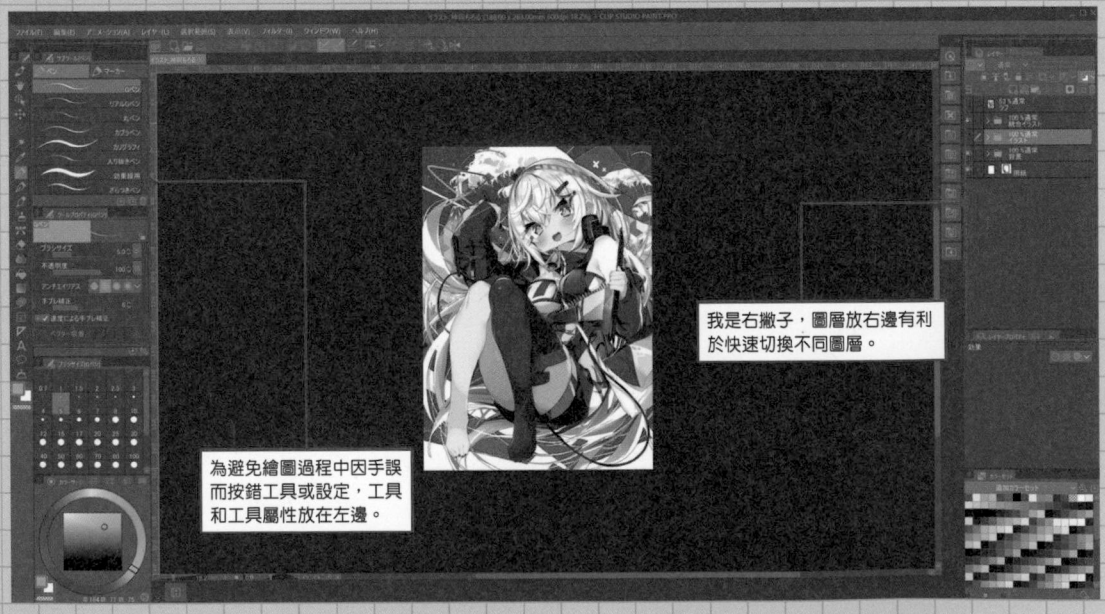

> 我是右撇子，圖層放右邊有利於快速切換不同圖層。

> 為避免繪圖過程中因手誤而按錯工具或設定，工具和工具屬性放在左邊。

 URL
https://youtu.be/WcCt3LIVCwM

圖層結構

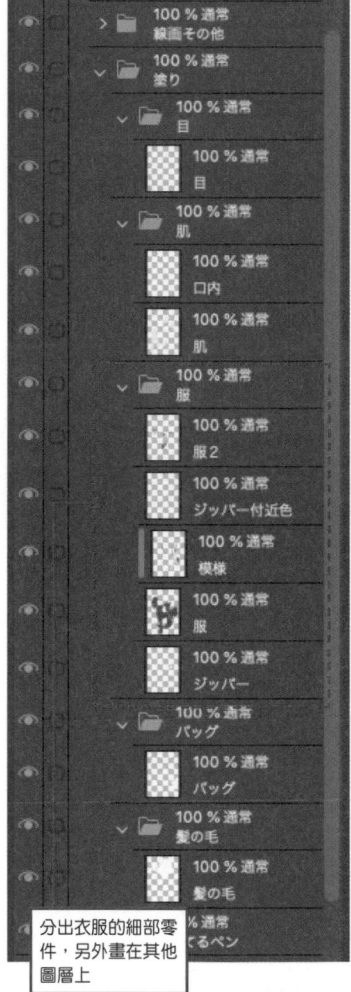

分出衣服的細部零件，另外畫在其他圖層上

01 區分圖層

前置作業階段，只要在人物的區域填滿底色即可。在彙整線稿的圖層資料夾「其他線稿（線稿その他）」下方，新增一個「上色（塗り）」圖層資料夾。接著在資料夾中，分出各個部位的圖層資料夾。

02 在整體填滿底色

使用〔填充〕的〔參照其他圖層〕功能填滿顏色 A。用〔G 筆〕繪製小細節，再使用〔無間隙的封閉和塗漆工具〕填滿所有小縫隙。

將衣服的圖案畫在另一個圖層上，新增一個「圖案（模樣）」剪裁圖層。這麼做可以讓後續修改更方便。

人物手上的液晶繪圖板和髮夾之類的小物件留到後面再補畫，這裡先不畫底色。

A ツールプロパティ[他レイヤーを参照]

他レイヤーを参照

- ☑ 隣接ピクセルをたどる
- ☑ 隙間閉じ
- 色の誤差 　　　　　　　0.0
- ☑ 領域拡縮 　　　　　　5
- ☑ 複数参照
- □ ベクターの中心線で塗り止まる
- 不透明度 　　　　　　　100
- ☑ アンチエイリアス

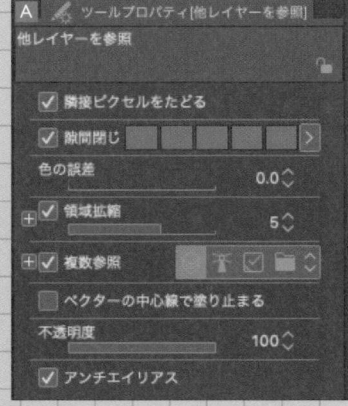

R194
G249
B254

R197
G246
B253

R255
G255
B255

R255
G242
B234

R198
G72
B73

R99
G91
B91

R253
G201
B54

※為清楚呈現白色底色，此圖隱藏背景圖層。

繪製底色時使用的〔無間隙的封閉和塗漆工具〕，可以從 CLIP STUDIO ASSETS 下載。在拖曳並框出來的範圍輪廓線內側，使用此工具塗滿顏色。框出範圍後，連精細線稿的細節都能塗到顏色，可減少漏塗機率，是相當方便的工具。

URL https://assets.clip-studio.com/ja-jp/detail?id=1759448

Content ID 1759448

服裝

繪製服裝陰影時，需要留意布料的厚度，想像菱形或三角形等各種多角形的樣子，就能畫出自然的皺褶。搭配模糊效果，營造柔和的形象。

URL
https://youtu.be/SnrG2nowPJM

圖層結構

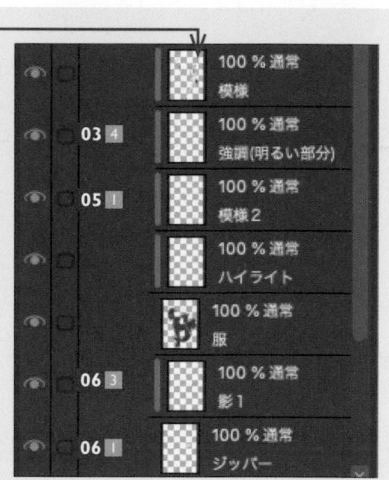

01　畫出陰影 1

G 筆
暈染水彩

繪製衣服的陰影。在畫有底色的衣服圖案圖層「圖案」上方，新增一個〔色彩增值〕剪裁圖層「陰影 1」。留意服裝皺褶的同時，使用〔G 筆〕這種銳利的筆刷畫出菱形、三角形之類的多角形。接著使用〔暈染水彩〕將陰影末端暈開。

陰影色的深淺則使用〔橡皮擦〕工具的〔較硬〕，〔筆刷濃度〕設為 1，擦拭調整陰影。

以此步驟的畫法為基準，畫出其他地方的陰影。

R126
G139
B158

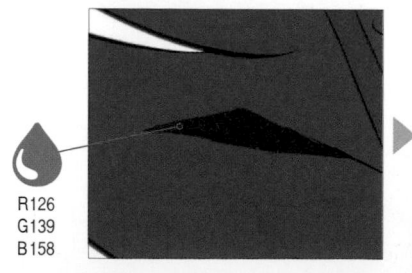

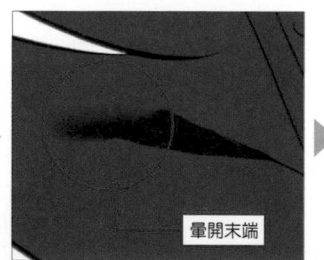
暈開末端

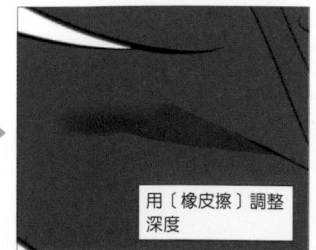
用〔橡皮擦〕調整深度

02 畫出陰影 2

G 筆
暈染水彩

新增一個〔色彩增值〕剪裁圖層「陰影 2」，依照 01 的上色順序，在陰影 1 中畫上更細緻的陰影（陰影 2）A。衣服的胸部位置、襪子紅色區塊（「服裝 2」圖層）的色調跟其他地方不一樣，所以陰影也要增添一點紅色調 B。

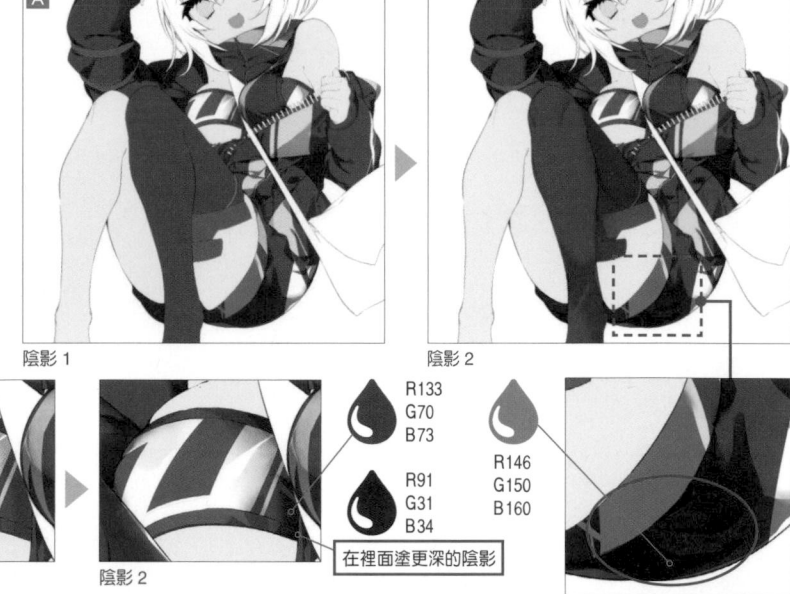

在「陰影 2」圖層畫出襪子的第 1 層陰影。如果覺得不好上色，可以適度進行圖層分類。

R194 G173 B185

陰影 1

陰影 2

R133 G70 B73

R91 G31 B34

R146 G150 B160

在裡面塗更深的陰影

陰影 1

陰影 2

03 在亮部添加光亮

G 筆
暈染水彩

在高光處和強調衣服皺褶的地方畫出亮光。基本上，高光等亮部的畫法與陰影一樣。用〔G 筆〕畫出銳利的高光，在想要呈現柔和感的地方用〔暈染水彩〕暈開，再用〔橡皮擦〕調整顏色深度。

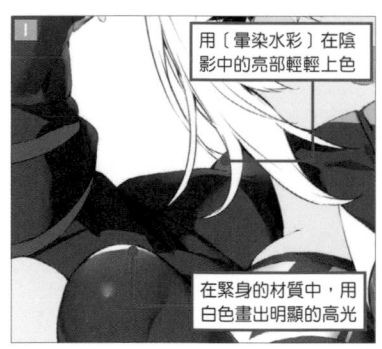

用〔暈染水彩〕在陰影中的亮部輕輕上色

在緊身的材質中，用白色畫出明顯的高光

1 在「陰影 2」圖層上方，新增一個剪裁圖層「高光（ハイライト）」並畫出高光。

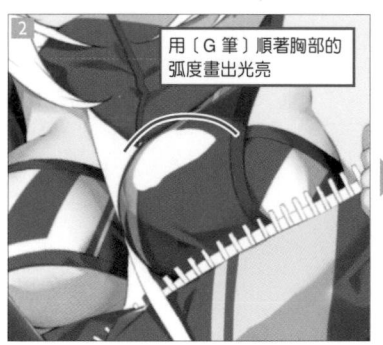

用〔G 筆〕順著胸部的弧度畫出光亮

用〔暈染水彩〕暈開隆起處

2 在1新增的「高光」圖層上方，新增「強調 2（亮部）」圖層，畫出用來表現胸部立體感的光亮。

3 新增剪裁圖層「高光 2」，想像光從腰部的縫隙間照射進來，將高光畫出來。

R144 G144 B144

R158 G159 B160

4 在「圖案（模樣）」圖層下方，新增剪裁圖層「強調（亮部）」，在衣服皺褶的亮部畫出光亮，強調皺褶的形狀。

87

04 表現景深感

塗抹暈染

在衣服深處塗上水藍色。在色彩透視法（P.96）的概念中，冷色具有看起來比較遠的特性，因此可以表現出景深感。新增一個〔覆蓋〕剪裁圖層「景深空間」。用〔吸管〕選取衣服圖案的水藍色，在腹部附近用〔G 筆〕上色，再用〔暈染水彩〕暈開。

> G 筆
> 暈染水彩

▶ 影片重點
畫出景深感之後，再微調高光和陰影的顏色。

05 在細節處上色

> G 筆
> 暈染水彩

換好皮膚和眼睛的顏色後，再仔細刻畫拉鍊頭（關於拉鍊頭的畫法，請參照下一頁的說明欄）。

接著畫出衣服上的圖案、手臂上的綁帶，並且在細節處上色。

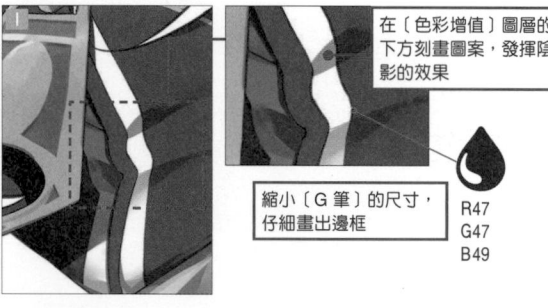

在〔色彩增值〕圖層的下方刻畫圖案，發揮陰影的效果

縮小〔G 筆〕的尺寸，仔細畫出邊框

R47
G47
B49

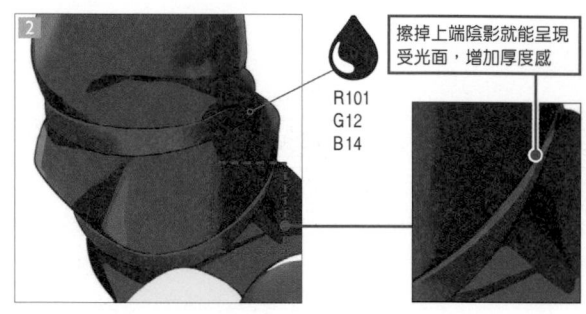

擦掉上端陰影就能呈現受光面，增加厚度感

R101
G12
B14

1 在陰影圖層下方新增一個剪裁圖層「圖案 2」。用白色的〔G 筆〕增加頸部的衣服紋路，接著縮小筆刷尺寸並描出邊框。

2 在「陰影 2」圖層中畫出手臂綁帶的陰影。畫法和其他陰影一樣，上色後再塗抹暈開。

06 拉鍊開合處上色

> G 筆
> 暈染水彩

拉鍊開合處的畫法也一樣，在每個底色圖層上新增一個〔覆蓋〕剪裁圖層「陰影 1」，並且畫出陰影（影片並未呈現此部分）。

R192
G193
B195

1 每個部位的底色會畫在各自的圖層中。拉鍊零件（拉鍊齒）畫在「拉鍊（ジッパー）」圖層中，拉鍊的布帶則畫在「拉鍊附近顏色（ジッパー付近色）」圖層中。

2 在「拉鍊附近顏色」圖層上方，新增一個〔色彩增值〕剪層圖層「陰影 1」，並且畫出陰影。

3 依照**2**的步驟，在「拉鍊」圖層上新增剪裁圖層「陰影 1」並畫上陰影。因為底色是白色的，於是採用〔穿透〕混合模式。

COLUMN　拉鍊頭的畫法

URL
https://youtu.be/EXY_asYEXz0

拉鍊頭會留到後面再補畫。插畫中畫有 2 個拉鍊頭，分別為黃色和紅色，
此處將以黃色拉鍊頭為範例進行解說。

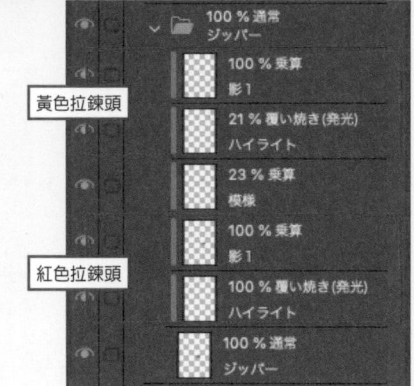

100 % 通常
ジッパー

黃色拉鍊頭

100 % 乗算
影 1

21 % 覆い焼き（発光）
ハイライト

23 % 乗算
模様

100 % 乗算
影 1

紅色拉鍊頭

100 % 覆い焼き（発光）
ハイライト

100 % 通常
ジッパー

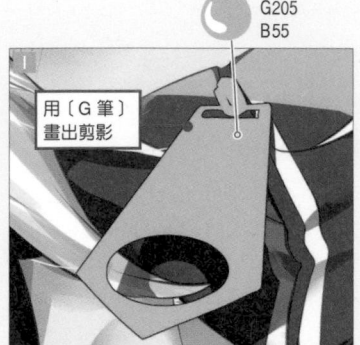

R255
G205
B55

用〔G 筆〕
畫出剪影

1 在「拉鍊」圖層的圖層屬性中選取
〔邊緣〕。已上色的地方出現邊緣
後，就能同時處理線稿和上色。

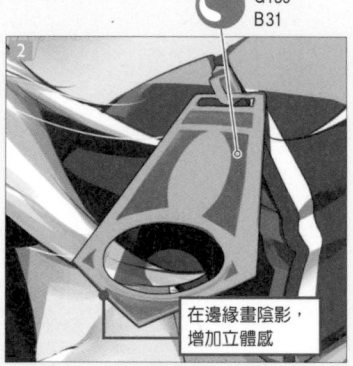

R185
G139
B31

在邊緣畫陰影，
增加立體感

2 建立〔色彩增值〕剪裁圖層「陰影
1」，用〔夏普水彩的一部分（シ
ャープ水彩のばし）〕※筆刷畫
出紋路。

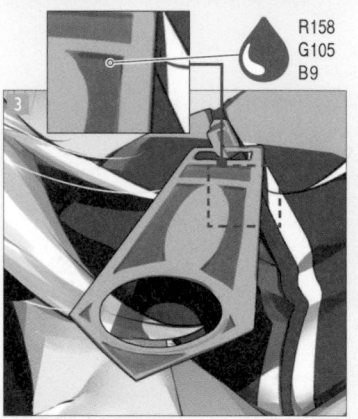

R158
G105
B9

3 在 **2** 建立的圖層「陰影 1」中，用深
一點的顏色畫出 **2** 拉鍊紋路的外
框，進一步增加立體感。

以圖層不透明度調整
深度

4 新增一個〔加亮顏色（發光）〕剪
裁圖層「高光」，並用〔G 筆〕畫
出白色高光。然後用〔暈染水彩〕
修整高光的形狀。

5 新增〔色彩增值〕剪裁圖層「圖
案」，用預設筆刷〔繪圖鉛筆（デ
ッサン鉛筆）〕增加一點顏色變
化。使用圖層不透明度調整深淺
度。

紅色拉鍊頭繪製完成

※可利用 CLIP STUDIO ASSETS 下載的筆刷。URL https://assets.clip-studio.com/ja-jp/detail?id=1391024　Content ID 1391024

寫實上色法

皮膚

為了呈現女孩子軟綿綿的皮膚，一邊塗抹暈染一邊上色。在各處畫上銳利的高光，增添水潤感和光澤感。

 URL
https://youtu.be/PDpKID42UiQ

圖層結構

- 100 % 通常
 肌
 - 100 % 通常
 口內影
 - 100 % 通常
 口內
 - 100 % 通常
 爪ハイライト
 - 100 % 通常
 爪
 - **04 3** 100 % 通常
 ハイライト
 - 100 % 通常
 白目影
 - 100 % 通常
 白目
 - **03** 100 % 通常
 髮影
 - **05** 100 % 通常
 ふともも（赤み）
 - **04 2** 100 % 通常
 影2
 - **04 1** 100 % 通常
 影
 - **02** 100 % 通常
 鼻影
 - **01 B** 100 % 通常
 頰線
 - **01 A** 100 % 通常
 頰紅＆まぶた影
 - 100 % 通常
 肌
- 100 % 通常

01　畫出臉頰的紅暈

 SK 線稿圓刷
暈染水彩

在底色圖層「皮膚」上方，新增剪裁圖層「腮紅＆眼皮陰影」。先用〔SK 線稿圓刷〕畫出一片紅暈，再用〔暈染水彩〕模糊化，呈現出柔軟的感覺 A。以同樣的步驟畫出眼皮的陰影。
接著在圖層上方新增一個剪裁圖層「臉頰線條」，縮小〔SK 線稿圓刷〕的筆刷尺寸，在臉頰上畫出斜線 B。

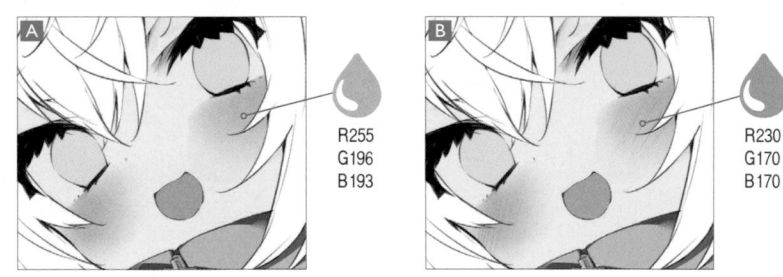

R255
G196
B193

R230
G170
B170

02　加入高光

SK 線稿圓刷
暈染水彩

在臉頰圖層上方新增剪裁圖層「鼻影」，在臉頰上用〔SK 線稿圓刷〕畫出白色高光，再用〔暈染水彩〕稍微暈開。
讓鼻梁的陰影稍微模糊一點，但高光不需要暈開，保留銳利的感覺。

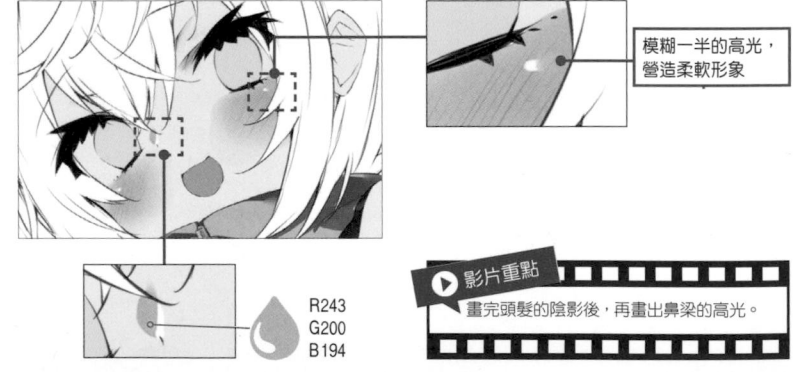

模糊一半的高光，
營造柔軟形象

R243
G200
B194

▶ 影片重點
畫完頭髮的陰影後，再畫出鼻梁的高光。

03 臉部陰影上色

G 筆
暈染水彩

新增剪裁圖層「頭髮陰影」，用〔G 筆〕畫出頭髮的影子。選擇以塗上陰影的「頭髮陰影」圖層，點選〔圖層〕選單→〔根據圖層的選擇範圍〕→〔建立選擇範圍〕，在上色區域中建立選擇範圍。使用〔漸層〕工具的〔從描繪色到透明色〕，在陰影色中添加漸層效果，畫出鮮艷一點的膚色。

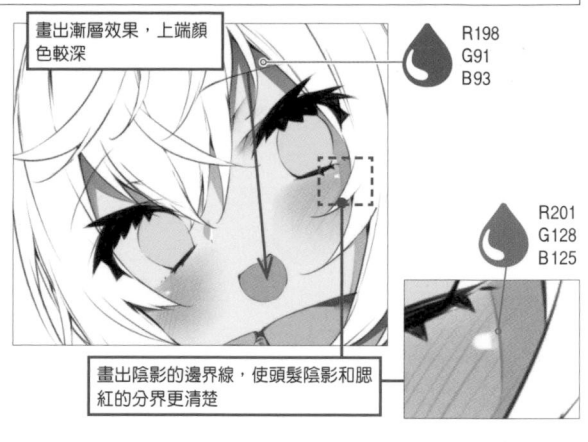

畫出漸層效果，上端顏色較深

R198
G91
B93

R201
G128
B125

畫出陰影的邊界線，使頭髮陰影和腮紅的分界更清楚

▶ 影片重點

接下來在眼睛（眼白）上色，並在畫出嘴唇的高光。眼睛的作畫過程將在眼睛項目中進行解說。

<div style="float:right">寫實上色法</div>

<div style="float:right">04
皮膚</div>

04 皮膚陰影上色

G 筆
暈染水彩

在皮膚中畫出陰影。基本上色方式和衣服一樣，使用具有銳利〔G 筆〕塗色，再用〔暈染水彩〕模糊暈染。

R239
G189
B180

R215
G148
B139

R255
G255
B255

1 在「陰影」圖層中畫出陰影 1。胸部具有圓弧感，因此要以暈開的方式表現柔軟的感覺。衣服的影子則不需要模糊化，畫出銳利的陰影。

2 在「陰影 2」圖層中畫出陰影 2。第 2 層陰影不需要畫太多，將陰影著重在胸部下方的深處。

3 在「高光」圖層中加入高光。留意胸部的弧度並畫出圓形的高光。帶有弧度的肩膀也要畫高光。

05 在大腿中畫出紅色調

G 筆
暈染水彩

在大腿中使用偏粉的顏色畫出紅潤感。用〔G 筆〕畫出大面積的紅色調，使用濃度 1 的〔橡皮擦〕工具〔較硬〕筆刷，並調整顏色深淺度。
接下來會在上方疊加陰影和高光，每層陰影都要分別新增一個圖層。為避免圖層過多，會適時地合併圖層，並將圖層命名為「大腿（紅潤）」。

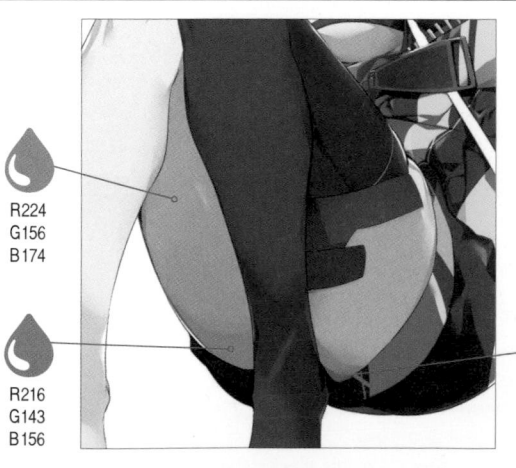

R224
G156
B174

R216
G143
B156

R197
G97
B105

▶ 影片重點

影片有呈現手部上色、增添高光，以及嘴巴和指甲上色的作畫過程。

寫實上色法

眼睛

眼睛在插畫中是最吸引人的部位。這幅插畫以紅、藍、黃 3 色為主題色，最後呈現出閃閃發亮的眼睛。

 URL
https://youtu.be/njNEBVbZZ30

圖層結構

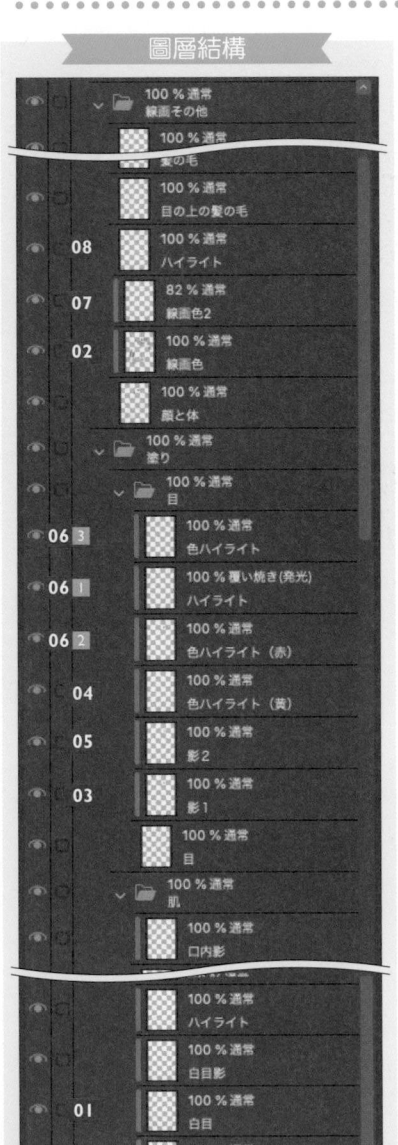

100 % 通常
線画その他

100 % 通常
髪の毛

100 % 通常
目の上の髪の毛

08 100 % 通常
ハイライト

07 82 % 通常
線画色2

02 100 % 通常
線画色

100 % 通常
顔と体

100 % 通常
塗り

100 % 通常
目

06 3 100 % 通常
色ハイライト

06 1 100 % 覆い焼き(発光)
ハイライト

06 2 100 % 通常
色ハイライト（赤）

04 100 % 通常
色ハイライト（黄）

05 100 % 通常
影2

03 100 % 通常
影1

100 % 通常
目

100 % 通常
肌

100 % 通常
口内影

100 % 通常
ハイライト

100 % 通常
白目影

01 100 % 通常
白目

100 % 通常

01 眼白上色

G 筆
暈染水彩

在皮膚底色圖層「皮膚」上方，新增剪裁圖層「眼白」，用〔G 筆〕在眼白上色，並用〔暈染水彩〕模糊邊界。

暈開邊界

02 在睫毛中添加紅色調

暈染水彩

在線稿上新增一個剪裁圖層「線稿顏色」，在睫毛的眼尾和眼頭處，使用〔暈染水彩〕輕輕塗上紅色調。

R177
G46
B92

03 黑眼珠上色

G 筆
暈染水彩

在畫有底色的「眼睛」圖層上方，新增一個剪裁圖層「陰影 1」，用〔G 筆〕畫出 3 層陰影。用〔暈染水彩〕筆刷暈開每個陰影的邊界線。然後選取陰影 3 的顏色，並用〔G 筆〕刻畫瞳孔 **A**。只在瞳孔的正中央塗一點深藍色。瞳孔不要畫在黑眼珠的正中央，先留意人物的視線再決定上色的位置 **B**。

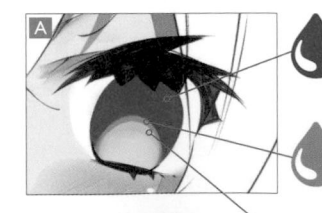

R26
G78
B145
影3

R64
G159
B216
影2

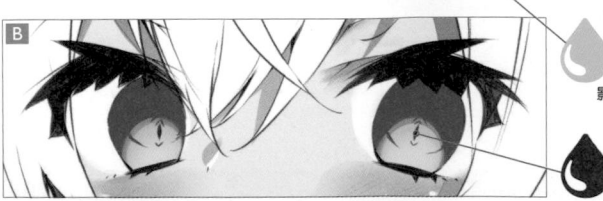

R112
G225
B255
影1

R5
G40
B85

04　添加黃色高光

🖊 G筆

新增剪裁圖層「色彩高光（黃）」，在黑眼珠的下端用〔G筆〕畫出黃色的高光。將高光畫成山的形狀，黃色高光不要畫成圓形，反而要畫寬一點，看起來更顯眼。而且這樣看起來更協調，所以選擇畫成山的形狀。

💧 R255 G216 B97

05　疊加暗沉的陰影

🖊 G筆
　暈染水彩

用清澈的藍色在黑眼珠上疊加陰影。在黑眼珠上端的右半邊，用〔G筆〕畫出陰影，並用〔暈染水彩〕模糊化，增添一點暗沉感。在色彩鮮艷的高光上疊加混濁的顏色，可呈現更加複雜的色調。

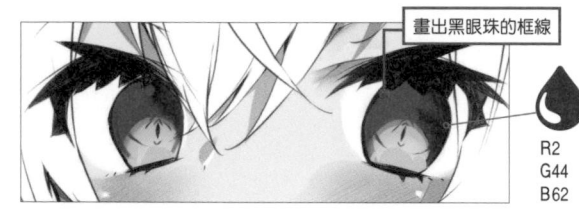

畫出黑眼珠的框線

💧 R2 G44 B62

06　添加不同顏色的高光

🖊 G筆
　暈染水彩

疊加不同顏色的高光。

💧 R198 G37 B50

💧 R255 G13 B130　💧 R13 G255 B244

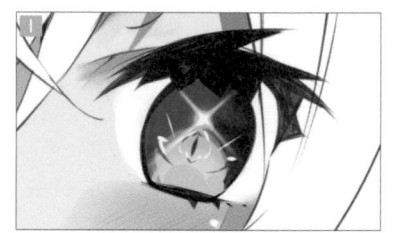

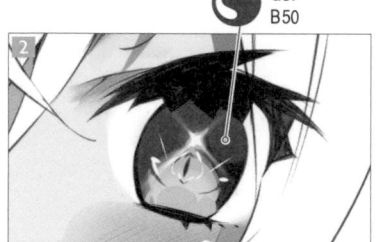

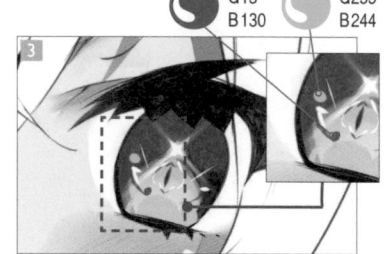

 新增一個〔加亮顏色（發光）〕剪裁圖層「高光」。用〔G筆〕畫出細緻的白色高光，並在瞳孔上方使用〔裝飾〕工具的〔閃耀C（きらめきC）〕，畫出十字形的高光。

2 新增剪裁圖層「色彩高光（紅）」，在黑眼珠上端用〔G筆〕畫上紅色高光。將紅色高光畫成山的形狀，方向與黃色高光相反。

3 接著再新增一個剪裁圖層「色彩高光」，畫出細緻的白色高光，並在縫隙中添加水藍色和粉色高光。

07　在睫毛上添加光亮

🖊 SK線稿圓刷
　暈染水彩

畫好頭髮以後，再對睫毛進行最後加工。在線稿圖層「臉和身體（顏と体）」上方，新增剪裁圖層「線稿顏色2」。用〔SK線稿圓刷〕在睫毛下端塗色，並用〔暈染水彩〕暈開，圖層不透明度設定為82%。在 02 建立的圖層中，融合線稿和顏色，畫出彩色描線以呈現柔和感。

08　繪製高光

🖊 SK線稿圓刷
　暈染水彩

在線稿上方新增「高光」圖層，用〔SK線稿圓刷〕畫出白色高光。用深褐色畫出高光下端的框線，增加高光的立體感。

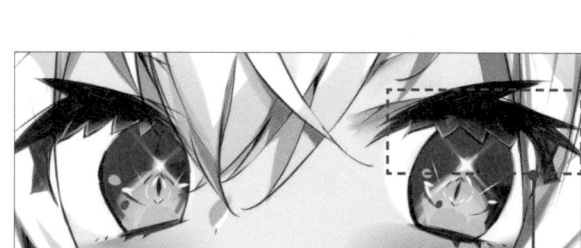

▶ 影片重點
完成此步驟後，畫出眼白的陰影。

用〔橡皮擦〕擦出白色，再用〔SK線稿圓刷〕加上白色框線以增加立體感

▶ 影片重點
完成此步驟後，在頭髮中加入穿透感。

📎 因為想不斷加入紅、藍、黃色，所以眼睛的底色採用藍色，高光則是紅色和黃色，透過色彩透視法（P.96）的概念同時呈現立體感及繽紛的效果。

寫實上色法

頭髮

這次的髮型是白銀髮。想像銀色反射光的樣子，選擇藍色系的灰色作為陰影。除此之外，陰影色要利用淡色和深色來加強對比，營造出閃閃發亮的形象。

 URL
https://youtu.be/n4VdqCFuhhI

圖層結構

```
100 % 通常
  線画その他
    100 % 通常
      遊び毛
    100 % 通常
      線画色
    100 % 通常
      髪の毛
    100 % 通常
      目の上の髪の毛
    100 % 通常
      ハイライト
  バッグ
  100 % 通常
    髪の毛
      100 % 通常
        ハイライト
      100 % 乗算
        奥行空間 2
   02 100 % オーバーレイ
        顔付近効果
   07 100 % オーバーレイ
        奥行空間
   04 100 % 通常
        ハイライト
   03 74 % 乗算
        球体表現
   01 100 % 乗算
        影 2
      100 % 通常
        影 1
      100 % 通常
        髪の毛
  100 % 通常
    髪の毛裏
   06 100 % 通常
        遊び毛
   07 25 % オーバーレイ
        奥行空間
 06 2 100 % 乗算
        影 2
 06 1 100 % 通常
        影 1
   05 100 % 通常
        後ろ髪
  100 % 通常
    持ってるペン
```

01 畫出陰影

SK 線稿圓刷
溼潤水彩

畫出瀏海的陰影。在畫有底色的「頭髮」圖層上方，新增一個「陰影 1」圖層，〔筆刷濃度〕設定在 70 左右，用〔SK 線稿圓刷〕沿著髮流仔細畫出陰影，再用〔橡皮擦〕工具的〔較硬〕修整形狀。用小尺寸的〔水彩〕工具〔溼潤水彩〕暈開末端。修整到一定程度後，將〔橡皮擦〕的〔筆刷濃度〕調至 1，並且調整陰影的深淺度。以調整臉部周圍的深淺度為主，末端不要擦掉太多顏色。
為了表現具有穿透感的銀髮，用偏藍的灰色描繪陰影。

R191
G200
B215

順著髮流畫出陰影

輕輕擦拭臉部周圍

在圖層上方新增一個〔色彩增值〕圖層「陰影 2」，在頭髮重疊的地方疊加陰影。為了表現銀色閃耀的質感，這裡採用有點深的藍灰色。
如果過度模糊陰影 1 的整體陰影，陰影會變得很平面，這樣很難呈現出銀髮獨特的穿透感，因此需要多加注意。

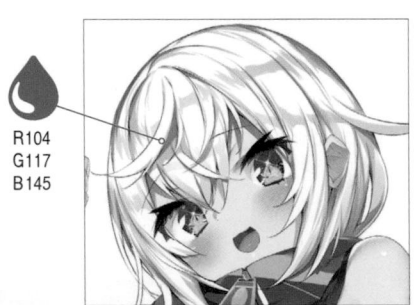

R104
G117
B145

NG

02 在臉部周圍加上膚色 暈染水彩

新增〔覆蓋〕剪裁圖層「臉部附近效果」，在臉部周圍的頭髮中畫膚色。用〔吸管〕選取額頭附近的顏色，並以〔暈染水彩〕筆刷輕輕上色。如此一來就能夠表現出瀏海的穿透感。

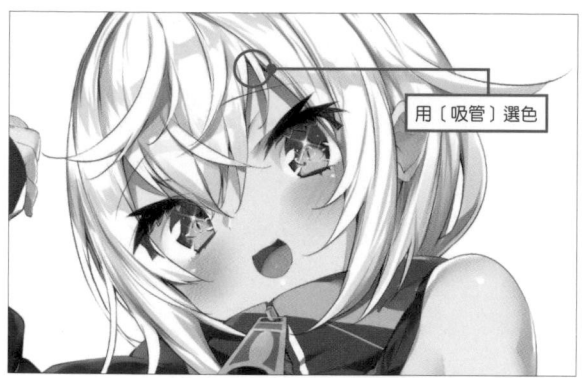

※為讓讀者看清楚，此圖顏色較深

03 表現頭部的圓弧感 SK 線稿圓刷 暈染水彩

新增〔色彩增值〕剪裁圖層「球體表現」，用〔吸管〕吸取頭髮的深色陰影，一邊留意頭部的弧形，一邊用〔SK 線稿圓刷〕添加陰影。用〔暈染水彩〕暈開之後，再用〔橡皮擦〕或〔水彩〕的〔溼潤水彩〕筆刷修飾形狀。最後將圖層不透明度調整為 74%。

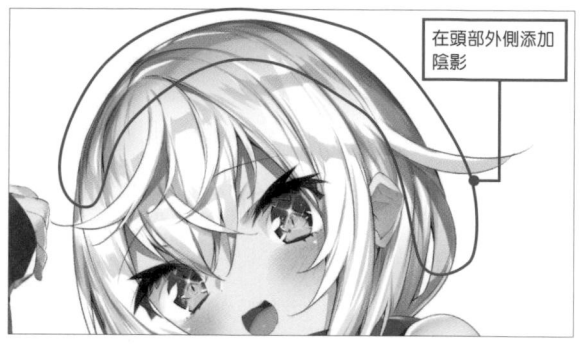

在頭部外側添加陰影

04 添加高光 SK 線稿圓刷 G 筆

新增一個「高光」剪裁圖層。用〔G 筆〕和〔SK 線稿圓刷〕畫出白色高光，表現出銀髮閃閃發光的感覺。

影片重點
在此階段的頭髮線稿中，畫出彩色描線，並增加頭髮的穿透感（參照眼睛的上色方式）。

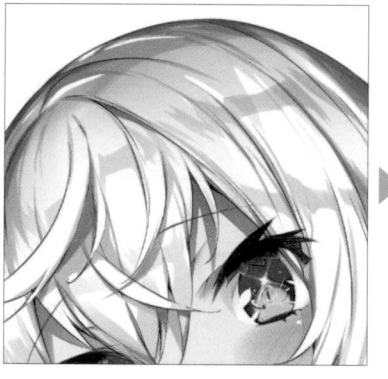

在陰影之間畫出高光

05 仔細描繪後側頭髮 SK 線稿圓刷 G 筆

繪製後側頭髮，在畫有瀏海顏色的圖層資料夾下方，新增一個「背後頭髮（髮の毛裏）」圖層資料夾，將後側頭髮與瀏海分開整理。在新增的圖層資料夾中新增一個「後側頭髮（後ろ髮）」圖層，並使用圖層屬性〔邊界效果〕的〔邊緣〕功能 A。用白色的〔G 筆〕仔細描繪背後的頭髮，並且塗上紅色背景。

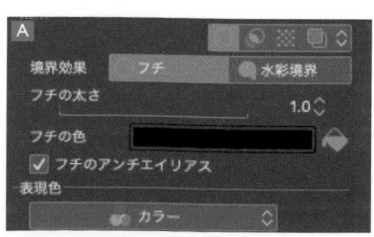

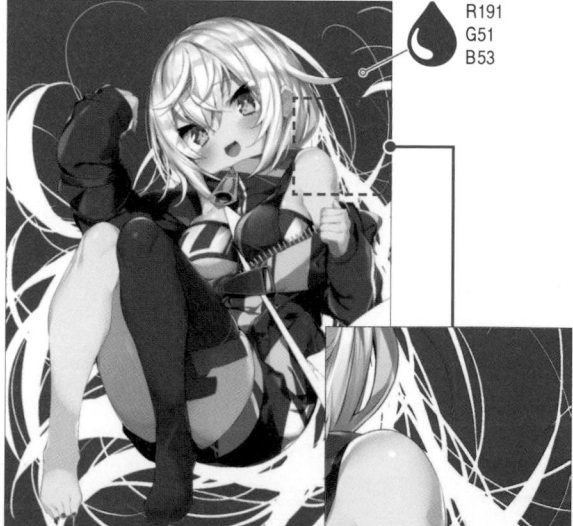

R191
G51
B53

06 後側頭髮陰影上色

G 筆
溼潤水彩

畫出後側頭髮的陰影。

1 在 05 新增的圖層上方，新增一個
剪裁圖層「陰影 1」，用〔G 筆〕
沿著頭髮畫出陰影，並以〔水彩〕
的〔溼潤水彩〕加以模糊。

2 然後在圖層上新增一個〔色彩增
值〕剪裁圖層「陰影 2」，在頭髮
重疊處和臀部下方疊加深色的陰
影。

依照瀏海的上色方式，利用深色的陰
影將銀髮閃亮的質感表現出來。然
後再新增一個「髮絲（遊び毛）」圖
層，用〔G 筆〕仔細描繪細小的髮
絲。

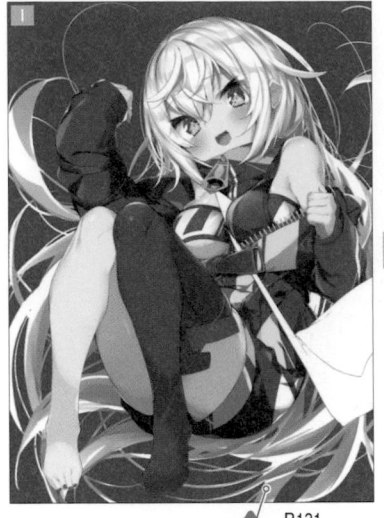
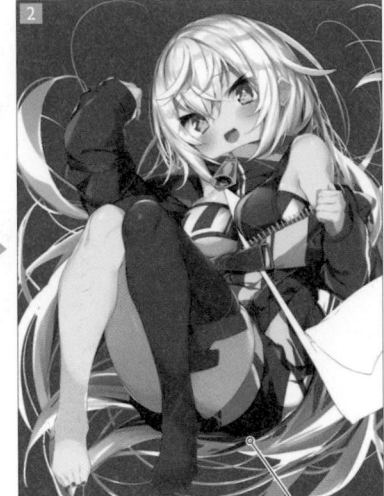

R131
G145
B182

R78
G97
B144

07 表現景深感

G 筆
暈染水彩

為了表現瀏海和後側頭髮的景深感，
分別新增〔覆蓋〕圖層，並且疊加水
藍色。

1 在後側頭髮的圖層「陰影 2」上
方，新增〔覆蓋〕剪裁圖層「空間
深度」，主要在臀部下方一帶塗上
水藍色。將圖層不透明度設定為
25%以調整顏色深淺度。

2 瀏海也用同樣的方式繪製，新增
〔覆蓋〕剪裁圖層，在髮尾塗上比
後側頭髮更偏藍一點的顏色。

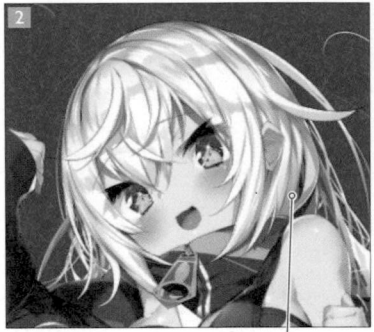

R91
G214
B255

R91
G148
B255

※為讓讀者看清楚，此圖顏色較深

08 在頭頂添加高光

G 筆
暈染水彩

白髮和銀髮是具有透明感的髮色，由於頭髮中畫了特別的反
射光，因此插畫的整體配色與設計十分銳利。於是，在頭頂
畫一排特別的四角形高光，增添輕鬆俏皮的感覺，藉此緩和
整體的銳利感。影片中並未呈現此部分的作畫過程。

COLUMN 色彩透視法

「色彩透視法」是透視法的一種。這種透視法運
用了人類心理學的概念，暖色（如紅色）看起來
感覺在前方，而冷
色（如藍色）則在
深處。舉例來説，
07 就是為了表現
景深感而運用了色
彩透視法的概念。

耳機留到最後修飾階段再補上顏色。
繪圖流程收錄於影片的**修飾**項目中。

 R206 G53 B55

 R69 G69 B69

 R154 G154 B154 R39 G39 B39

在邊緣塗上深色

1 依照拉鍊的畫法，在「耳機（ヘッドセット）」圖層中開啟圖層屬性的〔邊緣〕功能，同時繪製耳機的剪影和線稿。

2 新增剪裁圖層「圖案」，並使用〔G筆〕畫出灰色圖案。

3 新增〔色彩增值〕剪裁圖層「陰影1」，用〔G筆〕畫出陰影以呈現立體感。。

R69 G69 B69

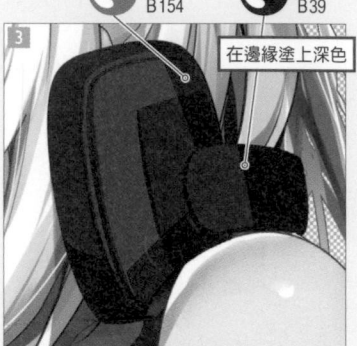

4 再新增一個〔色彩增值〕剪裁圖層「陰影2」，用〔暈染水彩〕筆刷輕輕畫出邊緣的陰影。

5 新增「高光」剪裁圖層，使用淡一點的灰色〔溼潤水彩〕筆刷畫出高光。

6 然後新增一個〔加亮顏色（發光）〕剪裁圖層「高光2」，用〔G筆〕畫出銳利的白色高光。

寫實上色法 04 頭髮

修飾

由於背景的紅色十分鮮豔活潑，增加
人物周圍的模糊效果，才能避免背景
和人物融在一起。

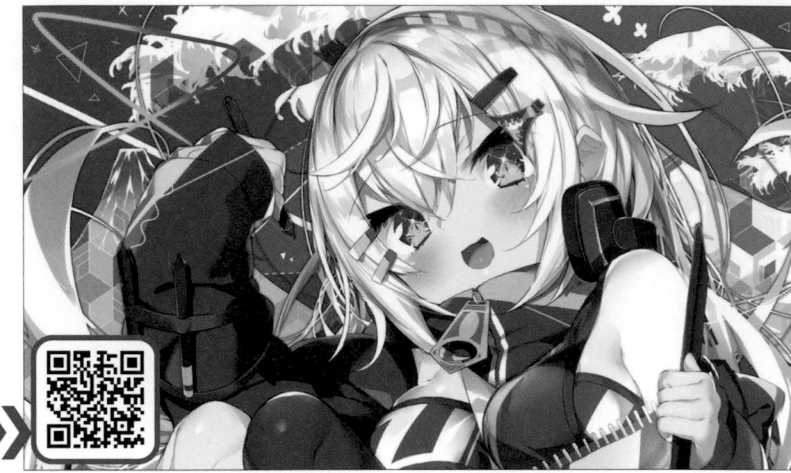

 URL
https://youtu.be/EwDgrpG50uY

01　模糊人物的周圍

完成人物和背景上色之後，隱藏紙張
和背景的圖層資料夾。選擇彙整人
物圖層的圖層資料夾，使用〔圖層〕
選單→〔組合顯示圖層的複製〕，
將人物的圖層合併成一張。將合併後
的圖層放入「統整插畫（統合イラス
ト）」圖層資料夾。

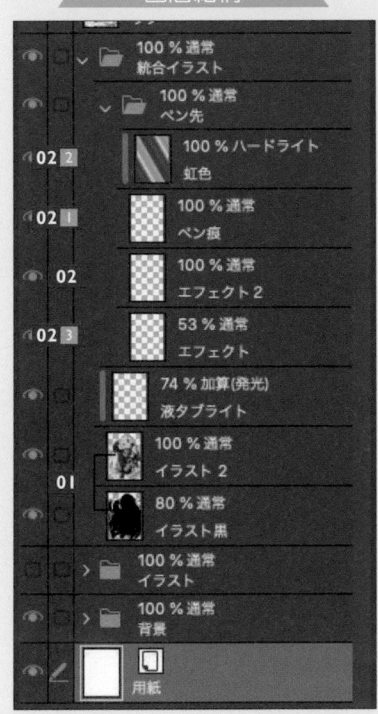

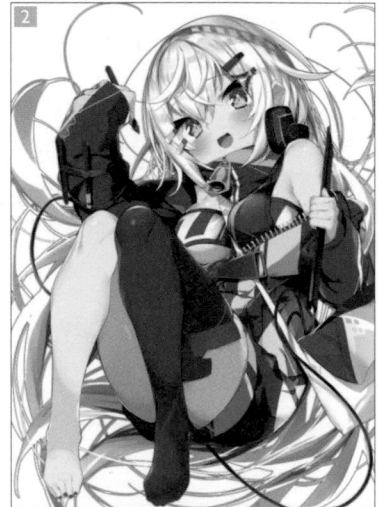

▌ 複製一個複製後的圖層，在下方圖層
中使用〔編輯〕選單→〔色調補償〕
→〔色相、彩度、明度〕，將〔明
度〕調成-100，讓畫面變成全黑色。

▋ 使用〔濾鏡〕選單→〔高斯模糊〕進
行模糊化，用圖層不透明度調整深淺
度。不透明度為 80%。

▶ 影片重點
完成頭髮上色後，進行高光的微調。在衣服中建立「高光」與「高
光 2」圖層，一邊觀察整體平衡，一邊調整衣服的高光。

▶ 影片重點
耳機會在此階段之後補畫。影片並未呈現後續的作畫過程，重新建
立了一個統整人物的圖層，並且重新繪製模糊效果。

02 畫出筆的軌跡線

G筆

畫出筆的軌跡線。將新增的圖層收入「筆尖（ペン先）」圖層資料夾中。畫好筆的軌跡後，新增一個圖層「效果2」，

在筆的軌跡周圍畫出細緻的閃亮效果。

1 在 01 新增的圖層上方，建立一個剪裁圖層「筆跡」，依照草稿用白色〔G筆〕畫出筆的軌跡。

※為了清楚呈現背景，此圖單獨使用紅色。

2 在1的上方新增一個〔覆蓋〕剪裁圖層「彩色」，並且在上面疊加〔漸層〕的〔彩虹〕效果。反覆進行修改，直到畫出喜歡的色調為止。

3 複製一個「筆跡」圖層，用〔高斯模糊〕暈開，加工成發光的效果。調整顏色深淺度，將圖層不透明度設為53％左右。圖層名稱設定為「效果」。

03 調整顏色

最後對人物的顏色進行微調。複製一個統整人物的圖層，選取〔編輯〕選單→〔色調補償〕→〔色調曲線〕功能，將曲線往右下角拉到極限，接著使用〔高斯模糊〕功能 A。開啟此圖層的〔用下一圖層剪裁〕功能，使用〔濾色〕混合模式，並將圖層不透明度調低到不至於看不清楚的程度。

然後在被複製的人物圖層中，點選〔編輯〕選單→〔色調補償〕→〔色彩平衡〕與〔色調曲線〕，調整顏色的明亮度，完成插畫 B。

▶影片重點
最後合併加工後的圖層與「高光2（イラスト2）」圖層。

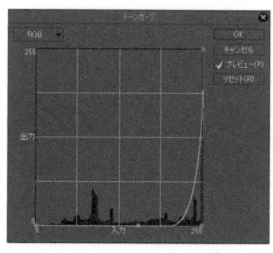

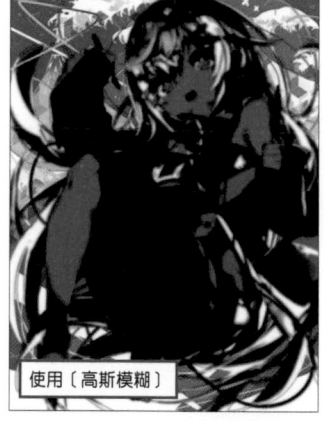

使用〔高斯模糊〕

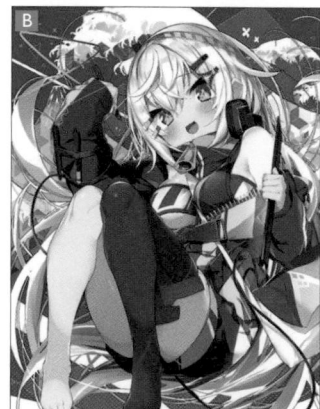

背景採用下載自 CLIP STUDIO ASSETS 的筆刷。
複雜的幾何圖案 「羽織 幾何圖案 （羽織 幾何学模様）」
URL https://assets.clip-studio.com/ja-jp/detail?id=1708153 Content ID 1708153
波浪 「平筆（フラット）」
URL https://assets.clip-studio.com/ja-jp/detail?id=1702959 Content ID 1702959

PJ.ぽてち的
動畫上色法

PJ.ぽてち以正統的動畫上色為基礎，透過簡單的設定做出豐富形象的技術，是新手也很容易模仿的一種上色方式。為了表現銳利的動畫上色法，同時縮短上色時間，使用改良自〔填充〕工具〔圍住塗抹〕功能的〔SK 圍住塗抹（SK 囲って塗る）〕筆刷

上色。如果還用不習慣〔SK 圍住塗抹〕筆刷，你也可以用〔SK 動畫上色（SK アニメ塗り用）〕附贈筆刷畫出同樣的效果。這幅插畫呈現了具有躍動感的動畫場景。

線稿

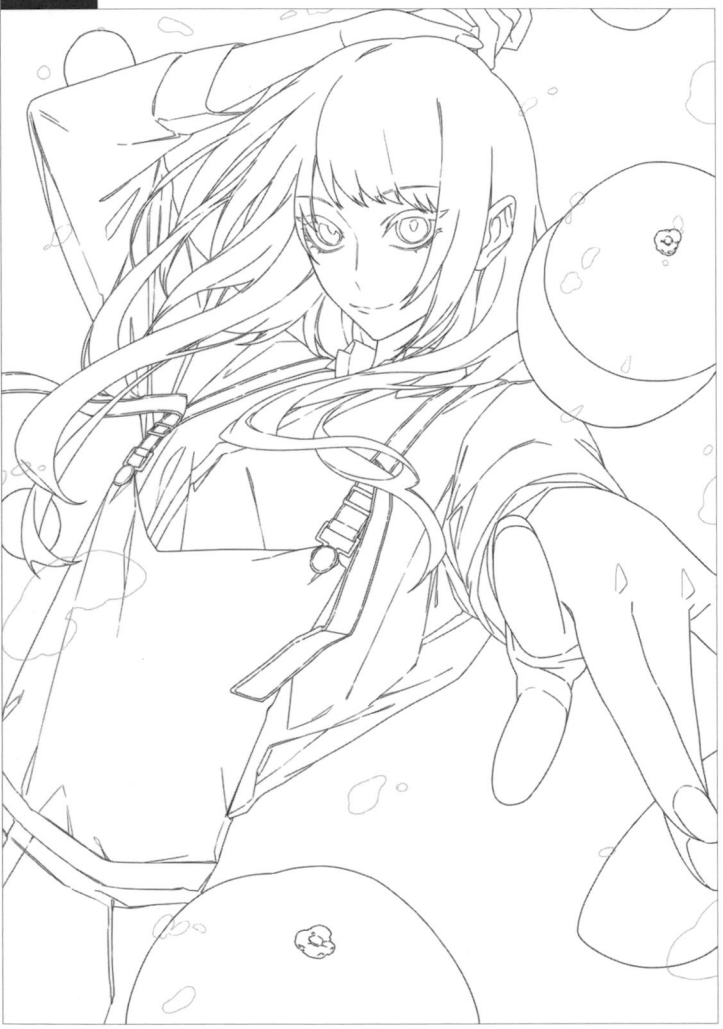

線稿使用 **附贈筆刷**〔SK 粗糙筆（SK ざらつきペン）〕作畫。

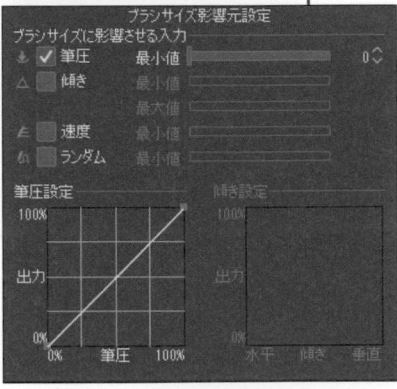

PJ.ぽてち

曾任職於遊戲公司，主要負責插畫、角色設計、服裝設計、3D 模型設計等業務，也參與過新專案的企劃工作。現居東京的自由插畫師、漫畫家。目前在 YouTube 頻道中發表繪圖建議相關影片！
PJ.ぽてち https://www.youtube.com/channel/UCPljC4d-GgdFgVqtoCZ3m_w

COMMENT

希望透過插畫展現正統動畫上色的魅力之處。這個畫法沒有太高深的技巧，只需要下一點功夫就能展現專業感，如果你覺得自己的動畫上色方式太單調，好像少了點什麼……請一定要看看這篇教學！

WEB https://potetiinfo.wixsite.com/poteti
Pixiv https://www.pixiv.net/users/31647760
Twitter @poteti_oekaki
PEN TABLET Wacom One

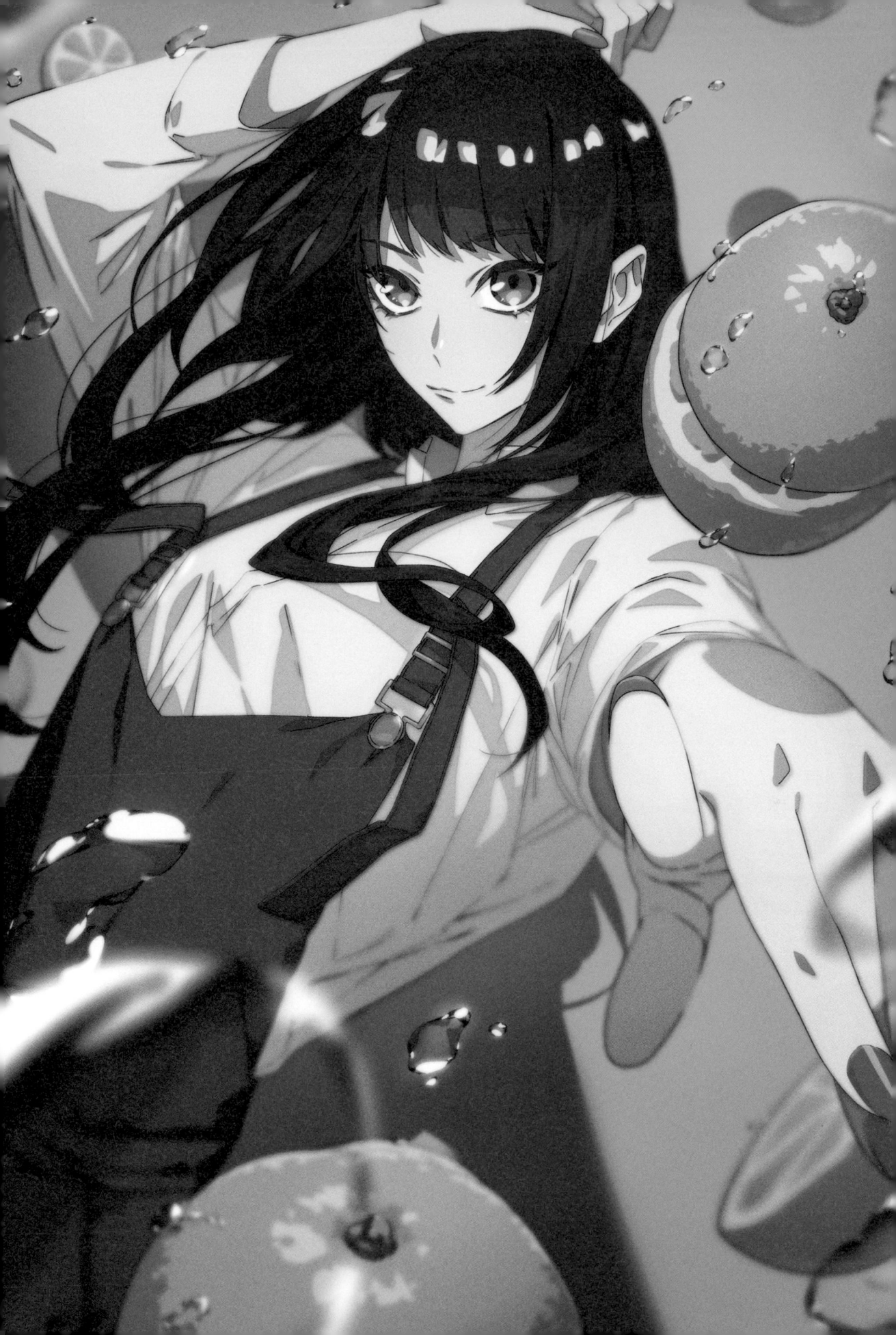

上色的前置作業

畫布設定

畫布尺寸：寬 188mm×高 263mm
解析度：600dpi
長度單位※：mm

※可於〔環境設定〕更改〔筆刷尺寸〕等設定值的單位

常用筆刷

〔SK 動畫上色〕
（SKアニメ塗り用）

附贈筆刷

基本上，動畫上色法是一種以清楚簡潔的風格為基礎的畫法，因此除了最後加工的漸層效果之外，「底色」和「陰影」幾乎都使用這款筆刷上色。

〔陰影〕
（影）

〔噴槍〕工具中的筆刷。用於繪製最後加工的漸層效果。

〔SK 圍住塗抹〕
（SK 囲って塗る）

附贈筆刷

〔填充〕工具中的〔圍住塗抹〕改良版。本篇教學主要使用這款筆刷。依照預設筆刷〔圍住塗抹〕的用法，將線稿內側圍起來並在裡面上色。另外，工具屬性的〔對象顏色〕設定為〔透明之外並包括開放區域〕，可單獨在下方有顏色的部分，以拖曳的方式框出範圍，並且自由地上色。只要框出範圍就能一次上色，習慣後就能縮短作畫時間，比用筆刷多次上色快多了。

工作區域

我是右撇子，所以作畫中的畫布放右邊，「可看到插畫全貌的畫布」和「參考資料用的畫布」則放左邊。

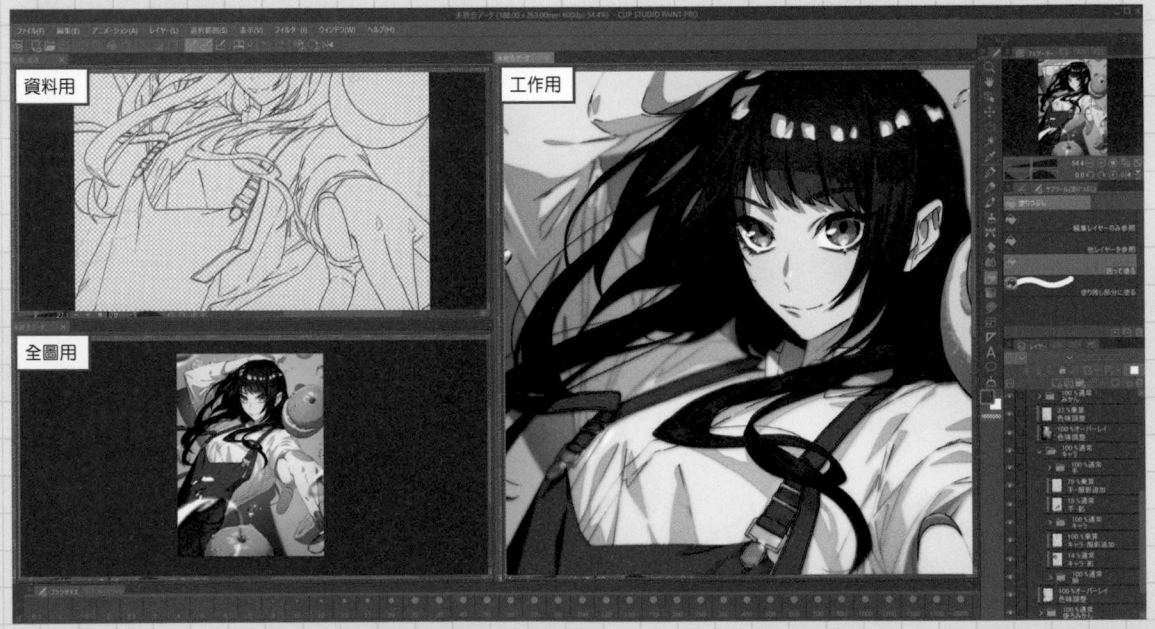

URL
https://youtu.be/aPSsw5Hpeao

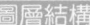
圖層結構

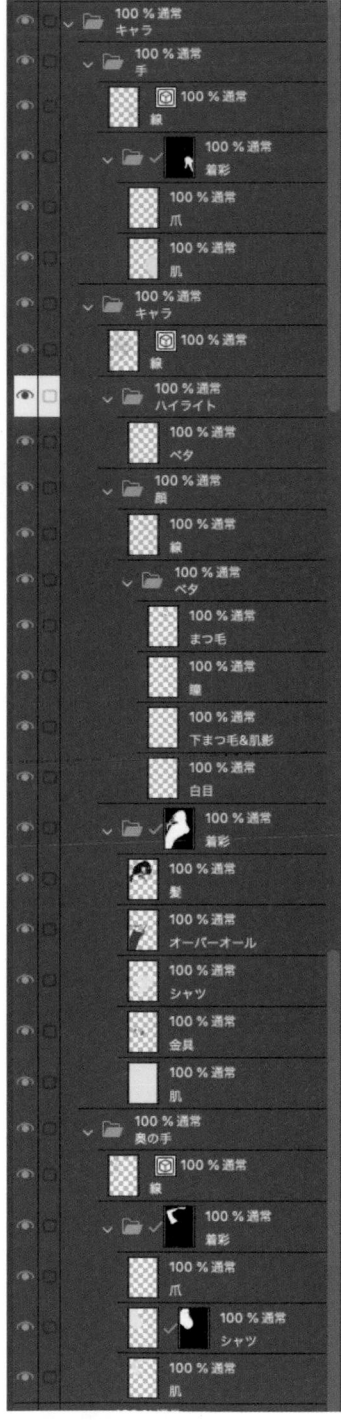

01 區分圖層

在線稿階段分別建立「手（往前伸的左手（手前にくる左手））」、「人物（キャラ）」、「後側的手（奥の手）」的圖層資料夾。然後在「人物」圖層資料夾中新增一個「臉部（顏）」圖層資料夾，將臉部線稿獨立出來。在每個線稿下方，各自新增一個底色的圖層資料夾「上色（着彩）」，在資料夾中分出不同部位的圖層。在「上色」圖層資料夾中，對著塗色的區域建立圖層蒙版（P.16），避免顏色塗到外面。

02 在整體填滿底色

使用〔填充〕工具的〔參照其他圖層〕塗滿顏色。漏掉的地方則用 附贈筆刷 的〔SK圍住塗抹〕填色。

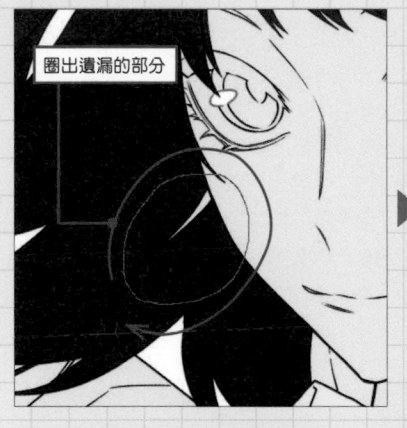
圈出遺漏的部分

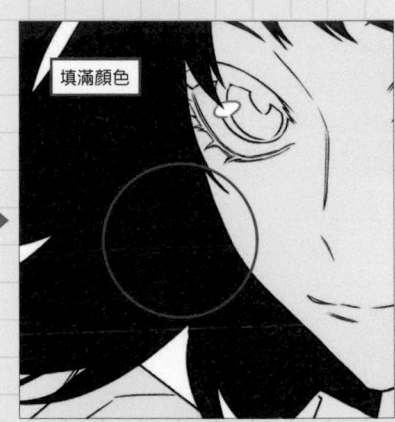
填滿顏色

其他部位也用〔填充〕工具塗上底色。為了掌握整體的畫面，背景也要上色，這樣底色就繪製完成了。底色將在各部位的上色階段進行解說。

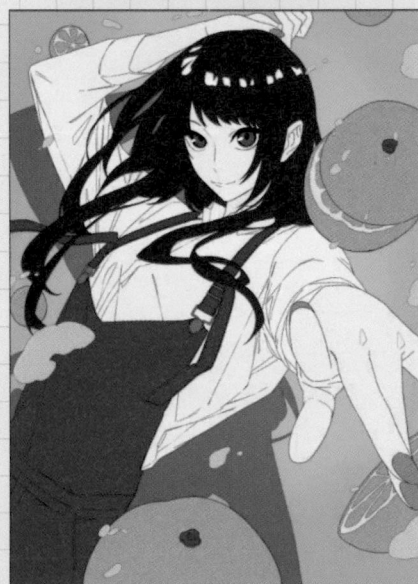

平常會觀察整體的平衡，同時在整體塗上底色→陰影→高光。這張圖也是依照平常的方式作畫，但是會分開說明各個部位的上色方式。

103

動畫上色法

皮膚

在皮膚中增加一點小資訊（尤其是臉部），就能呈現很不一樣的形象。資訊量的平衡比衣服或裝飾品還來得重要，所以「沿著線條畫陰影」，或是「擦掉線稿並替換成陰影」的方式取得平衡。

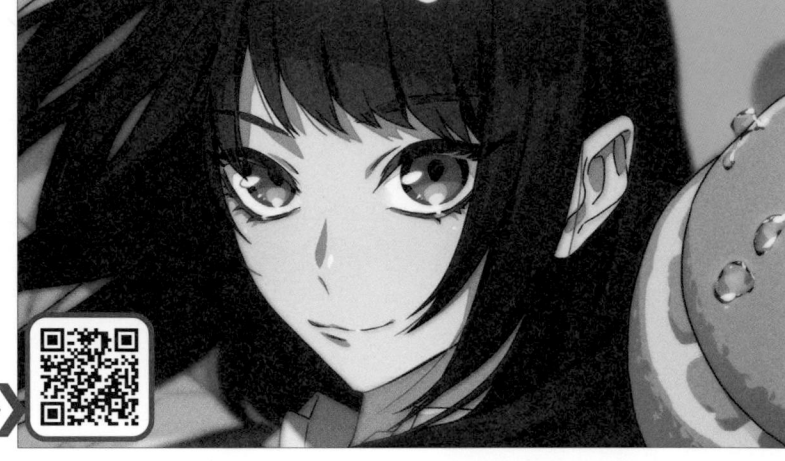

URL
https://youtu.be/IP5RvTgbNKU

圖層結構

> ▶ 影片重點
> 將物體的影子、臉部周圍的細部陰影另外畫在其他圖層中，並在上色過程中合併圖層。其他的繪圖過程也以同樣的方式進行。

01 陰影上色

SK 動畫上色
SK 圍住塗抹

從臉開始上色。在底色圖層「皮膚」上新增一個「陰影」圖層。用畫底色時用過的〔SK 圍住塗抹〕畫出陰影。用〔SK 圍住塗抹〕塗好顏色後，再用〔SK 動畫上色〕筆刷或〔橡皮擦〕微調陰影。陰影對臉部（嘴巴或鼻梁等）的形象呈現很重要，需要多次修改直到滿意為止。選擇「陰影」圖層，在圖層屬性中使用〔邊界效果〕的〔水彩邊界〕，做出陰影的邊緣線 A。以這樣的方式在平塗的陰影中增

加資訊量，就能輕易讓動畫上色的表現更豐富。在嘴巴和睫毛這種細小的陰影中使用邊界效果，會讓陰影變太粗，所以只在普通陰影中使用邊界效果。以同樣的步驟畫出手部的陰影。為避免手部陰影的顏色塗到外面，將「陰影」圖層設為剪裁圖層。此外，在每個部位中微調〔水彩邊界〕的設定。

做出框線

小細節不需要框線

A

境界效果	○フチ	水彩境界
範囲		3.0
透明度影響		100
明度影響		28
ぼかし幅		2.3
表現色		

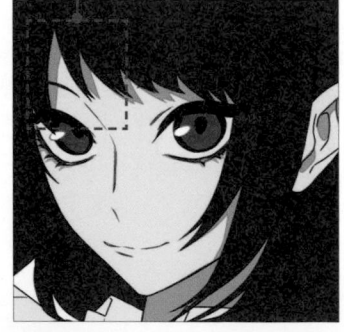

R206
G172
B159

R255
G238
B226

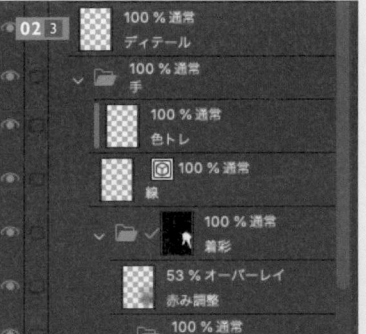

圖層結構

- 100 % 通常 ディテール
- 100 % 通常 手
 - 100 % 通常 色トレ
 - 100 % 通常 線
 - 100 % 通常 着彩
 - 53 % オーバーレイ 赤み調整
 - 100 % 通常 爪
 - 100 % 通常 影
- 100 % 通常 ベタ

02　指甲上色

SK 動畫上色
SK 圍住塗抹

依照 **01** 的上色順序畫出指甲。

1 在「平塗」圖層中畫底色。

2 在上面新增一個「陰影」剪裁圖層，並畫上陰影。

3 在「手」圖層資料夾上方新增「細節」圖層，並且畫出高光。

1　R231 G142 B33

2　R214 G78 B0

陰影上的高光採用同色系的暗色

3　R254 G204 B72

R231 G142 B33

03　畫出高光

SK 圍住塗抹

繼續繪製其他部位，大致畫好眼睛的顏色後，在臉部加上高光。在 **02** 新增的「細節」圖層中畫出白色高光。這裡也利用〔SK 圍住塗抹〕以加快上色速度。

▶ 影片重點
一起調整鼻梁的陰影和高光。雖然中途已經畫了很多地方，但因為臉看起來有點太帥氣了，想畫出更柔和的臉，於是把鼻梁擦掉了。

04　增加皮膚的紅暈

陰影

在臉頰、耳朵、指尖上添加紅暈。
在「陰影」圖層上新增一個〔覆蓋〕圖層「調整紅色」。用〔噴槍〕預設的〔陰影〕筆刷輕輕加上紅暈，圖層不透明度調整為 63% 左右。

上色的概念和陰影的邊緣線一樣，增加資訊量的同時，就能輕鬆呈現更豐富的形象。

R128 G43 B69

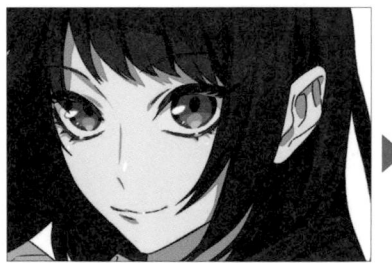
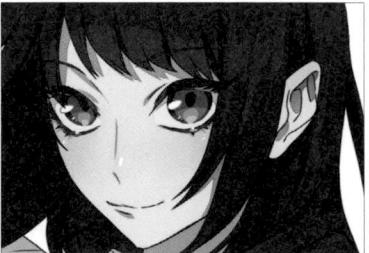
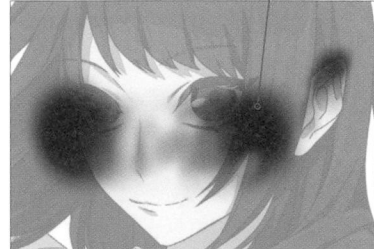

※為讓讀者看清楚，此圖顏色較深

顯示塗有紅暈的地方

📎 用〔SK 圍住塗抹〕大致畫出陰影的形狀，再用〔SK 動畫上色〕刻畫細節，並以〔橡皮擦〕修整形狀。這是所有部位的基本上色方式。

▶ 影片重點
為了加快速度，幾乎都使用〔SK 圍住塗抹〕上色。如果不習慣這個方式，可以在〔SK 圍住塗抹〕的上色區塊，改用〔SK 動畫上色〕筆刷上色。

動畫上色法
05
皮膚

動畫上色法

頭髮

雖然也可以使用漸層上色法，但希望
儘量以正統的動畫上色方式作畫。除
了運用高光減少畫面的單調感之外，
還會講解增加頭髮「穿透感」和「光
澤感」的方法。

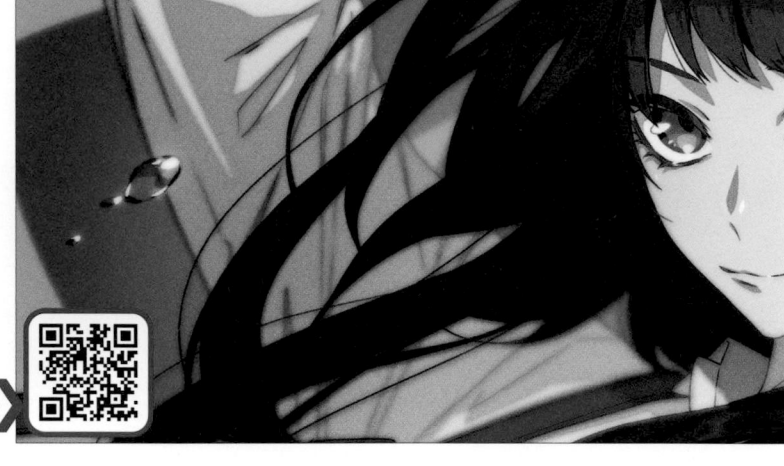

URL
https://youtu.be/jB4IXVarw2A

図層結構

01　畫出陰影

 SK 圍住塗抹

在畫有底色的「頭髮」圖層上方，新增一個「陰影」圖層。用〔填充〕工具的
〔參照其他圖層〕或〔SK 圍住塗抹〕繪製陰影。將顏色面板的〔描繪色〕改成
透明色（P.17），在塗出去的地方調整形狀。

框出不需要的區塊

留意後方頭髮和髮束的陰影位置，構思前後景深和立體感並畫出陰影。為避免頭
髮的陰影比臉部更顯眼，臉部周圍不畫大面積的陰影。依照 皮膚 03 的畫法，在
「陰影」圖層中用〔水彩邊界〕做出邊緣線，藉此增加資訊量 A 。

A欄

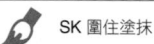

境界效果　　○フチ　　●水彩境界
範圍　　　　　　　　　　　　　3.0
透明度影響　　　　　　　　　100
明度影響　　　　　　　　　　32
ぼかし幅　　　　　　　　　　4.1
表現色

髮束的陰影

後方頭髮

R50
G46
B43

R29
G25
B24

02 畫出高光

SK 圍住塗抹

在「高光」圖層資料夾中的「平塗（ベタ）」圖層中畫上底色。注意頭部的弧度，畫出「環狀」的底色。
然後在此圖層上方新增一個「高光（ハイライト）」剪裁圖層，用比底色更亮的黃色畫出高光。這裡也要善加利用〔SK 圍住塗抹〕工具。

▶ 影片重點
影片中會先畫出高光，再調整頭髮的陰影。

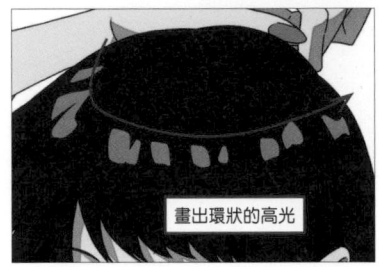

只在髮色中畫高光太簡樸保守了，想在高光中增添趣味性和特色，於是畫了 2 層高光。這也是增加資訊量的一種方式。

畫出環狀的高光

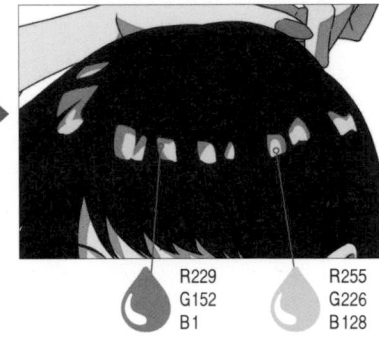

R229 G152 B1

R255 G226 B128

03 增加頭髮的光澤

SK 圍住塗抹

在「陰影」圖層上新增「穿透感」圖層，圖層不透明度調低至 67% 左右。在髮束中間使用〔SK 圍住塗抹〕畫出鋸齒狀的頭髮光澤。修整細部形狀時也會用到〔橡皮擦〕。

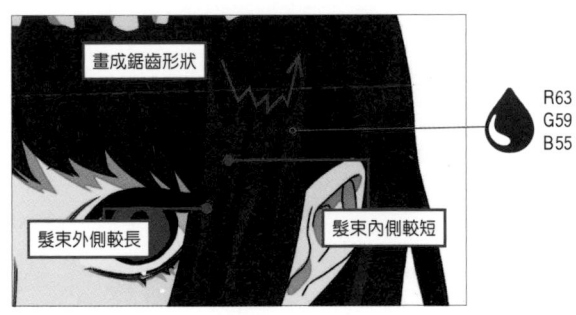

畫成鋸齒形狀

髮束外側較長

髮束內側較短

R63 G59 B55

04 增加髮絲

在 皮膚 中新增的「細節（ディテール）」圖層上新增「髮絲（おくれ毛）」圖層，在圖層中添加髮絲。用〔吸管〕吸取頭髮的顏色並畫出髮絲。雖然影片中使用的是〔清稿（清書）〕筆刷，但只要是可以畫出普通細線的筆刷都可以，例如〔沾水筆〕工具的〔G 筆〕。

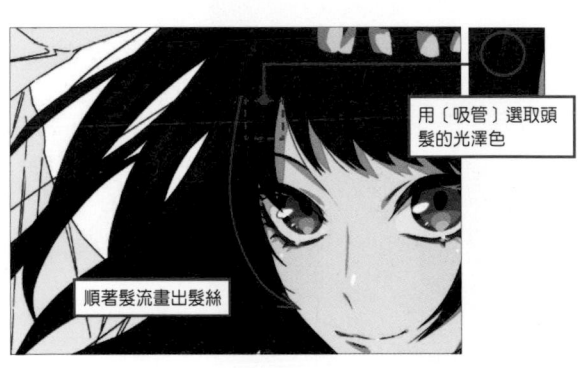

用〔吸管〕選取頭髮的光澤色

順著髮流畫出髮絲

05 增添穿透感

SK 圍住塗抹

在 03 新增的圖層「穿透感」上新增 2 個圖層，不透明度調至 14%。這兩個圖層之後會跟「穿透感」合併，所以圖層名稱取什麼都行。依照其他部分的畫法，用〔SK 圍住塗抹〕筆刷上色。在第 1 個圖層中，主要在瀏海的髮尾畫出皮膚的相近色，表現出頭髮露出皮膚的感覺。第 2 個圖層則以脖子後側為主，塗上與背景色相近的藍色系，畫出反射光般的效果。最後點選「穿透感」圖層，以及剛才新增的 2 個圖層，使用〔編輯〕選單→〔組合選擇的圖層〕將圖層合併。

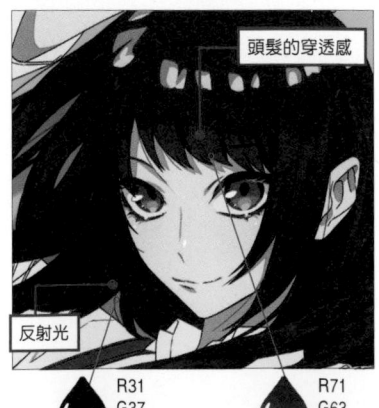

頭髮的穿透感

反射光

如果使用皮膚或衣服的顏色會有點太顯眼，選擇藍色系。再加上上色的地方就在臉的旁邊，為了降低頭髮的存在感，藍色是最適合的選擇。

R31 G37 B39

R71 G63 B59

動畫上色法

眼睛

眼睛可說是臉部最重要的部位。畫眼睛的時候,需要留意畫面的整體色調,並且使用中間色、增加資訊量,動畫上色法也能做出厚塗般的華麗感。增添眼睛的華麗感,同時還要取得平衡,不能在插畫整體中過於突出,也不能在皮膚中增加過多的資訊量。

URL
https://youtu.be/MAVmkIb0hRo

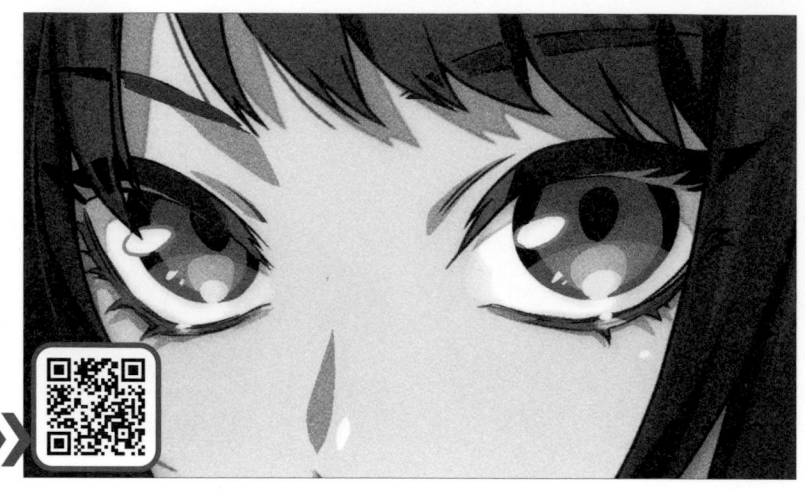

圖層結構

01　在黑眼珠中疊加亮色　　SK 圍住塗抹

將明亮的顏色塗在黑眼珠上。畫面前方有非常多橘子,因此眼睛也採用與橘子相同的顏色。再加上背景、衣服等物件的共通色,呈現協調平衡的色彩。這裡一樣使用〔SK 圍住塗抹〕作畫。

1 在黑眼珠底色圖層「平塗」上,新增剪裁圖層「亮色」,並在瞳孔下端塗色。
2 在眼睛線稿圖層「線條」上,新增一個「高光」圖層,並在**1**塗的顏色上面疊加更亮的顏色。

R154
G72
B52

R232
G161
B1

R255
G226
B127

02　畫出黑眼珠的陰影　　SK 圍住塗抹

在 **01** 新增的圖層「亮色」上方,新增一個「陰影」圖層,不透明度調低至74%。在黑眼珠上端畫出睫毛的影子。塗上暗色陰影是很常見的手法,但是如果想要讓眼睛更繽紛,反而可以使用突出色(P.109)。因為底層的顏色比較淡,所以選用可提高彩度的顏色。

R181
G43
B39

03 下睫毛上色

SK 圍住塗抹

在眼白的底色圖層上面，新增一個「下睫毛＆皮膚陰影」圖層，在下睫毛中塗色。

R75
G59
B55

■ 在下睫毛中塗上底色。

2 在黑眼珠的下端疊加黑眼珠的底色。

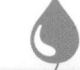
R206
G172
B159

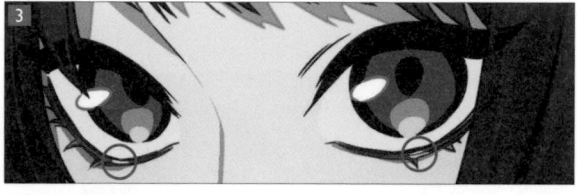

3 塗上 01 中的明亮色，藉此表現眼睛的反射光。

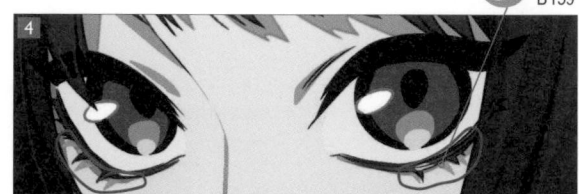

4 畫出下睫毛和眼皮的陰影。

04 畫出眼白的陰影

SK 圍住塗抹

在眼白底色的圖層「眼白」上方，新增一個「陰影」剪裁圖層。沿著眼皮的弧線畫出眼白的陰影。依照 皮膚 01 的畫法，在「陰影」圖層中使用〔水彩邊界〕做出邊緣線，藉此增加資訊量 A。

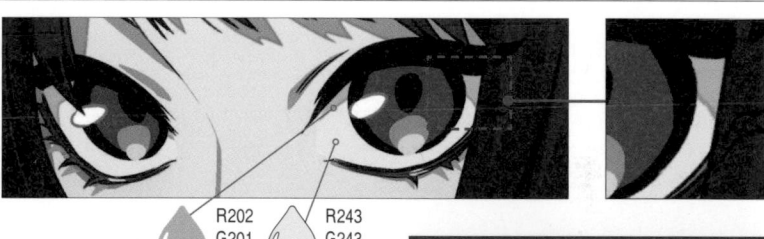

R202
G201
B199

R243
G243
B243

突出色是指使用與整體顏色稍有不同的色系進行局部上色，可增加顏色的多樣性。

▶ 影片重點
畫面內容會分別講解不同的部位，但實際的繪圖過程是在確認整體平衡、來回繪製各部位之間逐步作畫。

COLUMN 在作畫過程中確認整體畫面

繪製眼睛時，雖然我們會將眼睛放大，但一定要同時確認整體畫面。放大眼睛上色，頂多只能確認眼睛附近的皮膚、瀏海等部分，但檢視整體畫面可以看到更多與色彩有關的訊息（如服裝、藍色背景、橘色等）。在這樣的色彩平衡當中，放大時看起來沒有異樣感的地方，以整體畫面來檢視時，一定會發現哪裡「怪怪的」。你可

以在作畫時定期調節畫面大小，或是使用〔視窗〕選單→〔畫布〕→〔新視窗〕，事先準備一個用來觀察整體狀況的畫布。

109

05 仔細刻畫睫毛

仔細刻畫睫毛。在圖層資料夾「睫毛」中的「平塗」圖層上方,新增 2 個圖層。之後會將圖層合併,因此隨意命名沒有關係。第 1 個圖層的不透明度為 47%。在睫毛的眼頭側疊加皮膚的相近色,並且融入皮膚的顏色。第 2 個圖層的不透明度為 68%。注意黑眼珠的陰影延伸,在睫毛上上色。合併兩個圖層,圖層命名為「穿透感(透け感)」。
在以人物為主體的插畫中,眼睛是靈魂般的存在,儘量避免使用「全黑色」並增加色彩的資訊量,讓插畫看起來更豐富。

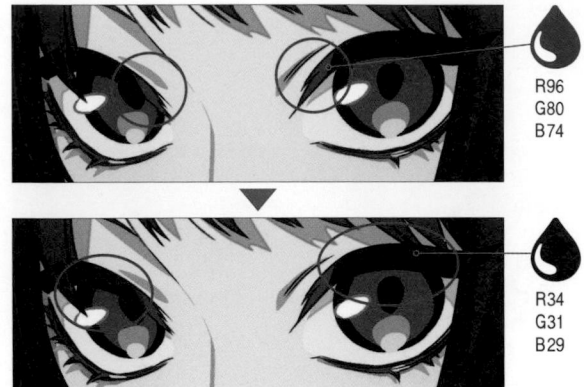

R96
G80
B74

R34
G31
B29

06 增加穿透感

接下來要增加眼睛的穿透感。在眼睛線稿上面新增一個「穿透感」圖層。
在黑眼珠下端塗上眼白的顏色。畫出具有弧度的形狀,將球體的眼珠表現出來。最後將圖層不透明度調整為 40%,營造透明感。
降低不透明度並在上面疊加眼白的顏色,讓眼珠看起來更像球體,就能展現出眼睛的穿透感。

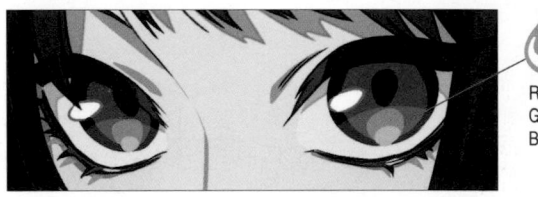

R192
G182
B161

07 畫出睫毛上的陽光反射

在 06 新增的「穿透感」圖層上,新增一個「睫毛陽光反射」圖層。用亮灰色沿著上睫毛的線條刻畫睫毛。畫出睫毛上的陽光反射後,立即展現睫毛的厚度。
通常會用眼睛的顏色繪製陽光反射,但這次想要呈現清爽的感覺,於是選擇使用眼白的顏色。

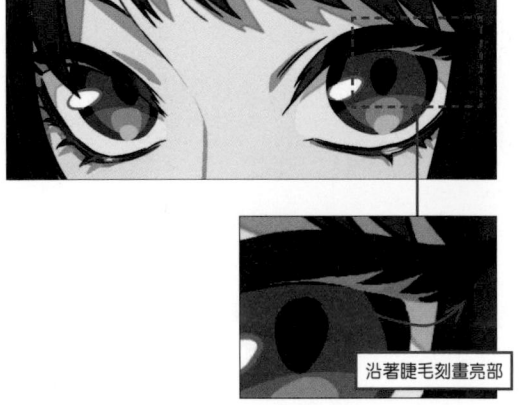

沿著睫毛刻畫亮部

▶ 影片重點
這裡也會調整下睫毛的顏色。一邊上色一邊微調其他地方。

08 畫出細微的高光

在 皮膚 02 新增的「細節」圖層中,以白色畫出細微的高光。
眼部是插畫中的重要部位,因此直到滿意為止,會不斷地修改。

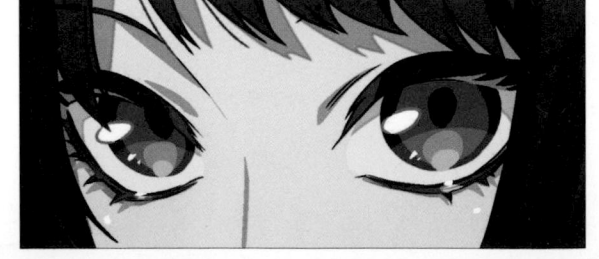

COLUMN 泡沫的畫法

URL
https://youtu.be/d0Ho-EiAAv8

接下來要畫的是泡沫。基本上畫法與其他部位一樣，使用〔SK 圍住塗抹〕作畫。將「水滴（雫）」圖層資料夾的混合模式設為「穿透」（P.17）。在資料夾中新增一個圖層。陰影的地方則建立一個「基底（ベース）」圖層資料夾（混合模式為「色彩增值」），用於管理圖層。在「線條」圖層中畫出泡沫的線稿，並在下方新增

一個「漸層（グラデ）」圖層，用〔填充〕工具的〔參照其他圖層〕進行平塗。

利用顏色區分不同圖層以便進行修改，但圖層也因此變多了，於是確定泡泡的形狀後，要將部分的圖層合併起來。

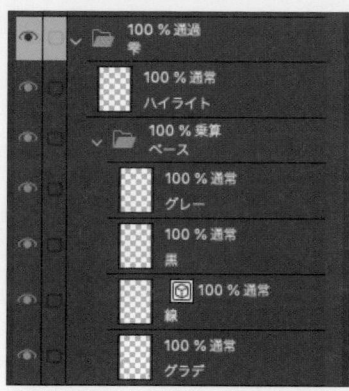

※在〔向量圖層〕中繪製線稿，後續可再調整線條的形狀和大小。

R206
G206
B206

1 先塗陰影的部分。選擇「漸層」圖層，用〔橡皮擦〕工具的〔柔軟〕擦除中間周圍的顏色，並留下陰影的邊緣。

2 在「基底」圖層資料夾上方新增「高光」圖層。用〔SK 圍住塗抹〕畫上白色的高光。

R58
G58
B58

3 新增一個「黑色」圖層，用〔SK 圍住塗抹〕在高光下方和泡沫的邊緣畫出黑色的陰影。

4 新增一個「灰色」圖層，不透明度設為 30%。選擇**3**的顏色，用〔SK 圍住塗抹〕在空間中塗色。

最後將「基底」圖層資料夾合併。配合人物和背景調整泡泡，在修飾階段添加光暈效果，畫出光芒耀眼的意象，泡沫繪製完成。

動畫上色法

服裝

由於動畫上色比較簡單，有時很難將
衣服的材質表現出來。畫出有強弱變
化的高光，或是視情況不畫高光，可
以呈現出不一樣的質感。

 URL
https://youtu.be/tFyFcMqp8SM

圖層結構

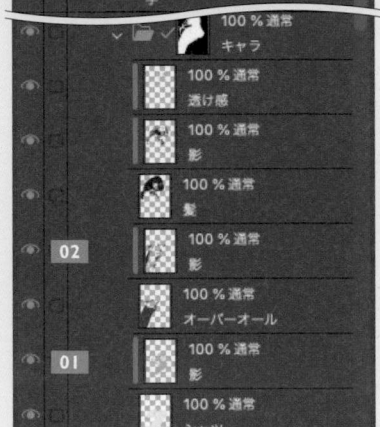

01 襯衫陰影上色　　　SK 圍住塗抹

首先，在襯衫中畫出陰影。在畫有襯
衫底色的圖層「襯衫」上方，新增剪
裁圖層「陰影」。依照其他部位的畫
法，用〔SK 圍住塗抹〕畫出陰影，並

且使用圖層屬性〔水彩邊界〕做出陰
影的邊緣線 A。
後側的手也以同樣的方式繪製陰影。

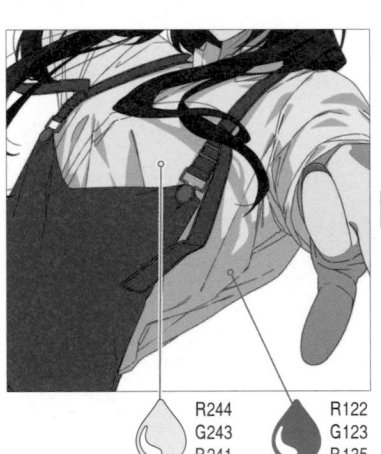

R244
G243
B241

R122
G123
B135

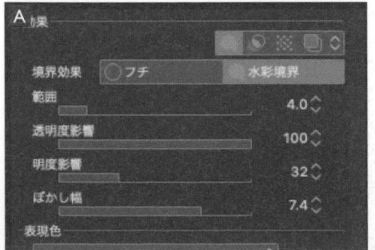

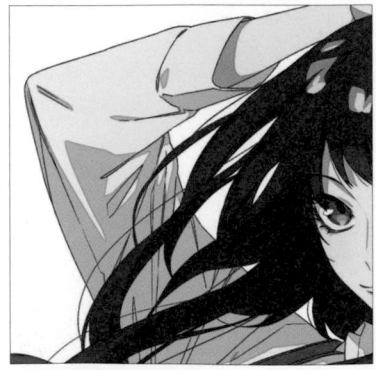

02 吊帶褲的陰影上色

SK 圍住塗抹

在吊帶褲的底色圖層上方，新增剪裁圖層「陰影」，並且畫出陰影。採用襯衫陰影的設定數值，用圖層屬性的〔水彩邊界〕做出陰影的邊緣線。

R131
G4
B12

R195
G17
B27

▶ 影片重點

繪製吊帶褲的陰影的同時，還要觀察整體狀況，調整襯衫的陰影量。

衣服上有金屬零件，為了體現出布料與金屬的質感差異，衣服不畫高光。

03 畫出金屬零件的高光與反射光

SK 圍住塗抹

在 皮膚 02 新增的圖層「細節」下方，新增一個圖層「金屬零件」，在吊帶褲的金屬零件中加入高光與反射光。
調整顏色深淺度，圖層不透明度降低至 23%。

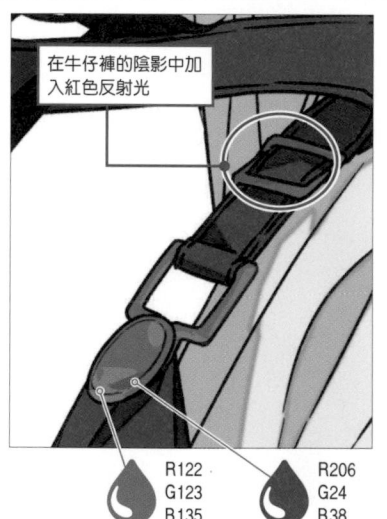

在牛仔褲的陰影中加入紅色反射光

在金屬上加入高光

R122
G123
B135

R206
G24
B38

04 畫出細部的高光

SK 圍住塗抹

在 皮膚 02 新增的圖層「細節」中，畫出金屬的細部高光。

動畫上色法

橘子

除了人物之外，也想介紹其他物件的動畫上色法，因此另外畫了橘子。可以透過高光的強弱變化，呈現不同部位之間的微妙質感差異。

 URL
https://youtu.be/Ff4lbR5LWu4

圖層結構

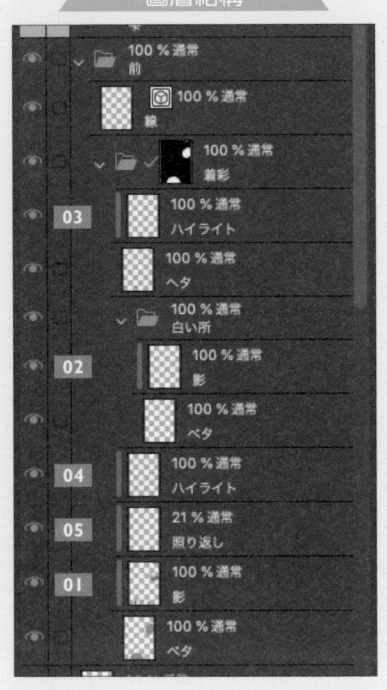

```
100 % 通常
前
  100 % 通常
  線
  100 % 通常
  著影
03  100 % 通常
    ハイライト
    100 % 通常
    ヘタ
    100 % 通常
    白い所
02    100 % 通常
      影
      100 % 通常
      ベタ
04  100 % 通常
    ハイライト
05  21 % 通常
    照り返し
01  100 % 通常
    影
    100 % 通常
    ベタ
```

01　表面陰影上色

🖌 SK 圍住塗抹

畫出橘子的陰影。在底色的「平塗」圖層上方，新增一個剪裁圖層「陰影」。依照其他部位的畫法，使用〔SK 圍住塗抹〕粗略地畫出大面積陰影，然後再加上小小的圓形，刻畫橘子表面凹凸不平的質感。

服裝和皮膚是光澤較少的霧面質感，為區分橘子和它們的差異，不使用〔水彩邊界〕，呈現出水果的鮮嫩感。

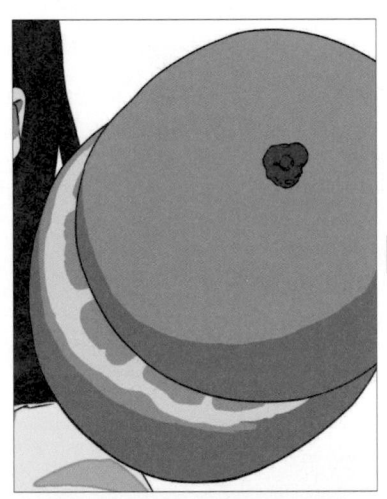 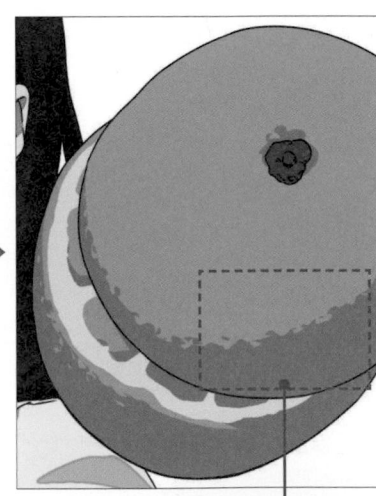

R237
G166
B46

增加陰影時，疊加陰影色

R219
G120
B0

擦除陰影時，使用透明色

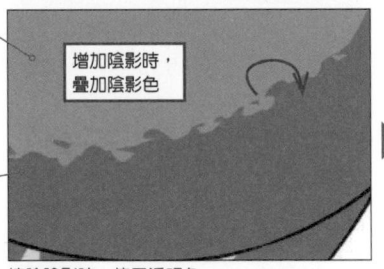

橘子表面的畫法

02 畫出白色區域的陰影

SK 圍住塗抹

白色部分的上色方式和表面相同,在畫好底色的圖層上方,
新增一個剪裁圖層「陰影」,將陰影畫出來。

R245
G229
B184

R222
G208
B168

03 畫出蒂頭的高光

SK 圍住塗抹

蒂頭的上色方式也和其他部分一樣,在底色圖層上新增一
個剪裁圖層,並且塗上顏色,為做出蒂頭與橘子皮的質感
差異,在蒂頭上輕輕畫出高光。

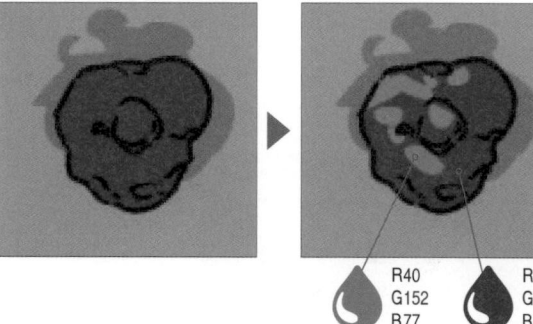

▶ 影片重點
這裡有調整過橘子表面的陰影色,01 的 RGB 值是調整後的數值。

R40
G152
B77

R35
G93
B54

04 在表面畫出高光

SK 圍住塗抹

在橘子表面加入高光。在畫有表面陰影的圖層上方,新增
一個剪裁圖層「高光」。在蒂頭和橘子的邊緣周圍畫出高光,
將球體的感覺表現出來。

R255
G216
B102

05 在表面畫出陽光反射

SK 圍住塗抹

在 04 新增的「高光」圖層下方,新增一個「陽光反射」圖層,
並在橘子下緣畫出陽光反射的效果。塗上白色,降低不透
明度以調整色調。不透明度為 21%。
加上陽光返照的效果,可降低動畫上色特有的霧面感,並且
增加水果獨特的鮮嫩質感。

動畫上色法

修飾

最後運用模糊效果做出透視感，檢視整體畫面平衡，同時畫出陰影和亮部，增加色彩的起伏層次。然後利用濾鏡功能追加雜訊效果，降低畫面的單調感。

URL
https://youtu.be/m8xL38IQqq0

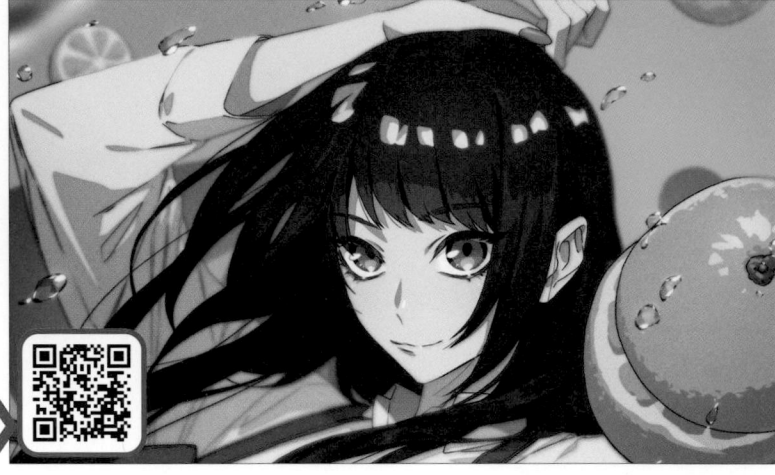

圖層結構

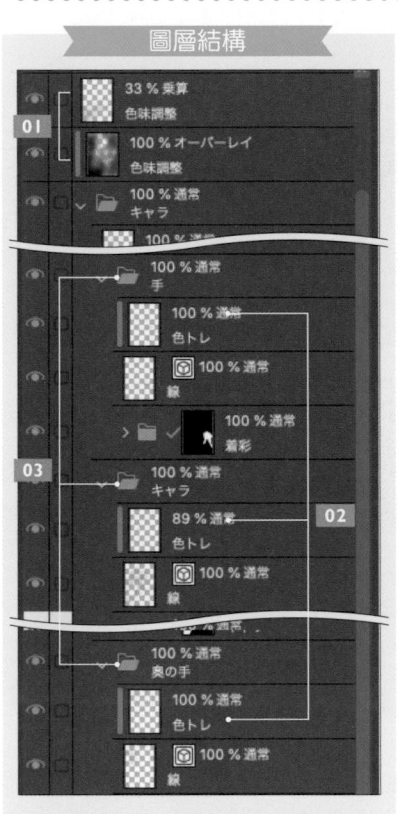

 01 人物整體陰影上色 🖌 陰影

選擇統整人物上色的圖層資料夾，在其中的「人物」圖層上方，新增一個〔覆蓋〕剪裁圖層「色調調整」。〔陰影〕的〔筆刷濃度〕設定為 36 左右，以人物周圍為中心，輕輕畫上陰影 A。然後在上面新增一個〔色彩增值〕圖層「色調調整」，添加藍色陰影 B。圖層不透明度設定為 33%，避免藍色調過強。

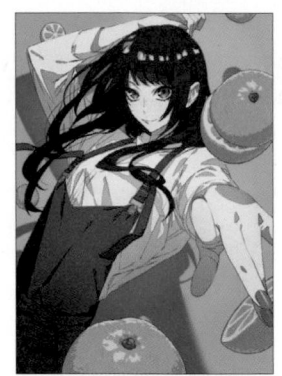

只顯示陰影的地方

R168
G168
B168

R90
G89
B89

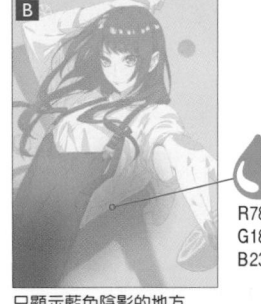

R78
G186
B237

只顯示藍色陰影的地方
※為了清楚呈現，此圖以粉紅色表示。

02 彩色描線

人物線稿分成「手」、「人物」、「後側的手」。在每個線稿圖層上都新增一個「彩色描線（色トレ）」剪裁圖層。用〔吸管〕吸取顏色，使用皮膚的陰影色 A 畫皮膚線稿，用服裝的陰影色 B 畫衣服線稿，在線稿中疊加融入顏色。

03 以模糊效果表現景深

在人物上增加模糊效果，做出景深感。

1 選擇欲合併的圖層資料夾→右擊→用〔組合選擇的圖層〕功能分別合併「手」、「人物」、「後側的手」圖層資料夾。接著複製皮膚 02 新增的「細節」圖層，分別與前述 3 個已整合的圖層合併。

2 複製出 2 張已合併的「後側的手」圖層。選擇下面那張圖層，使用〔濾鏡〕選單→〔模糊〕→〔高斯模糊〕做出模糊效果。

3 選擇上面那張沒有模糊效果的圖層，設定圖層蒙版。選擇蒙版並按下 delete，蒙版會變成黑色（未使用蒙版遮住的狀態）。將〔陰影〕的〔筆刷濃度〕降低至 36 左右，描摹不畫模糊效果的區塊。

如此一來，就能做出漸層般的模糊效果，表現自然的景深感。「人物」與「手」的整合圖層也採用同樣的手法，加入模糊效果以呈現出景深感。

「細節」、「手」合併後的圖層

「細節」、「人物」合併後的圖層

「細節」、「後側的手」合併後的圖層

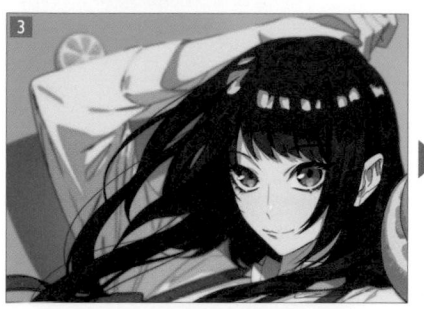

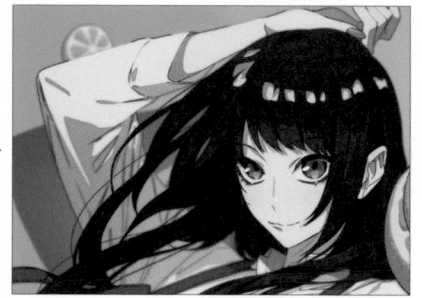

顯示無模糊效果的部分（圖層蒙版範圍）
※為了清楚呈現，此圖以粉紅色表示。

圖層結構

04 以空氣透視法表現景深

陰影

將 03 新增的 2 個模糊效果圖層「手」和「後側的手」，整理在「手臂」的圖層資料夾中。在該圖層資料夾上方，新增一個剪裁圖層「手臂-陰影」。運用空氣透視法（P.69）的概念，用〔吸管〕選取背景的水藍色，將〔陰影〕的〔筆刷濃度〕降低至 36，並疊加藍色的陰影。如果顏色太深，則調整圖層不透明度。這裡的不透明度設定為 14%。然後在上面新增一個剪裁圖層「手臂-增加衣服陰影」，混合模式設定為〔色彩增值〕。營造出整體的景深感之後，加深襯衫縫隙裡的暗部陰影，取得景深的平衡。「人物」圖層也以同樣的方式處理，加入藍色陰影和服裝的陰影。不過由於「手」圖層位於畫面前方，因此不畫陰影。

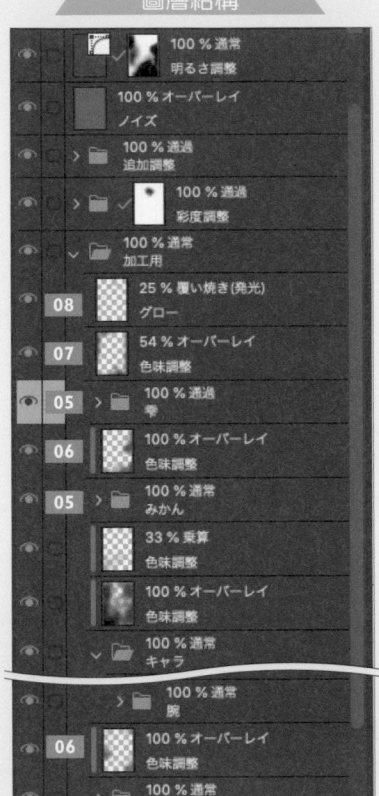

離臉愈近的物體模糊程度愈低

離臉愈遠的物體模糊程度愈高

05 模糊橘子和水滴

依照人物的畫法，採用 03 的作畫順序，在橘子和水滴中加入模糊效果，呈現透視感。你應該也有看過鏡頭對焦在人物身上，而背景呈現模糊狀態的照片。在照片當中，距離對焦區域（臉部周圍）愈遠的地方，模糊的程度愈強。我們可以運用這種效果，根據物體與人物的距離來改變模糊的程度，呈現出自然的意象。繪製模糊效果的同時，也微調了水滴的位置。

06 加強橘子的立體感 🖌 陰影

在「橘子（みかん）」圖層資料夾的上方，新增一個剪裁圖層「色調調整」。混合模式設定為〔覆蓋〕。〔陰影〕的〔筆刷濃度〕設定為 72%，在橘子 01 的陰影上面輕輕疊加陰影，加強立體感。後面的橘子也以同樣的方式增加立體感。

▶ 影片重點

經過多次測試調整後，最後決定的圖層不透明即是書中呈現的數值。

07 畫出周圍陰影，增加資訊量

覺得整體的資訊量不夠多，於是在「水滴」圖層資料夾上方新增一個〔覆蓋〕圖層，使用〔陰影〕筆刷並降低〔筆刷濃度〕，將人物周圍調暗。這時還不想調太暗，所以圖層不透明度設定在 68% 左右（最終調整為 54%）。

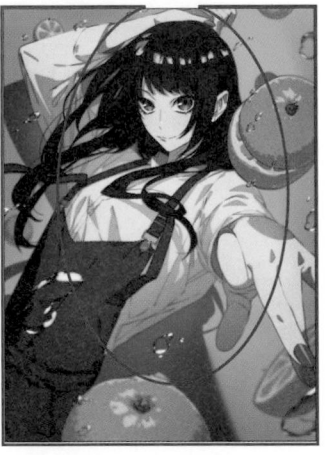

08 添加光暈效果

加入光暈效果（使對象物發光的效果），藉此強調高光。在 07 製作的圖層上方新增一個〔加亮顏色（發光）〕圖層，並在高光上面疊加顏色。降低圖層不透明度，以免光暈過亮。不透明度為 25% 左右。

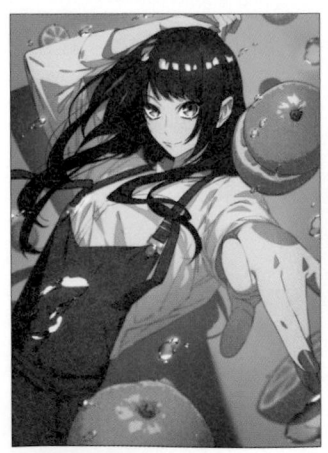

11		100 % 通常 明るさ調整
10		100 % オーバーレイ ノイズ
		100 % 通過 追加調整
		100 % 通常 下
		100 % 通過 彩度調整
09		29 % 覆い焼きカラー 彩度調整
		50 % 乗算 彩度調整
		100 % 通常 加工用
		用紙

09 調整人物色調

將 **08** 以前加工過的圖層彙整於「加工用」圖層資料夾中,並且複製資料夾。選擇複製的圖層資料夾,使用〔圖層〕選單→〔組合選擇的圖層〕,合併圖層。對合併後的圖層使用〔濾鏡〕選單→〔模糊〕→〔高斯模糊〕,加入模糊效果。〔模糊範圍〕設定為 15~20,避免模糊效果過強。複製該圖層,建立 2 個一樣的圖層。

1 下面的圖層,混合模式採用〔色彩增值〕,不透明度為 50%,顏色不要調太深。

2 上面的圖層,混合模式採用〔加亮顏色〕,不透明度為 29%。

3 將複製後的 2 個圖層放入圖層資料夾中,〔混合模式〕設定為〔穿透〕。如此一來,就能對下面的圖層發揮效果。在圖層資料夾中建立圖層蒙版,利用蒙版避免臉部也被模糊化

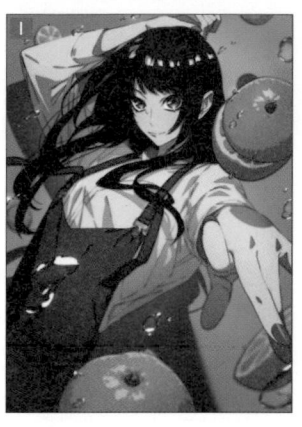

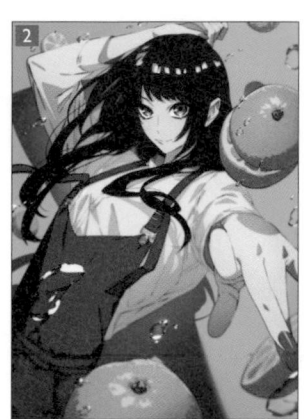

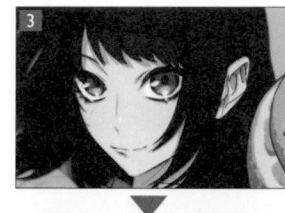

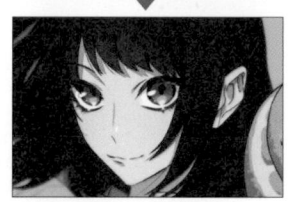

只顯示圖層蒙版的區塊
※為了清楚呈現,此圖以粉紅色表示。

10 加入雜訊效果

新增一個〔覆蓋〕圖層「雜訊」,並且在圖層中填滿灰色,接著使用〔濾鏡〕選單→〔描繪〕→〔柏林雜訊〕功能。插畫整體會呈現紙張般的粗糙手繪感,在動畫上色獨特的平塗風格中營造更豐富的質感。

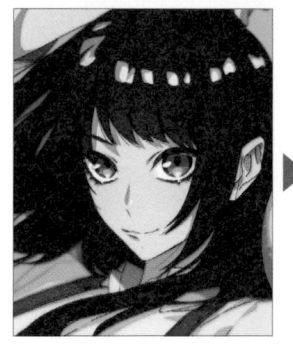

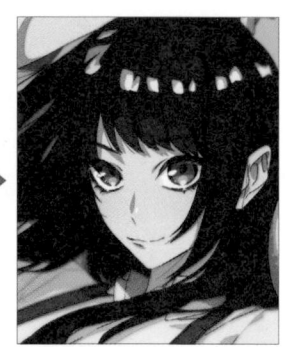

11 最終調整色調

為了做出頭髮的厚重感而多次加工,結果深色的頭髮看起來太沉重了。所以只針對頭髮的區塊使用圖層蒙版,選取〔圖層〕選單→〔新色調補償圖層〕→〔色調曲線〕,將頭髮調亮 **A**(影片並未呈現此步驟)然後在畫面前方加入模糊的水滴,藉此做出透視感。最後調整一下臉部,插畫繪製完成。

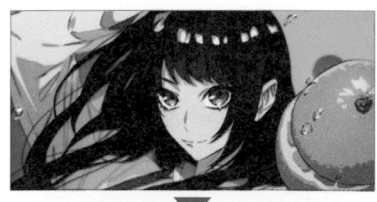

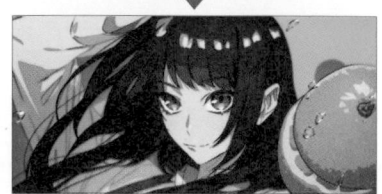

119

06 みっ君的 水彩上色法

みっ君的特色在於他結合了筆刷上色法的流暢感，以及水彩上色法的手繪感。運用水彩材質及圖層混合模式，呈現出能讓觀看者卸下心防的柔和氛圍。

這幅插畫的主題是櫻花，配色使用粉紅色和橘色這種帶有暖

意的顏色。刻意選用黑色系作為夾克的顏色，使整體畫面更收斂。轉瞬的無常如花朵般翩翩起舞，其中卻能感受到某種堅定的精神。

線稿

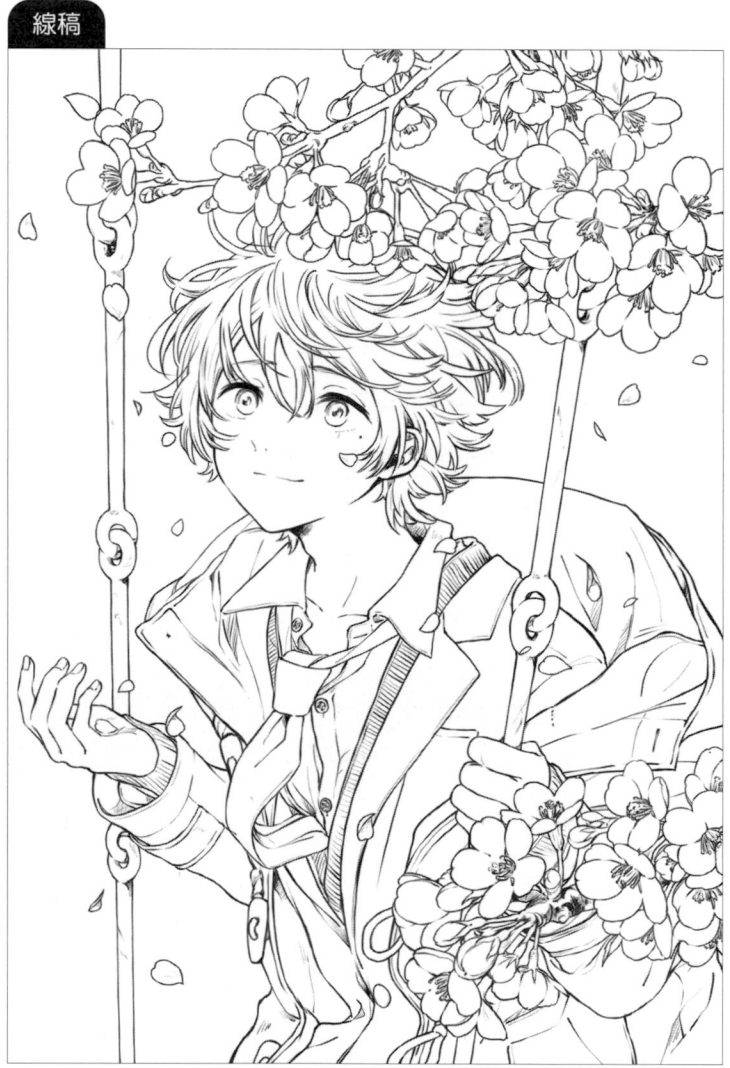

用 附贈筆刷 的〔SK 特製鉛筆 01（SK 鉛筆カスタム 01）〕繪製線稿。

因為要在同一條線上多次疊加筆畫，所以筆壓的設定有經過修改，更容易畫出線條強弱與深淺差異。〔筆刷尺寸〕大多會根據描繪對象加以調整。調整範圍介於 3～7 之間。

 みっ君

自由插畫師兼設計師。工作範疇很廣泛，繪製書籍裝幀畫、MV 插畫、分鏡、CD 封面及商品設計。作品有《家庭教室》伊東歌詞太郎著（KADOKAWA）封面插畫與裝幀設計、《あの日交わした永遠の誓い》小粋著（スターツ出版）封面插畫、《高嶺の花子さん／back number(cover) by 天月》（Chouette.）MV 插畫與分鏡。

COMMENT
在解說中同時使用手繪質感的水彩材質，以及電腦繪圖特有的效果。自己也還在學習中，如果能夠稍微幫助到你，那將是我的榮幸。

WEB https://mikkun04.wixsite.com/mikkunkun
Pixiv http://pixiv.me/mikkun_04
Twitter @mikkun_04
PEN TABLET Wacom Cintiq 22HD

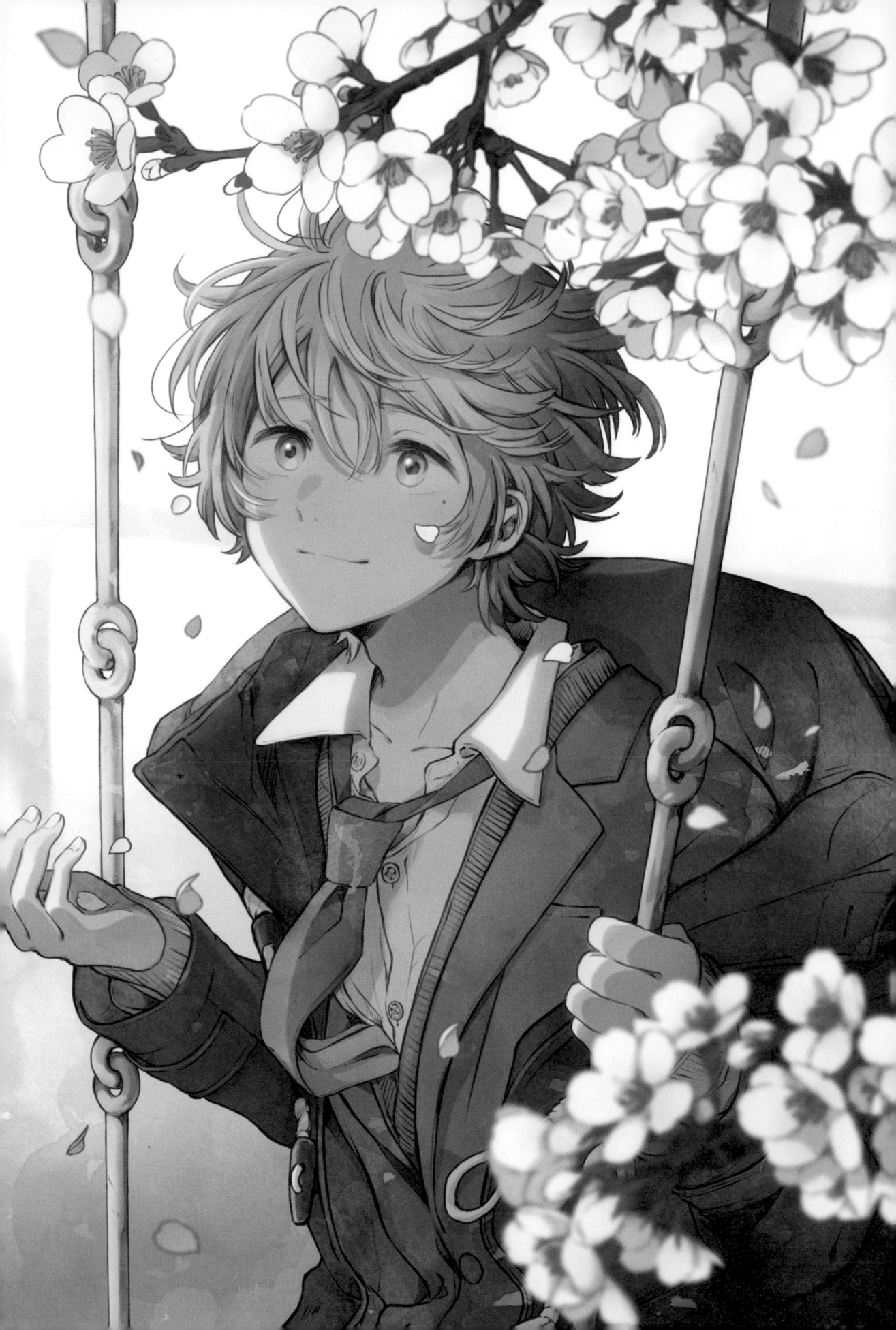

上色的前置作業

畫布設定

畫布尺寸：寬 194mm×高 269mm
解析度：350dpi
長度單位※：px

※可在〔環境設定〕中更改〔畫布尺寸〕等設定值的單位

常用筆刷

〔SK 特製鉛筆 01〕
（SK 鉛筆カスタム01）
附贈筆刷

改良自預設的「寫實鉛筆（リアル鉛筆）」筆刷。修改筆刷的設定，讓筆壓更容易做出線條強弱與深淺變化。基本上常用這款筆刷繪製線稿，上色時如果想呈現手繪的質感，也可以使用這款筆刷。

〔SK 特製模糊〕
（SK ぼかしカスタム）
附贈筆刷

改良自預設「模糊」工具的筆刷。濃度和暈染強度有經過調整，因此可運用疊色的方式調整模糊效果的程度。只要善加利用，就能幫助我們表現景深感。上圖右邊的範例是有使用模糊效果的筆刷。

〔柔軟〕
（柔らか）

〔噴槍〕工具中的預設筆刷。這款筆刷可用於各式各樣的場合，例如立體感的呈現、陰影或顏色修整，或是放大筆刷尺寸並畫出漸層效果。

〔較硬〕
（強め）

這款也是〔噴槍〕工具中的預設筆刷。邊界線不會太強烈，可呈現疊色後的質感及柔和的筆觸，是十分方便的筆刷。作畫時需要根據不同的繪畫對象，調整筆刷的尺寸或濃度。

工作區域

左側為筆刷相關工具，右側為圖層相關工具，分好不同功能的位置，就能省下左右來回移動的時間。

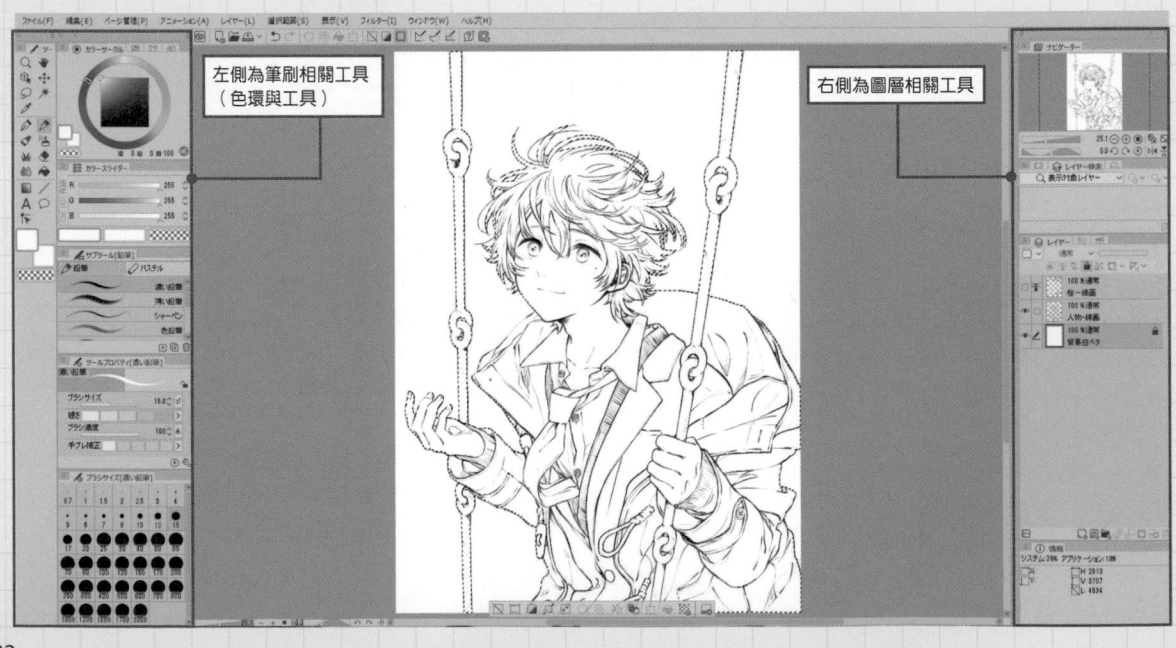

左側為筆刷相關工具
（色環與工具）

右側為圖層相關工具

URL
https://youtu.be/pgNvSzlv6ug

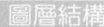
圖層結構

01 用快速蒙版建立選擇範圍

首先在整個人物中建立選擇範圍。在「人物-線稿」圖層中使用〔設定為參照圖層〕功能，點選〔選擇範圍〕選單→〔快速蒙版〕（P.207）。運用〔填充〕工具的〔參照其他圖層〕，填滿上色區域的外側。線稿沒有連接好的部分、遺漏未上色的部分，則用〔鉛筆〕的〔深色鉛筆〕補上顏色。在外側塗滿顏色後，取消勾選〔選擇範圍〕的〔快速蒙版〕後，就能建立出選擇範圍。

以〔填充〕工具繪製大範圍

用〔深色鉛筆〕繪製小範圍

開啟工具屬性面板〔多圖層參照〕，選擇〔參照圖層〕

02 在整體塗上底色

對已建立的選擇範圍，點選〔選擇範圍〕選單→〔反轉選擇範圍〕。新增一個「人物-底色平塗（人物-下塗りベタ）」圖層，使用〔填充〕工具的〔僅參照編輯圖層〕進行填色。以同樣的方式在整個櫻花中塗滿底色。

暫時塗上深色

先選取外側範圍再進行翻轉，避免遺漏線稿的縫隙。圖層蒙板是很好用的工具，可以判斷塗超出線稿的地方。

03 細分各個部位

畫好櫻花和人物整體的底色後，在 02 新增的「人物-底色平塗」圖層上，新增「人物上色（人物着彩）」圖層資料夾，並開啟〔用下一圖層剪裁〕。依照整體底色的上色步驟，進一步細分各個部位。將各個部位分成不同圖層，先暫時塗上清楚的顏色，之後再更換顏色。將分開上色的圖層彙整於「人物上色」圖層資料夾中。櫻花的部分，也以同樣的方式進行圖層分類。

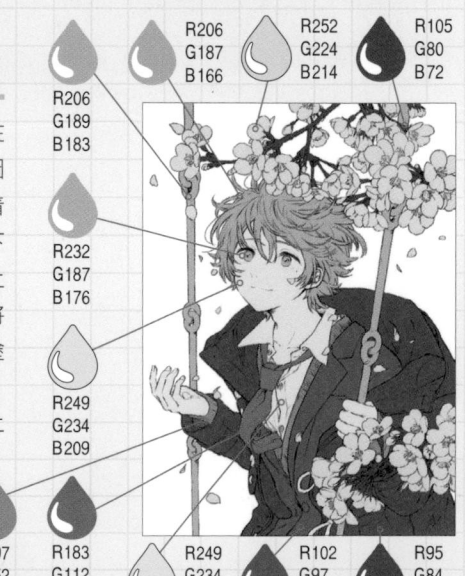

R206 G189 B183

R206 G187 B166

R252 G224 B214

R105 G80 B72

R232 G187 B176

R249 G234 B209

R197 G152 B129

R183 G112 B101

R249 G234 B221

R102 G97 B105

R95 G84 B85

memo 參照圖層

將特定的圖層設定成〔參照圖層〕後，編輯不同的圖層時，軟體依然會參照設定後的圖層，並且建立填色或選擇範圍。

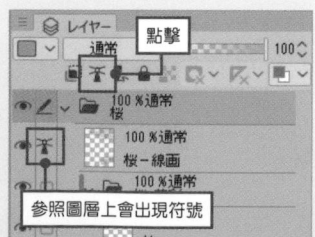
點擊

參照圖層上會出現符號

水彩上色法

皮膚

為了營造櫻花柔和的形象，不使用過於強烈的高光。這幅插畫中有背光的效果。逆光效果的畫法將在修飾階段為你說明，而這裡只針對基本的皮膚上色進行解說。

 URL
https://youtu.be/OtrUwCrKdN8

圖層結構

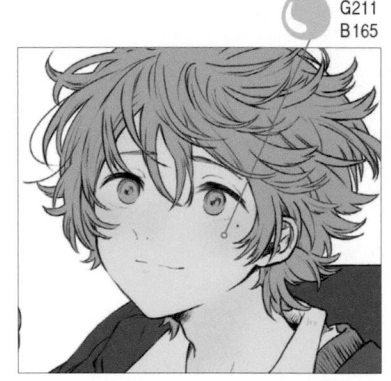

```
        瞳
        100％通常
        肌著彩
06      30％通常
        反射光＆仕上げ色
05      100％通常
        爪
04      30％通常
        目鼻先影
03      50％通常
        影02
        55％通常
        影01
02      90％通常
        頰
        100％通常
        肌
        100％通常
        人物-下塗りベタ
```

01 畫出立體感
柔軟
R249 G211 B165

在畫有底色的圖層上方新增一個「皮膚上色（肌著彩）」圖層資料夾，並且開啟〔用下一圖層剪裁〕功能。皮膚的上色圖層都整理至這個資料夾中。新增一個「臉頰」圖層，用〔噴槍〕的〔柔軟〕筆刷，在臉頰、眼周、鼻尖、脖子、指尖上塗色，大致畫出立體感和皮膚的血色。
選用彩度高於膚色的顏色，畫出更好看的妝感。

使用大筆刷尺寸，以實際在臉頰上化妝的方式拍打上色，就能做出好看的漸層效果。

02 增加血色
柔軟

在不同部位中加入強弱變化，在臉頰高處添加彩度稍高且偏紅的橘色，增加人物的血色。圖層不透明度調整為90％，將顏色融入底色。

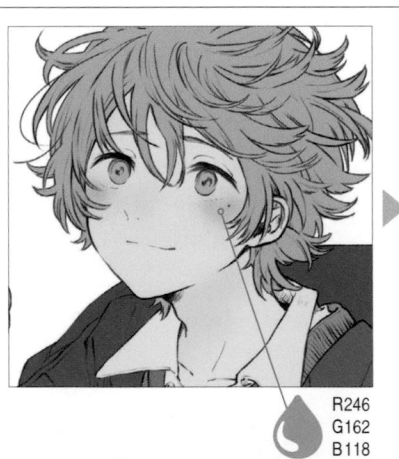
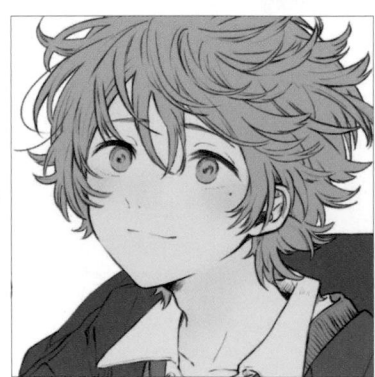

▶ 影片重點
一開始先在其他圖層中畫出用來增加血色的橘色，以便後續進行修改。決定色調和不透明度後，再將此圖層與「臉頰」圖層合併。

R246 G162 B118

03 陰影上色

較硬

使用〔噴槍〕工具的〔較硬〕筆刷繪製陰影，上色時要留心左上方的光源位置。新增「陰影 01」圖層，粗略塗上大面積的陰影，然後再疊加一張「陰影 02」圖層，在有影子的地方添加深色陰影。為了顯現皮膚基底的血色感，運用不透明度功能調整顏色的深淺度。「陰影 01」圖層 55%，「陰影 02」圖層 50%。

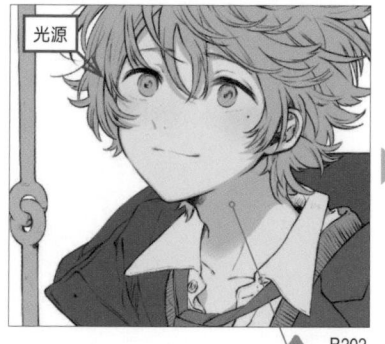

光源

R202
G155
B123

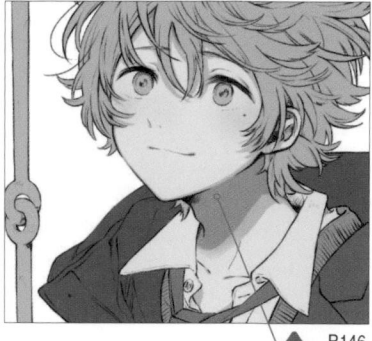

R146
G105
B104

04 鼻子與眼周的陰影上色

較硬

新增一個「眼睛鼻尖陰影」圖層，在鼻尖和眼周中畫出陰影。這裡的陰影畫太深會很顯眼，看起來反而很奇怪，臉色會變得很差。所以調低了不透明度，顏色比 03 的陰影淺 30%。

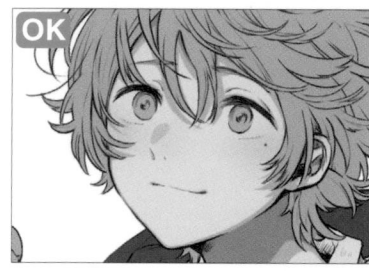

OK

NG

05 指甲上色

較硬／高光
柔軟

新增一個圖層「指甲」，在指甲上上色。

1

R252
G234
B215

R255
G255
B255

1 用〔噴槍〕的〔較硬〕筆刷在整個指甲上塗色，並在指尖疊加一點白色。

2

高光

暈染融合

2 用〔噴槍〕的〔高光〕筆刷畫出縱向的白色高光。用〔吸管〕選擇指尖的顏色，再用〔噴槍〕的〔柔軟〕筆刷暈染指甲根部。

06 畫出反射光

柔軟

檢視皮膚整體後，覺得陰影有點太重了，於是用〔噴槍〕的〔柔軟〕筆刷畫出反射光，並且調整色調。如果覺得顏色畫過頭了，選用〔橡皮擦〕的〔柔軟〕筆刷，將橡皮擦濃度調低後，進一步修整顏色。

〔吸管〕選取皮膚的底色，在脖子根部和右手畫出反射光

使用腮紅的顏色，暈染脖子根部的陰影線，以呈現柔和感

頭髮

活用水彩材質，留意光源位置並呈現柔和形象。想畫出寫實的髮流，於是利用細部陰影和高光增加更多細節。

 URL https://youtu.be/q4T0kqUrhZU

圖層結構

```
                Yシャツ
            100 %通常
            髪着彩
06          100 %通常
            ハイライト
05          20 %焼き込みカラー
            影02
03 3        55 %通常
            髪グラデーション03
04          54 %乗算
            影01
03 2        70 %乗算
            髪グラデーション02
03 1        100 %通常
            髪グラデーション01
            60 %通常
            素材水彩02
02          100 %通常
            素材水彩01
            100 %通常
            髪
            100 %通常
```

※ 01 在其他資料中處理，因此沒有圖層。

01　製作水彩材質

用預先準備好的水彩材質（**附贈素材**「素材水彩 01.psd」），營造出水彩獨特的暈染效果。這是掃描手繪的水彩圖案，轉成黑白圖並取出線稿後製作而成的素材。這幅插畫的元素不多，也不需要表現太多細節，因此只使用了一種材質。

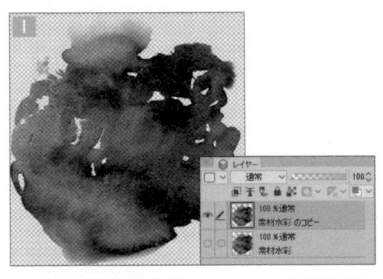

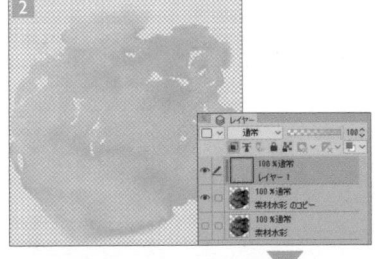

〔吸管〕選取頭髮附近的皮膚色

R223
G191
B161

1 讀取「素材水彩 01.psd」檔案後建立「素材水彩」圖層，並且複製該圖層。

2 在複製的圖層上新增一個剪裁圖層，用〔填充〕工具上色。最後使用〔與下一圖層組合〕功能將圖層合併，水彩素材製作完成。

COLUMN　預先存取水彩材質的素材

雖然改良後的筆刷也能做出水彩的質感，但是想呈現更真實的質感，更接近實際手繪的獨特暈染效果，而這裡介紹的作法就是最後得出的結果。事先製作幾款水彩素材，面對元素較多的插畫或細節表現時，就能呈現很多種暈染效果。

02 黏貼水彩材質

SK 特製模糊

選擇 01 製作的水彩材質圖層，用 Ctrl + C 複製圖層，再按 Ctrl + V 貼在插畫上。如此一來，水彩材質就變成插畫中的新圖層了。用〔編輯〕選單→〔變形〕→〔放大、縮小、旋轉〕功能，調整材質的位置與大小 A。

依照 01 的操作步驟，用皮膚的底色製作水彩素材，疊加在瀏海或脖子周圍等靠近臉部的地方。在水彩邊界過強的部分，使用 附贈筆刷 〔SK 特製模糊〕塗抹暈染 B。因為顏色太強烈了，於是將圖層不透明度調低至 60%。在臉部周圍塗上皮膚中的顏色，呈現出柔和感，使臉部更明亮，吸引觀看者的目光。圖層使用簡單好懂的名稱，分別命名為「素材水彩 01」、「素材水彩 02」。

R249
G234
B209

〔吸管〕選取皮膚底色

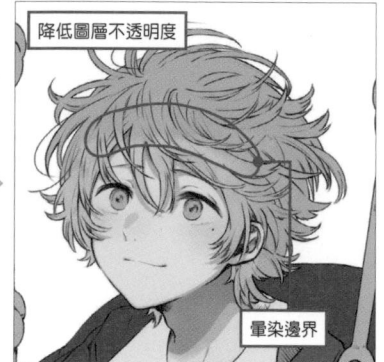

請多加注意材質的深淺度，顏色太深會分不清頭髮和皮膚的邊界，進而產生異樣感。

03 畫出立體感

柔軟

為了呈現出頭部的弧度，運用〔噴槍〕的〔柔軟〕筆刷營造立體感。顏色塗太多的地方，則使用降低筆刷濃度的〔橡皮擦〕的〔柔軟〕擦拭調整。

1 新增一個「頭髮漸層 01」圖層，在頭髮上疊加綠色系，畫出帶有霧灰感的髮色。

2 頭髮看起來太平板，不夠有立體感，於是新增了一個〔色彩增值〕圖層「頭髮漸層 02」並增加顏色。不透明度調低至 70%。

3 新增「頭髮漸層 03」圖層，使用大尺寸〔噴槍〕的〔柔軟〕筆刷，在受光處上色。運用帶有亮綠色的黃色系增添髮色的深度。

R161
G164
B136

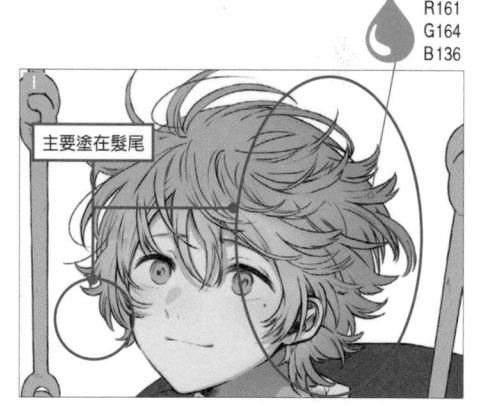

主要塗在髮尾

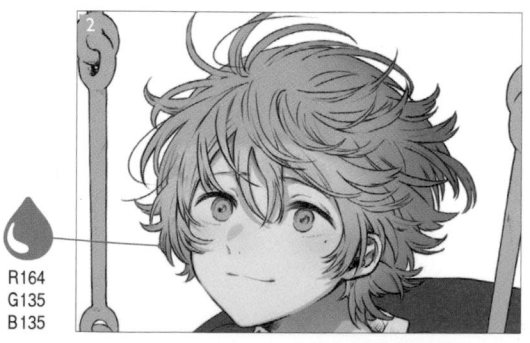

R164
G135
B135

R244
G243
B194

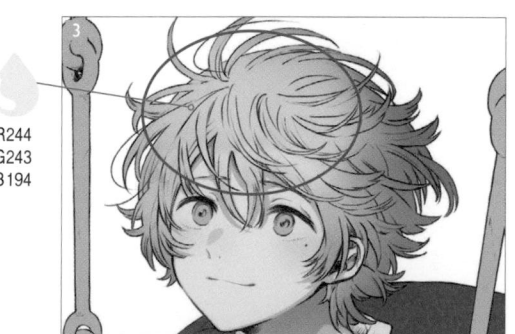

04　陰影上色

較硬

將陰影畫出來。新增一個〔色彩增值〕圖層「陰影 01」，
使用〔噴槍〕的〔較硬〕筆刷，一邊留意光源位置，一邊在
陰影處粗略地上色。圖層不透明度降低至 54%，調整深淺
度 A。

在〔色彩增值〕圖層中疊加陰影，陰影與下方的顏色互相加
成後，好不容易呈現的頭部立體感又變不明顯了。於是將
「陰影 01」圖層移到 03 新增的「頭髮漸層 03」圖層下面
B。

R161
G127
B146

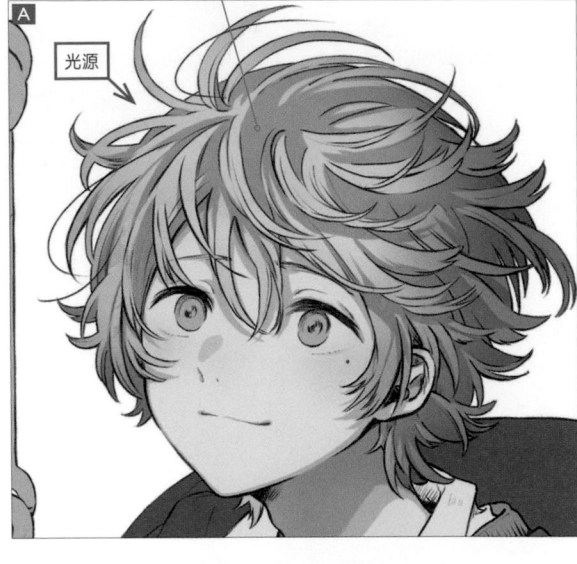

光源

這幅插畫的主題是櫻花，陰影也採用粉色系（帶有紫色）的顏色。
除了用在頭髮的顏色之外，其他部位使用了相同色系，呈現出平靜的
意象。

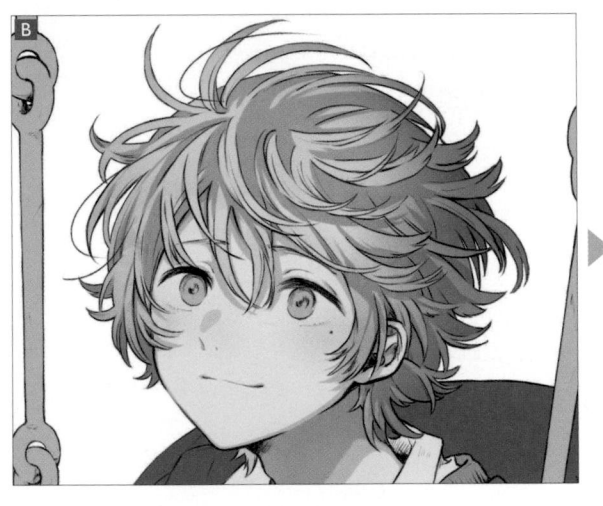

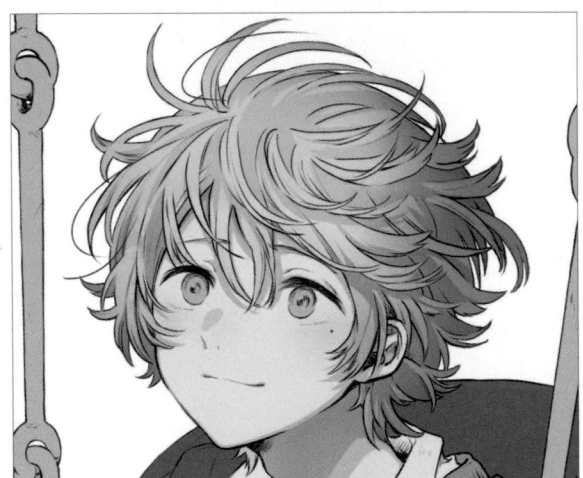

05　繪製細部陰影

較硬

新增一個〔加亮顏色〕圖層「陰影 02」。用〔噴槍〕的
〔較硬〕筆刷仔細刻畫細部的陰影。
圖層不透明度調整為 20%。

R149
G110
B69

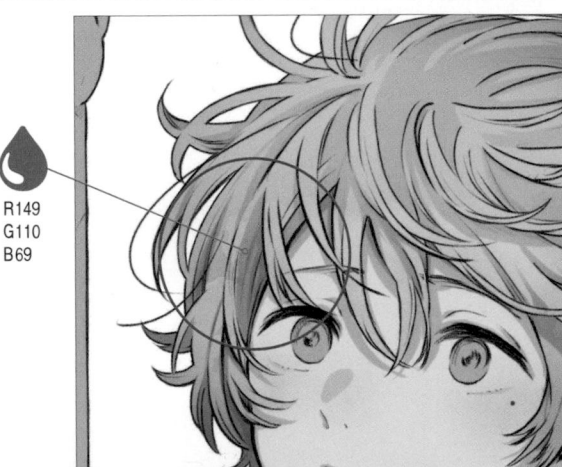

06 畫出高光

為了畫出柔軟的髮質,高光要低調一點。注意頭髮的流向,與其呈現頭髮反射光的樣子,畫出一束一束清楚的頭髮反而更重要。使用線稿也用過的〔SK 特製鉛筆 01〕,增添頭髮的質感。

留意髮束的位置,並且疊加與底色相近的黃色系,再用亮一點的黃色,在瀏海和光源附近輕輕畫出高光。

R236
G236
B190

以粉紅色表示高光

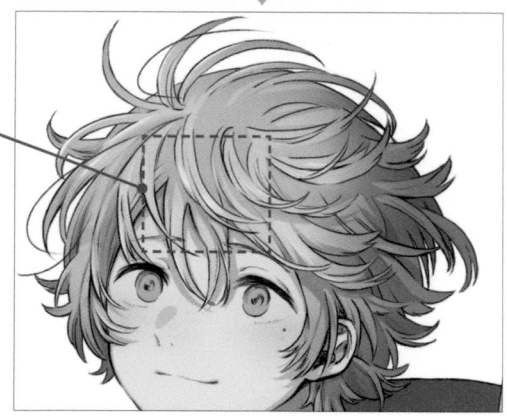

R246
G246
B221

以粉紅色表示高光

COLUMN 運用圖層混合模式做出目標效果

我們想在插畫中營造平靜感時,大多會選擇相鄰色或陰影的同色系顏色,塗上暗一點的顏色。而這幅插畫中,想呈現出實際水彩上色般的效果(疊加顏色時,顏色會受到下層顏色影響),所以使用了〔色彩增值〕圖層。「想營造疊色的氛圍時,就要使用色彩增值混合模式」,只要像這樣事先了解圖層混合模式的使用觀念,就能根據你所期望的效果,瞬間選出合適的混合模式,

提高繪圖的效率。

反過來說,如果不局限於任何效果,使用各式各樣的混合模式,可以畫出令人意想不到的顏色,有時甚至會超出你的想像。為了增加表現的廣度,認為可以多方嘗試看看。

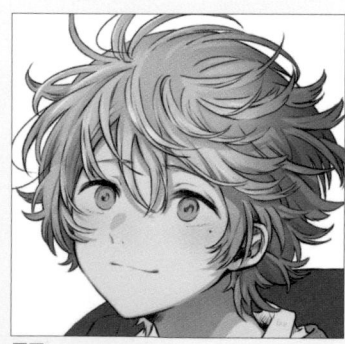

原圖

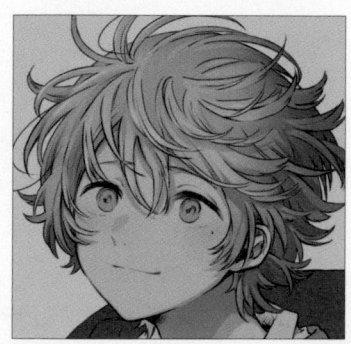

用〔色彩增值〕圖層加深

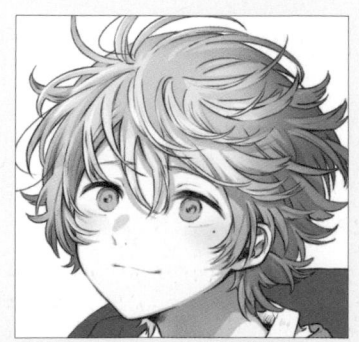

用〔相加(發光)〕圖層增加鮮艷感

眼睛

眼睛除了使用插畫主題櫻花的粉紅色之外，還要加上其他顏色，避免過於單調。除此之外，上色時也要記得營造景深感，觀察臉部整體的狀態，使表情融入其中。

URL
https://youtu.be/nXCsKelj_5g

圖層結構

👁 ☐		100％通常 瞳著彩
👁 ☐	05	100％通常 ハイライト
👁 ☐	06	60％通常 反射光
👁 ☐	04	100％通常 ハイライト下
👁 ☐	03	85％通常 瞳孔
👁 ☐	02	100％通常 グラデーション02
👁 ☐		100％通常 グラデーション01
👁 ☐		100％通常 瞳
👁 ☐	07	100％通常 白目影
👁 ☐	01	15％通常 白目
		100％通常

01　眼白上色

較硬

在「眼睛」圖層下方新增一個「眼白」圖層，在眼白上塗色。圖層不透明度調整為 15％。

塗上白色

調整不透明度

02　黑眼珠上色

柔軟

使用〔噴槍〕的〔柔軟〕筆刷，在黑眼珠上端畫出明度低於底色的陰影。接著選擇與皮膚顏色相近的色調，在眼睛的下端加入漸層效果般的反射光。
分別新增陰影和反射光的圖層「漸層 01」、「漸層 02」。

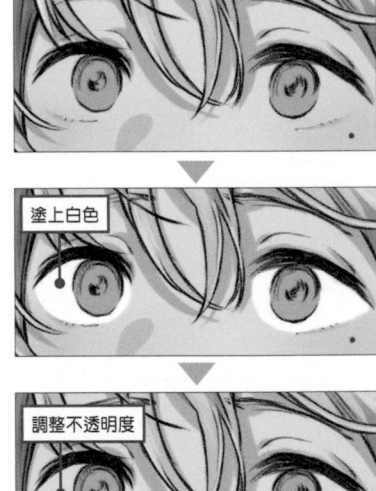

由上而下塗色

R164
G120
B114

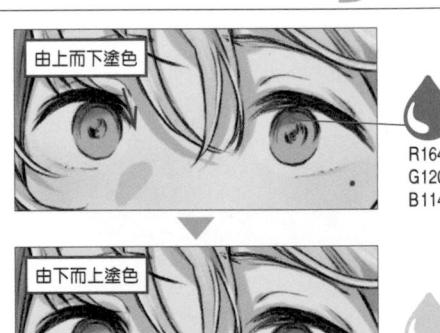

由下而上塗色

R242
G221
B196

03 仔細刻畫瞳孔

 較硬

新增「瞳孔」圖層,畫出瞳孔。使用〔噴槍〕的〔較硬〕筆刷,在線稿中畫好的瞳孔中仔細填色。

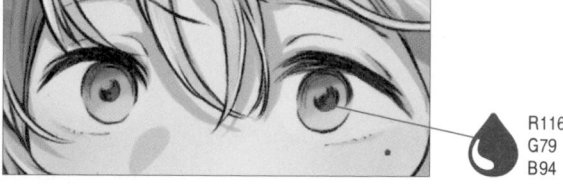

R116
G79
B94

04 畫出大面積的高光

 較硬

新增「高光下」圖層,在黑眼珠下端畫出大面積的橢圓形高光。這種高光可在瞳孔中營造明亮圓潤的質感。

為了進一步凸顯高光,在邊緣添加更細小的高光。小高光只畫在右邊,表現出光從光源延伸出去的感覺。

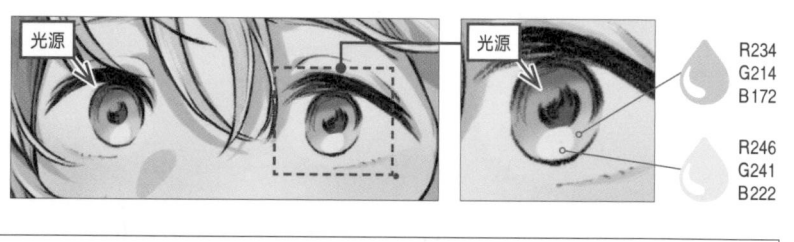

光源

光源

R234
G214
B172

R246
G241
B222

05 畫出小面積的高光

柔軟

新增「高光」圖層,以眼睛為中心塗上一個小高光。為了讓高光更顯眼,這裡也要在邊緣加上更細小的高光。想畫出清爽可愛的色調,因此選用明亮且高彩度的水藍色。 04 是先畫大高光再加上邊緣,但因為這裡的高光很小,所以先畫水

藍色再畫白色,水藍色的地方就會變成高光的邊緣線。為了畫出瞳孔因反射而發光的樣子,使用〔噴槍〕的〔柔軟〕筆刷加以模糊,並且增加明亮感

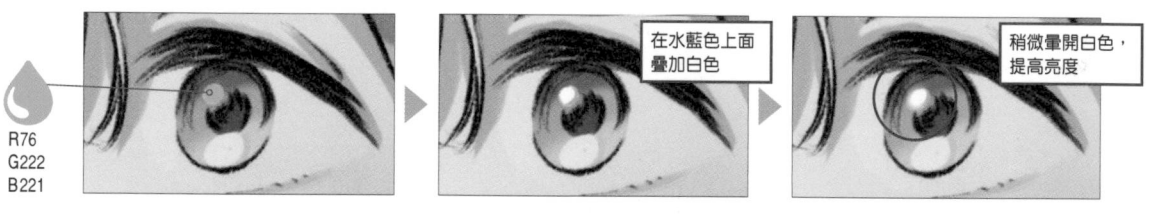

R76
G222
B221

在水藍色上面疊加白色

稍微暈開白色,提高亮度

06 畫出反射光

柔軟

在「高光」圖層下方新增「反射光」圖層,在黑眼珠上端畫出反射光。將圖層不透明度調整為 60%,避免顏色太強烈。顏色使用 05 中加在高光邊緣的水藍色。

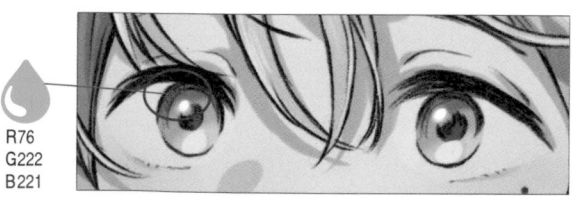

R76
G222
B221

07 眼白陰影上色

 較硬

在「眼白」圖層上方,新增一個「眼白陰影」圖層,並且畫出陰影。沿著眼皮的形狀畫上陰影,同時也要留意眼睛的弧度。陰影的邊界也要上色才不會太單調。

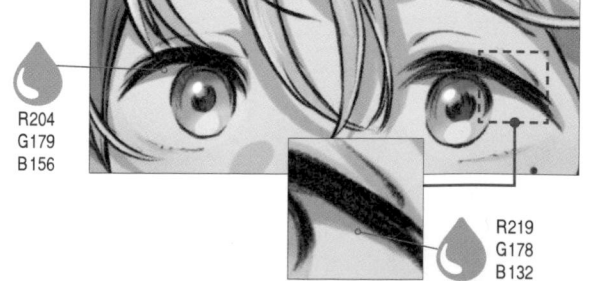

R204
G179
B156

R219
G178
B132

水彩上色法

服裝

留意光源的位置並營造立體感，運用
水彩材質呈現溫暖的感覺。不用細分
不同衣服的陰影顏色，一起上色才能
展現色彩的統一性。

 URL
https://youtu.be/qEPljGWbr6A

圖層結構

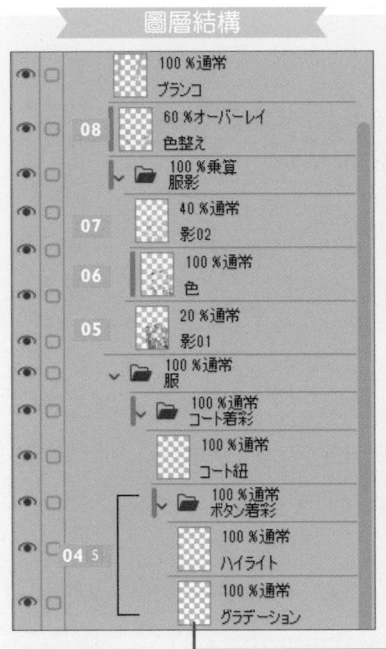

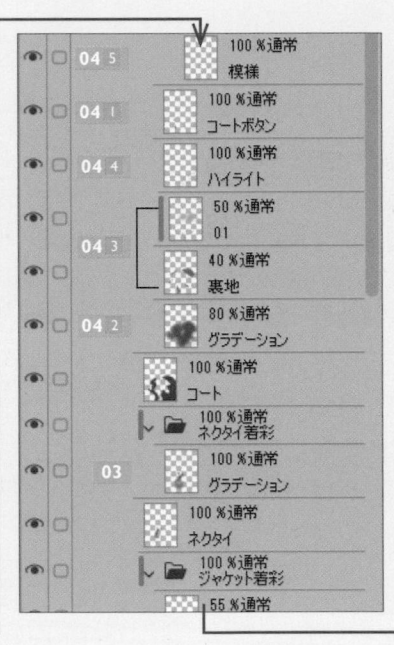

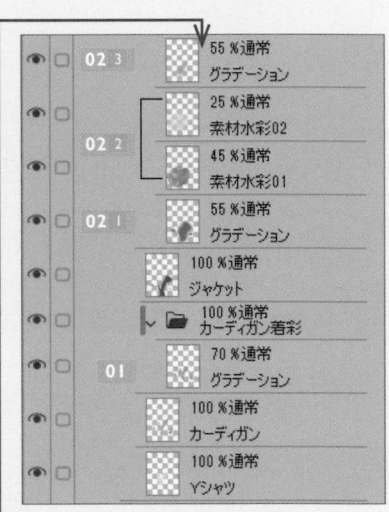

01　畫出開襟毛衣的立體感

🖌 柔軟

分別在開襟毛衣和夾克中，畫出具有立體感的底色。在各自
的底色圖層上方建立圖層資料夾，並在資料夾中新增「漸
層」圖層後繼續上色。先從開襟毛衣開始上色。由於露出
的面積很窄，用〔噴槍〕的
〔柔軟〕筆刷疊色，只要大
致畫到有點立體感的程度就
行了，圖層不透明度調整為
70%。

兩側不上色，使正
中間更明亮

R219
G189
B127

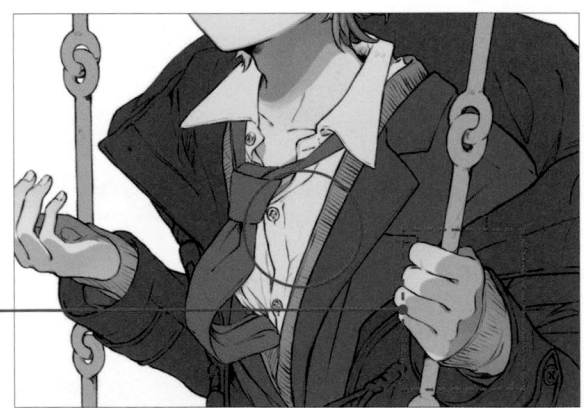

接下來要繼續繪製夾克。

1 依照開襟毛衣的畫法,新增夾克的圖層,用〔噴槍〕的〔柔軟〕筆刷大致畫出立體感。後續會再描繪陰影的細節,目前不需要畫太精細,留意光源的位置,並畫出漸層效果。

2 貼上頭髮也用過的水彩材質,並且疊加顏色。留意內層開襟毛衣的顏色呈現方式,依照「開襟毛衣的顏色(用〔吸管〕選取)→皮膚色系」的漸層手法,在夾克上疊加素材,在整體營造出柔和的意象與一致性。貼上水彩材質的

素材可呈現出水彩的暈染效果。由於顏色太深了,所以要分別調整圖層的不透明度。開襟毛衣為 45%,膚色區域比開襟毛衣淡 25%。

3 漸層效果的強弱變化不夠,於是在上面新增圖層,用〔噴槍〕的〔柔軟〕筆刷增加顏色,圖層不透明度調整至 55%。

正中間畫比較亮

R163
G123
B127

R249
G228
B196
皮膚色系

R185
G132
B120
開襟毛衣的顏色

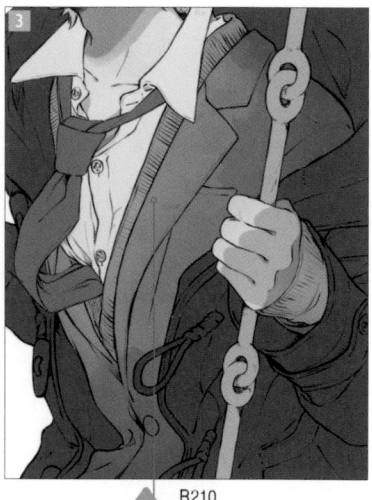

R210
G174
B128

03 畫出領帶的立體感 柔軟

領帶的露出面積很窄,所以採用 01 開襟毛衣的畫法,用〔噴槍〕的〔柔軟〕筆刷大致畫出立體感。
使用〔吸管〕選取周圍的顏色,領帶顏色會受到周圍衣服顏色影響,以這樣的概念在領帶中疊色。

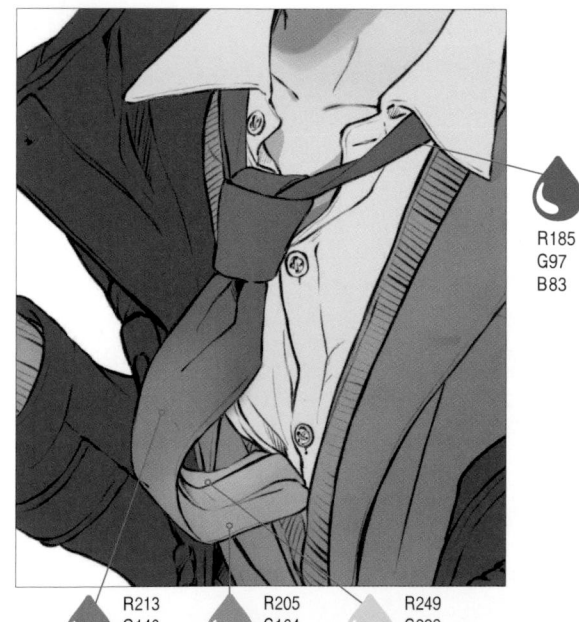

R185
G97
B83

▶ 影片重點
用〔吸管〕選取周圍的顏色並疊色,畫出立體的領帶。這裡只會介紹重點色的 RGB 數值。

R213
G140
B102

R205
G164
B129

R249
G228
B196

將大衣的立體感畫出來。大衣呈現的面積很廣，需要仔細畫出立體感才能避免看起來過於平面。

R110
G88
B71

1 鈕扣和大衣抽繩之類的小細節，另外畫在一個新的圖層上，並且分開上色（用底色分出大衣抽繩的顏色）。

R84
G92
B95
①顏色

R67
G93
B108
②顏色

2 畫法和其他衣服相同，用〔噴槍〕的〔柔軟〕筆刷大致上色。畫好①顏色後，再疊加②顏色，做出具有漸層感的立體效果。

R133
G125
B111

R228
G191
B156

3 新增一個「內襯布（裏地）」圖層，畫出內襯的布料。然後將圖層不透明度調低至 40%，避免2畫好的立體和漸層效果消失。在「內襯布」圖層上方新增一個剪裁圖層「01」，仔細畫出亮部並做出細微的立體感。這裡也要調整顏色深淺度，將圖層不透明度降低至 50%。

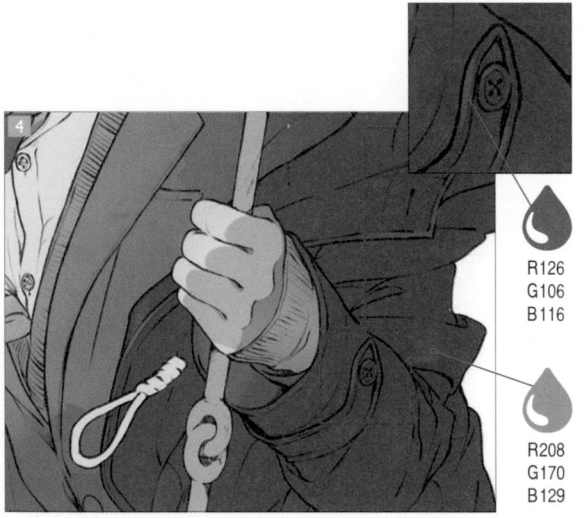

R126
G106
B116

R208
G170
B129

4 大衣外套比其他衣服還厚重，先畫出高光可以增加大衣的立體感。用〔噴槍〕的〔柔軟〕筆刷仔細上色。在細部的高光中，用〔橡皮擦〕的〔較硬〕工具修整形狀，而大面積的高光則用〔橡皮擦〕的〔柔軟〕工具修整形狀。

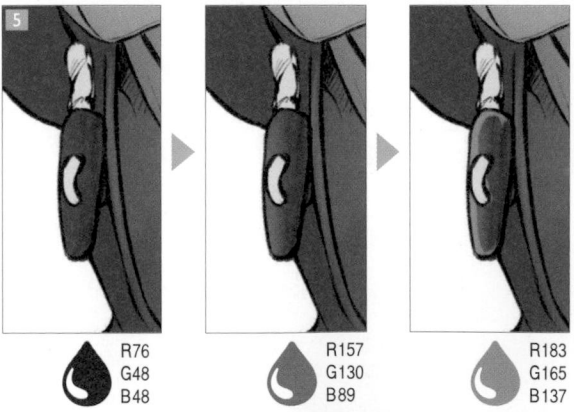

R76
G48
B48

R157
G130
B89

R183
G165
B137

5 至於大衣鈕扣的部分，則新增一個「鈕扣上色（ボタン着彩）」圖層資料夾，在資料夾中新增圖層並進行上色。先用〔噴槍〕的〔柔軟〕筆刷仔細畫出鈕扣的紋路。留意光源位置，畫出漸層效果以做出立體感。最後使用〔噴槍〕的〔較硬〕筆刷畫出高光。

05 陰影上色

〔柔軟〕
〔較硬〕

將目前畫好的所有衣服相關圖層，全部統整在「服裝」圖層資料夾中。在該資料夾上方，新增一個「服裝陰影」圖層資料夾，開啟〔用下一圖層剪裁〕功能，混合模式設定為〔色彩增值〕。在此資料夾中新增圖層，並且仔細刻畫陰影。雖然立體效果要分別畫在各個服裝圖層中，但陰影只要畫在一個圖層就好。新增「陰影 01」圖層，先觀察衣服的材質、厚度、被拉開的地方，然後再畫出陰影。繪製服裝的質感和細節時，使用〔噴槍〕的〔較硬〕筆刷；在整體畫漸層效果時，則使用〔噴槍〕的

〔柔軟〕筆刷，在不同區塊中使用不同的筆刷上色。最後檢視一下整體的平衡，將圖層不透明度調低至 20%。

R120
G85
B80

調整色調，降低
不透明度

06 調整陰影的顏色

〔柔軟〕
〔較硬〕

只畫一種陰影顏色感覺太單調了，因此在「陰影 01」圖層上新增一個剪裁圖層「顏色」，並用〔噴槍〕添加顏色。搭配服裝的顏色，添加藍、紫、粉紅色系的顏色。最後降低不透明度並調整顏色。

使用太多顏色會讓整體看起來過於分散，選擇 3 種顏色或 5 種同色系的顏色，比較能維持統一感。

R153
G55
B116

R176
G66
B90

R59
G103
B133

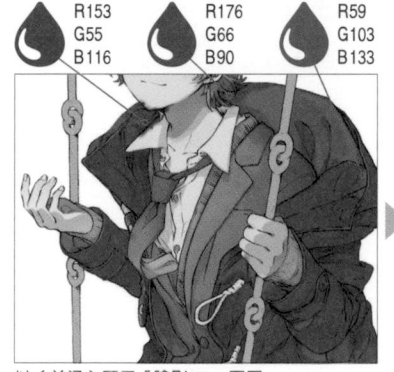

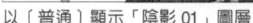

以〔普通〕顯示「陰影 01」圖層

07 加入陰影 2

〔柔軟〕
〔較硬〕

新增「陰影 02」圖層，在陰影較深的地方畫出第 2 層陰影，使整體陰影更加收斂集中。仔細繪製陰影 2，增加起伏層次感。在需要暈染陰影的地方使用〔色彩混合〕的〔模糊〕工具。Y 領襯衫領子上的光影界線有點太明顯，為了表現受光而閃著柔和光芒的意象，在亮部和陰影的界線中增加了漸層效果。

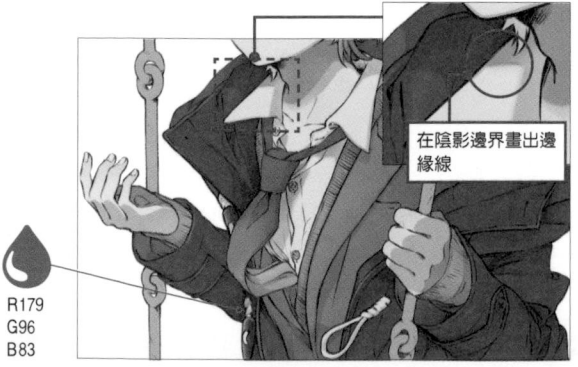

在陰影邊界畫出邊緣線

R179
G96
B83

08 調整顏色

〔柔軟〕

覺得大衣外套看起來不夠立體，於是在「服裝陰影」圖層資料夾上方新增〔覆蓋〕圖層，並在亮部添加顏色。服裝繪製完成。

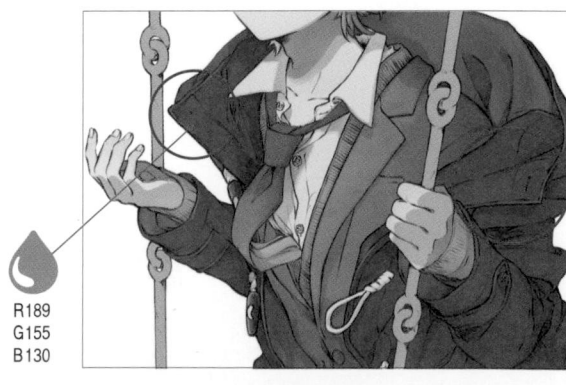

R189
G155
B130

水彩上色法

櫻花

櫻花是這幅插畫中的關鍵元素。使用〔噴槍〕筆刷輕輕上色。最後加上模糊效果以展現透視感。

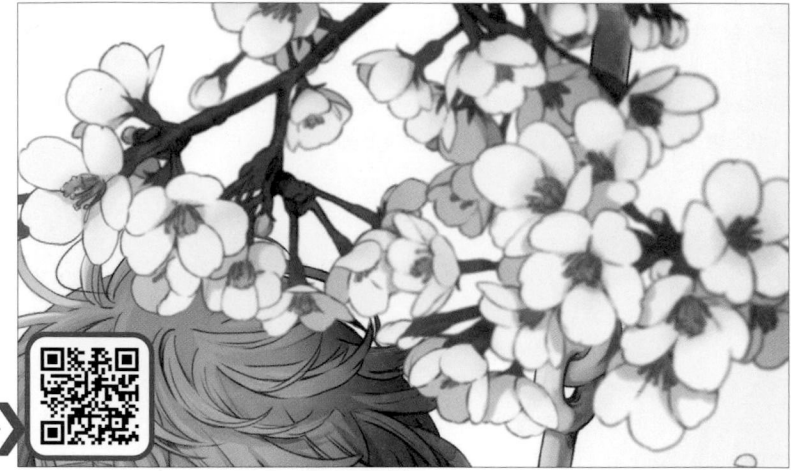

URL
https://youtu.be/B3WokfFlU9g

圖層結構

- 80％オーバーレイ　色調整
- 05　20％スクリーン　色調整
- 70％オーバーレイ　色調整01
- 04　45％乗算　影02
- 35％乗算　影01
- 100％通常　桜
- 100％通常　線画色
- 03　100％通常　レイヤー 2
- 100％通常　レイヤー 1
- 100％通常　桜－線画
- 100％通常　桜-着彩
- 100％通常　枝着彩
- 01　100％通常　花柄
- 100％通常　素材マーブリング水彩01
- 100％通常　枝
- 100％通常　花柱
- 02　100％通常　花びらグラデーション
- 100％通常　桜－下塗りベタ

01　櫻花枝條上色　　柔軟

新增一個圖層資料夾「櫻花」，將櫻花的線稿和底色的圖層彙整於資料夾中。

先仔細描繪枝條。在底色圖層「枝條」上方，新增一個圖層資料夾「枝條上色」，並在資料夾中使用水彩材質素材（附贈素材 大理石紋水彩（マーブリング水彩）.psd），畫出枝條的質感。依照頭髮加入水彩材質的方法，複製＆貼上水彩材質。統一顏色的亮度，選擇帶有深綠色調的顏色。在貼好材質的圖層上方，新增一個「花梗」圖層，用〔噴槍〕的〔柔軟〕筆刷畫出花梗※。

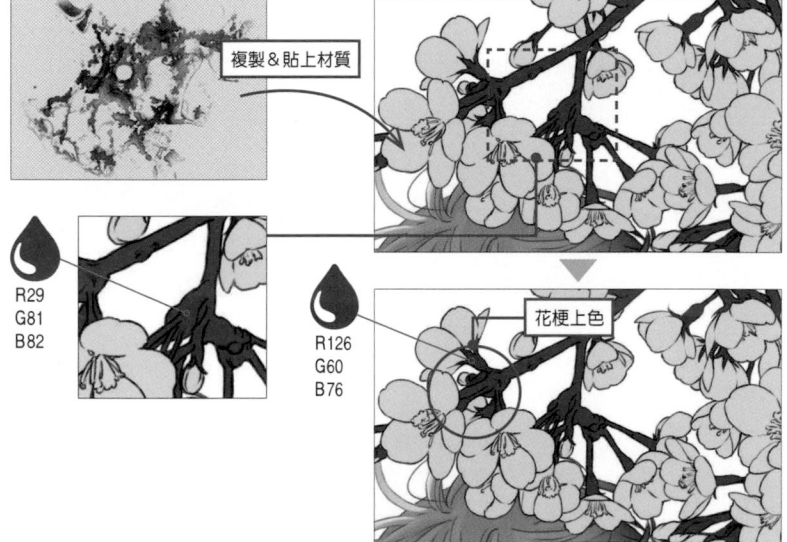

複製＆貼上材質

R29
G81
B82

R126
G60
B76

花梗上色

※花梗：連著花朵的莖

> ▶ 影片重點
> 繪製櫻花之前，先畫出鞦韆和修飾的逆光。請透過影片觀看鞦韆的上色過程。逆光的上色過程則會在修飾階段說明。

02 櫻花上色

柔軟

在枝條底色的圖層下方，新增一個圖層「花瓣漸層」並在花瓣上塗色。用〔噴槍〕的〔柔軟〕筆刷增加漸層效果，畫出立體感。接著以同樣的方式描繪飄散的花瓣。

在「花瓣漸層」圖層上方新增一個「花柱」圖層，在花柱中上色。

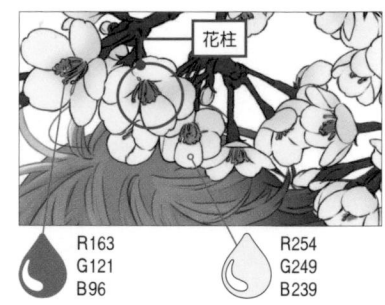

花柱

▶ 影片重點

運用剪裁圖層的功能調整花柱的顏色。右邊顯示的 RGB 值是調整後的數值。

R163
G121
B96

R254
G249
B239

03 調整線稿

柔軟

在線稿中添加顏色。在「櫻花-線稿」圖層上方，新增一個圖層資料夾「線稿顏色」，並開啟〔用下一圖層剪裁〕功能。在該資料夾中新增圖層（圖層名稱維持預設即可），運用〔填充〕工具更改櫻花線稿的整體顏色。接著在該圖層上方新增一個圖層，進一步調整線稿顏色。留意光源位置，以紅褐色作為基底，在枝條中塗深色，在花瓣中畫亮色或高彩度的顏色，搭配周遭的顏色進行上色。

R86
G39
B50
整體顏色

R165
G57
B81

R9
G28
B37

R155
G98
B79

只顯示疊在線稿上的顏色

04 陰影上色

較硬

在「櫻花」圖層資料夾上方，新增剪裁圖層「陰影 01」。圖層混合模式設為〔色彩增值〕，在圖層中畫上陰影。用〔噴槍〕的〔較硬〕筆刷粗略地平塗，之後再加以模糊化。接著再新增〔色彩增值〕圖層「陰影 02」，以同樣的顏色疊加細部陰影。利用不透明度功能調整顏色深淺度。「陰影 01」圖層 35％，「陰影 02」圖層 45％。

▶ 影片重點

複製一個「陰影 01」作為「陰影 02」圖層，擦掉原本的顏色，重新進行上色。

R175
G71
B81

05 調整顏色

柔軟

最後調整櫻花的整體色調。留意光源的位置，以〔覆蓋〕或〔濾色〕圖層混合模式調整色調。

R184
G159
B201

R237
G174
B119

R251
G209
B187

〔覆蓋〕圖層「顏色調整 01」

R244
G209
B158

〔濾色〕圖層「顏色調整 02」

R113
G39
B24

〔覆蓋〕圖層「顏色調整 03」

水彩上色法

06
櫻花

137

修飾

線稿中有添加手繪水彩的效果。接下來將説明加工修飾的手法，例如在整體線稿中暈染柔和氛圍，或是加入逆光效果、調整色調。著重於想營造的氛圍，一邊觀察整體的狀況，一邊調整陰影、亮部與顏色。

URL
https://youtu.be/Vot60-j29mA

圖層結構

08	80％乗算	色調整影
07	35％オーバーレイ	素材水彩02　10
	25％オーバーレイ	素材水彩01
06	75％オーバーレイ	影濃色調整
	100％ソフトライト	光
05	25％乗算	影　09
	100％通常	人物
	100％通常	線画色
02 A	80％通常	色濃いめ
02 B	100％通常	色02
01 3	75％オーバーレイ	人物-下塗りベタ のコピー2
01 2	15％通常	人物-下塗りベタ のコピー1
01 1	100％通常	色01
	100％通常	人物-線画
03	65％オーバーレイ	人物-線画 のコピー
	100％通常	人物著彩
04	100％通常	素材水彩全体 のコピー
	100％通常	人物-下塗りベタ

01　將線稿加工成手繪水彩風　　✎ 柔軟

為了營造真實手繪水彩顏料那種淡淡線條的氛圍，需要調整線稿的顏色。

1 先在線稿上新增圖層資料夾「線稿顏色」，開啟〔用下一圖層剪裁〕，並在資料夾中建立一個「顏色01」圖層。用〔填充〕工具將整體線稿改成紅褐色。

2 選擇圖層資料夾「人物上色」，以及底色圖層「人物-底色平塗」，複製這兩個圖層並合併起來。將合併後的複製圖層放在 1 的「顏色01」圖層上方，點選〔濾鏡〕選單→〔模糊〕→〔高斯模糊〕功能，一邊調整一邊加入模糊效果。〔模糊範圍〕設定為10。調整顏色深淺度，圖層不透明度降至15%。

R49
G21
B7

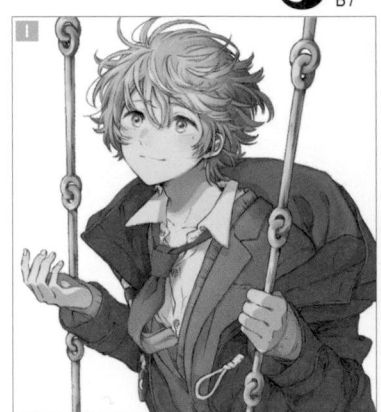

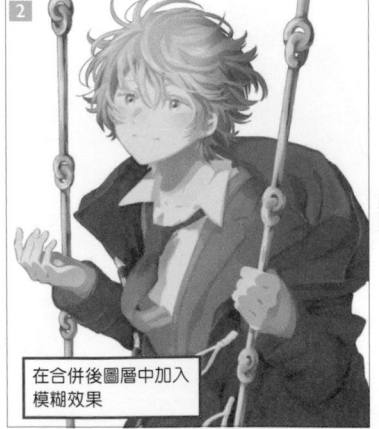
在合併後圖層中加入模糊效果

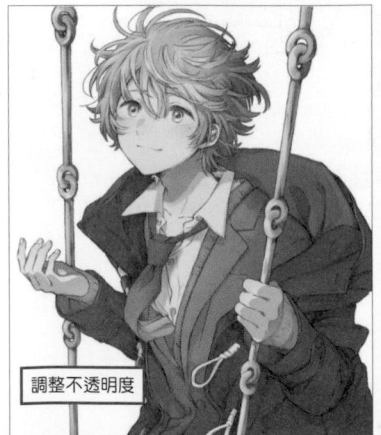
調整不透明度

3 複製並疊加一張**2**製作的圖層，採〔覆蓋〕混合模式，不透明度為 75%。這麼做可以讓線稿上的顏色更有一致性。

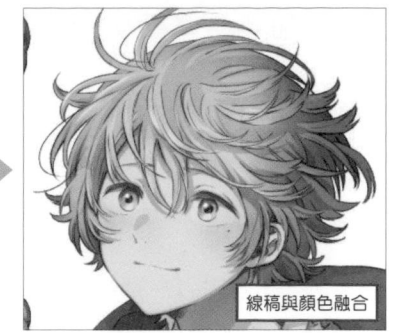

線稿與顏色融合

02　修整線稿的顏色

柔軟

如果維持目前的狀態，插畫看起來會很模糊，因此在線稿中較精細的部分，以及想要吸引目光的地方，塗上低明度的顏色，以達到集中收斂的效果。新增一個「加深顏色」圖層並上色。選用 **01** 整體線稿上的顏色進行調整。顏色不能太深，圖層不透明度為 80% **A**。

接著新增「顏色 02」圖層，在顏色不夠明顯的地方疊加周圍的相近色。在眼睛下端加入高明度的顏色，睫毛上則融入紅色調。除此之外，也在整體的各個部位中（如衣服、髮尾、手和嘴巴）進行顏色調和，添加顏色並調整到滿意為止 **B**。

在吸引目光的地方、陰影的細節中疊色

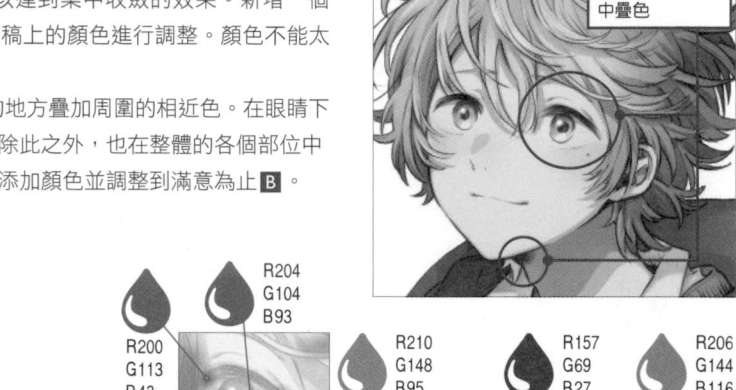

R204 G104 B93
R200 G113 B43
R210 G148 B95
R157 G69 B27
R206 G144 B116

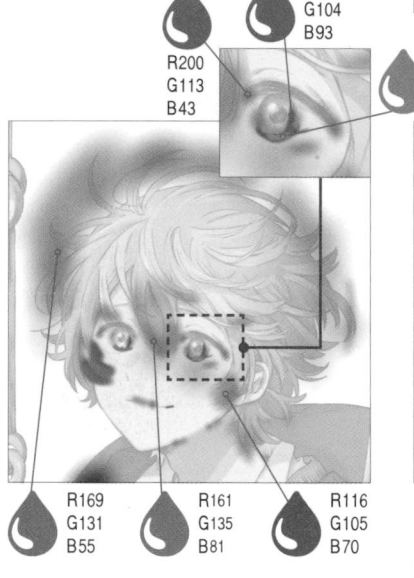

R169 G131 B55
R161 G135 B81
R116 G105 B70

R105 G44 B15
R17 G38 B67

只顯示上色的區塊

03　將線稿融入顏色中

複製一張線稿圖層，使用〔濾鏡〕選單→〔模糊〕→〔高斯模糊〕做出模糊效果。〔模糊範圍〕設定為 4。將該圖層放在「人物上色」圖層資料夾上方，開啟〔用下一圖層剪裁〕功能，圖層不透明度為 65%，採用〔覆蓋〕混合模式。讓線稿與顏色的邊界更模糊，使顏色更加融入其中。想營造柔和氛圍時，這個做法可以發揮很好的效果。

疊加模糊效果前

顏色融入其中的感覺

疊加模糊效果後

04 貼上水彩材質

使用預先準備好的水彩材質素材（ **附贈素材** 整體素材水彩（素材水彩全体）.psd）。這款素材將多種手繪水彩材質隨意疊加在整個畫布上。依照頭髮上色時的方法，在插畫中貼上材質。從「人物-底色平塗」圖層中建立選擇範圍，刪掉貼有材質的圖層選擇範圍之外的區塊。刪除完成後，將材質圖層放在「人物-底色平塗」圖層上方，並且開啟「人物上色」圖層資料夾的〔用下一圖層剪裁〕功能。如此一來，「人物上色」圖層資料夾中的圖層範圍都能適用於水彩材質，做出水彩的質感。

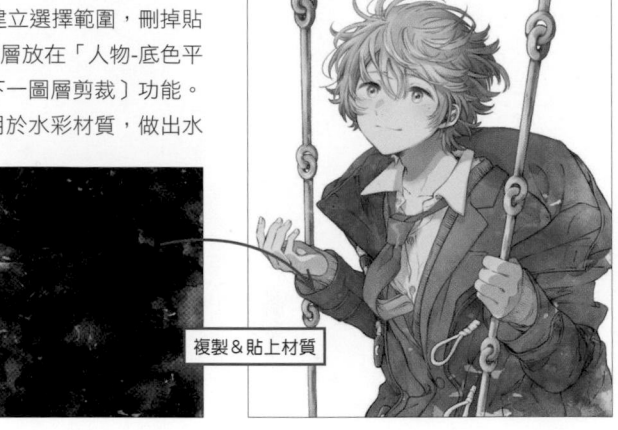

複製＆貼上材質

memo ✏ 從圖層中建立選擇範圍

按住 Ctrl 並點擊圖層的縮圖，針對上色的區域建立選擇範圍。

05 添加逆光效果

較硬

新增一個圖層「陰影」，並將此圖層放入「人物」圖層資料夾（彙整人物線稿和上色的圖層）上方。留意光源並思考受到光照的位置，用〔噴槍〕的〔較硬〕筆刷在整個人物上畫出陰影。圖層混合模式為〔色彩增值〕，不透明度調整為 35％。想保留眼睛的明亮感，因此眼睛不畫陰影。使用〔橡皮擦〕的〔柔軟〕工具，在眼睛下端輕輕將陰影擦淡。

R100
G52
B73

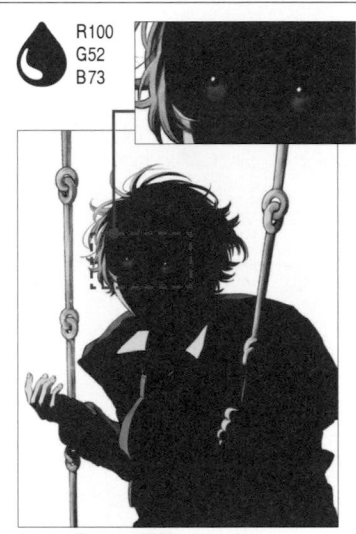

只顯示「陰影」圖層

光源

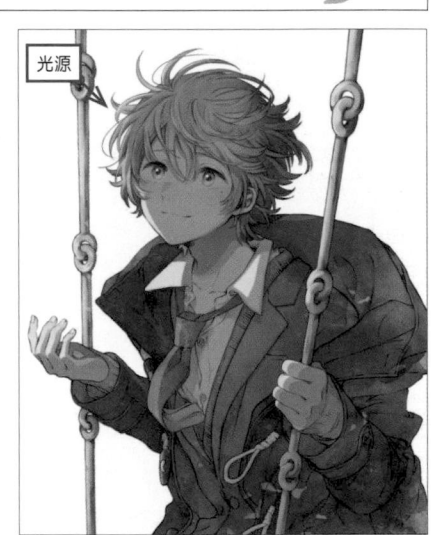

06 強調光亮

柔軟

畫完整體的顏色後，再進一步強調受到光照的部分。新增一個〔柔光〕圖層「亮部」，用〔噴槍〕的〔柔軟〕筆刷畫上土黃色系的光亮。
逆光下的光源位於畫面後方，依照愈靠近光源亮度愈高的原則上色，藉此做出透視感 A 。

R230
G201
B145

※為清楚呈現上色區域，此圖以粉紅色表示。

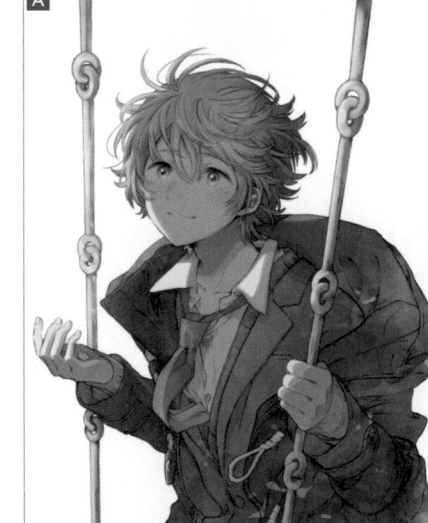

A

接著新增一個〔覆蓋〕圖層，在受光側與陰影之間的邊界中，疊加紅色系顏色。將光亮與陽光照射而呈現的暖意，更加真實地呈現出來 B。另外，也在想強調的臉頰和指尖中疊加一點顏色 C。

R216
G144
B129

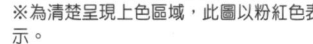

※為清楚呈現上色區域，此圖以粉紅色表示。

B

07 統合整體的顏色

畫出逆光下的陰影後，臉看起來變暗了，因此要審視整體平衡並調整顏色。另外也要加強水彩的質感。貼上水彩材質「素材水彩 01.psd」，將混合模式設為〔覆蓋〕。分別塗上橘色系和土黃色系，疊加 2 層顏色。想強調陽光的暖意、皮膚與頭髮的顏色，於是選擇採用暖色系。
顏色太強烈會產生異樣感，這點需要多加注意。圖層不透明度方面，橘色系降低為 17％，土黃色系則為32％，使用〔色彩混合〕工具的〔模糊〕加以塗抹暈染。

R189
G167
B131

R244
G159
B118

只顯示疊色的部分

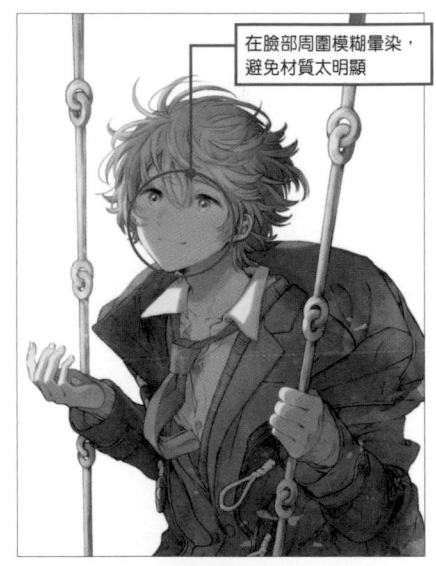

在臉部周圍模糊暈染，避免材質太明顯

08 調整陰影

柔軟

04 在整個人物上疊加了水彩材質，發現本來應該偏暗的右下角，顏色不小心畫淡了。於是新增一個〔色彩增值〕圖層「調整色調」，用〔噴槍〕的〔柔軟〕筆刷在暗部疊色。調整深淺度，將圖層不透明度設定為 80％。讓整體色調呈現出有強弱變化的層次感。

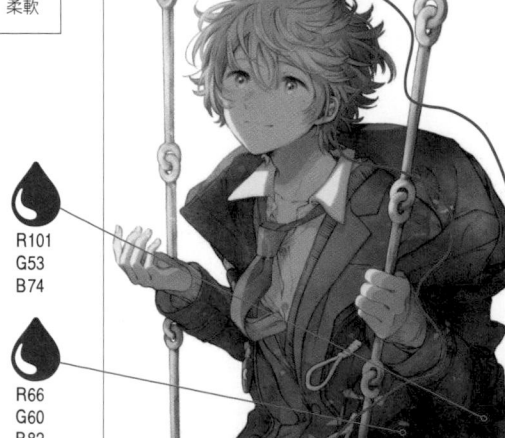

R101
G53
B74

R66
G60
B82

09 修整顏色的濃度

檢視整體畫面，修整色調與明暗度。疊加過多顏色會讓畫面看起來太混亂，因此只要稍作修飾即可。由於逆光下的陰影太強烈，於是將「陰影」圖層的不透明度調整至 25%。

10 畫出細部陰影

 較硬

新增一個〔加亮顏色〕圖層「陰影修飾」，畫出細部的陰影。不畫大面積的陰影，而是針對頭髮或下巴的影子，使用〔噴槍〕的〔較硬〕筆刷，畫出小小的陰影以增加資訊量。然後仔細畫出花瓣落在臉頰上的影子。將圖層不透明度調低至 30%，使顏色更融合。另外將「素材水彩 02」圖層調至 35%。。

R102
G19
B27
陰影顏色

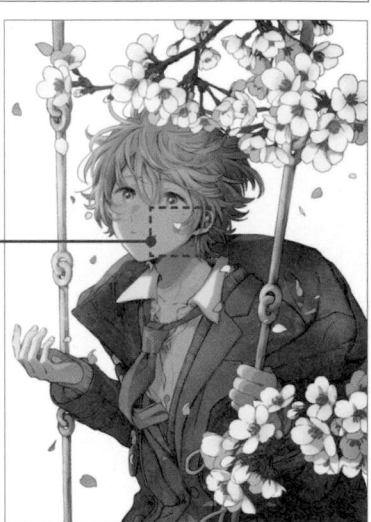

圖層結構

13	100 %通常 全体仕上げ加工
	100 %通常 全体
12	100 %通常 桜仕上げ
	100 %通常 桜まとめ
11	100 %通常 修正
10	30 %焼き込みカラー 仕上げ影
	80 %乗算 色調整影
10	35 %オーバーレイ 素材水彩02
	25 %オーバーレイ 素材水彩01
	75 %オーバーレイ 影濃色調整

11 修正歪斜處

柔軟

鞦韆的繩索看起來比較歪斜，所以用〔吸管〕選取顏色，並在上面進行修整。新增一個「修正」圖層，在圖層中進行修改。

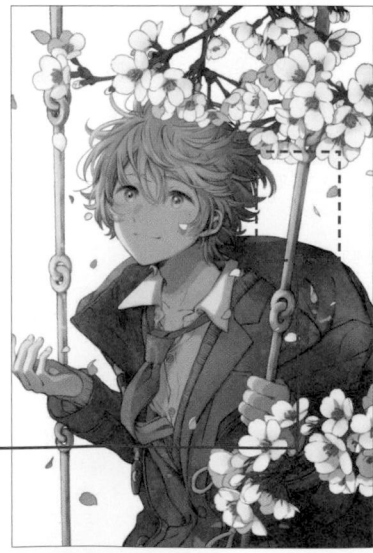

12 做出透視感

🖌 SK 特製模糊

在櫻花中畫出模糊效果以營造透視感，將目光集中在人物身上。將櫻花的上色圖層和圖層資料夾，彙整於「櫻花統整（桜まとめ）」圖層資料夾中。複製並合併整理好的圖層資料夾（將合併前的圖層隱藏起來，之後還能再編輯）。資料夾名稱改成更好懂的「櫻花修飾（桜仕上げ）」。
對著上面靠前的櫻花使用〔選擇範圍〕的〔套索選擇〕，點

選〔濾鏡〕選單→〔模糊〕→〔高斯模糊〕，〔模糊範圍〕調整為 8 並進行模糊化。愈靠前的物體，模糊效果愈強，增加透視感。在剛剛進行模糊化的地方的邊界上，用〔SK 特製模糊〕暈染顏色 。

用〔套索選擇〕選取前面的花

增加模糊效果

主要暈染邊界處

右下方的櫻花比上面的櫻花更靠向前面，所以模糊效果更強。依照剛才的做法，以〔套索選擇〕選取範圍，並使用〔高斯模糊〕做出模糊效果。〔模糊範圍〕設定為 22 。
最後在分散的花瓣上畫出模糊效果。依照剛才的步驟建立選擇範圍，並將花瓣的模糊效果分成 3 層，做出更強烈的透視感 。
第 1 層…〔模糊範圍〕15
第 2 層…〔模糊範圍〕8
第 3 層…用〔SK 特製模糊〕暈開
檢視整體畫面，在不夠模糊的地方使用〔SK 特製模糊〕增加模糊感 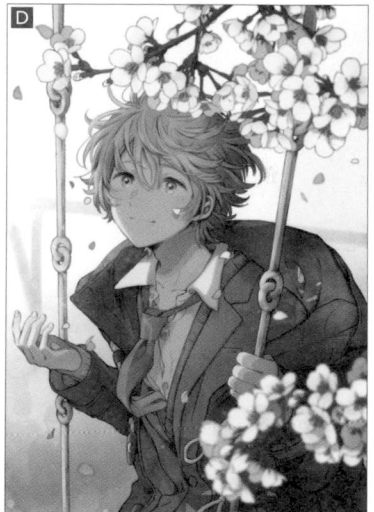。

第 1 層

第 2 層

在需要加強模糊或暈染的地方，使用〔SK 特製模糊〕暈開

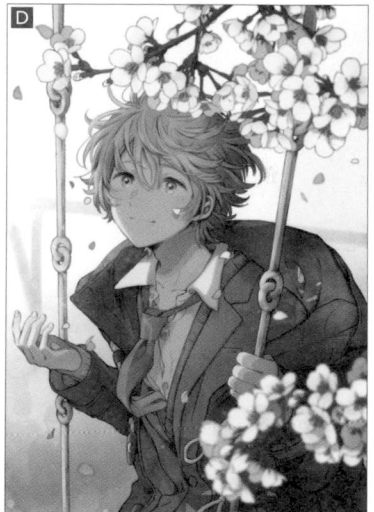

水彩上色法

06

修飾

13 調整整體顏色

另外新增一個背景圖層，將目前為止描繪的所有圖層合併起來。這裡也要合併複製的圖層。最後點選〔編輯〕選單→〔色調補償〕→〔色調曲線〕調整顏色對比度。

通常會視插畫的情況調整〔色調曲線〕，大多會調整成 S 形曲線。明暗對比更清楚，使整體畫面更集中。

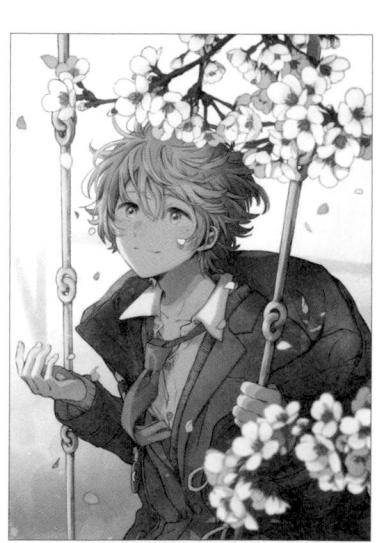

べっこ的

水彩發光上色法

べっこ的繪圖特色在於他柔和流暢的筆觸，以及美麗明亮的畫面。基本上都採用先上色再暈開的簡單畫法，也會在重點部位塗上各式各樣的顏色，乍看之下複雜色彩，依然不失其優雅的格調。

這幅插畫以黑白無彩色及冷色調的藍色為基調，在各處畫上粉紅色、綠色、黃色的光芒，散發著一股奇幻怪誕的魅力。

線稿

線稿採用 附贈筆刷 〔SK 描線專用鉛筆（SK ペン入れ用鉛筆）〕繪製而成。設定成接近鉛筆的柔軟質感。〔筆刷尺寸〕大多介於 10～15 之間。分別建立「皮膚」、「服裝」、「頭髮」的圖層，使用向量圖層以便後續調整線條粗細與位置。

べっこ

曾於遊戲公司擔任 CG 上色師，現為自由插畫師。目前以社群網路遊戲的角色設計、書籍裝幀畫等工作為主。作品有《刀劍乱舞-ONLINE-》（EXNOA LLC / Nitroplus）角色設計、《なぜ闘う男は少年が好きなのか》黒澤はゆま著（ベストセラーズ）、《古着屋紅堂 よろづ相談承ります》玖神サエ著（光文社）封面插畫等。

COMMENT
畫了個人很喜歡的褐色人物與金飾組合。這是經過反覆嘗試的上色成果，希望特別營造的沉靜質感能對你有所幫助。

WEB　https://beccoillust.tumblr.com/
Pixiv　https://www.pixiv.net/users/1100065
Twitter　@becco2
PEN TABLET　Wacom Cintiq Companion hybrid

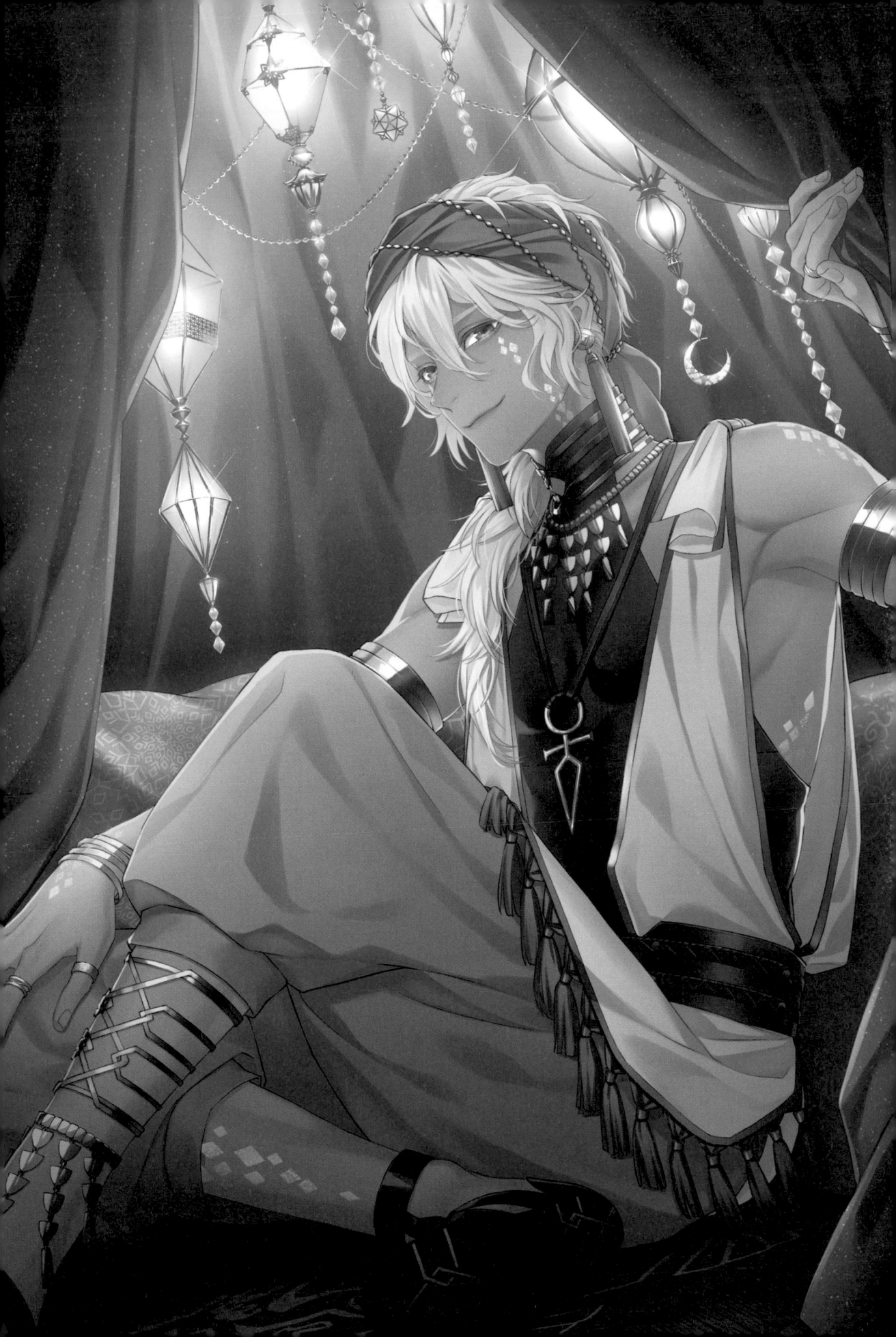

上色的前置作業

畫布設定

畫布尺寸：寬 188mm×高 263mm
解析度：400dpi
長度單位※：px

※可於〔環境設定〕更改〔筆刷尺寸〕等設定值的單位

常用筆刷

〔SK 不透明水彩〕
附贈筆刷

自製筆刷。畫起來很銳利的筆刷。用於刻畫繪製頭髮、金屬等堅硬材質的陰影。

〔SK 透明水彩〕
附贈筆刷

改良自〔毛筆〕的〔水彩〕群組中的〔透明水彩〕。調整筆刷濃度和筆壓的設定後，做出柔軟的輪廓線條。用於繪製皮膚或柔軟材質的陰影。

〔柔軟〕

〔噴槍〕工具中的筆刷。使用時需要一邊調整〔筆刷濃度〕。用於表現效果，例如暈開陰影的邊界或強調立體感。

〔SK 描線專用鉛筆〕
（SK ペン入れ用鉛筆）
附贈筆刷

將〔前端形狀〕設為預設的圓形，〔消除鋸齒〕調弱且〔不透明度〕為 100，是很銳利的底色專用筆刷。這款筆刷只能用黑色作畫。

〔模糊〕
（ぼかし）

〔色彩混合〕工具中的功能。暈開陰影的邊界時，與〔柔軟〕筆刷搭配使用。

〔SK 平塗專用〕
（SKベタ塗用）
附贈筆刷

平板的筆刷，用於添加髮絲。

最後修飾階段的漸層對應

漸層對應素材〔SK 原裝（SKオリジナル）〕是本書的附贈素材，發布於 CLIP STUDIO ASSETS。用於最終修飾階段的色調調整。

URL https://assets.clip-studio.com/ja-jp/detail?id=1801196　　**Content ID** 1801196

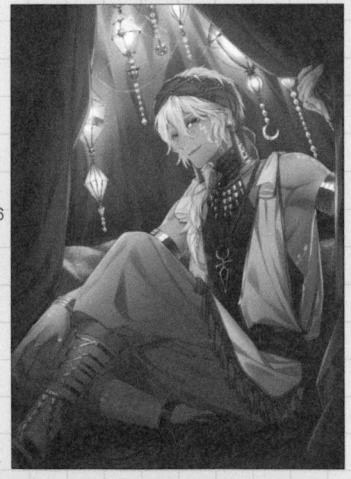

工作區域 點選〔視窗〕選單→〔畫布〕→〔新視窗〕，另開一個新視窗，顯示插圖作為隨時
確認整體畫面的副螢幕。

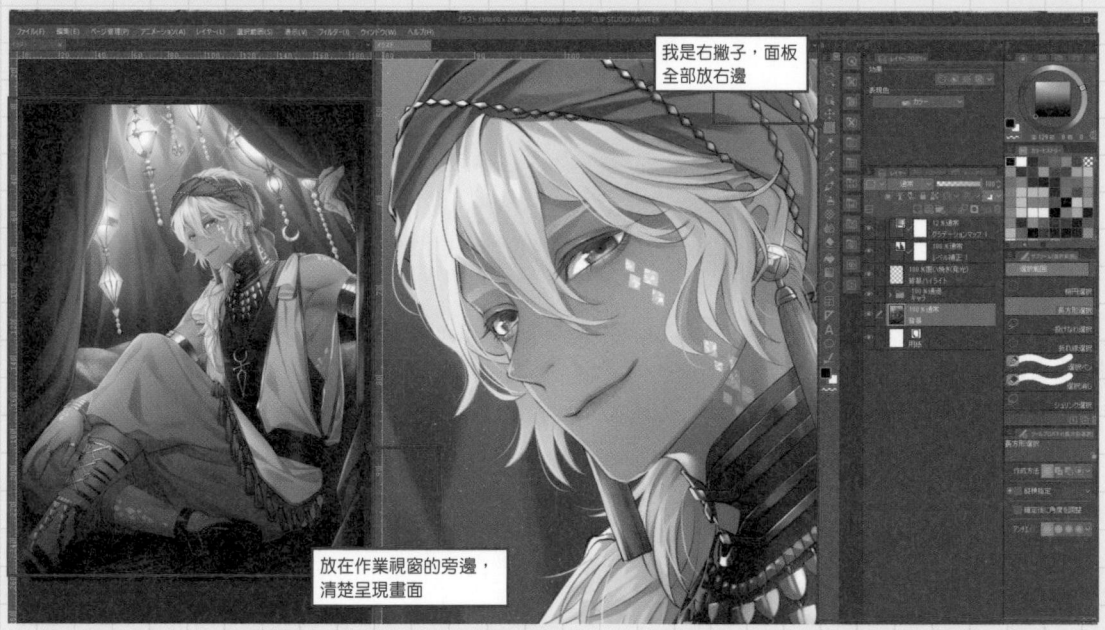

我是右撇子，面板全部放右邊

放在作業視窗的旁邊，清楚呈現畫面

底色

圖層結構

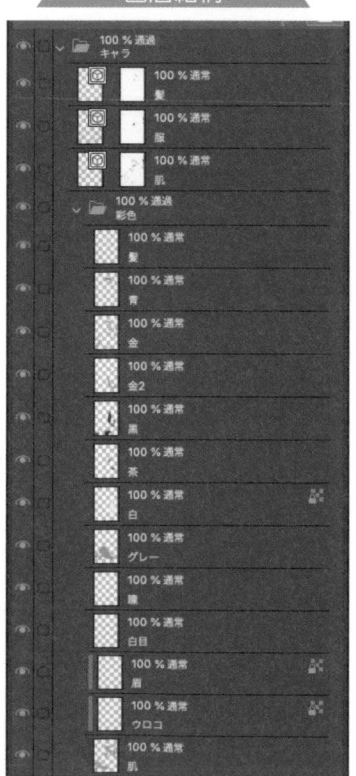

01 區分圖層

在線稿下方新增一個「上色（彩色）」圖層資料夾，依照部位和顏色進行圖層分類，並且事先畫上底色。

02 在整體塗滿底色

關於各個圖層的上色方式，先用〔填充〕工具大致上色後，再使用 **附贈筆刷**〔SK 平塗專用〕填滿遺漏的細節。

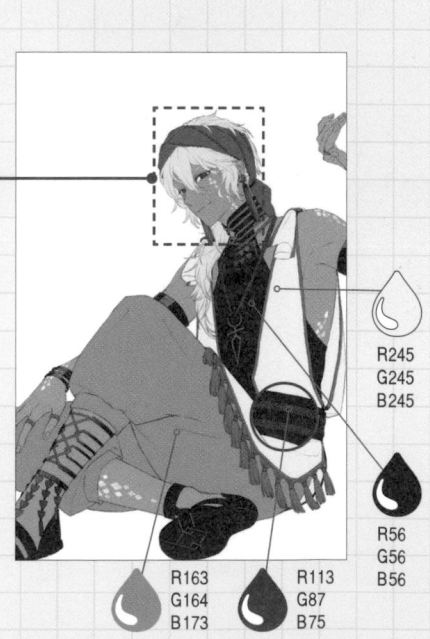

R245 G245 B245

R56 G56 B56

R163 G164 B173

R113 G87 B75

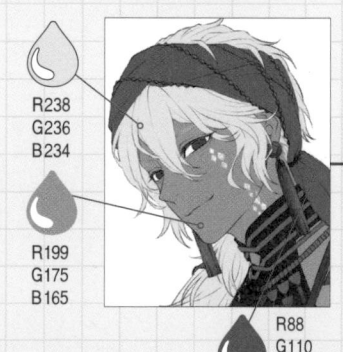

R238 G236 B234

R199 G175 B165

R88 G110 B140

※影片未呈現底色的上色過程。

頭髮

留意光源和立體感，以 2 種顏色描繪淡色陰影和深色陰影。依照一束一束的髮流畫出陰影，如果最後覺得資訊量不夠再添加髮絲。

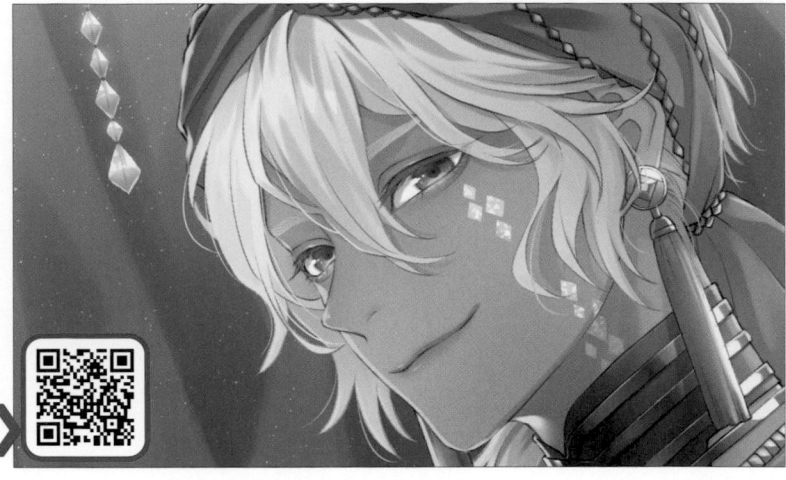

URL
https://youtu.be/Uz5jOcwrhQQ

圖層結構

```
　　　　　キャラ
08　　　100 % 通常
　　　　h
07　　　100 % 通常
　　　　色トレス
　　　　　　　　100 % 通常
　　　　　　　　髮
　　　　　　　　100 % 通常
　　　　　　　　服
　　　　　　　　100 % 通常
　　　　　　　　肌
　　　　　100 % 通過
　　　　　彩色
　　　　　　　100 % ソフトライト
　　　　　　　反射光
06　　　　　100 % 通常
　　　　　　　透け感
05　　　100 % 通常
　　　　ハイライト
01　　　100 % 通常
　　　　影1
02　　　55 % 通常
　　　　影2
03　　　100 % 通常
　　　　グラデ影
04　　　100 % 通常
　　　　グラデハイライト
　　　　100 % 通常
　　　　髮
```

※為了看清楚頭髮的上色狀況，
　將臉上的「鱗片（ウロコ）」圖層隱藏起來。

影片重點

在整個繪製過程中，運用〔編輯〕選單→〔色調補償〕→〔色相、彩度、明度〕調整至合適的顏色。

01 陰影上色

SK不透明水彩

在底色圖層「頭髮」上方，新增一個「陰影 1」圖層，並且開啟〔用下一圖層剪裁〕功能。選擇比底色更深的顏色，用 附贈筆刷〔SK 不透明水彩〕

粗略地畫出陰影。需要修整形狀或擦除畫超過的地方時，使用〔橡皮擦〕的〔較硬〕，或是不透明色（P.17）的〔SK 不透明水彩〕處理。

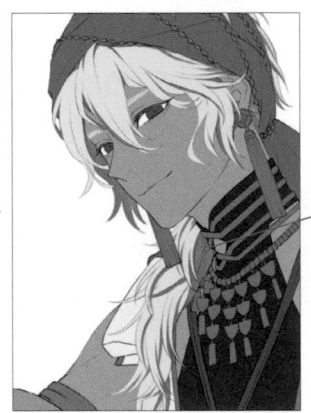

R121
G123
B145

02 陰影 2 上色

SK不透明水彩

在「陰影 1」圖層下方新增一個剪裁圖層「陰影 2」。圖層不透明度設定為 50～55%，以相同的陰影色畫出淡色陰影。依照 01 的畫法，用〔SK 不透明水彩〕大致塗上陰影，再用〔透明色〕或〔橡皮擦〕的〔較硬〕工具修飾形狀。

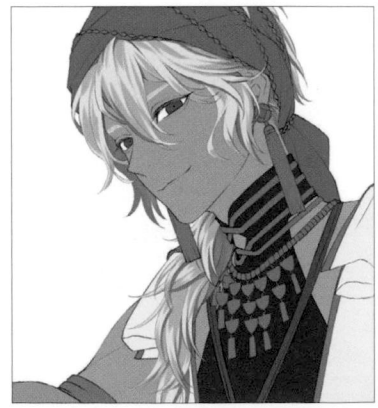

03 畫出立體感

✑ 柔軟

在 02 建立的圖層「陰影 02」下方，新增一個圖層「漸層陰影」，用〔噴槍〕的〔柔軟〕筆刷，輕輕疊加同樣的陰影色，呈現出立體感。

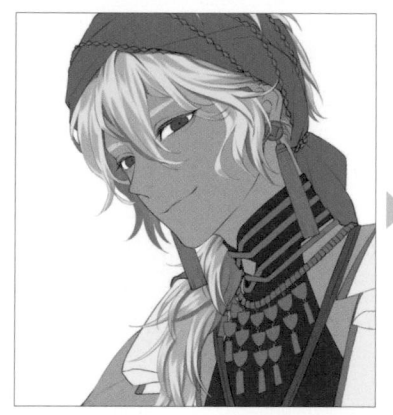
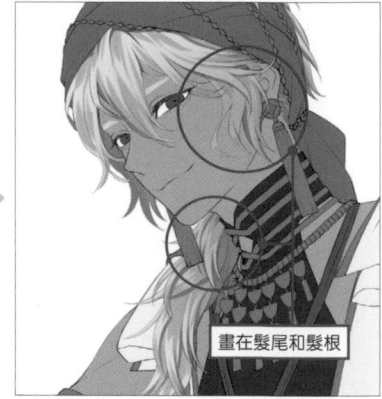

畫在髮尾和髮根

04 畫出輕柔的高光

✑ 柔軟

建立一個圖層「漸層高光」，用〔噴槍〕的〔柔軟〕筆刷畫出輕柔的高光。

一開始先用粉紅色系輕輕塗上高光（高處）。不過顏色太強烈了，於是用〔色調補償〕的〔色相、彩度、明度〕功能改成有點偏橘的顏色，讓頭髮更有穿透感。

開啟圖層的〔鎖定透明圖元〕，在頭髮上畫出水藍色系的反射光

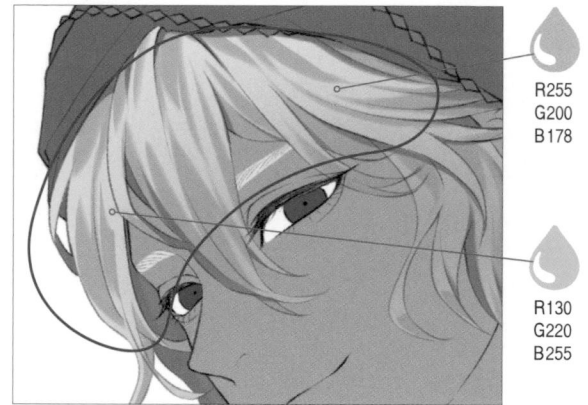

💧 R255 G200 B178

💧 R130 G220 B255

05 畫出清楚的高光

✑ SK不透明水彩

在「陰影 1」圖層上方新增一個「高光」圖層，用〔SK 不透明水彩〕筆刷畫出明顯的高光。首先，畫上白色的高光。然後開啟〔鎖定透明圖元〕功能，並改成背景的相近色。

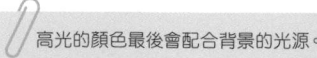

高光的顏色最後會配合背景的光源。

▶ 影片重點

一邊思考整體平衡，一邊嘗試用〔色調補償〕的〔色相、彩度、明度〕，或是塗上各式各樣的顏色，最後決定採用背景色調的相近色。

💧 R173 G235 B237

💧 R210 G247 B213

💧 R117 G216 B255

💧 R204 G253 B227

只顯示高光

新增一個圖層「穿透感」，畫出具有穿透感的頭髮。用〔吸管〕選取皮膚的顏色，再用〔噴槍〕的〔柔軟〕筆刷在臉部周圍添加透明感。由於顏色感覺有點深，於是用〔色調補償〕的〔色相、彩度、明度〕調成明亮的顏色。輕輕塗上偏橘的膚色後，再稍微提高明度。

以同樣的方式用〔吸管〕選取背景光源的顏色，在被吸取顏色的區塊附近輕輕上色。接著新增一個〔柔光〕圖層，依照穿透感的上色步驟畫出反射光。

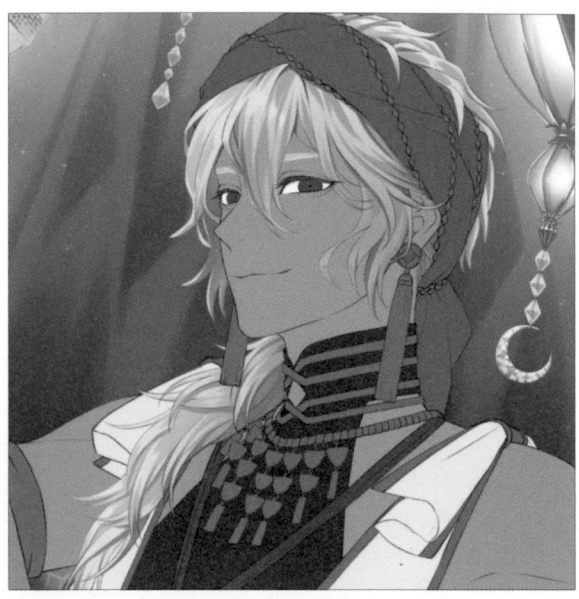

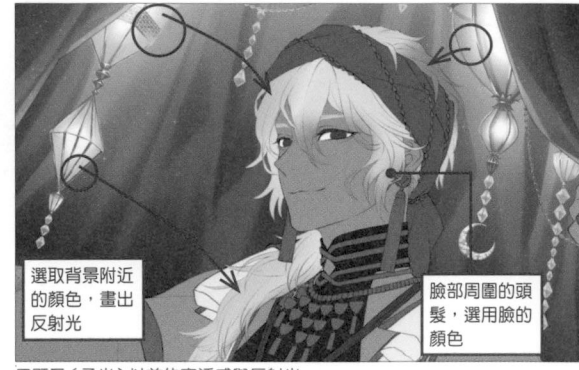

選取背景附近的顏色，畫出反射光

臉部周圍的頭髮，選用臉的顏色

只顯示〔柔光〕以前的穿透感與反射光

▶ 影片重點

畫出穿透感與反射光，用〔色相、彩度、明度〕調亮頭髮的陰影和底色。用〔吸管〕吸取頭髮亮部的顏色並畫上陰影，增加頭髮的資訊量。

📎 本書有準備背景的圖層檔案，以及附贈的線稿檔案。請將圖層顯示出來，並使用〔吸管〕選取顏色。

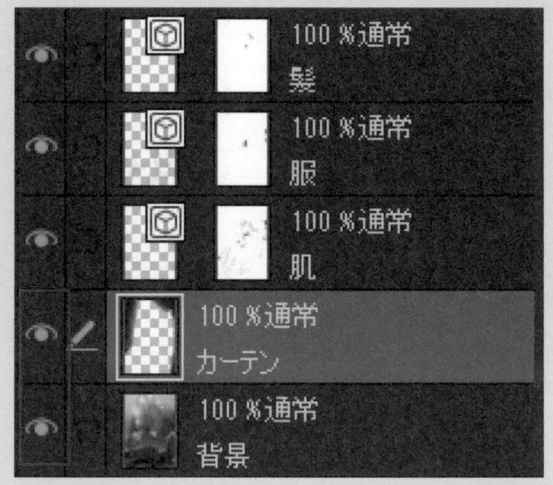

| | | 100 %通常
髮 |
| 100 %通常
服 |
| 100 %通常
肌 |
| 100 %通常
カーテン |
| 100 %通常
背景 |

在頭髮線稿上方新增一個剪裁圖層「彩色描線」。搭配髮色使用〔噴槍〕的〔柔軟〕筆刷暈染，在線稿中進行彩色描線。

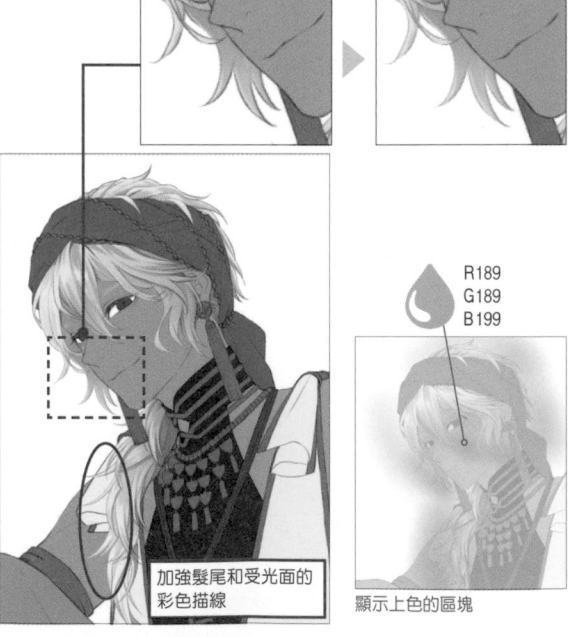

R189
G189
B199

加強髮尾和受光面的彩色描線

顯示上色的區塊

08 添加髮絲

SK 平塗專用

在 07 「彩色描線」圖層上方，新增一個圖層「h」。用〔SK 平塗專用〕筆刷添加髮絲。在想增加髮絲的區域，用〔吸管〕選取附近的髮色，並且畫出髮絲。依照髮流畫出髮絲，呈現自然的形象。

沿著髮流描繪

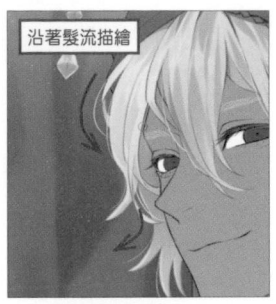

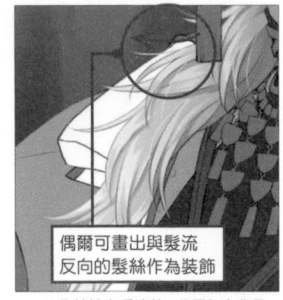
偶爾可畫出與髮流反向的髮絲作為裝飾

※為讓讀者看清楚，此圖包含背景。

COLUMN 鱗片的上色方式

很有特色的鱗片可以增添皮膚繽紛度，接下來將介紹鱗片圖案的畫法。使用了以下幾種顏色，表現閃亮複雜的色調。

URL
https://youtu.be/FlsOI90vMBg

R89
G255
B227

R232
G117
B255

R250
G224
B255

R224
G252
B255

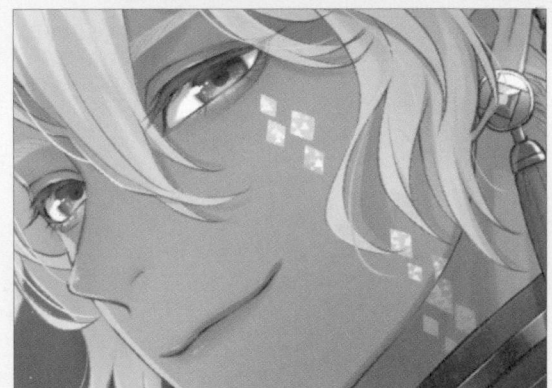

1 在新的圖層中，以〔SK 平塗專用〕筆刷畫出鱗片的形狀。

2 在 1 的上方新增〔相加（發光）〕剪裁圖層，運用〔SK 不透明水彩〕筆刷前端的形狀，以點畫的方式加入光亮。

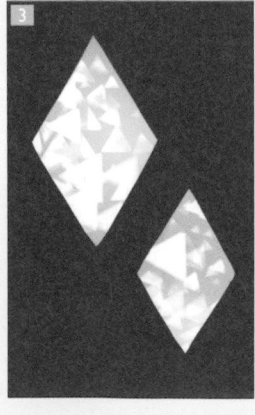

3 在最上面新增一個〔相加（發光）〕剪裁圖層，用〔噴槍〕的〔柔軟〕筆刷疊色，繪製完成。

▶ 影片重點

書面解說呈現的是基本作畫順序。影片中還有包含 2 與 3 前後的繪畫過程。

將畫有高光的〔相加（發光）〕圖層，改成〔普通〕混合模式

水彩發光上色法

皮膚

角色的皮膚是褐色的,而背景也選用低彩度的顏色,因此皮膚的顏色不能畫太亮。

URL
https://youtu.be/8htW6Uj9kUA

圖層結構

- 100 % 通過　キャラ
 - 05　100 % 通常　h
 - 100 % 通常　色トレス
 - 100 % 通常　髮
 - 100 % 通常　服
 - 04　100 % 通常　色トレス
 - 100 % 通常　肌
- 100 % 通過　彩色
 - 100 % 通常　眉
 - 100 % 通常　ウロコ影
 - 100 % 通常　ウロコ
 - 03　100 % 乘算　目元赤み
 - 01　100 % 通常　影
 - 03　100 % 通常　影2
 - 02 B　100 % 通常　顏グラデ影
 - 02 A　100 % 通常　グラデ影
 - 100 % 通常　肌

▶ **影片重點**
在中途將〔鱗片(ウロコ)〕、〔鱗片陰影(ウロコ影)〕圖層移到「眉毛」圖層下面。

01　陰影上色

🖌 SK 透明水彩　柔軟

在底色圖層「皮膚」上方,新增一個剪裁圖層「陰影」。人物是褐色皮膚,因此皮膚底色選用比較暗的顏色。選擇比底色更偏紅的暗色來繪製陰影。用 附贈筆刷 〔SK 透明水彩〕粗略上色,再用〔SK 透明水彩〕、〔色彩混合〕的〔模糊〕或〔噴槍〕的〔柔軟〕筆刷進一步修整細節並暈染顏色。

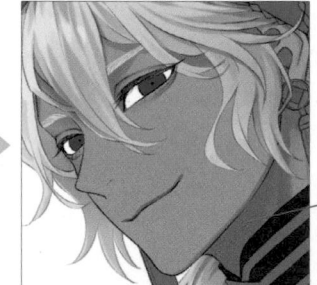

R154
G121
B115

1 用〔SK 透明水彩〕粗略地畫出陰影。

2 用〔色彩混合〕的〔模糊〕工具塗抹暈染。

3 用〔噴槍〕的〔柔軟〕筆刷添加輕柔的陰影。

4 將〔SK 透明水彩〕的描繪色設成透明,擦掉不需要的部分。

02 呈現立體感

柔軟
SK 透明水彩

新增一個「漸層陰影」圖層，用〔噴槍〕的〔柔和〕畫上淡淡的陰影，做出立體感。顏色採用 **01** 中的陰影顏色 **A**。

臉部周圍的立體感，則新增一個圖層「臉部漸層陰影」，並且畫上眼影、鼻影、嘴唇陰影。用〔套索選擇〕工具選擇鼻子的形狀，再用〔噴槍〕的〔柔軟〕筆刷輕輕上色。先用〔SK 透明水彩〕畫出嘴唇大致的形狀，接著使用〔色彩混合〕的〔模糊〕或〔噴槍〕〔柔軟〕筆刷的透明色修整形狀和顏色。彩度比陰影色高一點的淡色，可畫出更有血色的皮膚 **B**。

以粉紅色顯示漸層效果的區塊

R158
G112
B116

▶ 影片重點

眉毛的圖層在陰影圖層下面，所以在作畫途中，將眉毛圖層移到皮膚剪裁圖層的最上面。用〔吸管〕選取頭髮的陰影色，在眉頭輕輕疊色，增加立體感。

03 在頭髮的影子和眼周添加紅暈

SK不透明水彩
柔軟

在 **01** 建立的「陰影」圖層下方，新增「陰影 2」圖層，在臉部周圍畫出頭髮落下的影子。接著選擇 **02** 用過的彩度稍高的陰影色。用〔SK 不透明水彩〕繪製顯眼的陰影，用〔噴槍〕的〔柔軟〕筆刷描繪柔和的陰影。

然後新增〔色彩增值〕圖層「眼周紅暈（目元赤み）」，並用〔噴槍〕的〔柔軟〕筆刷在眼周添加紅色調。

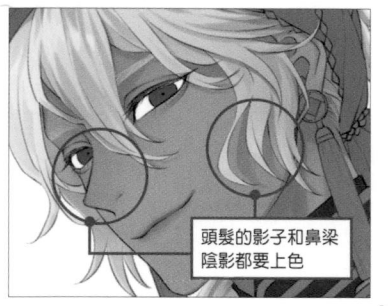

頭髮的影子和鼻梁陰影都要上色

在眼周添加紅暈

R232 為了清楚呈現，此圖顏色較深。
G167
B174

04 彩色描線

柔軟

在皮膚線稿上面新增一個剪裁圖層「彩色描線」。選用搭配膚色的顏色，使用〔噴槍〕的〔柔軟〕筆刷在線稿中融入彩色描線。

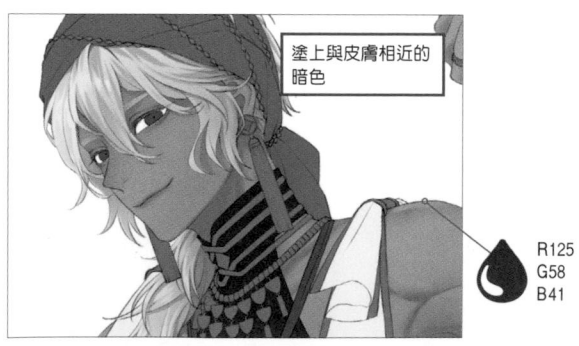

塗上與皮膚相近的暗色

R125
G58
B41

05 畫出高光

SK 平塗專用
SK 不透明水彩

畫眼睛的同時，也一起畫出皮膚的高光。在頭髮建立的「h」中，用〔SK 平塗專用〕筆刷畫出眼周、鼻子、嘴唇的高光。雖然這時會一起繪製眼周的彩色描線及高光，但此部分會在眼睛項目中解說。

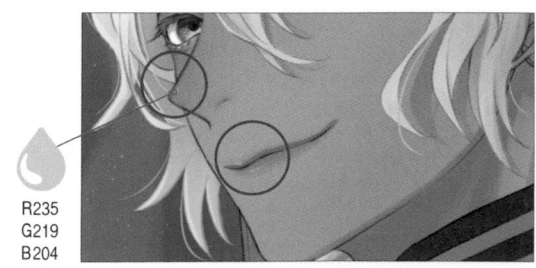

R235
G219
B204

水彩發光上色法

眼睛

眼睛是最吸引讀者視線的部位,角色的形象會根據畫法而產生極大的變化,因此花了更多心思繪製。為了營造神祕的氛圍,在眼睛上增加睫毛,畫出視線朝下的感覺。

URL
https://youtu.be/Od9a8VNtjr8

圖層結構

01 眼白陰影上色　　SK不透明水彩

在眼白圖層「眼白」上方,新增剪裁圖層「陰影」,在圖層中畫出陰影。用〔SK不透明水彩〕沿著眼皮的弧線畫陰影。

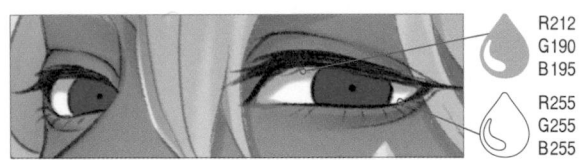

R212
G190
B195

R255
G255
B255

02 睫毛上色　　SK不透明水彩

在 頭髮 06 新增的「反射光」圖層上,新增「睫毛顏色(まつげ色)」圖層。用〔吸管〕選取頭髮的陰影色,並以〔SK不透明水彩〕調整睫毛的顏色。

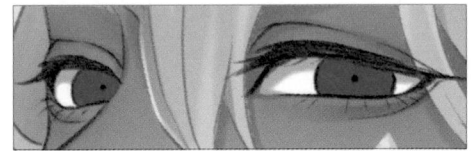

03 彩色描線　　柔軟

在 皮膚 04 新增的「彩色描線」圖層中,在眼周畫出彩色描線。皮膚的彩色描線也在此階段上色。在眼周疊加比皮膚更紅的高彩度顏色,再疊加皮膚彩色描線的顏色,打造鮮明的形象。

影片重點
同時繪製眼睛和皮膚。為了方便讀者掌握上色流程,眼周的線稿色彩描線影片,內容與皮膚的影片相同。

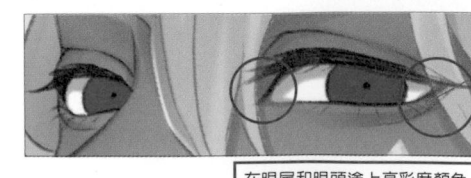

在眼尾和眼頭塗上高彩度顏色

R186
G65
B71

R125
G58
B41

04 黑眼珠上色

SK 不透明水彩
SK 平塗專用

在黑眼珠底色圖層「眼睛」上方，新增一個剪裁圖層「陰影」，並且畫上陰影。沿著眼白的陰影，用〔SK 不透明水彩〕畫出黑眼珠的陰影。瞳孔也在這時一起上色。用〔SK 平塗專用〕在瞳孔線稿的周圍疊色。

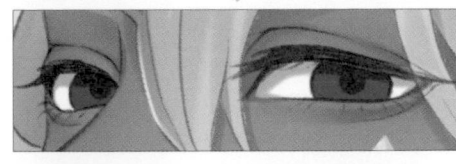

R28
G30
B84

R71
G74
B166

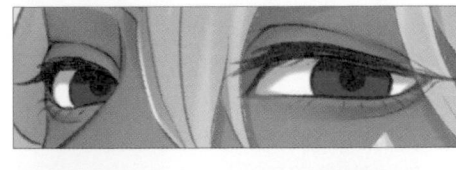

05 畫出高光

SK 不透明水彩
柔軟

在「陰影」下方新增「高光」圖層，並且畫出高光。先在瞳孔下端用〔SK 不透明水彩〕畫出半月型的高光。然後用〔噴槍〕的〔柔軟〕筆刷輕輕疊加比底色明亮的顏色，利用漸層效果表現立體感。

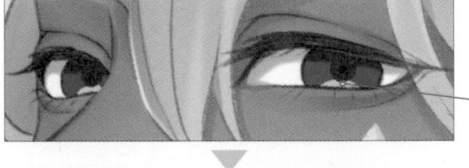

R140
G255
B224

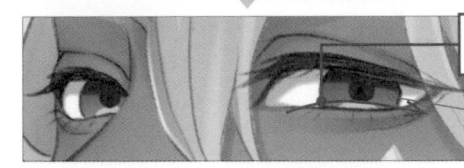

在黑眼珠下端
輕輕疊色

R140
G245
B255

06 畫出反射光

SK 透明水彩

在「陰影」圖層上面新增一個「反射光」圖層。用〔SK 透明水彩〕仔細刻畫陰影中的反射光。

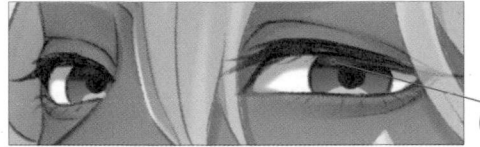

R74
G94
B176

影片重點

畫完步驟 07 後，在眼睛與頭髮重疊處的線稿上，用頭髮的相近色（R171 G164 B176）進行彩色描線。這個手法能夠展現頭髮的穿透感。眉毛的彩色描線，則在 07 之後上色。

07 刻畫黑眼球的輪廓線

柔軟

在皮膚彩色描線的圖層「彩色描線」上方，新增「眼睛輪廓線」圖層。使用〔噴槍〕的〔柔軟〕筆刷，以黑眼球陰影色畫出黑眼球周圍的輪廓線，呈現眼睛的溼潤感。畫超過的部分則用透明色修整。

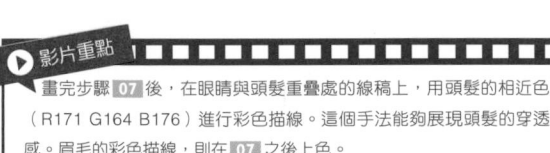

沿著線稿畫出
輪廓線

擦除溢出到
眼珠的部分

08 睫毛上色

SK 不透明水彩
SK 平塗專用

在頭髮 08 新增的圖層「h」中，使用〔SK 不透明水彩〕畫出睫毛。用〔吸管〕選取頭髮的顏色，在睫毛線稿的地方塗滿顏色。下睫毛之類的細節，則用〔SK 平塗專用〕筆刷上色。

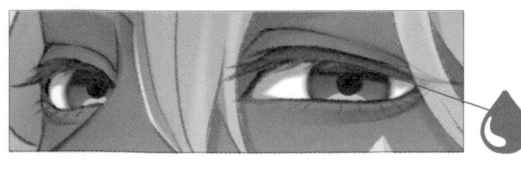

R121
G123
B145

09 畫出細部高光

SK 平塗專用

在 05 的高光圖層中，用〔SK 平塗專用〕筆刷添加細部高光，接著在「h」圖層中，畫出睫毛和水藍色的反射光，繪製完成。最後的大範圍高光將會在修飾階段講解。

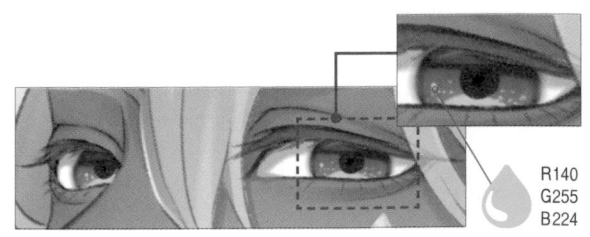

R140
G255
B224

水彩發光上色法

服裝

根據衣服的質感選用不同的筆刷。在皮革等材質較硬的地方添加高光，使亮暗層次更分明，表現硬質的質感。在柔軟的布料陰影邊界中增添模糊效果，可以表現出柔軟的材質。

URL
https://youtu.be/5J_AZDM_pTM

圖層結構

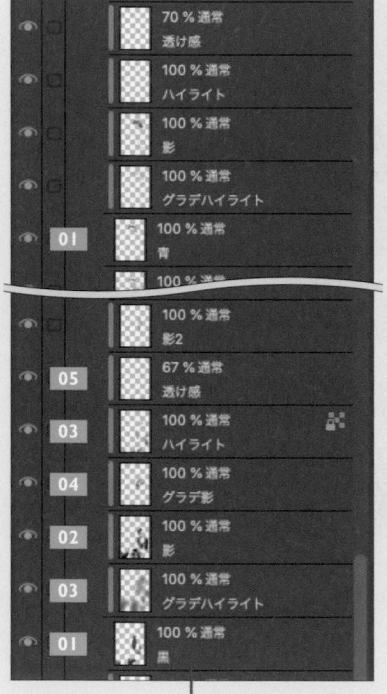

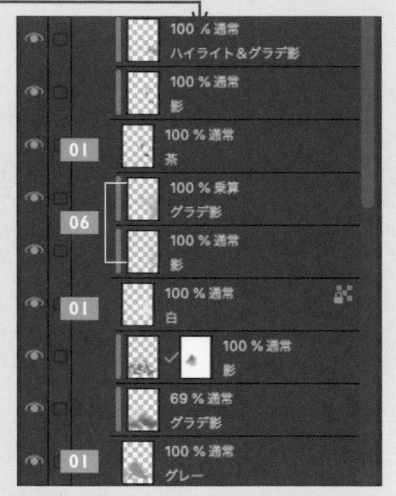

01　以顏色區分圖層

先在每個底色圖層上建立剪裁圖層，並且畫出陰影和高光。這裡以不同的顏色來區分圖層。上色說明將以質感相異的白色上衣與黑色內搭衣為主。

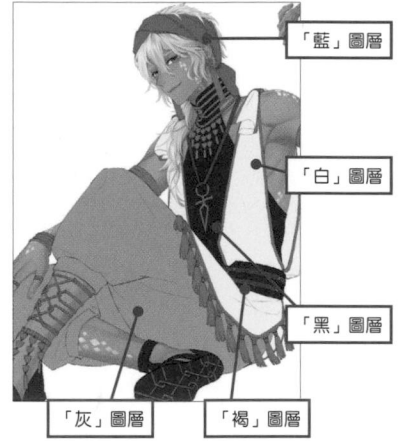

「藍」圖層
「白」圖層
「黑」圖層
「灰」圖層
「褐」圖層

▶ 影片重點

書面講解的是黑色和白色的衣服，不過影片中也有拍攝其他衣服的上色過程。請參考上色順序：頭巾（藍）→內搭衣、鞋子（黑）→皮革（褐）→上衣（白）→褲子（灰）。

02　內搭衣陰影上色

SK 透明水彩

在內搭衣底色圖層「黑」上方，新增一個「陰影」剪裁圖層。用〔SK 透明水彩〕大致畫上陰影，並以〔色彩混合〕的〔模糊〕功能修整形狀。內搭衣很貼身，畫陰影時需要留意到身體的線條和皮膚肉，才能表現出立體感。

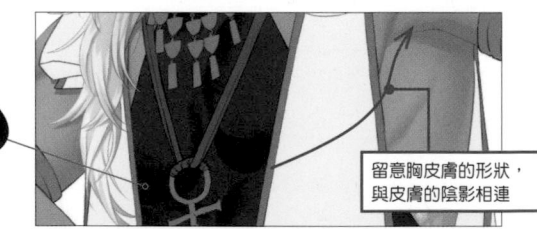

R33
G31
B29

留意胸皮膚的形狀，與皮膚的陰影相連

03 畫出高光

柔軟
SK 透明水彩

在「陰影」圖層下面新增一個「高光」圖層，使用〔噴槍〕的〔柔軟〕筆刷，在整個內搭衣上畫出漸層的高光。

接著在「陰影」圖層上方新增一個「高光」圖層，用〔SK 透明水彩〕針對邊緣添加高光。

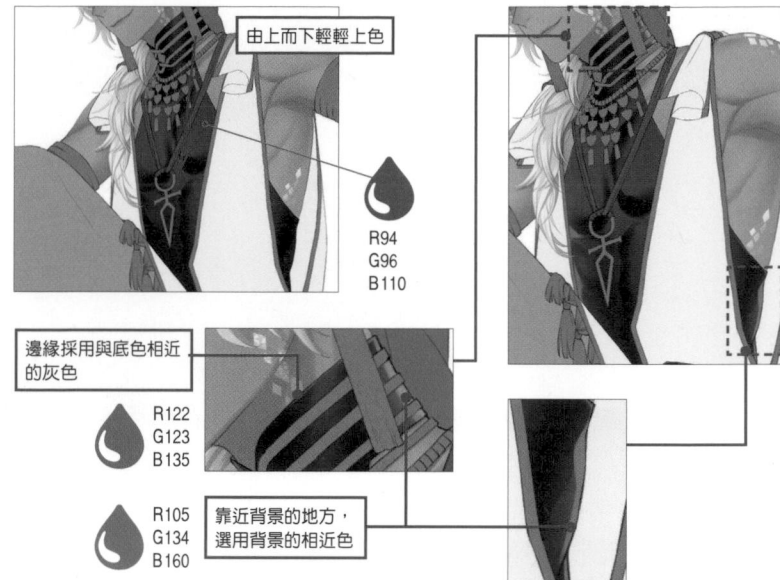

由上而下輕輕上色

R94
G96
B110

邊緣採用與底色相近的灰色

R122
G123
B135

R105
G134
B160

靠近背景的地方，選用背景的相近色

04 畫出漸層的陰影

柔軟

在「高光」圖層下方，新增一個「漸層陰影」圖層並調整色調。用〔吸管〕選取脖子周圍的顏色，以〔噴槍〕的〔柔軟〕筆刷疊色，並且修整陰影。

05 營造穿透感

柔軟

在「高光」圖層上方，新增一個「穿透感」圖層。用〔吸管〕選取皮膚的顏色，以〔噴槍〕的〔柔軟〕在皮膚附近疊色。如果顏色太深，則調整圖層不透明度，不透明度設為67％。如此一來就能呈現出服裝的穿透感。內搭衣繪製完成。

在皮膚附近上色

06 上衣上色

SK 不透明水彩

在上衣底色圖層「白色」上方，新增剪裁圖層「陰影」。用〔SK 不透明水彩〕大致畫出陰影，接著使用〔色彩混合〕的〔模糊〕效果，或是〔SK 透明水彩〕筆刷修飾陰影形狀。上衣的質感比內搭衣柔軟，因此只要畫出皺褶的陰影就好。在「陰影」圖層上方，新增一個「漸層陰影」圖層，用〔噴槍〕的〔柔軟〕筆刷畫出漸層陰影。這裡使用相同的顏色。上衣上色完成。

R186
G190
B216

由下而上畫出漸層感

水彩發光上色法

裝飾品

畫出銳利的高光和反射光，將金屬堅硬的質感表現出來。

URL
https://youtu.be/TuZDKuATCzQ

圖層結構

```
100 % 通常
青

05    100 % 覆い焼き(発光)
      ハイライト

04    100 % 通常
      反射光

03    100 % 通常
      影

      100 % 通常
02    グラデハイライト

      100 % 通常
      グラデ影

      100 % 通常
      金

      100 % 覆い焼き(発光)
      ハイライト

01    100 % 通常
      透け感

      100 % 通常
      影

      100 % 通常
      グラデ影

      100 % 通常
      金2

      100 % 通常
      影2
```

01　區分圖層

在金色裝飾品中上色。不需要仔細區分零件，只要另外分出脖子上重疊的精緻飾品、衣服流蘇的圖層就好。脖子上的精緻飾品與衣服流蘇分在「金2」圖層，其他飾品全部畫在「金」圖層中。此處解說以「金」圖層的上色為主。

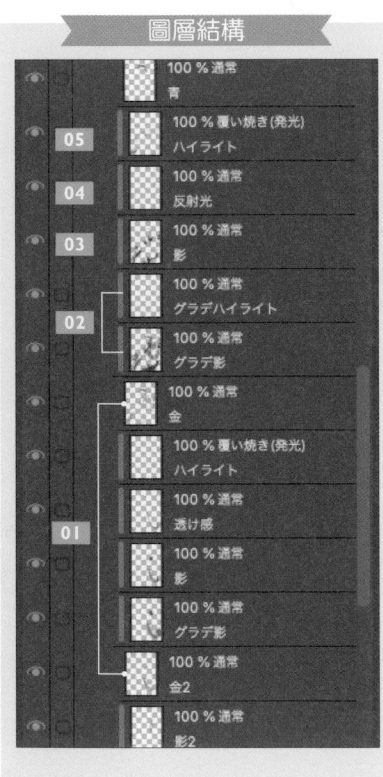

「金2」圖層

「金」圖層

02　畫出立體感

柔軟

在底色圖層「金」上方，新增剪裁圖層「漸層陰影」。用〔噴槍〕的〔柔軟〕筆刷畫出漸層的柔和陰影，同時要注意立體感的呈現。

接著新增一個剪裁圖層「漸層高光（グラデハイライト）」。依照漸層陰影的畫法，畫出具有漸層效果的高光。

R94
G83
B55

在往後繞的地方畫陰影，增加立體感

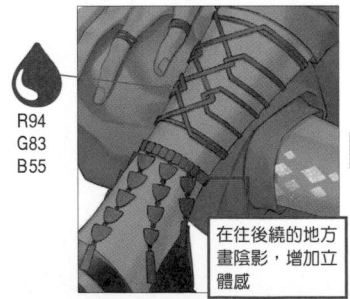

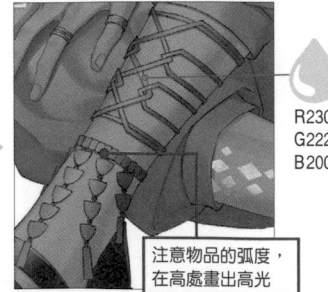

R230
G222
B200

注意物品的弧度，在高處畫出高光

03　表現堅硬的質感

SK 不透明水彩
柔軟

新增「陰影」圖層，用〔SK 不透明水彩〕畫出銳利的陰影。像這樣先畫出陰影，之後加入高光時，亮暗層次就會更加鮮明，進而表現出金屬的硬度。開啟圖層的〔鎖定透明圖元〕功能，用〔噴槍〕的〔柔軟〕筆刷在陰影的邊緣塗上一點深色以呈現漸層感。

如果想要展現銳利感，就維持目前的狀態；如果想再柔和一點，則用〔噴槍〕的〔柔軟〕筆刷在陰影上稍微暈染顏色。

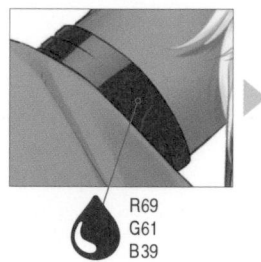
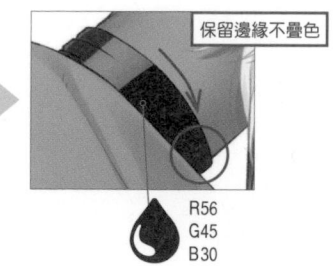

R69
G61
B39

保留邊緣不疊色

R56
G45
B30

用噴槍暈染的部分

04　畫出反射光

SK 透明水彩

在「陰影」圖層上面新增一個「反射光」圖層，並且畫出反射光。從附近的背景中以〔吸管〕選取亮部的顏色，用〔SK 透明水彩〕畫出反射光。

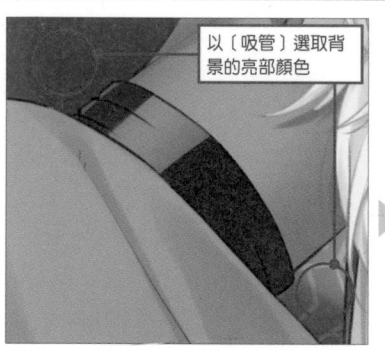

以〔吸管〕選取背景的亮部顏色

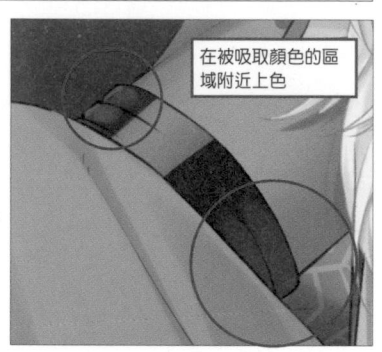

在被吸取顏色的區域附近上色

05　畫出高光

SK 不透明水彩
柔軟

新增一個〔加亮顏色（發光）〕圖層「高光」，用〔SK 不透明水彩〕畫出銳利的高光。依照反射光的畫法來選擇高光的顏色，用〔吸管〕選取附近的背景顏色。在 03 的銳利陰影上疊加高光，然後在 04 畫的反射光中，用〔噴槍〕的〔柔軟〕筆刷畫出高光後，彩度會變高，增加金屬的光澤感（都在「高光」圖層中作畫）。

「金 2」圖層也以同樣的順序上色。最後在暈染腰部附近太突出的流蘇，調整一下細節，裝飾品繪製完成。

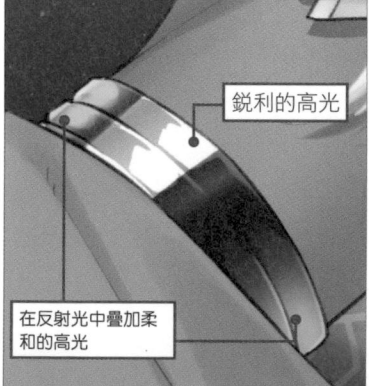

銳利的高光

在反射光中疊加柔和的高光

顯示高光的上色區塊

影片重點

影片未呈現 04 與 05 的部分內容。

水彩發光上色法

07 裝飾品

159

水彩發光上色法

修飾

最後在整個插畫上添加陰影和反射光。運用漸層對應功能調整色調,並用高光進行加工修飾。

URL
https://youtu.be/UBs-SpOLOHo

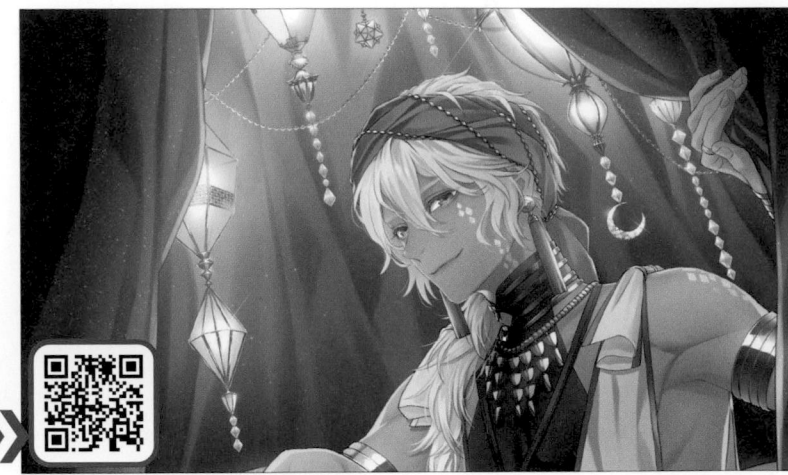

圖層結構

01 畫出反射光

SK 不透明水彩
柔軟

在 頭髮 新增的「h」圖層中畫出反射光。使用〔SK 不透明水彩〕在角色周圍以不同強弱的筆壓,畫出銳利的反射光 A。〔SK 不透明水彩〕的特性可製造混色效果,形成複雜的色調。將圖層名稱改為「反射光」。

接著在整個畫面中添加柔和的反射光。在彙整底色的「上色」圖層資料夾中,新增一個「反射光」圖層。按著 Ctrl 並點擊「上色」圖層資料夾,建立資料夾上色區塊的選擇範圍,並且設定圖層蒙版(P.16)。選用銳利反射光的顏色,用〔噴槍〕的〔柔軟〕筆刷畫出柔和的反射光 B。

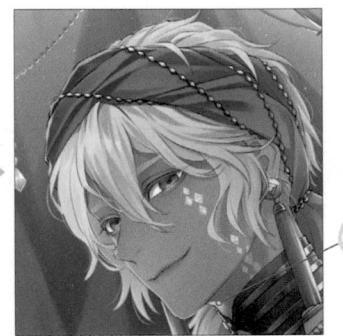

R195
G242
B227

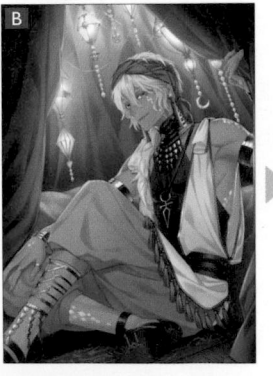
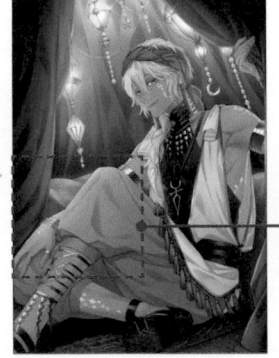

02 在整個角色上畫出陰影

柔軟

在「上色」圖層資料夾中的「反射光」圖層下方，新增一個〔色彩增值〕圖層「陰影」。依照 01 的步驟，在該圖層的人物區塊使用圖層蒙版。用〔噴槍〕的〔柔軟〕筆刷在人物下端畫上大面積的陰影。畫陰影時要縮小整個畫面，一邊觀察整體平衡一邊上色。

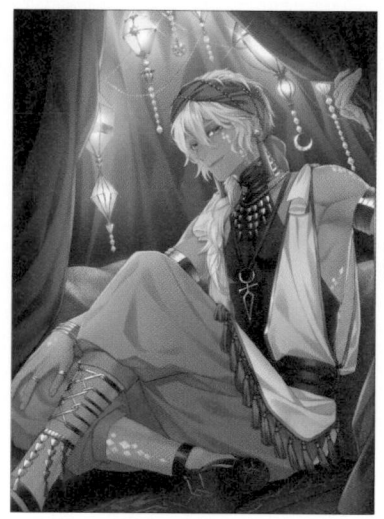

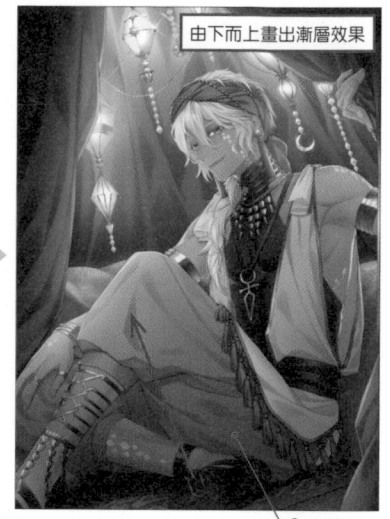

由下而上畫出漸層效果

R83
G98
B120

03 融入背景

柔軟

在「人物（キャラ）」圖層資料夾中，新增一個〔柔光〕圖層「明暗」，將此圖層放在資料夾中的最上層。在臉部之類的顯眼部位，用〔噴槍〕的〔柔軟〕筆刷提亮，同時畫出亮暗層次，使人物融入背景。

提亮臉部周圍

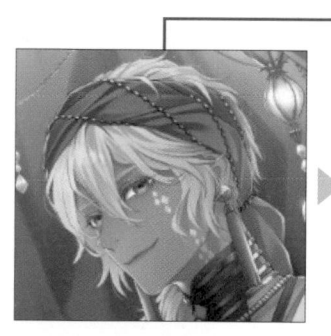

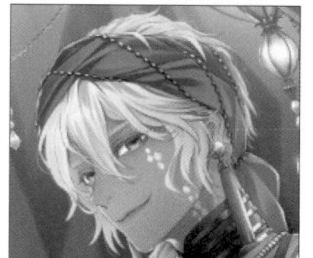

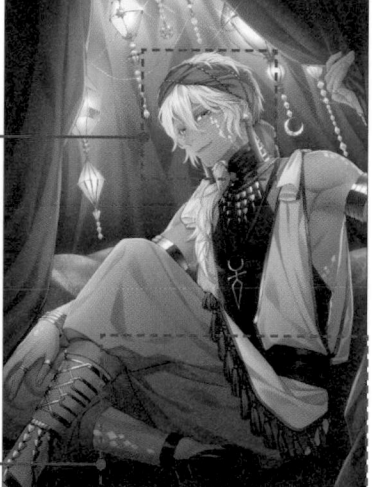

下端用低明度顏色增加亮暗層次

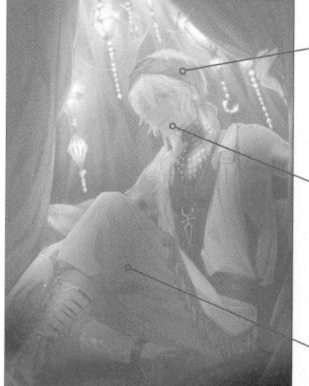

R215
G245
B228

R255
G223
B204

顯示上色的區塊

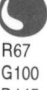
R67
G100
B145

04 畫出起伏層次感

為了融入背景而進行多次疊色後，顏色的起伏層次感變弱了，於是用〔色階〕功能調整顏色。點選〔圖層〕選單→〔新色調補償圖層〕→〔色階〕，在「人物」圖層資料夾上方新增一個色調補償圖層。陰影輸入和高光輸入的調節點稍微往內側移動，讓陰影更暗、高光更亮，加強顏色的層次感。

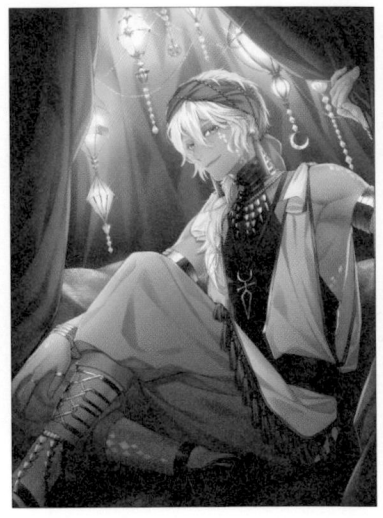

色彩頻道為 RGB

高光輸入稍微往左

陰影輸入稍微往右

05 調整眼睛

柔軟

調整眼睛的顏色。在「明暗」圖層上方新增一個〔覆蓋〕圖層「眼睛」。用〔噴槍〕的〔柔軟〕筆刷，在黑眼珠和睫毛中疊加藍色系。這個手法可以讓眼睛更突出，使人物視線更強烈。

06 調整色調

使用漸層對應功能，調整整體畫面的色調。此處使用原創的漸層對應效果。點選〔圖層〕選單→〔新色調補償圖層〕→〔漸層對應〕，並選擇 附贈素材 「SK 原創素材（SKオリジ ナル）」。因為顏色太深了，於是將圖層不透明度調整至 12%。

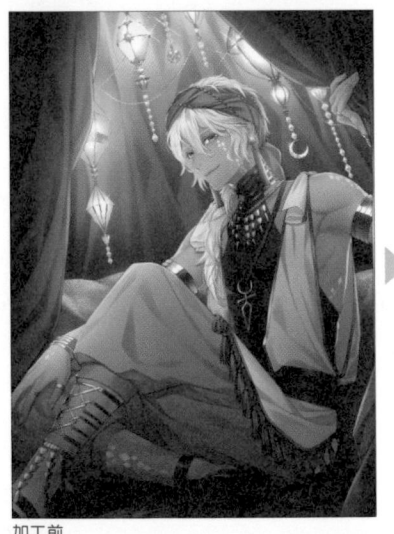
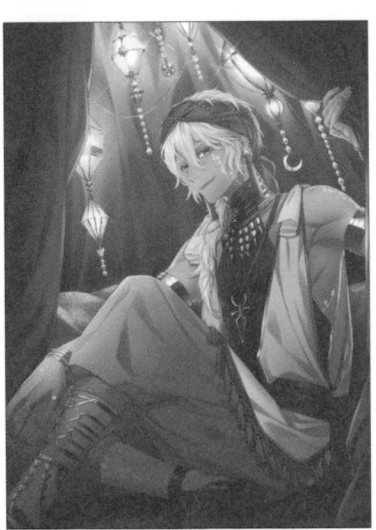
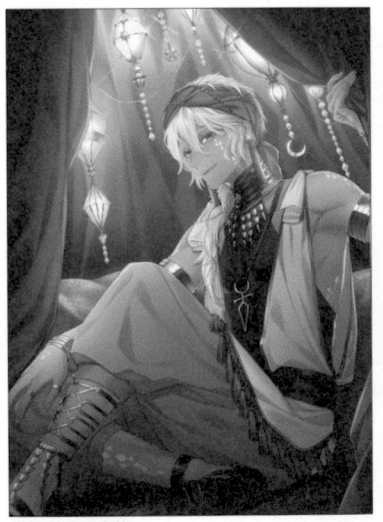

加工前

漸層對應

調整不透明度後

最後在眼睛中加入高光。在線稿上方的「反射光」圖層
中，用〔SK 平塗專用〕仔細畫出高光。

 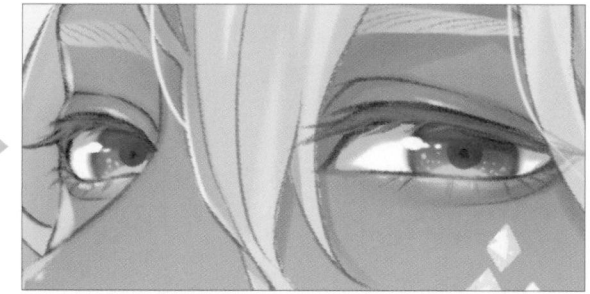

COLUMN　　寶石的畫法

做出亮部和暗部的層次變化感，展現寶石閃閃發光的質感。

URL
https://youtu.be/fBAQxc5eDYE

R92
G115
B143

１ 在「藍」圖層中塗上底色。

R41
G68
B108

２ 在「陰影」圖層中用〔SK 平塗專用〕大致畫出寶石的
切面。

R122
G232
B255

３ 在「高光」圖層中刻畫亮部。

R255
G255
B255

R88
G150
B179

R22
G48
B83

４ 在「高光」圖層中畫出高光和陰影，做出亮暗的層次變
化。

さいね的繪畫特色在於，結合了油畫般的質感，以及水彩般的透明感。在底色中用水彩類的筆刷混色，同時也運用圖層的混合模式，發揮電腦繪圖特有的發光效果，最後重現出鮮艷的質感。這幅插畫充滿粉彩調性與夢幻可愛的色調，恍如進入了夢一般的世界。除了展現粉彩溫暖舒適的形象之外，很有強弱層次感的地方也突出，瞬間就能抓住觀看者的目光。

線稿

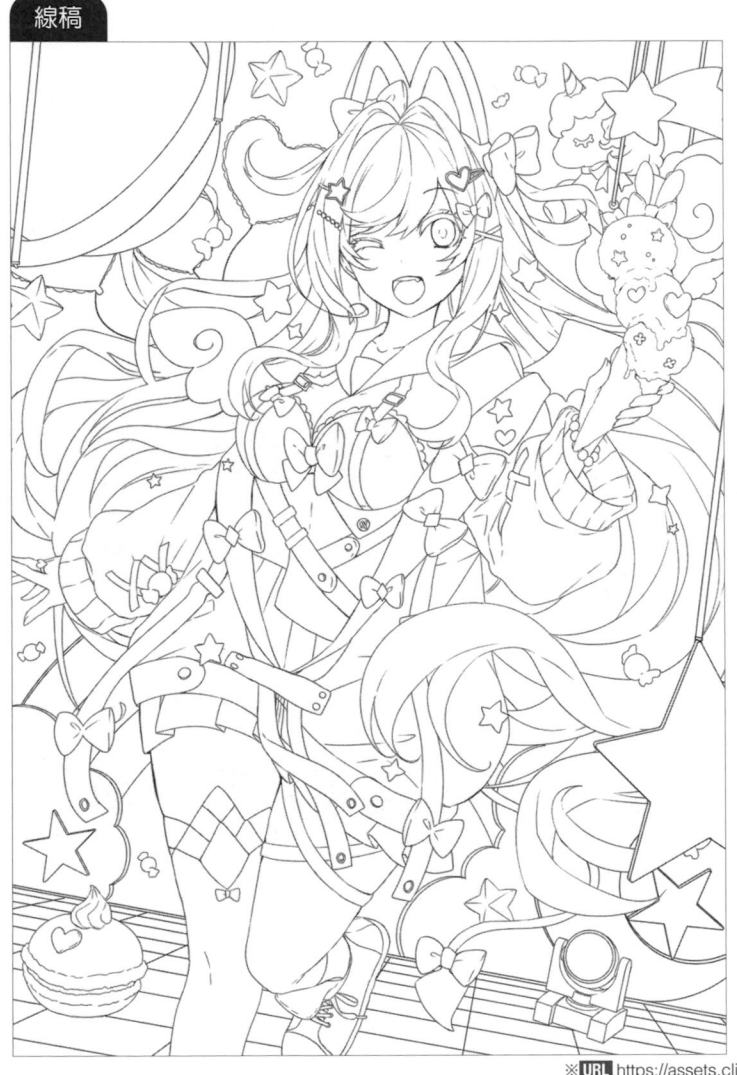

線稿使用下載自 CLIP STUDIO ASSETS 的〔動畫師專用寫實風格鉛筆 內部人員監修版（アニメーター専用リアル風鉛筆 社內の人監修版）〕※筆刷繪製。
這款筆刷可以畫出真實的鉛筆質感。不過於銳利的線條可畫出帶有手繪感的線稿，個人十分喜歡。

※ **URL** https://assets.clip-studio.com/ja-jp/detail?id=1728670　**Content ID** 1728670

さいね

喜歡設計角色的自由插畫師。
目前主要從事社群遊戲、書籍插畫、VTuber 設計等工作。作品有 VTuber「鈴原るる」（にじさんじ）角色設計、《絕体絕命ゲーム》藤ダリオ著（KADOKAWA）插畫，並參與「繪師 100 人展」（產經新聞社）等。

COMMENT

這次的出書邀請，讓我得到了重新檢視自己的上色方法的大好機會。設計角色時，大多會根據配色來決定該畫什麼樣的人物，而出版社提出「粉色系」的方向，於是畫了一個夢幻可愛的角色。希望我的畫法能對他人有所幫助，那將是我的榮幸。

WEB -
Pixiv https://www.pixiv.net/users/938197
Twitter @sainexxx
PEN TABLET Wacom Cintiq 22HD

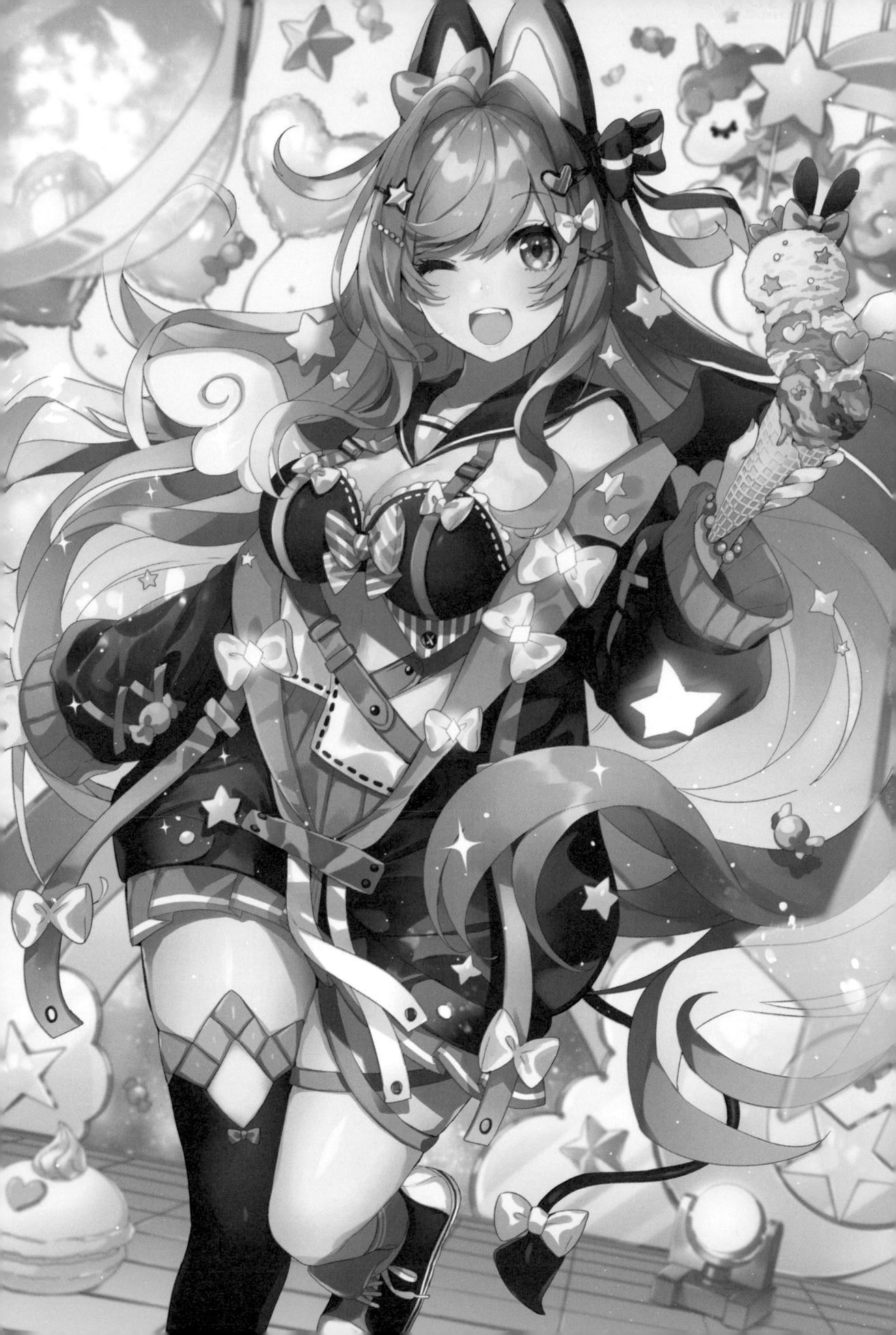

上色的前置作業

畫布設定

畫布尺寸：寬 188mm×高 263mm
解析度：600dpi
長度單位[※1]：px

※1 可於〔環境設定〕更改〔筆刷尺寸〕等設定值的單位

基本上色順序如下：
①在底色中，用〔噴槍〕的〔柔軟〕筆刷畫出深淺差異。
②視情況更換筆刷，畫出深色的陰影。
③畫出高光，增加立體感。

常用筆刷

〔平滑線條筆〕
（なめらか線画ペン）

通常使用左邊 3 種筆刷上色。想增加清晰度時，使用下載自素材庫的〔平滑線條筆〕[※2]；想塗抹暈染顏色時，使用預設的〔不透明水彩〕，介於中間的上色則使用自製的〔SK 水彩〕，視繪畫需求分別使用不同的筆刷。

〔不透明水彩〕

〔G 筆〕
〔沾水筆〕工具中〔沾水筆〕群組的筆刷。

〔SK 水彩〕
附贈筆刷

〔柔軟〕
〔噴槍〕工具中的筆刷。

※2 可利用 CLIP STUDIO ASSETS 下載的筆刷。 URL https://assets.clip-studio.com/ja-jp/detail?id=1601274　Content ID 1601274

工作區域

歷史紀錄面板放在右下方，這個功能很方便，可以協助我們快速選擇想返回的步驟。

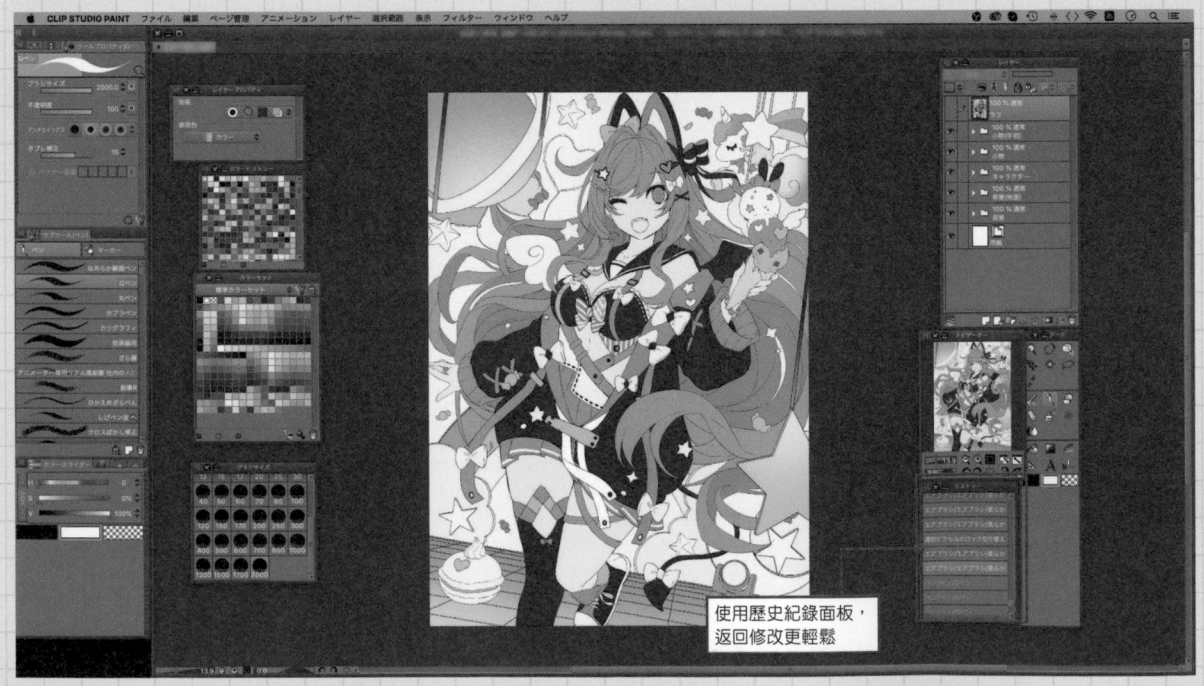

使用歷史紀錄面板，返回修改更輕鬆

URL
https://youtu.be/wEU3xIa8jiA

圖層結構

01 區分圖層

在線稿階段大致區分圖層資料夾，分別有「小物件（前方）」、「小物件」、「人物（キャラクター）」、「背景（地面）」、「背景」。最後階段會運用模糊效果來表現前後的距離感，因此排列圖層時需留意物件的前後關係。

> 🗀	100 % 通常 小物(手前)
> 🗀	100 % 通常 小物
> 🗀	100 % 通常 キャラクター
> 🗀	100 % 通常 背景(地面)
> 🗀	100 % 通常 背景

02 在整體填滿底色

用〔填充〕工具的〔參照其他圖層〕大致上色後，再用〔G 筆〕處理漏塗的地方或細部。這幅畫的線稿採用具有手繪感的筆刷，因此線稿底下也要確實上色。

塗底色的時候，大致將身體的各個部位和衣服分成不同的圖層資料夾，這樣填色時比較不會搞混。圖層依照表格進行分類。顏色選擇方面，只要在大面積的主要區塊（衣服的深藍區塊）中塗上沉穩的顏色，就算其他部分的顏色很繽紛，也能營造出整體感。

圖層資料夾	圖層
身體	皮膚、頭髮、眼睛
衣服 1	上衣
衣服 2	內搭衣
衣服 3	其他

R133
G204
B201

R208
G169
B231

R241
G157
B193

R255
G243
B223

R246
G137
B193

R255
G249
B159

R27
G10
B101

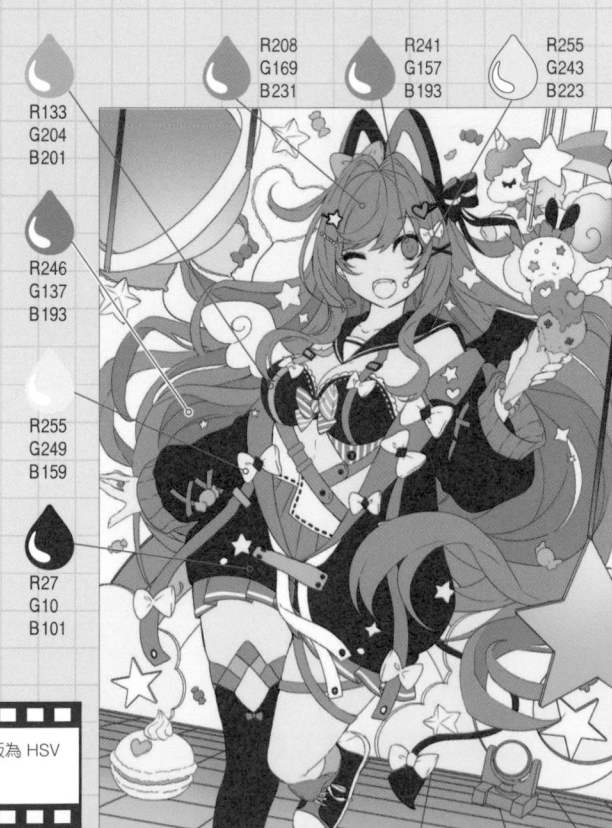

▶ 影片重點
影片中顯示的色彩面板為 HSV 色彩空間。

167

粉彩上色法

皮膚

在皮膚中使用可混色的筆刷，畫出流暢的視覺意象。另外，像臉部這種引人注目的部位，畫太仔細會因為看起來太寫實而降低可愛感，所以應該採用簡潔的上色方式。

URL
https://youtu.be/XJODTgp7Wwo

圖層結構

01　嘴巴和眼白上色　　G 筆

在皮膚底色「皮膚」圖層上方，新增剪裁圖層「嘴巴等部位（口など）」，在眼白和嘴巴裡面上色。嘴巴內部使用〔填充〕工具的〔參照其他圖層〕上色，眼白則使用〔G 筆〕上色。

R242
G242
B242

R255
G203
B186

02　添加皮膚的紅暈　　柔軟

在「皮膚」圖層中使用〔鎖定透明圖元〕，在臉頰、鼻子、肩膀、胸口、大腿、膝蓋上，以〔噴槍〕的〔柔軟〕筆刷增加紅暈。

R255
G203
B186

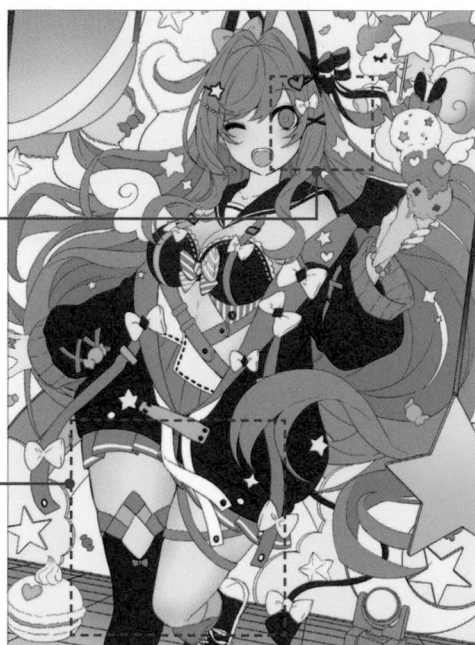

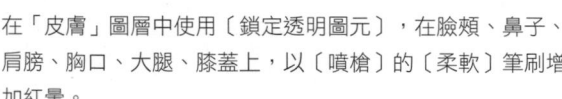
▶影片重點
在皮膚上添加紅暈之前，先在「嘴巴等部位」圖層塗上指甲的顏色。

03 陰影上色

不透明水彩／SK 水彩
平滑線條筆

直接在「皮膚」圖層中畫陰影。依照上色的前置作業的「常用筆刷」的說明，主要使用 3 種筆刷上色。此外，在有弧度的地方搭配使用「柔軟」筆刷。在瀏海和脖子上畫出清楚的陰影；需要呈現柔軟感和圓弧感的地方，則用〔噴槍〕的〔柔軟〕筆刷，或是 附贈筆刷 〔SK 水彩〕暈染顏色。

想加強細部的強弱層次時，不使用〔平滑線條筆〕，而是選擇〔G筆〕。

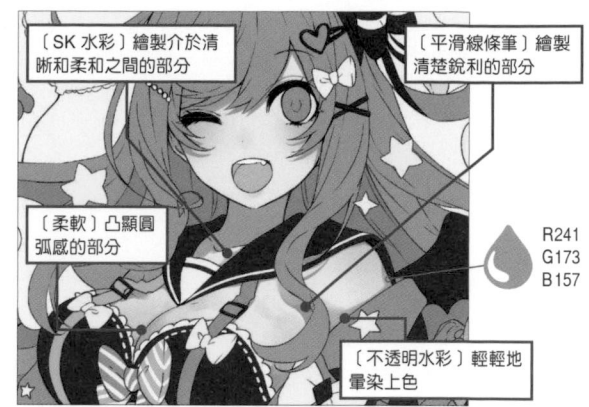

〔SK 水彩〕繪製介於清晰和柔和之間的部分

〔平滑線條筆〕繪製清楚銳利的部分

〔柔軟〕凸顯圓弧感的部分

R241
G173
B157

〔不透明水彩〕輕輕地暈染上色

04 畫出高光

SK 水彩
平滑線條筆

接下來，直接在「皮膚」圖層中畫出高光。選用帶一點黃色調的顏色，不要使用純白色。在想添加光澤的部分畫出高光，例如臉部輪廓、胸口、肩膀、大腿等處。用〔SK 水彩〕上色，避免高光過於銳利。依照陰影的畫法，在想呈現銳利感的地方，使用〔平滑線條筆〕上色。

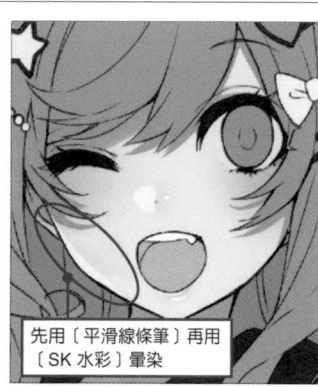

先用〔平滑線條筆〕再用〔SK 水彩〕暈染

臉部高光

以〔SK 水彩〕描繪柔和的高光

R255
G250
B242

大腿高光

05 增加寫實感

不透明水彩

放大〔不透明水彩〕的筆刷尺寸，在皮膚陰影的地方疊加淡淡的紫色。

真正的皮膚中，有些地方的顏色看起來帶有青色，加上淡淡的紫色可以讓膚色更真實一點。

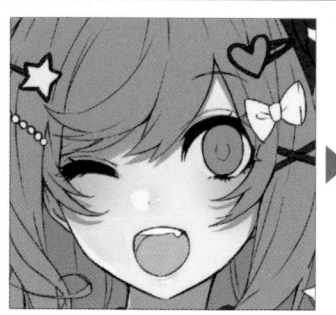

R202
G172
B215

06 嘴巴與眼白的陰影上色

不透明水彩
柔軟

在 01 新增的「嘴巴等部位」圖層中使用〔鎖定透明圖元〕功能，畫出嘴巴和眼白的陰影。
簡單上色就好，小心不要畫太寫實。

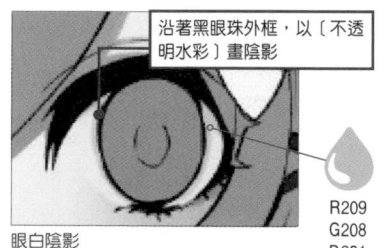

沿著黑眼珠外框，以〔不透明水彩〕畫陰影

R209
G208
B231

眼白陰影

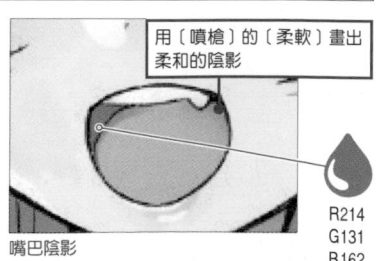

用〔噴槍〕的〔柔軟〕畫出柔和的陰影

R214
G131
B162

嘴巴陰影

粉彩上色法

08
皮膚

粉彩上色法

眼睛

人的眼睛實際上混有各式各樣的顏色，形成相當複雜的色彩，為避免看起來太單調，在眼睛顏色的選擇上，需要使用不同於底色的顏色。

 URL
https://youtu.be/ukY9mYntM3o

圖層結構

05	100 % 加算 目ハイライト
04	60 % オーバーレイ 反射
07	100 % 通常 顏調整
	100 % 通常 肌線畫
	100 % 通常 目線畫
	100 % 通常 線畫
06	100 % 通常 まつ毛
01 02 03	100 % 通常 目

01　在黑眼珠下端塗膚色　柔軟

在底色圖層「眼睛」中開啟〔鎖定透明圖元〕功能。以〔吸管〕選擇臉頰附近的顏色，使用〔噴槍〕的〔柔軟〕筆刷在黑眼珠下端疊加膚色。

> 影片重點
> 稍微在瞳孔中塗色，然後再疊加膚色。

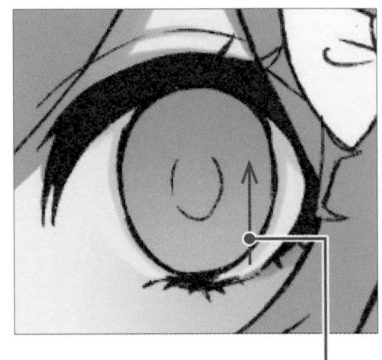
由下而上畫出漸層效果

02　瞳孔上色　不透明水彩 平滑線條筆

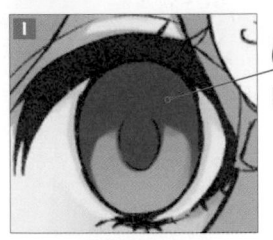
R27 G10 B102
1 瞳孔也直接在「眼睛」圖層中上色。留意眼睛的弧度，並且用〔不透明水彩〕在黑眼珠上端和瞳孔中塗色。

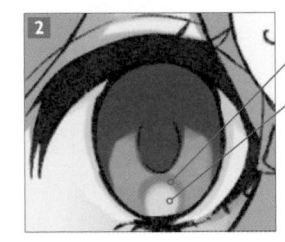
R176 G76 B230　R255 G255 B153
2 用〔不透明水彩〕在瞳孔下端畫出紫色和黃色2層光點。

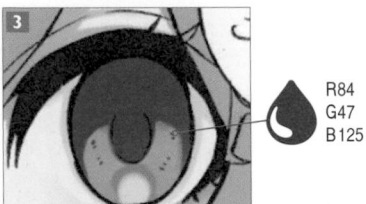
R84 G47 B125
3 在瞳孔附近用〔平滑線條筆〕仔細描繪虹膜。

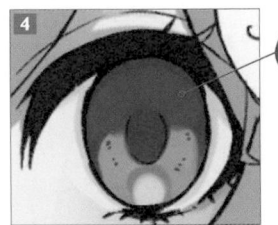
R121 G79 B168
4 用〔不透明水彩〕在上半部疊加淡一點的顏色，調整眼睛的色調。

5 用〔吸管〕選擇黑眼珠的粉色，使用〔不透明水彩〕畫出瞳孔中的光點。

睫毛下面也畫一點陰影

在虹膜上疊加底色，調整深淺度

6 用〔吸管〕選擇睫毛的顏色，再用〔平滑線條筆〕或〔不透明水彩〕框出**5**的光點外圍。

7 用〔吸管〕選取黃光的顏色，增加瞳孔下端的亮度。

▶ 影片重點

眼睛顏色的畫法，就是以反覆上色與擦掉顏色的方式來確認顏色是否合適。比如說，原本在黑眼珠下端塗了水藍色，但因為顏色不搭，於是就把它擦掉了。

03 塗上淡淡的高光

🖌 不透明水彩／SK 水彩

畫出淡淡的高光。因為後續還會畫出更強烈的高光，所以這裡先畫模糊一點。為避免眼睛太單調，除了淡粉色之外，還要用〔吸管〕選取與眼睛顏色無關的顏色，例如黃色或綠色。高光先畫多一點，之後還會再調整。

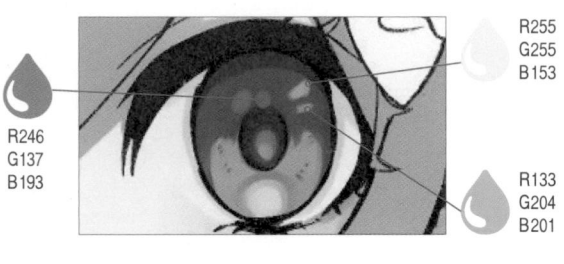

R255
G255
B153

R246
G137
B193

R133
G204
B201

04 畫出倒影中的光

🖌 不透明水彩／SK 水彩 平滑線條筆

畫出眼睛裡的倒影。在線稿圖層上方新增一個〔覆蓋〕圖層「反射光」，黑眼珠和眼白中都要畫出反射光。雖然選擇使用黃色，但你也可以根據眼睛或背景的顏色來改變倒影中的顏色。調整亮度，圖層不透明度設定為 60%。

R255
G230
B159

05 畫出強烈的高光

🖌 不透明水彩／SK 水彩 平滑線條筆

在 **04** 新增的圖層上方，新增〔色彩增值〕圖層「眼睛高光」，強烈的高光主要畫在黑眼珠的邊界或虹膜上，盡量營造出閃亮的效果。顏色選用 **04** 倒影的黃色。

06 睫毛上色

🖌 柔軟 SK 水彩

在底色「睫毛」圖層開啟〔鎖定透明圖元〕，用〔噴槍〕這種柔和的筆刷上色後，再用〔水彩〕疊加睫毛的質感，就能避免顏色太呆板。

修飾紫色陰影的形狀

在連接黑眼珠的地方畫上眼睛的顏色

眼頭和眼尾塗上深橘色

07 眼睛的加工修飾

🖌 SK 水彩

在線稿上方新增一個「臉部調整」圖層，修飾眼睛的氛圍。用〔吸管〕選擇眼睛的深紫色，暈染黑眼珠和眼白，然後用〔SK 水彩〕描出黑眼珠的框線，修整睫毛的分量，調整眼部的平衡後，眼睛暫且上色完成。最後點選〔編輯〕選單→〔色調補償〕→〔色相、彩度、明度〕稍微提高彩度，調整成更明顯的粉紅色。

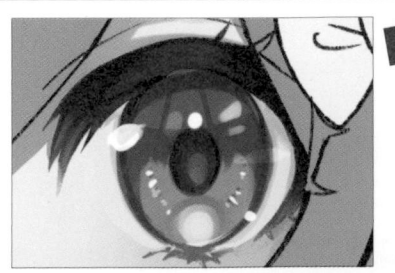

▶ 影片重點

調整眼睛的顏色前，先在皮膚線稿中進行色彩描線。色彩描線將於 P.175 的 COLUMN 中講解。

粉彩上色法

08

眼睛

粉彩上色法

頭髮

繪製頭髮的顏色時，除了呈現流暢的色彩之外，也要注意不能形象過於單調。雖然髮色是紫色的，但也運用漸層效果混入粉紅色和奶黃色，避免頭髮太呆板。

 URL
https://youtu.be/e96AM4I-FR4

圖層結構

	100 % 通常 顏調整	
08	100 % 通常 髮追加	
	100 % 通常 肌線画	
	100 % 通常 目線画	
	100 % 通常 髮線画	
	100 % 通常 線画	
	100 % 通常 体	
	100 % 通常	
	100 % 通常 肌	
06	100 % 通常 ハイライト	
05	100 % 通常 インナーカラー	
01 02 03 04 07	100 % 通常 髮	
	100 % 通常	

從背景附近吸取顏色，在單側頭髮上加強疊色，表現環境光

「草稿」圖層中有畫出草稿。附贈CLIP檔的草稿被隱藏起來了。

影片重點
顏色取自草稿的顏色。書中的數值是吸管選取的顏色數值。

01　畫出瀏海的穿透感　　　　　🖌 柔軟

頭髮的上色方法與其他部位相同，基本上都在底色圖層中上色。開啟「頭髮」圖層的〔鎖定透明圖元〕，並用〔吸管〕選取皮膚的顏色，在瀏海的部分用〔噴槍〕的〔柔軟〕筆刷輕輕疊色。

02　增加深淺層次　　　　　🖌 柔軟

使用〔噴槍〕的〔柔軟〕筆刷，留意頭部的弧度，在整個頭髮上大致畫出深淺區塊。以畫球體的方式上色，就能呈現頭髮的立體感。
暗部選用明度比底色低、彩度更高的顏色。如果只降低明度，整體色調會太陰沉，因此陰影的彩度也要跟著提高。靠近背景的部分則用〔吸管〕選取附近的顏色疊加上色。這裡採用背景左邊的黃色。

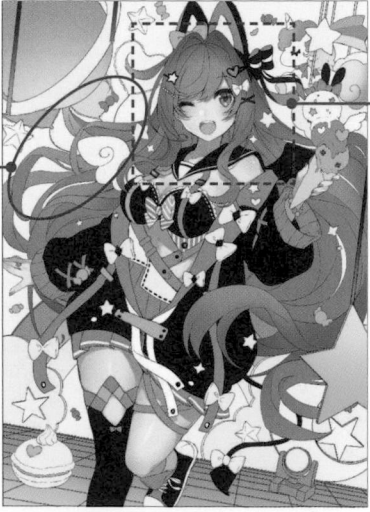

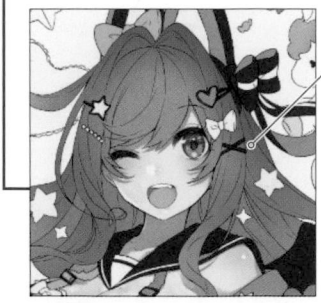

R164
G98
B196

03 陰影上色

不透明水彩／SK 水彩
平滑線條筆

使用比 **02** 頭髮深淺色更深的紫色。
上色時,偶爾要用〔吸管〕選擇中間
色,以免顏色太單調。
基本的上色方式就是重複畫出清楚的
陰影,然後再將顏色暈開。繪製陰影
時,一樣要注意頭部的弧度。

R134
G56
B173

用〔吸管〕選取周
圍的顏色

用〔不透明水彩〕
暈染

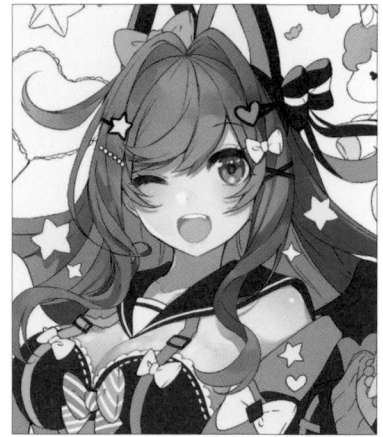

04 添加藍色調

不透明水彩

用〔不透明水彩〕在局部輕輕疊加藍色。進行暈染時,用
〔吸管〕選取周圍的顏色。

如果感覺顏色沒什麼變化,你可以混入一些藍色系顏色,並且運
用空氣透視法(P.69)的效果營造景深感。

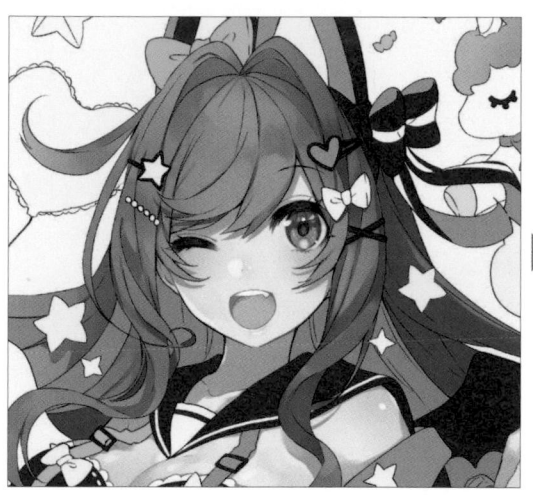

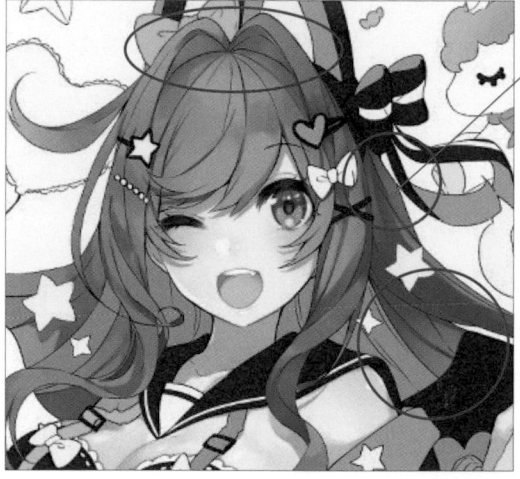

R180
G178
B219

05 畫出內層髮色

不透明水彩
柔軟

在內層髮色中(染在頭髮內側的顏色)上色。開啟「內層髮
色」圖層的〔鎖定透明圖元〕功能。使用〔噴槍〕的〔柔
軟〕筆刷,將奶黃色塗在頭髮下端,做出漸層感。
將奶黃色混合粉紅色,同時用〔不透明水彩〕順著髮束修整
形狀。想讓此部分的粉紅色更明顯,因此幾乎都沒有畫陰
影。

由下而上畫出漸層感

R254
G243
B192

粉彩上色法

08
頭髮

173

06 畫出高光

在「頭髮」圖層上，新增一個剪裁圖層「高光」。高光的混合模式會因插畫的需求而有所不同；想讓黃色調更加突出，因此不使用〔色彩增值〕或〔加亮顏色〕，而是採用〔普通〕混合模式。

在光源側畫出更多高光

上色時需留意頭部的弧度

雖然此處的高光是黃色的，但高光的顏色也會根據髮色或背景而有所變化。

R255
G249
B159

07 調整顏色

跟草稿中的配色相比，不小心將髮色畫得太偏紅色了，於是使用〔編輯〕選單→〔色調補償〕→〔色相、彩度、明度〕，將「色相」調整到偏藍色的位置 A 。

A

色相・彩度・明度

色相: -14 OK

彩度: 0 キャンセル

☑ プレビュー

明度: 8

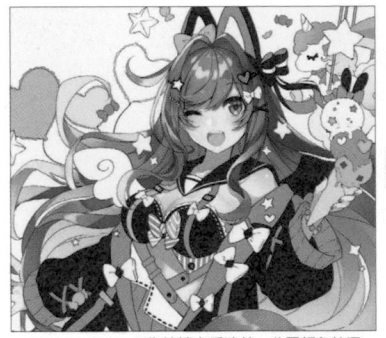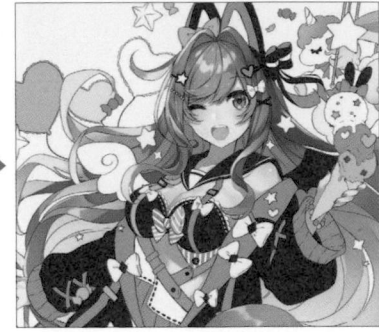

在整個繪圖過程中，不只是頭髮而已，如果覺得其他地方和想像中不同時，都可以積極利用〔色調補償〕的〔色相、彩度、明度〕或〔色階〕等功能來微調色調。

※為讓讀者看清楚，此圖顏色較深。

08 增加髮絲

G筆

在線稿上面新增一個「增加頭髮」圖層，在臉部周圍添加一點髮絲。使用〔吸管〕選取目標區域的顏色，再用〔G筆〕順著髮流增加髮絲。

▶影片重點

在這之前，先進行頭髮線稿的彩色描線。彩色描線的畫法將於下一頁 COLUMN 中進行講解。

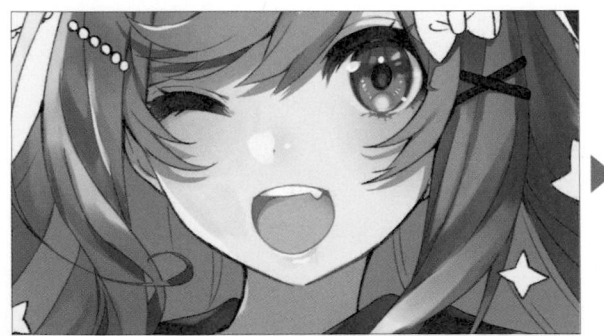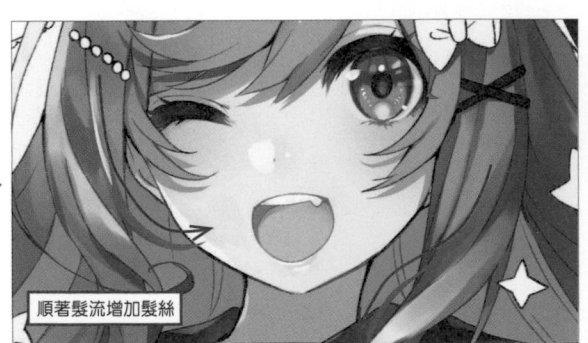

順著髮流增加髮絲

COLUMN　在各部位的上色過程中繪製彩色描線

彩色描線是指將線稿與顏色加以融合，通常我們都會認為應該在完成上色後的加工修飾階段才能進行彩色描線。不過，為了方便想像完成品的畫面，這幅畫的彩色描線是在各部位的上色過程中繪製的。這裡將為你介紹「皮膚與眼睛」、「頭髮」的彩色描線方法。
在線稿圖層上方，分別新增每個部位的剪裁圖層，開始進行彩色描線 。

●皮膚與眼睛

在線稿圖層上面新增剪裁圖層「皮膚線稿」和「眼睛線稿」。用深褐色畫在皮膚的線稿上，並且用〔噴槍〕的〔柔軟〕筆刷疊加淡一點的褐色，暈染並調整顏色。先畫好深褐色再開啟圖層的〔鎖定透明圖元〕功能，比較方便調整顏色。
接著以同樣的方式修改眼睛線稿的顏色。使用皮膚彩色描線中的褐色，在皮膚中暈染下睫毛、眼尾、眼頭的線稿；用〔吸管〕選取眼睛或睫毛的顏色，在其他部分疊色，就能畫出自然的線稿。

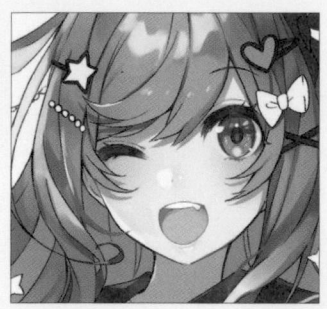

R191
G100
B92

R138
G58
B51

只顯示彩色描線的區塊

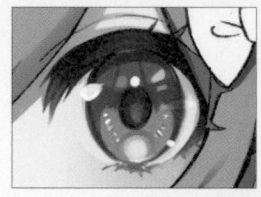

只顯示彩色描線的區塊

●頭髮

複製一組「頭髮」、「高光」、「內層髮色」頭髮圖層，並將圖層合併。將合併後的圖層放在線稿圖層上面，設定為剪裁圖層，然後將圖層名稱改成更好懂的「頭髮線稿」。
選擇〔濾鏡〕選單→〔模糊〕→〔高斯模糊〕，〔模糊範圍〕設定為 6.00 左右，然後用〔色相、彩度、明度〕功能調深顏色 。
經過調整後，有些地方看起來還是不太自然，於是再以手動上色的方式調整細節。

內層髮色的線稿另外改成深粉色

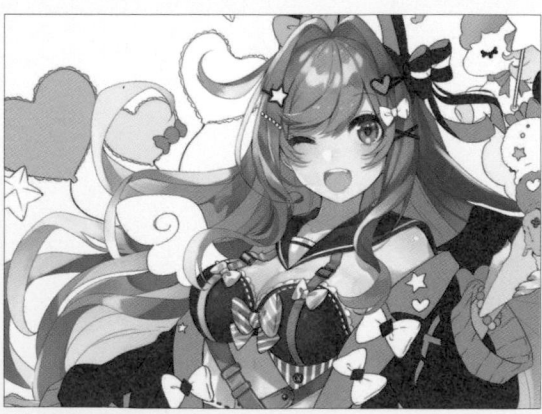

只顯示彩色描線的區塊

粉彩上色法

服裝

繪製服裝時，皺褶的強弱變化是很重要的。我們要根據布料的軟硬度和材質，畫出皺褶多和皺褶少的地方，藉此呈現有強有弱的層次感，讓整體氛圍更好看。

 URL
https://youtu.be/t1inOr4VqXo

圖層結構

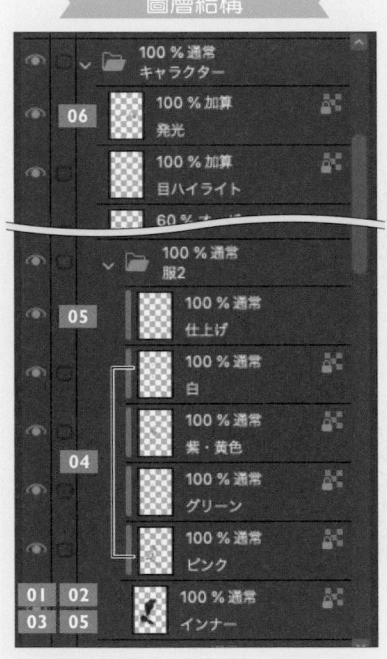

01 深藍色區塊上色 　　🖌 柔軟

從「衣服 2」圖層資料夾開始上色。首先，在「內搭衣」圖層的深藍區塊中畫出深色和淺色。依照其他部位的畫法，直接在底色圖層中上色。由於此處底色較深，因此用〔噴槍〕的〔柔軟〕筆刷疊加一點亮色。

選取附近的亮色並疊在深色上面，有助於融合色彩；因此，在衣服胸口的地方，輕輕疊加了膚色。

 R78
G65
B127

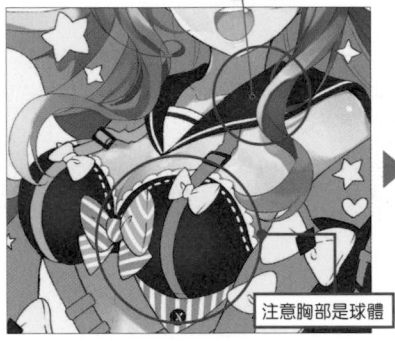

注意胸部是球體

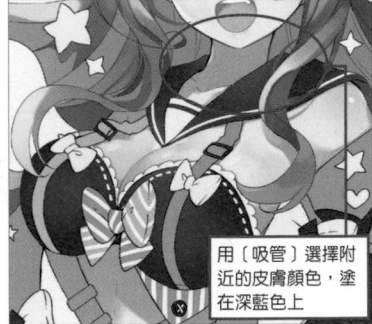

用〔吸管〕選擇附近的皮膚顏色，塗在深藍色上

02 陰影上色 　　🖌 不透明水彩／SK 水彩　平滑線條筆

用底色的深藍色畫出陰影。衣服皺褶的地方，也塗上陰影的顏色，接著再用〔吸管〕選取周圍顏色並塗抹暈染。依照頭髮、皮膚的畫法，分別使用不同的筆刷。

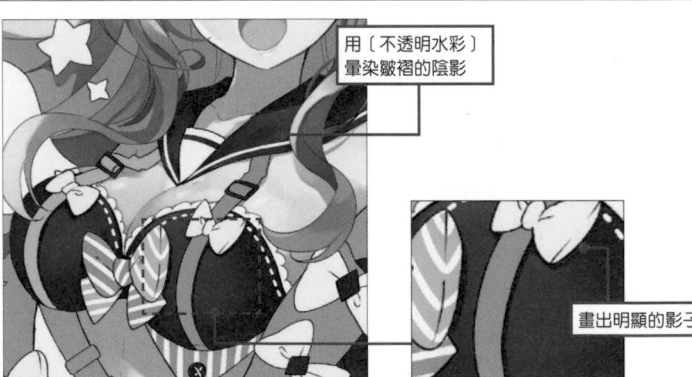

用〔不透明水彩〕暈染皺褶的陰影

畫出明顯的影子

03 畫出高光

採用比亮部淺一階的亮色，在需要強調立體感或光澤感的地方畫出高光。

不透明水彩／SK 水彩
平滑線條筆

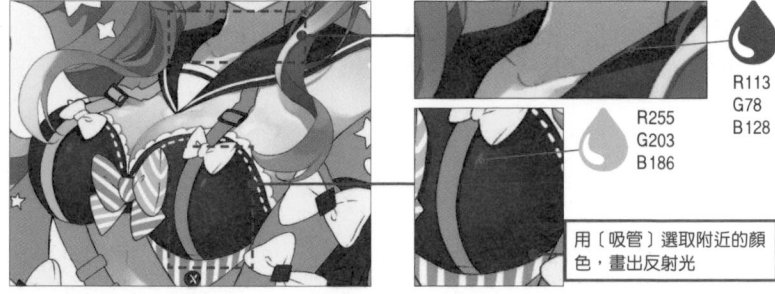

R113
G78
B128

R255
G203
B186

用〔吸管〕選取附近的顏色，畫出反射光

04 內層衣服上色

被分類為內層衣服的區塊，也以同樣的順序上色。使用附近的顏色來疊加反射光，一邊觀察整體平衡一邊持續上色。

不透明水彩／SK 水彩
平滑線條筆

裙子上色

皮帶上色

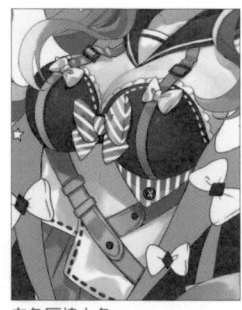
白色區塊上色

粉彩上色法

08

服裝

05 添加藍色調

不透明水彩

新增一個剪裁圖層「修飾」，將此圖層放在圖層資料夾中的最上面。以偏藍的灰色進行修飾加工，用〔不透明水彩〕在陰影中輕輕疊色。

▶影片重點

添加藍色調之前，先用〔色調補償〕的〔色相、彩度、明度〕功能調整紫色和綠色皮帶的顏色。

R130
G170
B217

06 在衣服上畫出發光效果

柔軟

圖層資料夾「衣服 1」（外套）、「衣服 3」（耳朵、鞋子等），也以同樣的順序上色。畫好外套的基本色後，再增加一個〔覆蓋〕圖層「修飾 2」，加強衣服的深淺層次 A。

畫好衣服後，最後在某些地方加工，畫出發光的效果。在線稿上方新增一個〔相加〕圖層「發光」。在想畫出發光效果的地方，使用〔噴槍〕的〔柔軟〕筆刷輕輕疊色 B。

增加深淺變化前

只顯示「發光」圖層

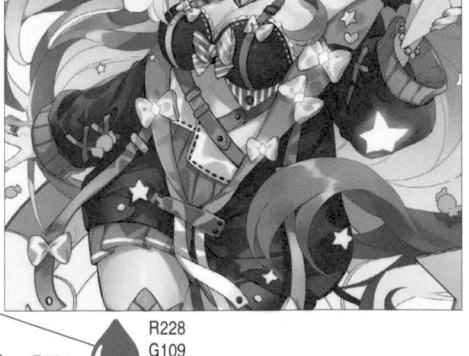

R228
G109
B122

R236
G101
B21

177

小物件

小物件的上色順序和衣服一樣。此項目有許多零碎的物件，像是冰淇淋、氣球、行星之類的，有些物件的上色順序跟服裝不一樣，接下來將針對這些物件進行講解。

URL
https://youtu.be/rwma7riDmwo

圖層結構

	100 % 通常 小物
01 B	100 % ソフトライト 仕上げ
	100 % 通常 ピンク
	100 % 通常 黄色
	100 % 通常 グリーン
01 A	100 % 通常 白
	100 % 通常 紫
	100 % 通常 アイスクリーム
	彩り4
02 6	100 % 覆い焼き(発光) ハイライト
	100 % 通常 紫
	100 % 通常 グリーン
	100 % 通常 黄色
02 1~5	100 % 通常 塗り2
	100 % オーバーレイ ハイライト

01 冰淇淋上色

柔軟／SK 水彩
平滑線條筆

畫出白色的香草冰淇淋，將冰淇淋凹凸起伏的材質感表現出來 **A**。以相同方式繪製其他冰淇淋，完成後新增一個〔柔光〕圖層「修飾」，繼續增加立體感 **B**。

R242 G146 B78　　R71 G59 B97

只顯示「修飾」圖層

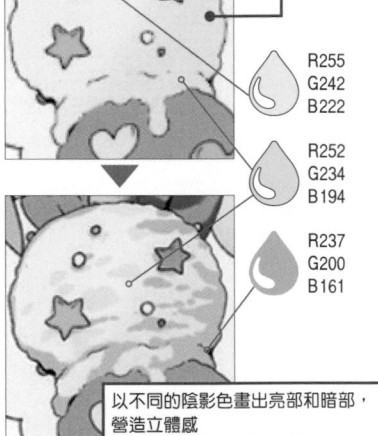

A

用比底色深一點的顏色畫出右側陰影

R255 G242 B222

R252 G234 B194

R237 G200 B161

以不同的陰影色畫出亮部和暗部，營造立體感

02 氣球上色

柔軟
SK 水彩

將不同顏色的氣球分成不同圖層，在氣球中上色。解說以粉色氣球為例。上色時，留意氣球膨脹的感覺，以及帶有光澤的反射光。

I

R255 G249 B158

R247 G194 B213

I 在底層的粉紅色上面，用〔噴槍〕的〔柔軟〕筆刷畫出有深淺變化的黃色。

▶ 影片重點

畫好冰淇淋之後，先進行人物的加工修飾。修飾階段的說明在 P.180。開始繪製氣球以前，會先進行宇宙圖案※和面板的上色。此外，影片也有收錄書中未呈現的其他小物件的上色過程。

※使用下載自 CLIP STUDIO ASSETS 的「星雲、銀河畫筆集（星雲、銀河ブラシセット）」。

URL https://assets.clip-studio.com/ja-jp/detail?id=1444180　**Content ID** 1444180

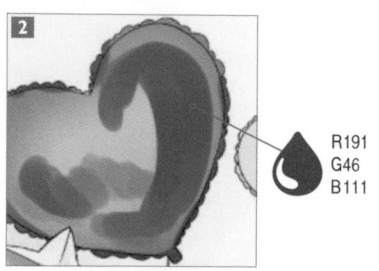

R191
G46
B111

2 用〔吸管〕選取周圍的顏色，一邊暈開顏色，一邊用〔SK 水彩〕筆刷疊加深色。

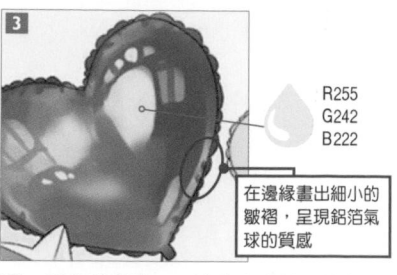

R255
G242
B222

在邊緣畫出細小的皺褶，呈現鋁箔氣球的質感

3 一邊修飾形狀，一邊畫出亮黃色的高光。

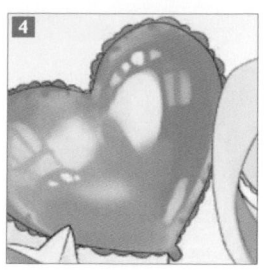

4 因為顏色畫太深了，於是使用兩次〔色調補償〕的〔色相、彩度、明度〕功能來調整色調 **A**。

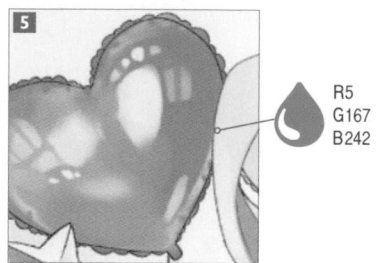

R5
G167
B242

5 使用〔噴槍〕的〔柔軟〕筆刷，輕輕在右邊的暗部疊加藍色調。

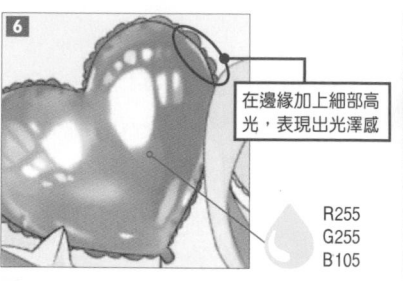

在邊緣加上細部高光，表現出光澤感

R255
G255
B105

6 新增〔加亮顏色（發光）〕圖層「高光」，在高光上面疊色，強調反射的光亮。

第1次

第2次

圖層結構

	100 % 通常 小物(手前)
03 5	100 % 通常 線畫色
	100 % 通常 線畫
	100 % 通常 塗り
03 4	100 % 通常 ワク(手前)
	100 % 加算(発光) ハイライト
03 2	100 % 加算(発光) キラキラ
03 3	69 % オーバーレイ ワク(後ろ)
03 1	80 % 通常 塗り

03 行星上色

不透明水彩／SK 水彩
平滑線條筆

為了將行星畫在最前面，在人物圖層的上方新增一個「小物件（前方）」圖層資料夾，將上色圖層放入資料夾中。

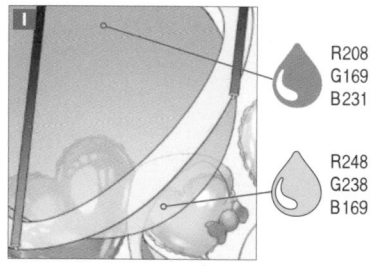

R208
G169
B231

R248
G238
B169

1 選擇事先畫好黃色和紫色底色的「上色」圖層，圖層不透明度調為 80%，將透明感表現出來。

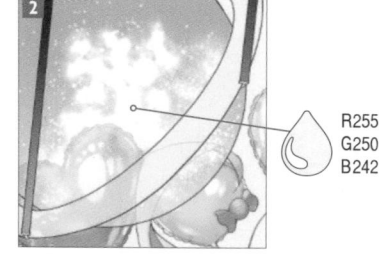

R255
G250
B242

2 新增〔相加（發光）〕剪裁圖層「閃亮」，使用「星雲、銀河畫筆集」營造閃閃發亮的效果。

R255
G219
B74

3 新增〔覆蓋〕剪裁圖層「行星環（後）」，畫出後方行星環的穿透感。

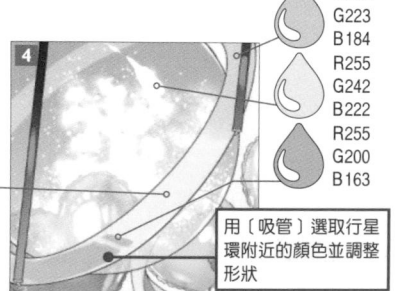

R252
G223
B184

R255
G242
B222

R255
G200
B163

R255
G249
B159

用〔吸管〕選取行星環附近的顏色並調整形狀

4 新增〔相加（發光）〕剪裁圖層「高光」，畫出高光並仔細刻畫行星環。

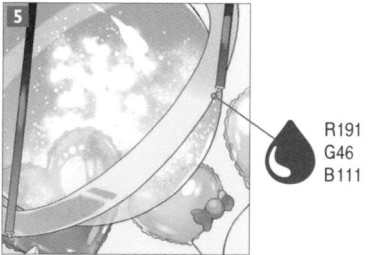

R191
G46
B111

5 彩色描線的順序和頭髮（P.175）一樣，畫出彩色描線就完成了。

粉彩上色法

08

小物件

179

粉彩上色法

修飾

背景非常豐富多彩,在人物周圍加上模糊效果,才能避免背景和人物融為一體。

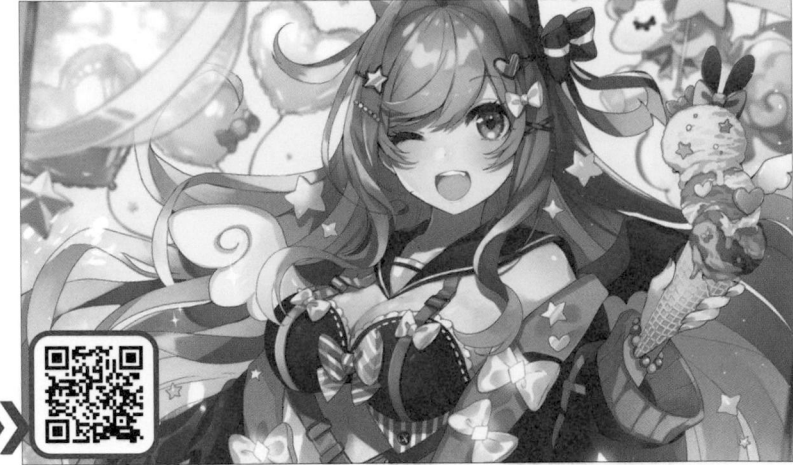

URL
https://youtu.be/EWjmPZAAR-I

圖層結構

```
70％ソフトライト
色調整2
03  40％ソフトライト
色調整
100％ソフトライト
赤み
01  100％乗算
影
100％通常
キャラクター
```

01 畫出亮暗層次
不透明水彩／SK水彩
平滑線條筆

先從人物開始加工修飾。採用頭髮的彩色描線(P.175)畫法,改變服裝的線稿顏色。

在「人物」圖層資料夾上方,新增〔色彩增值〕剪裁圖層「陰影」,在想加深陰影的地方疊加亮紫色。筆刷分別選用〔平滑線條筆〕、〔不透明水彩〕、〔SK水彩〕。

在整個人物上使用共通的顏色畫出陰影,讓插畫更有整體感。畫出紫色陰影後,整體色調變得有點陰沉,於是新增一個〔柔光〕圖層「紅色調」,使用〔噴槍〕的〔柔軟〕筆刷疊加明亮的橘色,使顏色更鮮明。

增加亮暗層次前

增加亮暗層次後

畫出脖子下方和瀏海的影子
只顯示「陰影」圖層
R222 G174 B243

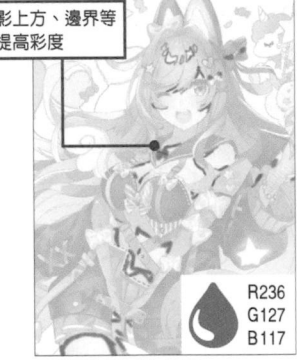
在陰影上方、邊界等地方提高彩度
只顯示「紅色調」圖層
R236 G127 B117

02 在耳朵裝飾上畫出發光效果
柔軟

在服裝 06 的「發光」圖層中,用〔噴槍〕的〔柔軟〕筆刷添加光亮,在耳朵裝飾中畫出發光效果。運用橘色系顏色增添鮮豔感。

R237 G96 B14

▶ 影片重點

前面畫草稿的時候,頭髮中有一些挑染,但忘記上色了,於是在「頭髮」圖層上方新增一個剪裁圖層,補畫挑染的地方。

R246 G137 B193

03 調整色調

柔軟
SK 水彩

調整人物的色調。在 **01** 新增的「紅色調」圖層上方，新增 2 個〔柔光〕剪裁圖層。在一個圖層中疊色紫色，另一個疊加偏紅的橘色。

調整好色調後，繼續繪製背景和小物件。請參照 P.178 的解說。

▶ 影片重點
在此步驟前，先稍微修正了臉部的平衡。
在眼睛 **07** 新增的「臉部調整」中上色。
一邊觀察整體平衡，一邊適度地修飾臉部。

R164
G128
B177

R242
G173
B157

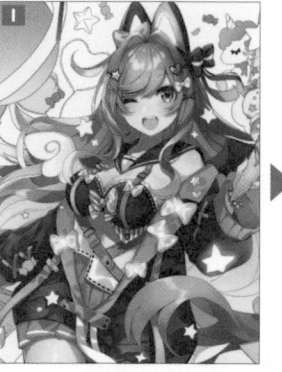 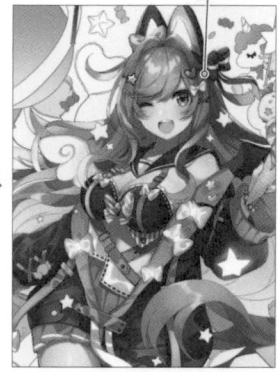

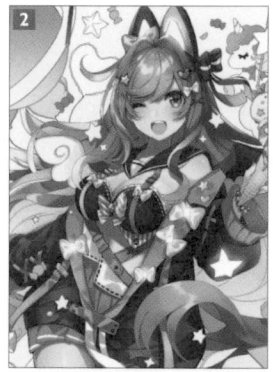

只顯示「顏色調整 2」圖層

 在「顏色調整」圖層中平塗紫色，圖層不透明度調整為 40%，使整體色調更有統一感。雖然不一定要用紫色，但總覺得紫色是最好的色調，我很喜歡。

 在「顏色調整 2」圖層中疊加偏紅的橘色，讓臉部和皮膚看起來更明亮。

▶ 影片重點
「基底（下地）」圖層搭配服裝的顏色，選擇使用深藍色。

04 畫出透視感

柔軟
SK 水彩

複製「背景」和「小物件（前方）」圖層資料夾，並且合併圖層；兩個圖層都用〔高斯模糊〕做出模糊效果。未合併的圖層也先留著隱藏起來，以備不時之需。

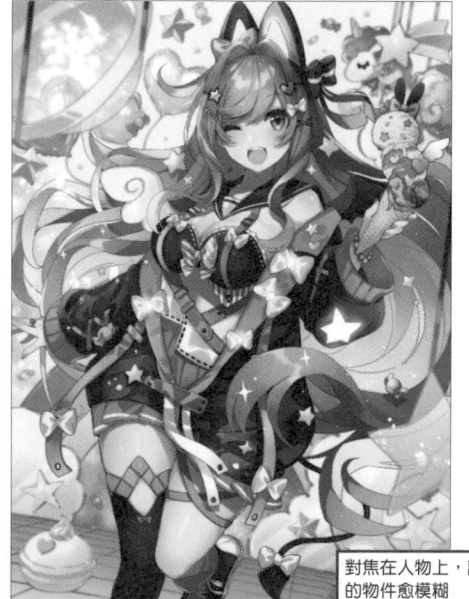

對焦在人物上，離人物愈遠的物件愈模糊

📎 在最上面添加閃亮的效果。在 CLIP STUDIO ASSETS 下載幾種筆刷，並且疊加使用。
效果筆刷集 11 種（効果ブラシまとめ11種）
URL https://assets.clip-studio.com/ja-jp/detail?id=1658057 **Content ID** 1658057
彩塵筆刷（彩塵ブラシ）（Prism Dust）
URL https://assets.clip-studio.com/ja-jp/detail?id=1722639 **Content ID** 1722639
鑽石燈（ダイヤモンドライト）
URL https://assets.clip-studio.com/ja-jp/detail?id=1652473 **Content ID** 1652473

05 添加色差效果

柔軟

最後做出色差效果（色差畫法請參照 P.219）。色差效果會讓插畫產生一點偏移，這時只要使用〔噴槍〕〔柔軟〕筆刷的透明色（P.17）擦除晃動的地方，將臉部或胸部附近畫清楚就行了。

鏑木康隆的
厚塗上色法

鏑木康隆的繪圖特色，就是正統的厚塗上色法，我們能在厚重的色彩中感受到明亮的光。一般來說，厚塗法需要不斷疊色直到滿意為止，但本章會設定每個階段的目標，並且細分繪圖步驟，讓讀者更清楚「目前正在做什麼」。在

不降低插畫品質的前提下，不用仔細刻畫就能輕易畫出好看的效果，像這樣的技術隨處可見。這幅插畫展現了扎實的色彩運用能力、極致的繪畫功力，非常有説服力。

線稿

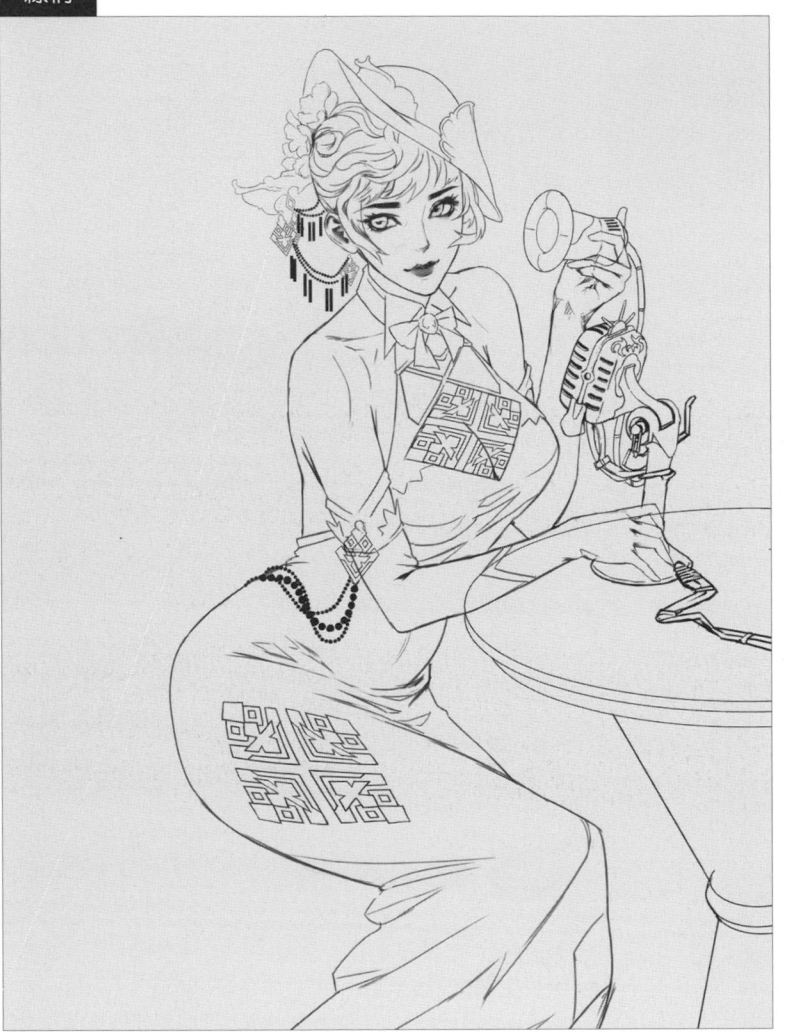

打好草稿（決定畫面）後，沿著草稿描線並畫出線稿。使用 附贈筆刷 〔SK簡易畫筆（SKシンプル筆）〕作畫。〔筆刷尺寸〕介於 10～15，用〔橡皮擦〕工具的〔較硬〕或〔粗糙〕修整線條，並畫出強弱變化。將線稿圖層分成多個區塊，以便後續進行調整。

鏑木康隆

自由插畫師。目前從事社群遊戲、書籍、角色設計等工作。作品有《解体の勇者の成り上がり冒険譚》無謀突擊娘著（アルファポリス）封面與內文插畫、《戰國炎舞-KIZNA-》（サムザップ）角色插畫等。於 PixivFANBOX 發表繪畫講座與插畫作品。

COMMENT
這幅插畫著重於厚塗感及具有再現性的調和感，並且分開繪製形狀、色彩和陰影。建議你掌握各個繪畫重點後，可以試著同時繪製多個部分！

WEB https://kaburagiyasutaka.localinfo.jp/
Pixiv https://www.pixiv.net/users/135171
Twitter @kaburagi_y
PEN TABLET Wacom Cintiq Pro 24

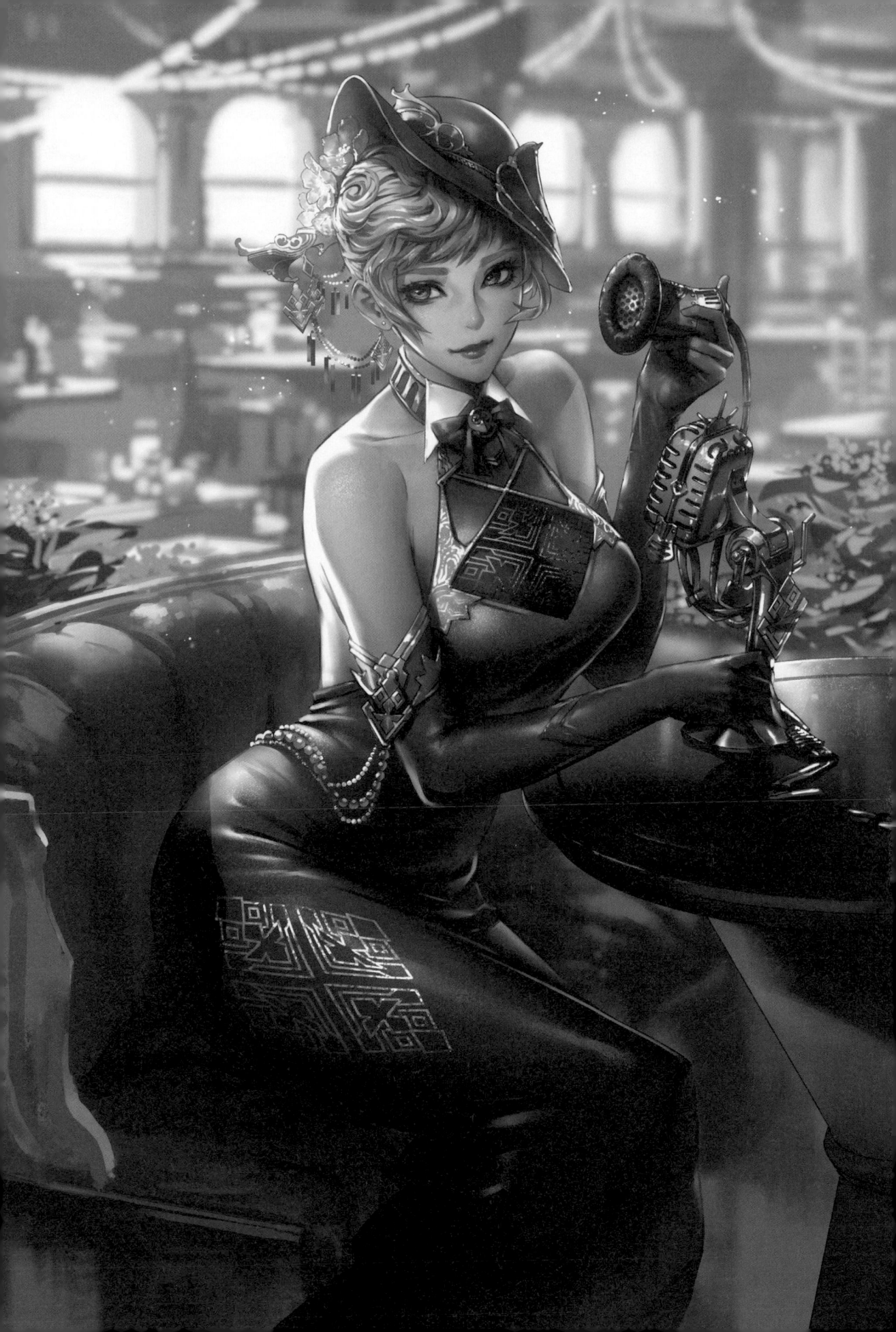

上色的前置作業

畫布設定

畫布尺寸：寬 188mm×高 263mm
解析度：600dpi
長度單位※：px

※可於〔環境設定〕更改〔筆刷尺寸〕等設定值的單位

常用筆刷

〔SK 簡易平刷〕
（SK シンプルフラット）

附贈筆刷

自製筆刷。大部分上色都使用這款筆刷。

※先用〔G 筆〕上色，再
使用〔SK 圖元質感模糊
筆〕。

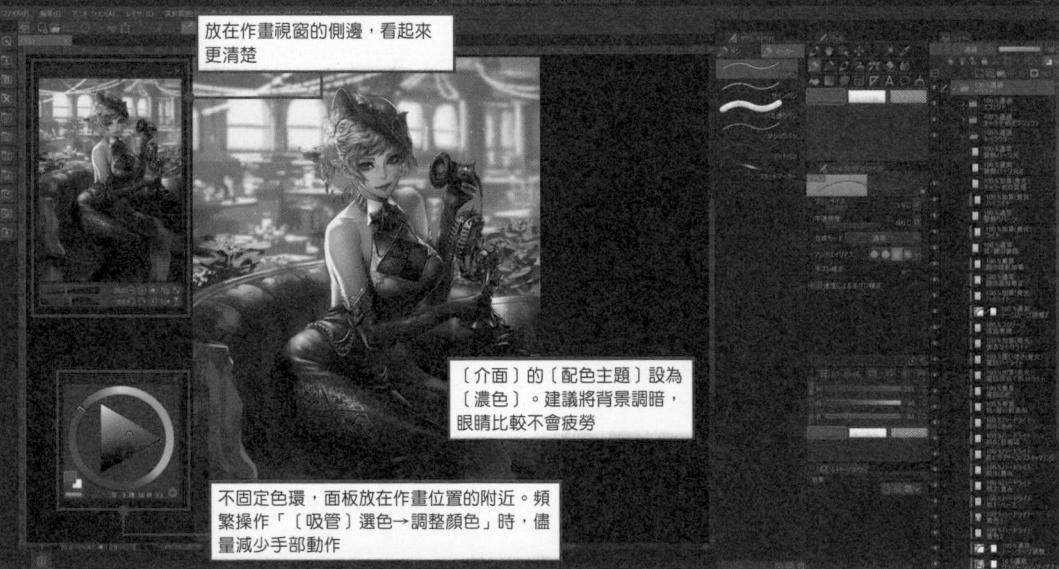

〔SK 圖元質感模糊筆〕
（SKピクセル質感ぼかし）

附贈筆刷

自製筆刷。這是一款具有銳利感的模糊工具，可用來表
現無機物的質感。

〔SK 圖元藝術筆〕
（SKピクセルアートペン）

附贈筆刷

自製筆刷。用於繪製鏈子。

〔SK 圖元藝術縱長筆〕
（SKピクセルアート縱長）

附贈筆刷

使用這款稍微改良〔SK 圖元藝術筆〕後的筆刷，繪製
耳飾上的縱長型飾品。

〔隨機點點筆〕
（点々ランダム）

用來表現人物的皮膚、服裝、桌子的質感。

※收錄於《CLIP STUDIO PAINTブラシ素材集 雲から街並み、質感まで》（ゾ
ウノセ、角丸つぶら著，Hobby JAPAN 出版）的筆刷。

工作區域

導航器面板不要放在工作區域裡，而是顯示於副螢幕中。如此一來，不僅作畫空間變寬，
縮放檢視插畫時也會更方便。

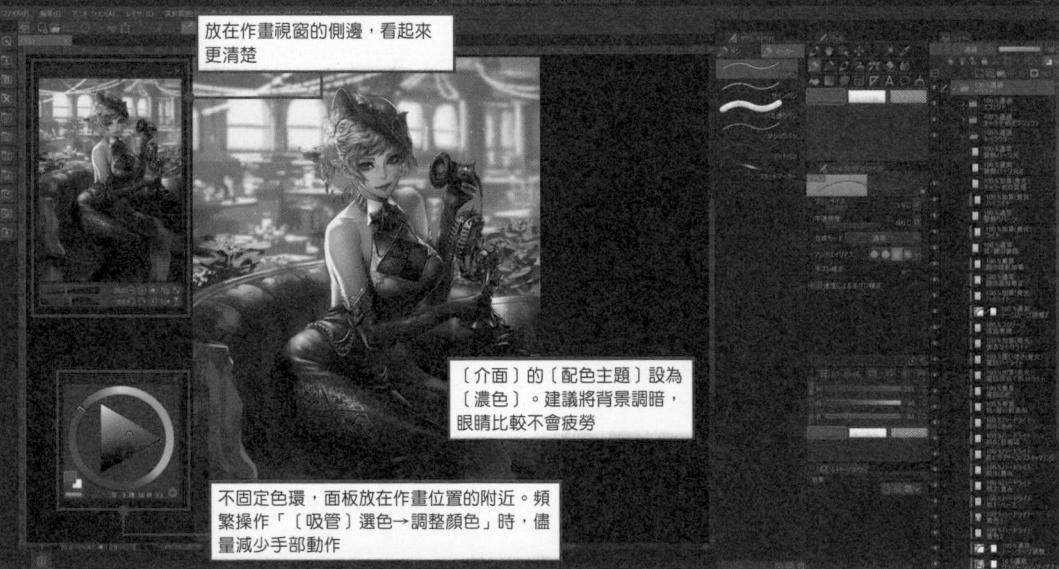

放在作畫視窗的側邊，看起來
更清楚

〔介面〕的〔配色主題〕設為
〔濃色〕。建議將背景調暗，
眼睛比較不會疲勞

不固定色環，面板放在作畫位置的附近。頻
繁操作「〔吸管〕選色→調整顏色」時，儘
量減少手部動作

URL
https://youtu.be/yKqJDerJg3c

圖層結構

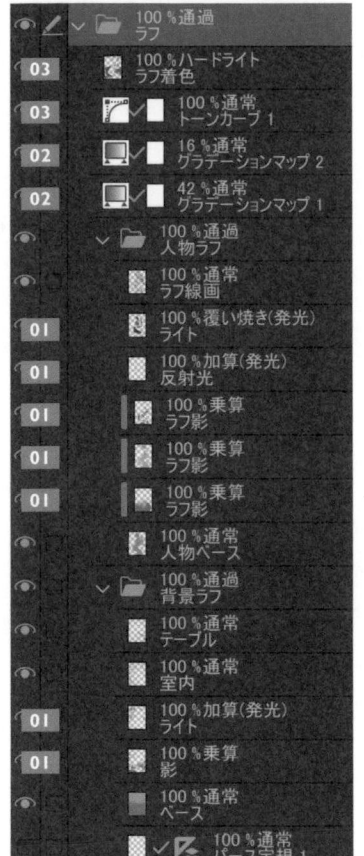

01 構思光影

在草稿階段，將想在插畫中凸顯的地方，以及不顯眼的其他部分整理出來。主要使用〔SK簡易平刷〕作畫。

1 在混合模式〔加亮顏色（發光）〕圖層中，畫出由畫面左上方照向人物的室內黃光。室內家具及人物的輪廓上，因窗外射入的陽光而出現反射光，將反射光畫在〔相加（發光）〕圖層中。

2 使用〔色彩增值〕圖層，在洋裝上上色並畫出陰影，用以確認亮暗對比。

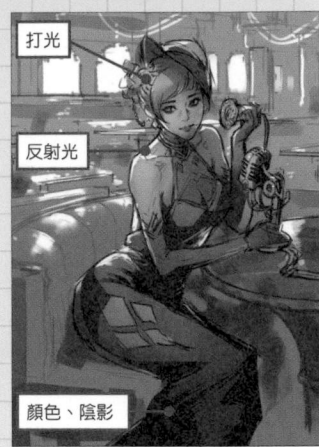

打光

反射光

顏色、陰影

📎 將圖層分門別類以便進行調整，而且後續還能重複利用部分圖層。

02 增加漸層對應

尋找符合想像的色調。此處設定為復古風格。

1 新增一個不透明度為 42%的圖層「漸層對應 1」，點選〔圖層〕選單→〔新色調補償圖層〕→〔漸層對

應〕，上半部為暖色調，下半部則為冷色調。

2 上面疊加一個「漸層對應 2」圖層，不透明度為 16%，疊加有復古氛圍的暖色調。

📎 目前使用的漸層對應素材，下載自 CLIP STUDIO ASSETS 素材集「光影顏色濾鏡（漸層對應）」「（光と影の色フィルター（グラデーションマップ））」。「漸層對應 1」圖層採用「第一道曙光（初明かり）」，「漸層對應 2」圖層採用「燈光（灯光）」素材。
URL https://assets.clip-studio.com/ja-jp/detail?id=1716248 Content ID 1716248

▶ **影片重點**
在作畫過程中，將不透明度等設定調整到合適的數值。例如「漸層對應 1」圖層不透明度本來是 46%，但在持續作畫的過程中改成 42%。

▶ **影片重點**
「漸層對應 2」圖層是在完成線稿後的調整過程中新增的圖層。

03 上色

開始進行大致上色。如果塗上彩度較高的顏色，漸層對應原本統一的色調會走樣，而降低筆壓是這時的上色訣竅。

1 點選〔圖層〕選單→〔新色調補償圖層〕→〔色調曲線〕，新增色調補償圖層「色調曲線 1」，調整陰影不明顯的地方。

2 新增一個〔實光〕圖層「草稿上色」，在洋裝的胸口處上色。

📎 後續階段都會使用到「漸層對應 1 與 2（グラデーションマップ1と2）」、「色調曲線 1（トーンカーブ1）」、「草稿上色（ラフ着色）」圖層。

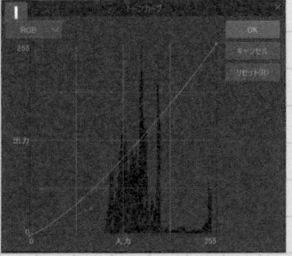

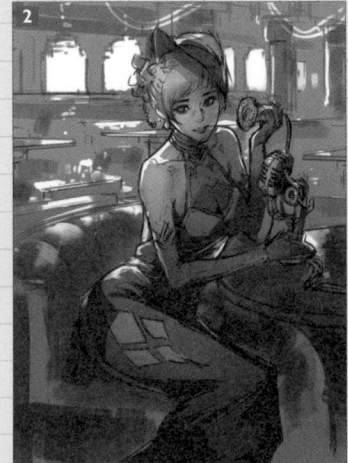

底色

底色階段只會使用灰色畫陰影。主要繪製的地方是「光照不到的深處」。由於線稿畫得很仔細，因此不太需要增加線條；如果線稿畫得比較粗略，則應該在此階段進行形狀修飾。

URL
https://youtu.be/aSKPsw6kuHg

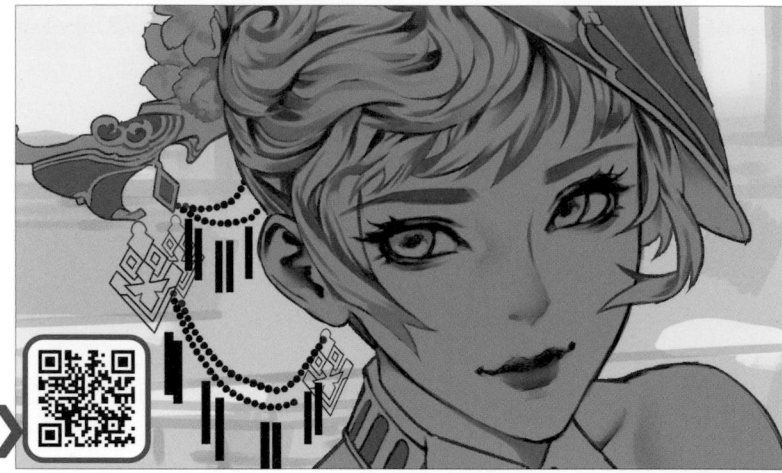

圖層結構

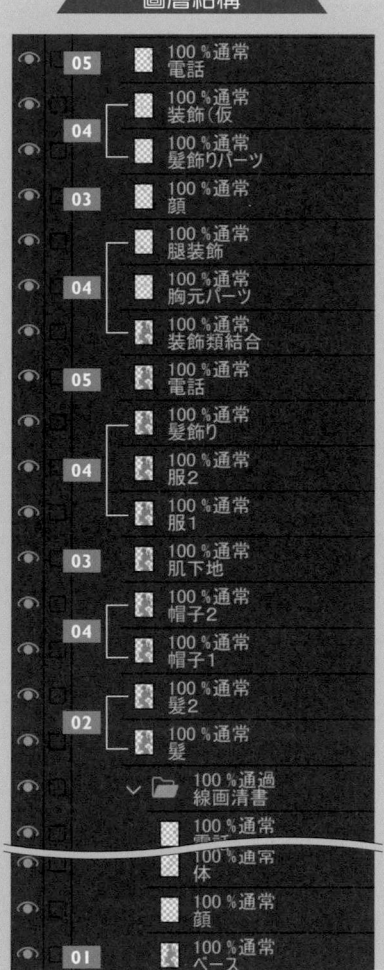

05	100 % 通常 電話
04	100 % 通常 裝飾(仮
	100 % 通常 髪飾りパーツ
03	100 % 通常 顔
04	100 % 通常 腿裝飾
	100 % 通常 胸元パーツ
	100 % 通常 裝飾類結合
05	100 % 通常 電話
04	100 % 通常 髪飾り
	100 % 通常 服2
	100 % 通常 服1
03	100 % 通常 肌下地
04	100 % 通常 帽子2
	100 % 通常 帽子1
02	100 % 通常 髪2
	100 % 通常 髪
	100 % 通過 線画清書
	100 % 通常 霧(仮
	100 % 通常 体
	100 % 通常 顔
01	100 % 通常 ベース

01　塗上灰色　　　　　套索塗抹

在線稿的圖層群組下方，新增一個「底色」圖層，用〔自動選擇〕功能建立人物的選擇範圍，並在範圍中塗灰色。

memo　套索塗抹

〔圖形〕的〔套索塗抹〕工具，可在被框出來的範圍中，快速塗上霧面質感的色塊，是一種很方便的工具。

02　畫出頭髮的環境光遮蔽處　　　　　SK 簡易平刷

在線稿上方分別建立不同部位的圖層，並且在「光照不到的深處」畫出可看出凹凸起伏的陰影。不過，有些髮型（例如直髮）就不需要畫得這麼仔細。

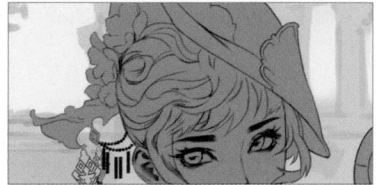 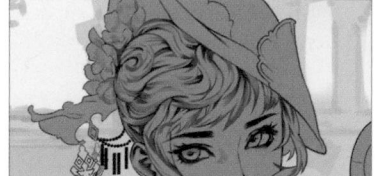

相對於動畫上色法和筆刷上色法，厚塗上色法更容易讓人產生「不知道該在什麼時候停筆」的疑問。一般來說，動畫上色法總共分為「線稿」、「陰影」、「上色」3 階段，相對來說更容易預期加工修飾階段以前的繪製流程。但是，厚塗卻需要在線稿、陰影、上色之間來回作畫，因此很難看到終點。

基於上述原因，本篇會先以「線稿」和「環境光遮蔽」作為基底後，在基底上面疊加「上色」和「打光」。這是相對來說更有利於掌握目標的畫法。這種手法類似於在深淺色上面疊色的灰階畫法。

▶ 影片重點

仔細移動圖層，確認顯示與隱藏圖層後的畫面平衡，並且持續上色。不僅是這個階段，整個繪圖過程都以這個模式進行。

03 畫出皮膚的環境光遮蔽處

 SK 簡易平刷

在皮膚中調整邊界線，稜線畫到暈開模糊的程度。厚塗技法需要仔細地刻畫陰影，但如果在這個階段繪製陰影，疊加圖層的過程中皮膚會變髒，所以底色階段只要畫出環境光遮蔽處即可。

 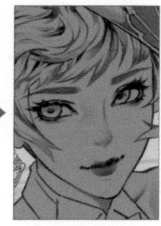

基本作畫順序為先用〔SK 簡易平刷〕上色，再用〔色彩混合〕的〔模糊〕、**附贈筆刷**〔SK 色彩延展〕〔SK 色のばし〕和〔SK 模糊 柔軟（SK ぼかし 柔）〕暈開稜線。

04 畫出衣服的環境光遮蔽處

 SK 簡易平刷

畫出凹得很深的皺褶，或是形狀變化很大的邊界。畫得出來的花紋和飾品就先畫出來。

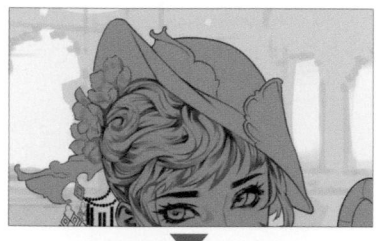
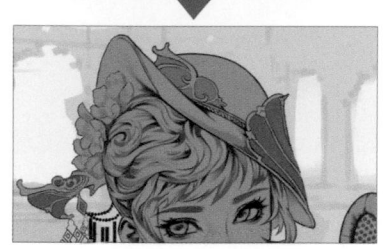

05 畫出電話的環境光遮蔽處

 SK 簡易平刷
SK 圖元藝術筆

雖然想在金屬材質的電話中添加光澤感，但這裡還是以環境光遮蔽的繪製為主。另外，也修改了麥克風的背面。**01**繪製的底色，不僅讓電話看起來更立體，而且比只有線稿時更容易看出不協調的地方。

用**附贈筆刷**〔SK 圖元藝術筆〕畫出電話聽筒

圖層數量很多，作畫過程中需要適時地合併圖層。完成底色後，最後將包括線稿在內的圖層全數合併，並且命名為「人物與電話底色（キャラと電話のベース）」。

COLUMN 什麼是環境光遮蔽？

所謂的環境光遮蔽（*Ambient occlusion*），是指「周圍環境光無法到達的地方」。簡單來說，就是指陰天的戶外環境中，那些看起來全黑的地方。

打光

打光階段是用來增加底色中光源位置資訊的步驟。高光之類的細節留到後面再畫，這裡先抓出人物整體的簡單形狀，依照草稿畫出大致的陰影。會在這個階段決定好第 1 層陰影、第 2 層陰影及打光（亮部）的位置。

URL
https://youtu.be/fYuY8cfNPIA

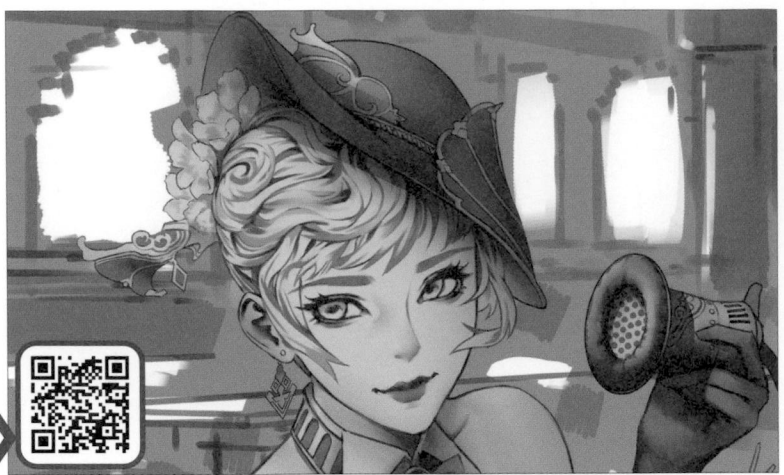

圖層結構

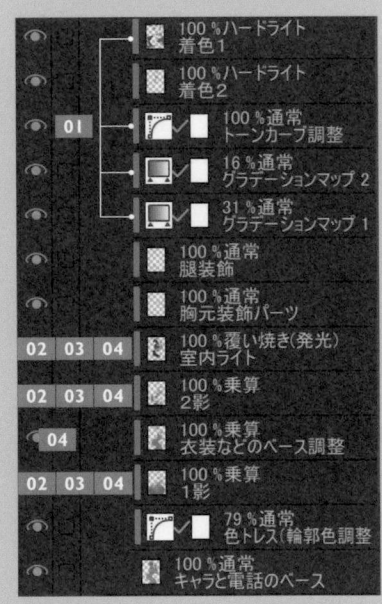

01 預先複製已建立的圖層

將草稿（決定畫面）02 03 中確定會重複利用的圖層複製起來。將「漸層對應 1」不透明度調整為 31%。將「色調曲線 1（トーンカーブ 1）」圖層名稱改為「調整色調曲線（トーンカーブ調整）」，「草稿上色（ラフ着色）」改成「上色 1（着色 1）」。繪製打光位置時，暫時將「漸層對應 1 與 2（グラデーションマップ 1 と 2）」、「調整色調曲線（トーンカーブ調整）」圖層隱藏起來。

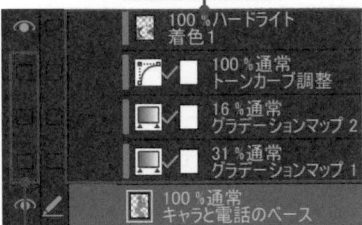
剪裁複製後的圖層
隱藏圖層以便作畫

▶ 影片重點
雖然從書面的 02 開始，會分開說明頭髮、皮膚、服裝的打光上色方式，但實際的繪圖過程卻是在不同部位之間來回作畫，同時觀察整體畫面的平衡。因此，影片中不會標示每個步驟的編號。

📎 基本上，底色階段以後新增的圖層，都放在「人物與電話底色」圖層上，並使用〔用下一圖層剪裁〕進行疊色。

02 頭髮打光

SK 簡易平刷

從此步驟開始，都會在繪圖過程中，參考草稿（決定畫面）01 ～ 03 中的打光位置、反射光、陰影及上色圖層。
1 在〔色彩增值〕圖層中，大致畫出帽子下方的陰影。
2 使用〔加亮顏色（發光）〕圖層，只有帽子的影子需要畫出清楚的亮部界線；其他部分則一邊暈開顏色，一邊畫出亮部。

▶ 影片重點
我有時候會將〔色彩增值〕圖層改回〔普通〕混合模式，一邊確認上色的範圍，一邊暈開或擦除顏色。

▶ 影片重點
重複「新增圖層→合併圖層」的模式，觀察整體協調性，調整圖層的排列順序，找出最合適的色調。

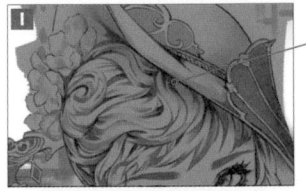

R144 G130 B115

R82 G71 B54

後續階段會再添加皮膚的材質感和妝容，之後再畫陰影 1 和陰影 2，最後才能畫出更漂亮的成品。目前只要畫出最低限度的陰影即可。

1 在〔色彩增值〕圖層中畫出陰影 1。以漸層效果稍微改變顏色。

2 在皮膚深處和胸部起伏處，疊加更深的陰影 2。

3 使用〔加亮顏色（發光）〕圖層，從靠近光的地方開始擴散，做出漸層效果。想像光打在普通的球體上，不需要把形狀想得太複雜。

R144 G130 B115

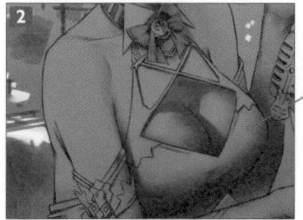
R149 G136 B127

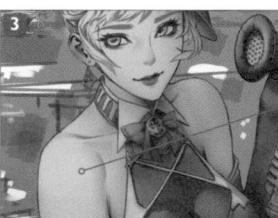
R90 G78 B60

草稿階段已模擬過屋內燈光照在衣服上的樣子，請留意草稿並畫出陰影。

1 因為洋裝的顏色很暗，於是新增一個〔色彩增值〕圖層「調整服裝底色」，在洋裝上疊色以降低明度。

2 大致畫出陰影 1。在全身塗滿陰影的顏色，並使用〔橡皮擦〕的〔柔軟〕工具擦除比較明亮的地方。

3 繪製陰影 2 時，沿著物體的形狀畫出影子。臀部上的沙發

影子很明顯。雖然這並不是正確的陰影，但它具有說明光線方向的含義，因此把沙發的陰影畫得比較誇張。腳邊的陰影也很清楚明顯，一樣有助於表示畫面外還有其他光的遮蔽物。

4 哪些地方應該是模糊的？哪些地方因為附近有遮蔽物而出現明顯的陰影？一邊思考這些問題，一邊畫出亮部。

R174 G148 B147

R145 G129 B113

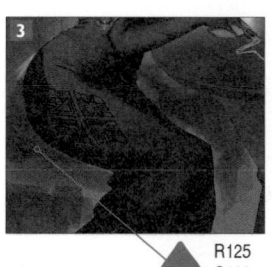
R125 G123 B121

R65 G52 B32

COLUMN 厚塗法的彩色描線

「彩色描線」是一種暈染顏色和線稿的手法，本章的厚塗法只要運用色調曲線就能輕易完成彩色描線。在底色新增的「人物與電話底色」圖層上方，新增一個新色調補償圖層，並使用色調曲線功能。修改 RGB 各色的曲線，就能單獨更改線稿的顏色。請注意，調整線稿顏色時，不要大幅改動灰色的部分。

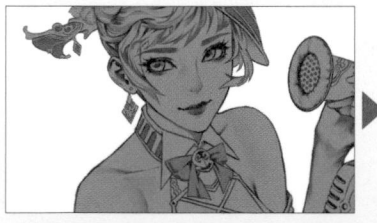 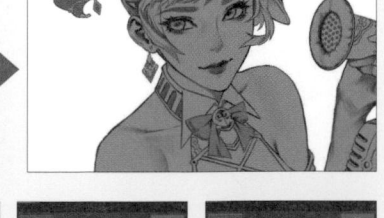

厚塗上色法

頭髮、皮膚

此階段將開始疊加很多層圖層，畫出具有深度的頭髮和皮膚。底色和打光項目並未仔細繪製皮膚陰影，在此階段進行細部刻畫，就不會畫出顏色混濁的皮膚。

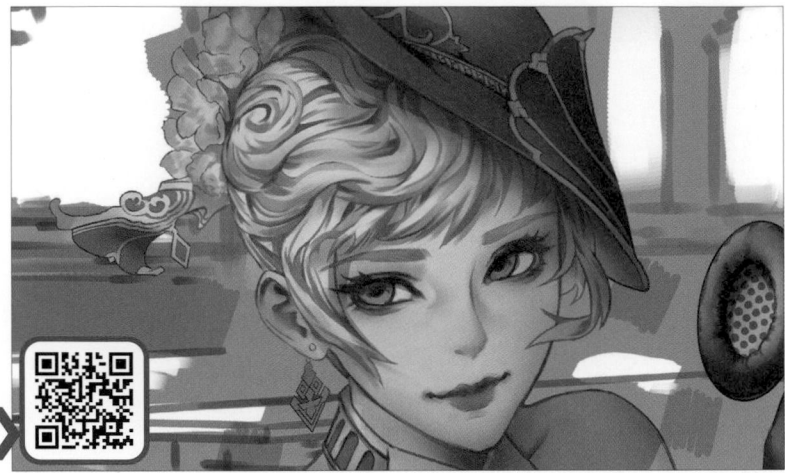

URL
https://youtu.be/kVf8KiTMtJ4

圖層結構

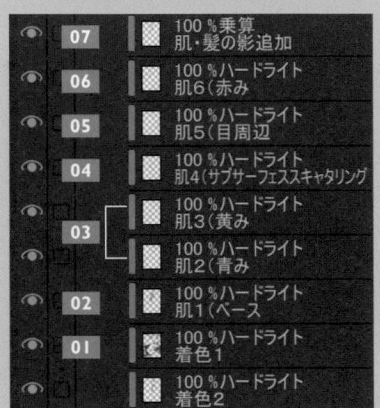

07		100 %乘算　肌‧髮の影追加
06		100 %ハードライト　肌6(赤み
05		100 %ハードライト　肌5(目周辺
04		100 %ハードライト　肌4(サブサーフェススキャタリング
03		100 %ハードライト　肌3(黃み
		100 %ハードライト　肌2(青み
02		100 %ハードライト　肌1(ベース
01		100 %ハードライト　着色1
		100 %ハードライト　着色2

memo ✏ 改變氛圍

可利用混合模式，配合底色畫的深淺區塊進行上色。不同的混合模式會呈現不一樣的氛圍，嘗試各式各樣的模式也很有趣。

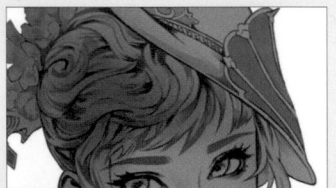

「上色 1」圖層使用〔色彩增值〕模式

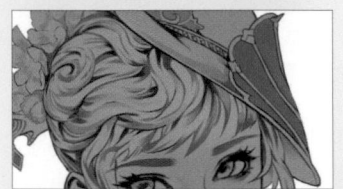

「上色 1」圖層使用〔覆蓋〕模式

01 頭髮上色

🖌 SK 簡易平刷　套索塗抹

將頭髮畫成金髮。選擇打光 01 複製的〔實光〕圖層「上色 1」，一邊調整顏色，一邊進行上色。雖然畫面上看來是黃色的，但其實〔實光〕模式的顏色太強了，所以用米色系上色。離室內光愈近，疊加愈多顏色；離愈遠的物體（髮尾或帽子下緣），則不要疊太多顏色。因為打光 01 複製

的「漸層對應 1 和 2」圖層有顏色，為避免「上色 1」圖層影響到那些顏色，敢於不塗色也是很重要的。只要在「人物與電話底色」圖層中確實抓出頭髮的形狀，即使粗略上色也能畫得像樣。

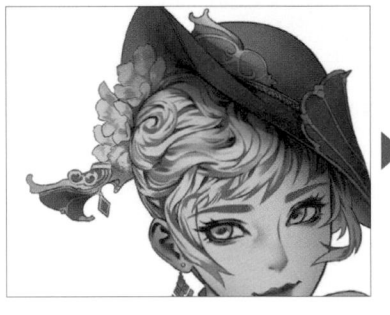

離燈光較近

離燈光較遠

R176
G142
B118

只顯示「上色 1」圖層

02 提亮皮膚

皮膚的部分，持續疊加淡色的圖層就能呈現皮膚的質感。 02～07 疊加了 7 個圖層。先在〔實光〕圖層「皮膚 1（底色）」中疊加薄薄的顏色，畫出明亮的膚色。這樣不僅

能去除暗沉感，底層的輪廓線也會因此變亮一點，使形象更加柔和。

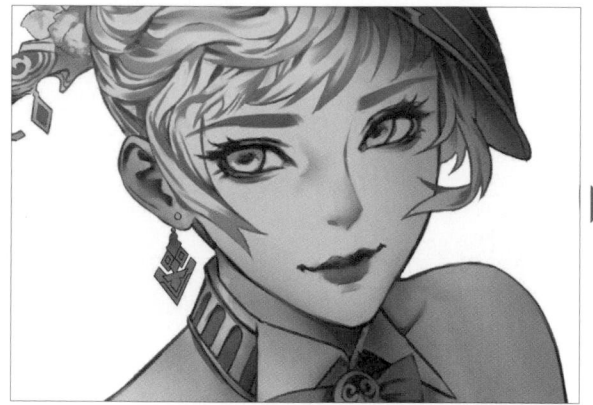 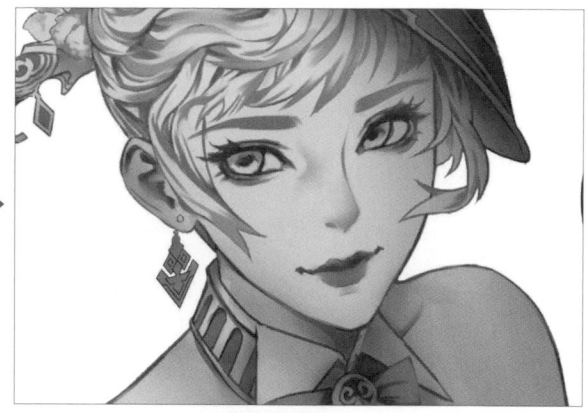

> 基本的上色流程是先用〔SK 簡易平刷〕或〔套索塗抹〕大致上色，再用〔模糊〕或〔SK 圖元質感模糊筆〕工具加以模糊化，暈染周圍的顏色。

▶ 影片重點
適時左右翻轉畫布，客觀檢視整體畫面，並且持續上色。

R175
G151
B143

只顯示「皮膚 1（底色）」圖層

03 增加臉部的血色

SK 簡易平刷

增加臉部的血色，讓氣色更好。選擇〔實光〕圖層「皮膚 2（藍）」中，在鼻子下方區塊和左肩附近，塗一層淡淡的冷色調。在〔實光〕圖層「皮膚 3（黃）」中，在額頭、鼻梁、右肩附近疊加暖色調。

 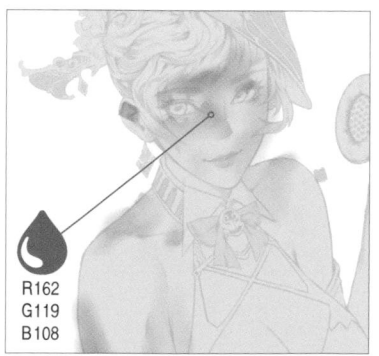

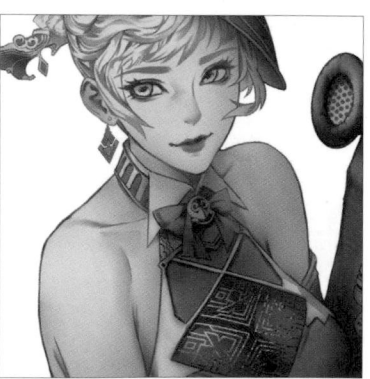

R111
G141
B141

只顯示「皮膚 2（藍）」圖層

R162
G119
B108

只顯示「皮膚 3（黃）」圖層

▶ 影片重點
影片從「皮膚（黃）」圖層開始上色。

厚塗上色法

09

頭髮、皮膚

191

加強皮膚的真實感　　　　　　　　　　　　　🖊 SK 簡易平刷

在〔實光〕圖層「皮膚4（次表面散射）」中疊色，將次表面散射現象呈現出來。受到強光照射的地方，或是完全只有陰影的地方，很少受到次表面散射的影響，因此要在除此之外的其他地方疊色。此外，在耳朵這種光容易穿透的部分加強上色。

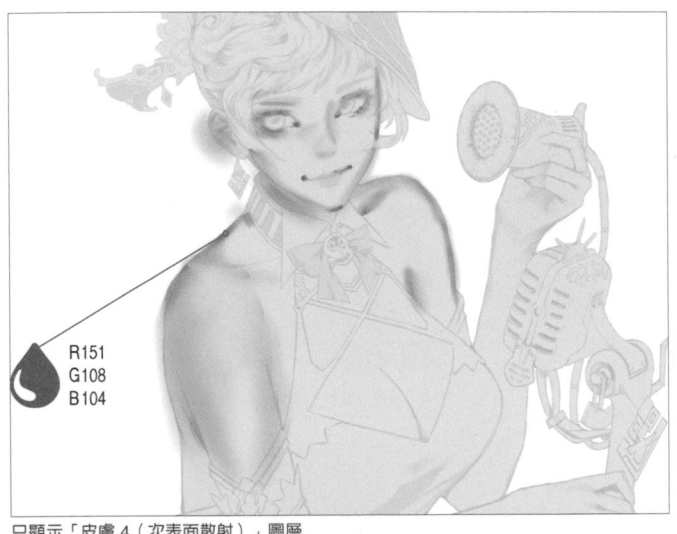

R151
G108
B104

只顯示「皮膚4（次表面散射）」圖層

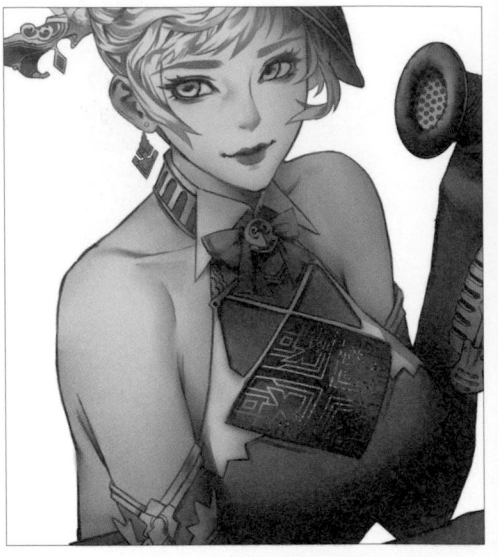

COLUMN　　**什麼是次表面散射？**

人可以藉由光的反射看到顏色，而皮膚這種半透明的物體則有2種光反射類型。其中一種是單純在皮膚上反射的光，而另一種則是光穿透皮膚，並在皮膚內部擴散的光。後者這種「光進入半透明的物體，在內部擴散的現象」稱為「次表面散射（Subsurface Scattering）」。次表面散射現象會顯現出強烈的皮膚色彩成分，重現此現象就能呈現出真實的皮膚膚感。

05　**眼妝、唇妝上色**　　　　　　　　　　　　🖊 SK 簡易平刷

在〔實光〕圖層「皮膚5（眼周）」中畫出眼妝和唇妝。眼部和嘴巴附近的顏色可以大幅改變人物的形象，請依自己的喜好試著調整顏色。

R161
G149
B136

R108
G81
B113

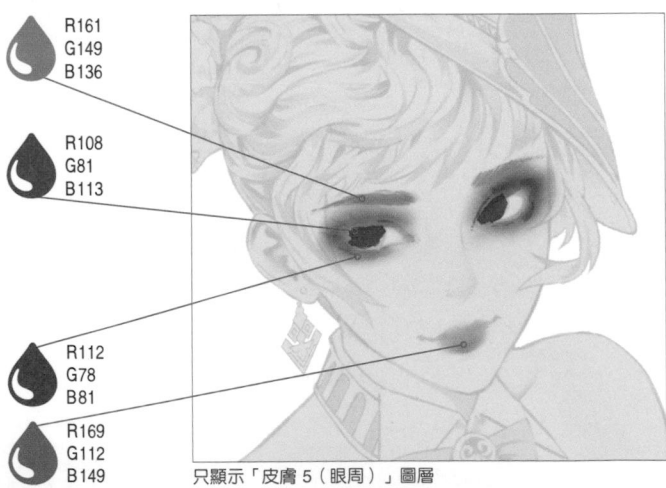

R112
G78
B81

R169
G112
B149

只顯示「皮膚5（眼周）」圖層

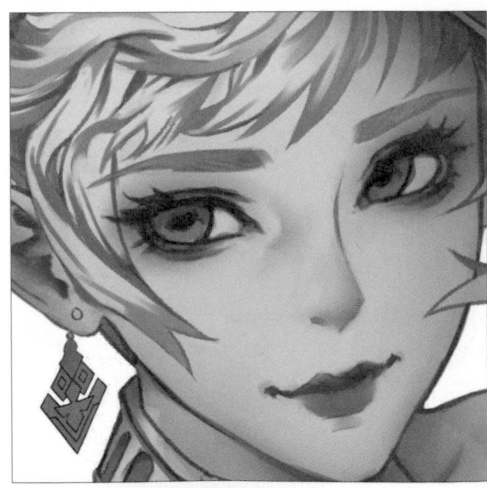

06 增加皮膚的紅暈

 SK 簡易平刷

在〔實光〕圖層「皮膚6（紅暈）」中增加皮膚的紅暈。針對顴骨到鼻子的區塊塗上加強血色的顏色，肩膀邊緣也要上色，營造更有活力的感覺。

R159
G105
B109

只顯示「皮膚6（紅暈）」圖層

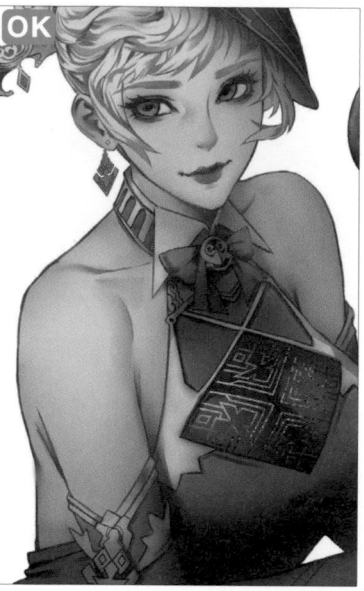

OK

NG

在某些情況下，要小心避免畫過頭，否則看起來很像臉紅

07 增加陰影

 SK 簡易平刷

增加頭髮和皮膚的陰影。在〔色彩增值〕圖層「增加皮膚、頭髮陰影」中上色。同時配合「人物與電話底色」圖層的陰影，在光線到不了的地方疊加深色。

▶ 影片重點

影片中會在多個圖層中進行上色，但最後會將圖層合併起來。

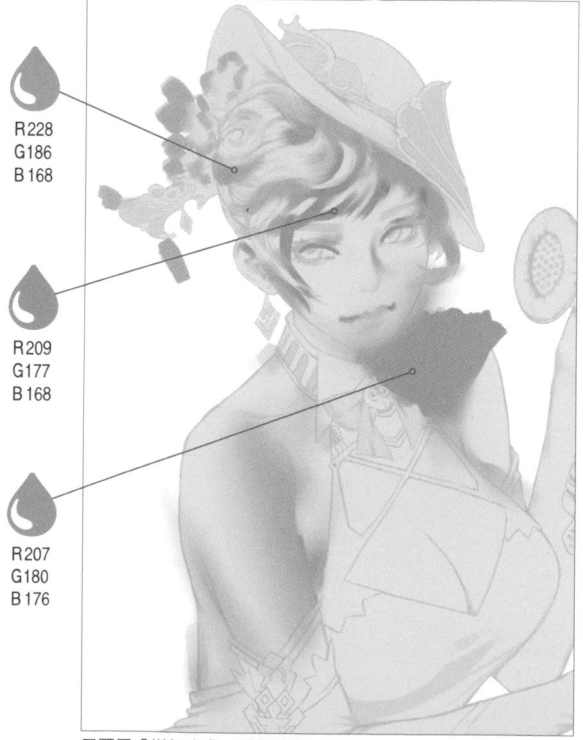

R228
G186
B168

R209
G177
B168

R207
G180
B176

只顯示「增加皮膚、頭髮陰影」圖層

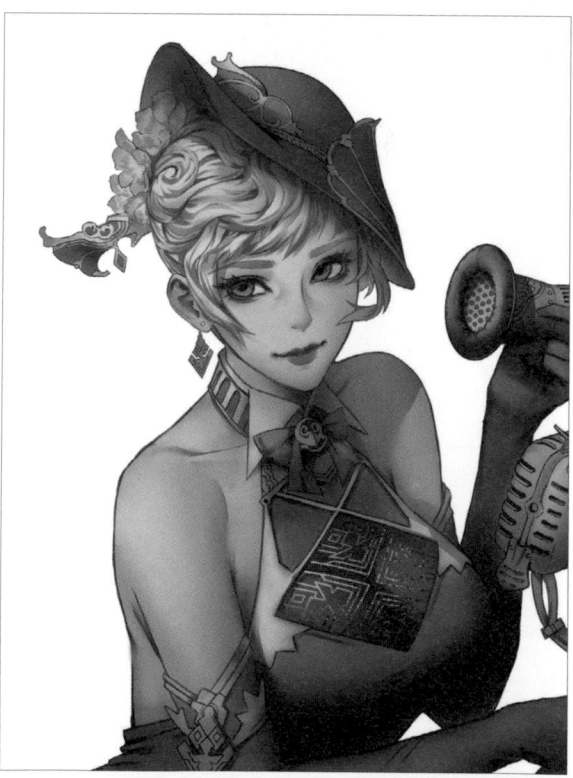

厚塗上色法

09

頭髮、皮膚

193

厚塗上色法

服裝、電話

將細部零件的固有色清楚地呈現出來。畫到這個階段時,每個區塊應該都是已塗上適當顏色的狀態。所以上色時要避免破壞底下顏色的氛圍。

> ▶ URL
> https://youtu.be/TtKqBGsc94o

圖層結構

100%乘算 顏的陰影加筆	
100%通常 顏的造形修正	
100%加算(發光) ハイライト	
100%通常 トーンカーブ調整	
100%スクリーン 遠近表現	
100%加算(發光) 後方からのライト	
100%覆い焼き(發光) 電話ハイライト	
100%加算(發光) 電話耳当て部分ライト	
02 100%乘算 電話の影	
100%乘算 肌・髮の影追加	
100%ハードライト 肌6(赤み)	
100%ハードライト 肌5(目周辺)	
100%ハードライト 肌4(サブサーフェススキャタリング)	
100%ハードライト 肌3(黄み)	
100%ハードライト 肌2(青み)	
100%ハードライト 肌1(ベース)	
02 100%ハードライト 着色1	
01 100%ハードライト 着色2	
100%通常	

01 增加服裝的顏色

SK 簡易平刷

在胸口附近的各處上色。在〔實光〕圖層「上色 2」中上色,注意不要提高彩度。善用暈染和模糊效果,持續上色就能帶出服裝的韻味。至於洋裝布料的部分,打光「漸層對應 1 與 2」圖層中的色調已經很不錯了,所以就不額外增加顏色。

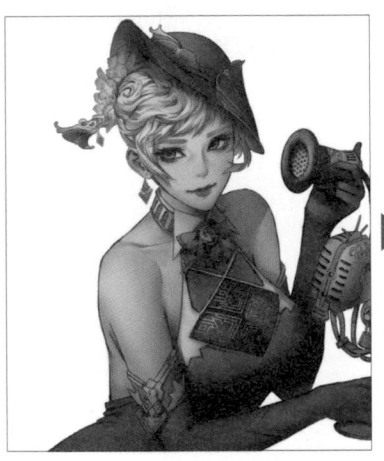 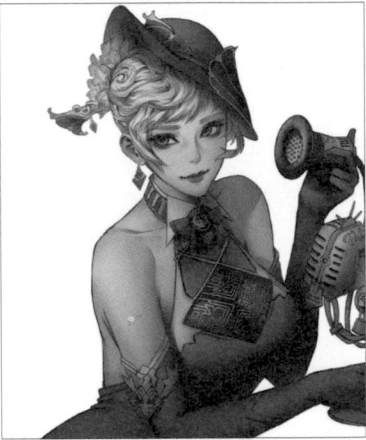

📎 將胸口菱形輪廓的顏色暈開,蝴蝶結不需要完全填滿,而是刻意保留一些底色。這麼做可在單調的固有色中,增加顏色的廣度。

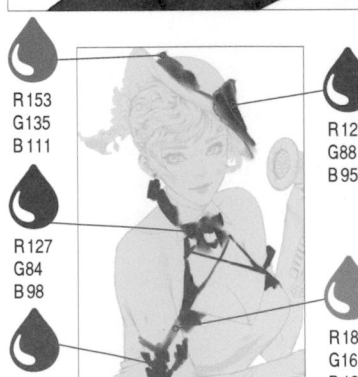

R153 G135 B111

R126 G88 B95

R127 G84 B98

R183 G161 B132

R119 G111 B91

只顯示「上色 2」圖層

memo ✎ 實光效果

混合模式〔實光〕圖層中,重疊的顏色明度以 50%為分界,明度更亮形成〔濾色〕效果,明度更暗則形成〔色彩增值〕般的效果。

▶ 影片重點 ███████

在打光的「陰影 2」圖層中增加陰影,適時地修整一下整體平衡,並且持續作畫

02 電話陰影上色

✎ SK 簡易平刷

電話本體的顏色設定是金色，於是在打光 **01** 複製的〔實光〕圖層「上色1」中，暫時將電話的顏色調成黃色。這個階段還不需要處理光澤，靠近燈光處提高彩度，而感覺會形成陰影的地方則要多加利用底色，不需要疊加顏色。

完成上色後，在〔色彩增值〕圖層「電話陰影」中畫出陰影。

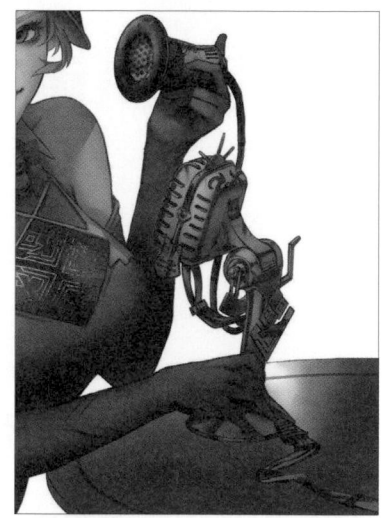

📎 在「上色1」圖層中調整顏色時，使用〔模糊〕工具塗抹暈開顏色。

▶ 影片重點

如果對塗上的顏色不滿意，請在不滿意的區塊中建立選擇範圍，點選〔編輯〕選單→〔色調補償〕→〔色相、彩度、明度〕，將顏色調到滿意為止。

R133 G112 B85
R112 G93 B80
R124 G90 B72

只顯示「上色1」圖層

R121 G110 B100
R131 G102 B91
R106 G89 B81

只顯示「電話陰影」圖層

COLUMN 增加臉部細節

▶ URL
https://youtu.be/-Rh02vxJ5sI

臉部修飾與整體的繪製同時進行，在「臉部造型修飾（顏の造形修正）」圖層中修整臉型，然後在〔色彩增值〕圖層「增加臉部陰影（顏の陰影加筆）」中繪製一點陰影細節。

隨著整體畫面愈來愈清晰，令人在意的部分也會跟著浮現，這時再進一步刻畫細節。

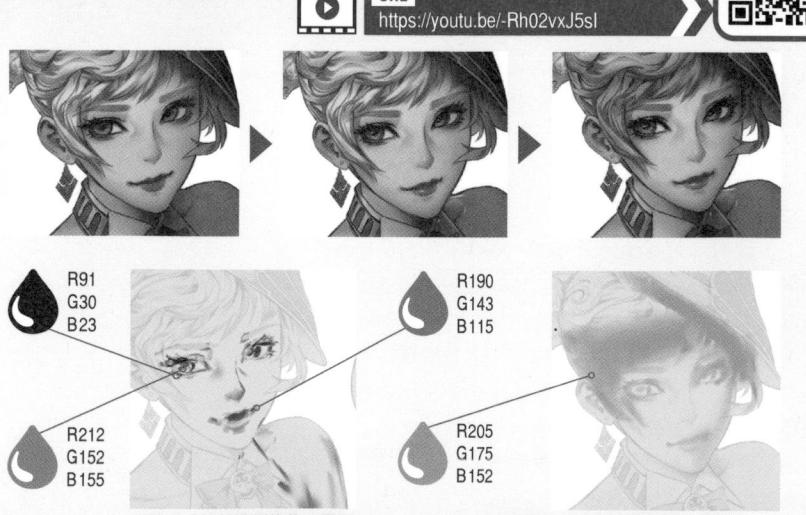

R91 G30 B23
R212 G152 B155

只顯示「臉部造型修飾」圖層

R190 G143 B115
R205 G175 B152

只顯示「增加臉部陰影」圖層

厚塗上色法

增加亮部

上色的部分已告一段落，接下來要檢視整體的平衡，追加來自後方屋外的光亮和高光。不只要添加亮部，還要同時修整形狀和光影位置，以「畫面看起來是否更清楚」為原則進行調整。

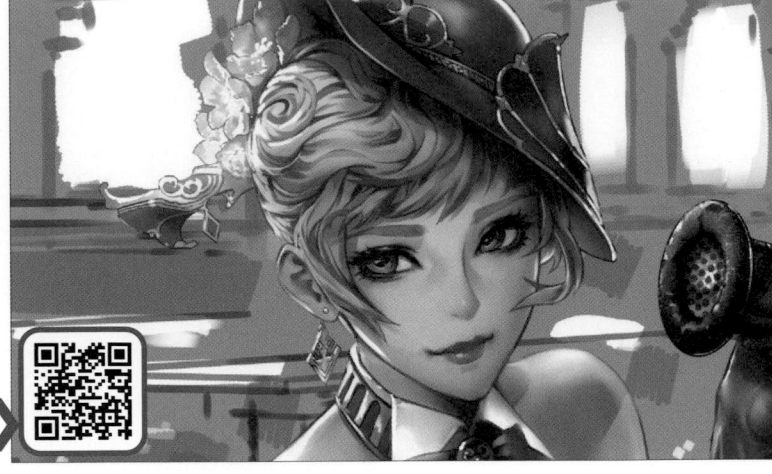

URL
https://youtu.be/7ptX8YLBB28

圖層結構

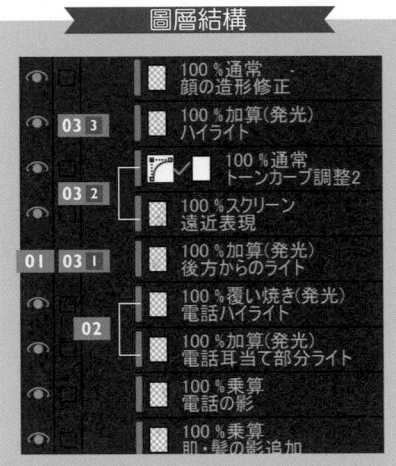

- 100％通常　顔の造形修正
- 03 3　100％加算（發光）　ハイライト
- 03 2　100％通常　トーンカーブ調整2
- 100％スクリーン　遠近表現
- 01 03 1　100％加算（發光）　後方からのライト
- 02　100％覆い焼き（發光）　電話ハイライト
- 100％加算（發光）　電話耳当て部分ライト
- 100％乗算　電話の影
- 100％乗算　即・髪の影追加

01　增加頭髮、臉部、皮膚的亮部　　SK 簡易平刷

在〔相加（發光）〕圖層「來自後方的光」中，沿著輪廓畫出反射光。在頭髮上畫出清楚的亮部，不要暈開顏色，將經過打扮後具有光澤感的髮型表現出來。想像畫面深處有強光射入，右臉頰和兩側肩膀也畫出強烈的反射光。右肩到腰部的區塊是反射光很「明顯」的重點部位，上色時要特別留意。

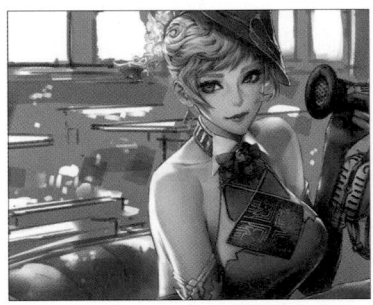

R200 G186 B162
R232 G174 B113
R166 G143 B119

只顯示「來自後方的光」圖層

02　畫出電話的高光　　SK 簡易平刷　隨機點點筆

在〔相加（發光）〕圖層「電話靠近耳朵的地方（電話耳当て部分ライト）」和〔加亮顏色（發光）〕圖層「電話高光（電話ハイライト）」中呈現閃閃發光的金屬質感。想像光影沿著圓筒狀的中軸延伸，靠近輪廓的部分畫得明亮而清晰，並在內側塗上暗色，呈現金屬般的質感。上色訣竅在於控制高光的量。反射率高的金屬愈像鏡子，所以會一邊用〔吸管〕選取附近的顏色，一邊持續上色。由於閃亮的金屬並不好畫，作畫時參考手邊的類似物體也是很重要的一件事。

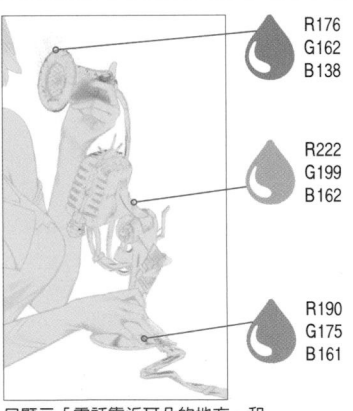

R176 G162 B138
R222 G199 B162
R190 G175 B161

只顯示「電話靠近耳朵的地方」和「電話高光」圖層

SK 簡易平刷

1 若要呈現漂亮的黑色洋裝，高光和反射光可以發揮很好的效果。在〔相加（發光）〕圖層「來自後方的光」中沿著輪廓畫出反射光，使右膝、大腿的前後位置，以及胸部與左臂的分界更清楚。裡面的衣領因為畫了陰影而走樣，於是決定提亮衣領，將蝴蝶結、臉部、脖子的位置凸顯出來。

2 由於右臂附近難以看出前後關係，於是選擇〔濾色〕圖層「透視表現」，以及色調補償圖層「色調曲線調整 2」，在右臂的周圍增加一層帶有藍色、如空氣般的顏色。將透視感畫出來之後，畫面會因為柔和的空氣感而不再沉重。

3 在〔相加（發光）〕圖層「高光」中，畫出屋內燈光在洋裝上反射出的光澤感。畫太精細會給人一種油膩感，只在重點部位上色反而會更好看。接著在胸部、右膝、右腿，以及其他你想抓住目光的地方增加更多細節。在胸部側邊

粗略地畫出如金屬雕刻般的質感。上色時，請偶爾縮小畫面檢視一下，確認「有沒有哪些地方畫好之後反而變難看了」。

> 在整個插畫當中，如果吸睛的重點部位模糊不清，就會變成一幅看起來「不夠出眾的插畫」。有些地方稍微朦混過去沒關係，但重點部位一定要畫清楚，其他部分「有時間」再畫細節。

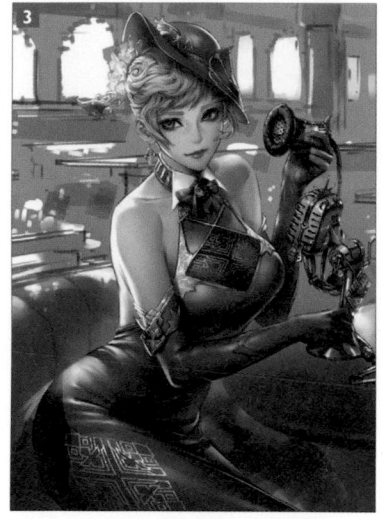

R200 G186 B162

R205 G177 B148

R186 G164 B141

R71 G34 B26

只顯示「來自後方的光」圖層

R80 G77 B71

只顯示「透視表現」圖層

R114 G92 B69

只顯示「高光」圖層

厚塗上色法

小物件

這裡將介紹如何利用飾品和裝飾之類的小物件，輕鬆增加華麗感。為了用簡易的步驟達到期望效果，我們需要掌握物件的「外觀重點」，並在上色時稍微強調這些重點。

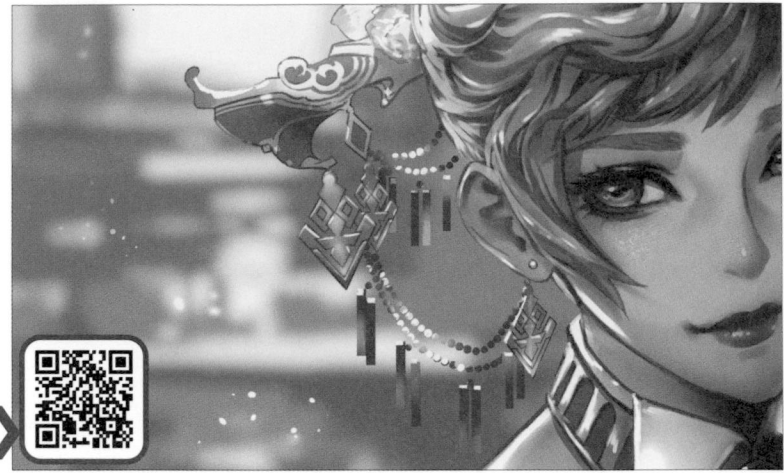

URL
https://youtu.be/5vXBNzCfYQA

圖層結構

```
01  100％加算（発光）
    ハイライト
01  100％通常
    髮飾りパーツ
02  100％加算（発光）
    ライト
02  100％通常
    耳·腰の裝飾
    100％乗算
    顔の陰影加筆
    100％通常
    顔の造形修正
    100％加算（発光）
    ハイライト
    100％通常
    トーンカーブ調整2
    100％スクリーン
    遠近表現
01  100％加算（発光）
    後方からのライト
    電話の影
01  100％乗算
    肌·髮の影追加
    100％ハードライト
    肌6（赤み）
    100％ハードライト
    肌5（目周辺
    100％ハードライト
    肌4（サブサーフェススキャタリング
    100％ハードライト
    肌3（黄み）
    100％ハードライト
    肌2（青み）
    100％ハードライト
    肌1（ベース
01  100％ハードライト
    着色1
01  100％ハードライト
    着色2
    100％覆い焼き（発光）
    室内ライト
01  100％乗算
    2影
    100％乗算
    衣装などのベース調整
01  100％乗算
    1影
```

01　耳飾、 髮飾上色

 SK 簡易平刷

在〔色彩增值〕圖層「陰影2」大致塗上耳飾的陰影，並在〔實光〕圖層「上色2」中疊色。然後配合光源位置，在〔相加（發光）〕圖層「來自後方的光」中畫出強光，展現耳飾的立體感和金屬感。髮飾的部分，則在〔色彩增值〕圖層「陰影2」中畫出大致的陰影；髮飾的花瓣區塊，在〔實光〕圖層「上色1」和〔色彩增值〕圖層「增加皮膚和頭髮陰影」中

增加暖色。這裡一樣使用〔相加（發光）〕圖層「來自後方的光」，畫出很明亮的顏色，呈現材質偏薄的花瓣透著光的感覺，在邊緣粗略塗上高光，就能營造立體感和金屬感。追加的髮飾零件也一樣，在「髮飾零件（髮飾りパーツ）」圖層和〔相加（發光）〕圖層「高光（ハイライト）」中，以同樣的方式上色。

 R119 G111 B91

 R205 G178 B148

影片重點
希望髮飾能呈現出頭髮與花瓣自然融合的樣子，於是也同時追加了頭髮的描繪。

鏈子雖然不好畫，但利用 附贈筆刷 就能輕易塑造形狀。〔SK 圖元藝術筆〕和〔SK 簡易平刷〕是將普通圓形筆刷的筆畫間距加寬後製成的筆刷，使用這兩種筆刷，在「耳朵、腰部裝飾」圖層畫出鏈子的剪影輪廓。
然後新增一個〔相加（發光）〕的剪裁圖層「光亮」，並將高光畫出來。想省時間，所以只在鏈子的曲線彎折處加入強光。形狀像長條詩籤的部分，則只在上端邊緣畫出清楚的亮部，接著只要在詩籤零件的上半部或下半部做出漸層效果就行了。

腰部附近還有大珠子製成的鏈子，畫出點狀的高光，並在下半部加上一點反射光。不要每顆珠子都畫反射光，沿著鏈子滑動上色，再輕輕擦掉上半部。

即使繪畫方式如此粗略，整個插畫看起來還是有模有樣。雖然細節的刻畫十分重要，但我們也應該在過程中想一想「這裡是否可以省略細節」，像這樣一邊取捨一邊作畫也是同樣重要的事。

R100
G69
B32

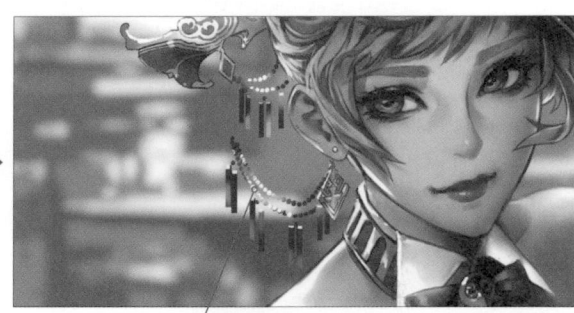

R223
G211
B178

COLUMN 黏貼裝飾圖案

URL
https://youtu.be/CoZUjMkPS-I

複製貼上預先做好的裝飾圖案，使用〔編輯〕選單→〔變形〕→〔網格變形〕功能，沿著胸口和大腿的輪廓形狀加以變形，製作出複雜的裝飾圖案。
在有裝飾圖案的「胸口裝飾零件」、「腿部裝飾」圖層中，開啟〔鎖定透明圖元〕功能，用〔隨機點點筆〕朝著亮處的方向增添由黃到白的亮粉效果。只要將這款筆刷滑過暗色的地方，就能做出圖案中的質感。

貼上物件，使用網格變形

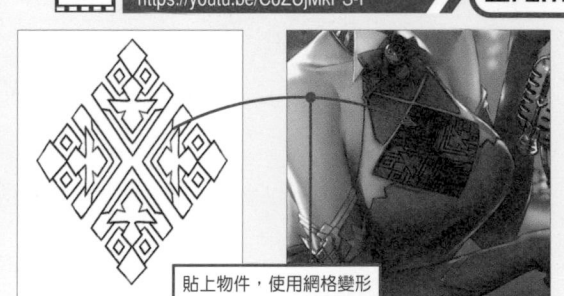

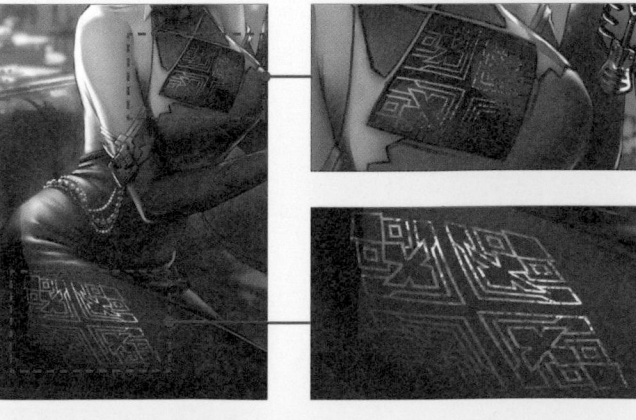

※裝飾圖案的原始物件畫在「原始裝飾零件（裝飾パーツ元）」和「原始裝飾零件2（裝飾パーツ元2）」圖層中。

修飾

加強高光、交界處、材質感等，增加
整體資訊量。必要時也可以將圖層合
併起來。

 URL
https://youtu.be/husaEcipvXM

圖層結構

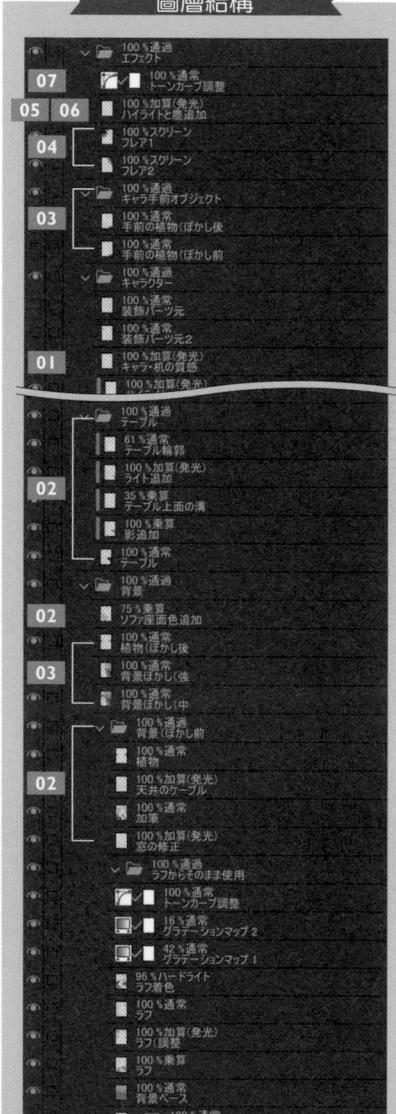

　　　　　　　随機點點筆

加強皮膚、洋裝的材質感。在〔相加
（發光）〕圖層「人物、桌子質感」
中，用〔隨機點點筆〕分散畫出普通
的顆粒，就能輕易提升質感。在皮膚
和洋裝的高光附近繞圈描畫，在周圍
用〔柔軟〕之類的柔軟橡皮擦擦拭。

畫在皮膚上，可以呈現細緻的紋理；
畫在洋裝上，可以營造更好的氛圍，
展現出布料的高級質感。

 ▶

 ▶

▶ 影片重點

　　為讓讀者更容易理解，書中分開講解不同的項目，但實際的作畫過程是持續繪製背景，同時修整人
物的質感、增加更多效果，重複這些步驟進而完成作品。所以影片中不會標示各個項目的編號。

接下來將在 02 03 簡單講解背景的
畫法。因為插畫的主體是人物,所以
畫面對焦在人物、沙發與桌子上,而
它們前後的事物則全部以模糊效果呈
現,畫出肖像照般的感覺。推薦不擅
長畫背景的人採用此方法。

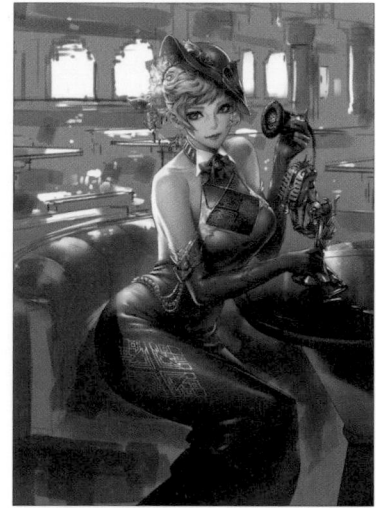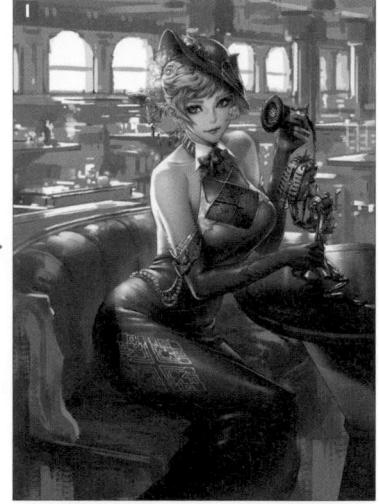

1 直接挪用草稿用過的圖層,刻畫那些
令人在意的細節。只要高光畫得清晰
寫實,那其他地方畫得比較不清楚也
沒關係。

2 將天花板的裝飾想像成電話線,使用
附贈筆刷〔SK 點畫筆(SK 点描ブ
ラシ)〕,大致畫出電線。

3 繪製沙發時,要注意椅面的皺褶及椅背的反射光。臀部的重量會讓椅面的布料產生
皺褶。在椅背上,畫自窗外筆直灑落的陽光反射光,呈現出真實感。繪製布類皺褶
陰影時,訣竅在於畫出清楚的分界,或是在塗抹擴散顏色時取得平衡。「這附近應
該有反射光」、「這裡應該可以畫深色的皺褶」,在這些地方粗略地上色,一邊暈
開局部一邊填補空隙。至於桌子和沙發的前後位置,可以在椅面畫出反射光,使前
後距離更明顯。最後,將整個沙發的顏色調成鮮艷的紅色。

人的視線會先受到對比強烈的地方吸引。例如這幅畫的椅背反射光和臀部下沉的地方。從對比強烈
的地方開始修整,即使椅背內側幾乎沒有加工,也能將質感提升到一定的層次。

4 桌子的部分,在人物前面到桌子支柱
的地方畫陰影,用〔橡皮擦〕擦出桌
面的邊緣,就能毫不費力地呈現立體
感。桌子的支柱上有桌面的影子,而
電話下方就像鏡子一樣延伸出影子。
在桌面內側加上溝槽並畫出高光。按
照沙發椅背的上色方式,在桌面中畫
出上下筆直延伸的反射光,將光澤感
凸顯出來。

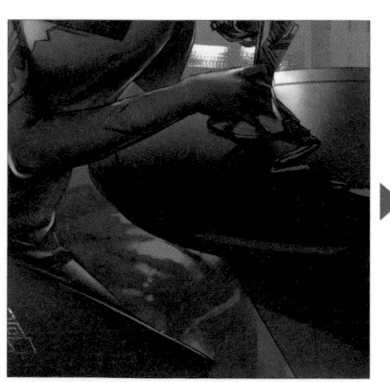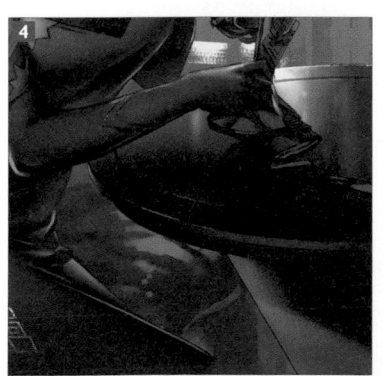

厚塗上色法

09

修飾

201

將畫好的背景模糊化,做出肖像照般的效果。
複製一張桌子以外的背景圖層並合併起來,然後再複製合併後的圖層,準備 3 個一樣的背景。3 張複製後的圖層最下面,有一個複製前的原始圖層群組,群組維持不變,保留原本的對焦狀態。在群組上方疊加有點模糊的背景,然後再疊加更模糊的背景,以這樣的方式堆疊背景圖層。在模糊的背景中進行調整時,用〔粗糙〕或〔柔軟〕這種比較柔和的〔橡皮擦〕工具,將不需要的部分擦掉。沙發→畫面左上方→畫面右上方,依序分層疊加效果後,插畫有了透視感,目光便會著重在人物主題上。

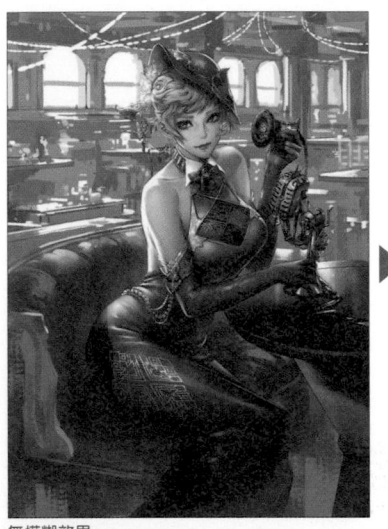
無模糊效果

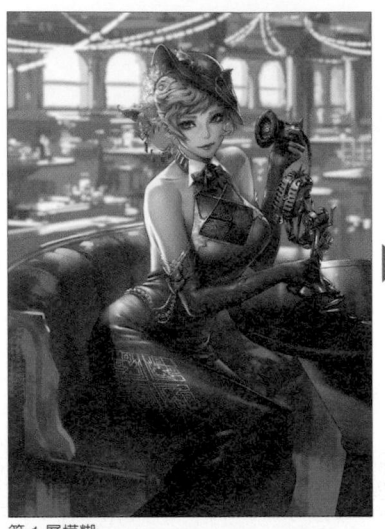
第 1 層模糊

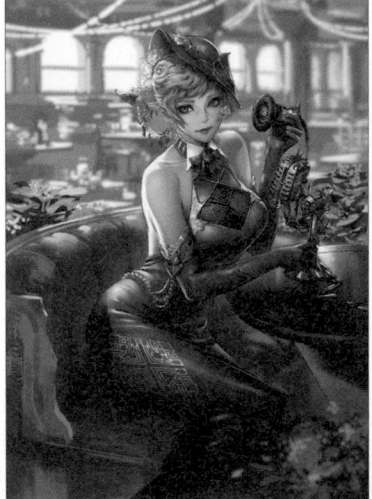
第 2 層模糊＋植栽

由於背景的色調有些暗沉,因此加入了綠色植栽

畫面前方的植栽可以營造透視感,所以畫得比較模糊

此處使用〔鏡頭模糊（レンズブラー）〕濾鏡來模糊背景,使用〔濾鏡〕選單→〔模糊〕→〔高斯模糊〕功能,一樣能達到模糊效果。

04　增加光暈效果　　　　　　　　　　　　　　　　套索塗抹
　　　　　　　　　　　　　　　　　　　　　　　　　SK 圖元質感模糊筆

增加光暈效果,表現出充滿光亮的樣子。
在〔濾鏡〕圖層「光暈 1」中塗上橘色系,畫出畫面左上方的室內光。然後在〔濾鏡〕圖層「光暈 2」的右上方塗上薄薄的藍色系。雖然右上方的光也會受到外部光照的影響,但考慮到色彩透視法（P.96）的前進色（＝暖色）與後退色（＝藍色）的關係,選用藍色系作為左上方橘色系的對比。這樣右上方看起來才會比較深遠。

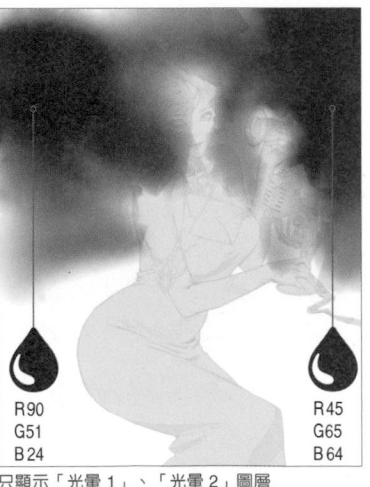

R90
G51
B24

R45
G65
B64

只顯示「光暈 1」、「光暈 2」圖層

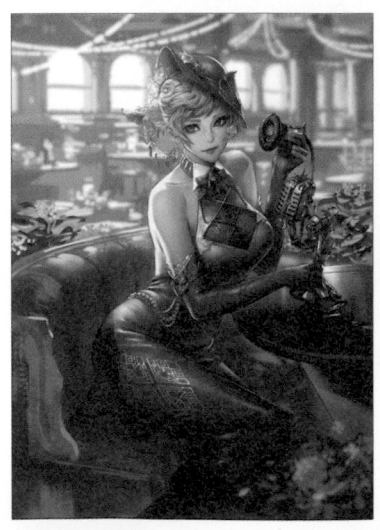

SK 簡易平刷

為增添頭髮的光澤感,在〔相加(發光)〕圖層「追加高光
與塵埃」中追加高光。

R129
G107
B79

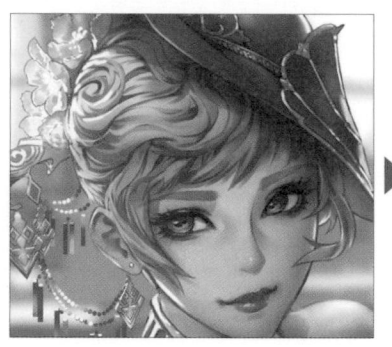 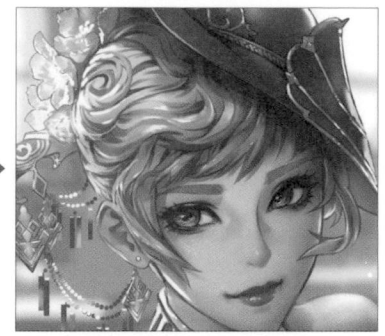

只顯示「追加高光與塵埃」圖層

06 畫出空氣中的塵埃

隨機點點筆

增加漂浮於空氣中的塵埃。
在〔相加(發光)〕圖層「追加高光與塵埃」中,撒上一些淡淡的黃點,用〔模
糊〕功能暈開其中幾個黃點。這麼做可以營造塵埃的前後距離感,呈現更好的空
氣感。

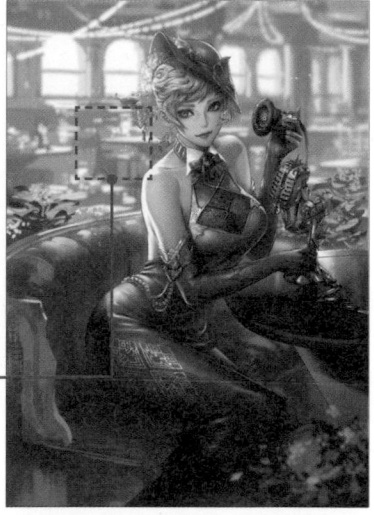

07 使整體色調更收斂

最後新增一個色調補償圖層「調整色調曲線」,稍微降低畫面整體的明度,使整
體色調更集中收斂,插畫繪製完成。

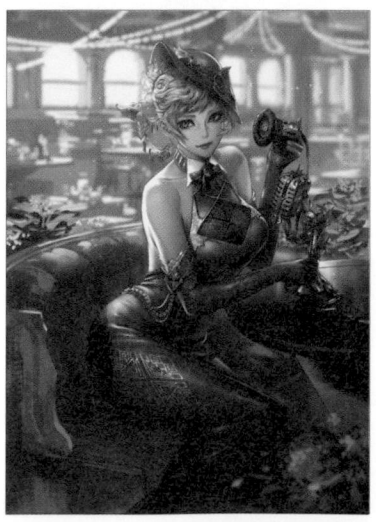

厚塗上色法

09
修飾

くるみつ的
繽紛上色法

瞬間抓住讀者目光的剪影，加上強烈的色彩感覺，繽紛色彩的上色法正是くるみつ的一大特色。他會從剪影草稿開始修整形狀，一邊上色一邊描畫線稿，因此不會有明確的線稿。乍看之下似乎是很簡單的上色方式，但其實直到完成作品之前，需要經過不斷的嘗試與修正。本章將針對剪影到草稿的畫法，以及繽紛的色彩挑選方法進行說明。除此之外，還會為你介紹不同的色彩搭配。

草稿

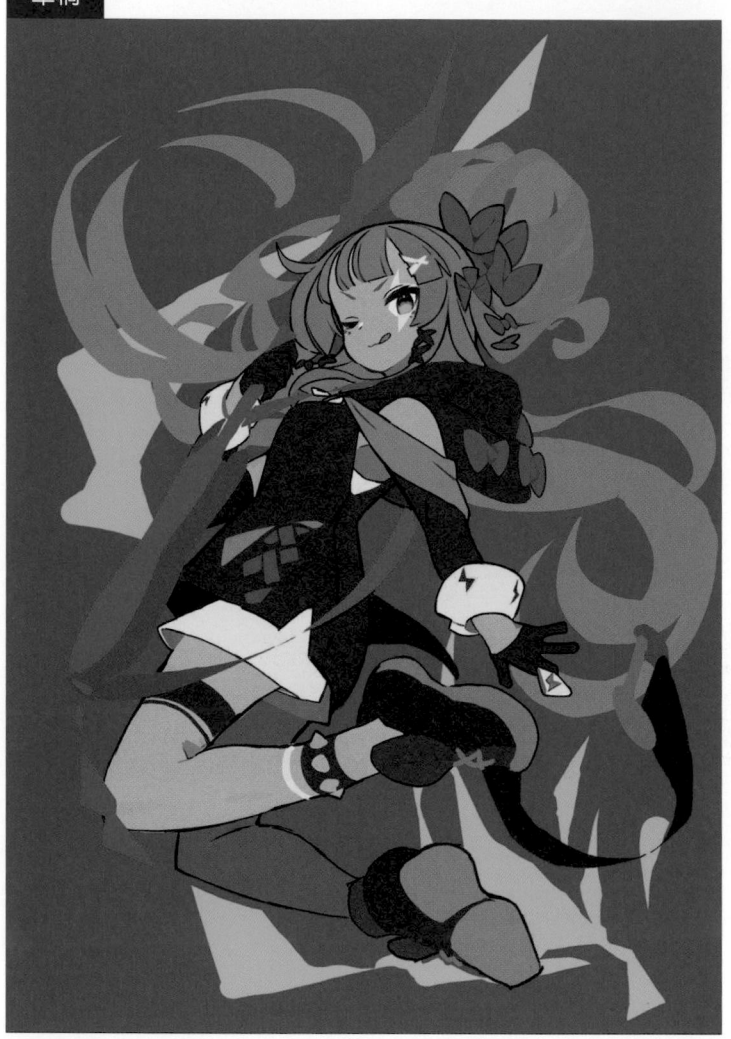

從剪影開始修飾線稿，因此不會有明確的線稿。剪影採用預設的〔油彩〕筆刷與 **附贈筆刷** 〔SK 剪影專用油彩（SK 油彩シルエット用）〕，線稿則使用原創的〔SKsenga〕筆刷繪製而成。

草稿階段原本是以藍色為基調的帥氣龐克搖滾風，但最後保留龐克元素的圖層，並將色彩基調改成暖色系的流行搖滾風。

くるみつ

插畫師。主要從事社群遊戲的角色設計、卡牌插畫等工作為主。繪製過許多活力四射的普普風角色插畫。目前會在 YouTube 頻道發表插畫的繪圖過程與畫技教程！
くるみつちゃんねる https://www.youtube.com/channel/UCXQZeF0qr60N0I13SwQHiEg

COMMENT
非常感謝這次的企畫邀約！
以普普風插畫為目標，將自己的繪畫風格發揮到極致。這是經過各種苦惱後繪製而成的作品，希望你能帶著愉悅的心情閱讀解說內容。
WEB https://kurumitsu.tumblr.com/
Pixiv https://www.pixiv.net/users/1203589
Twitter @krkrkr32
PEN TABLET Wacom Cintiq 22HD

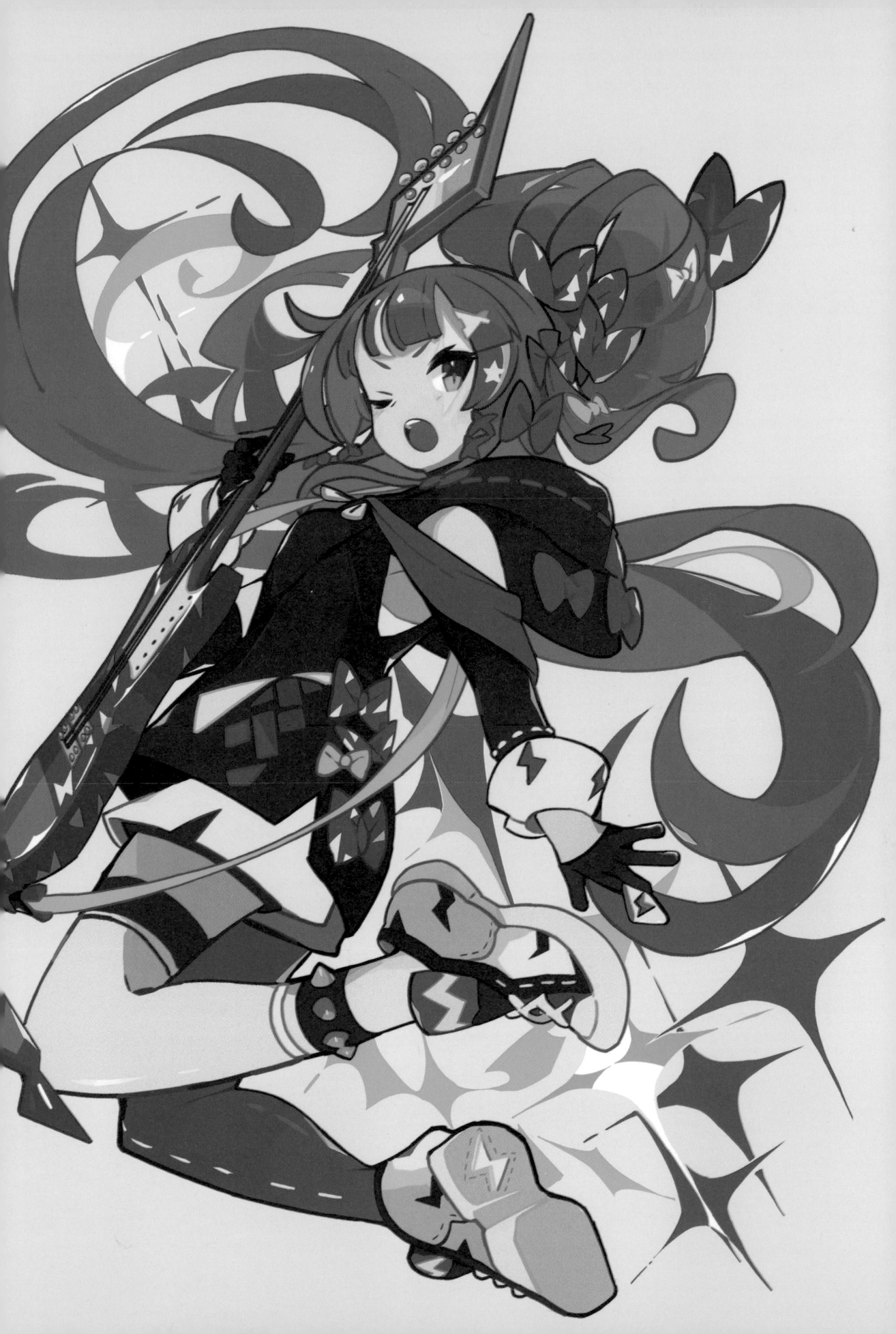

上色的前置作業

畫布設定

畫布尺寸：寬 182mm×高 257mm
解析度：350dpi
長度單位※：px

※可於〔環境設定〕更改〔筆刷尺寸〕等設定值的單位

補充說明

不會仔細將圖層分類成剪影、線稿、上色，而是全部整合在一起持續上色。不需要根據不同元素來區分圖層，就像畫在同一張紙上一樣。所以書中不會展示圖層結構，影片也只會呈現畫布視窗。

常用筆刷

〔油彩〕
〔毛筆〕工具〔厚塗〕群組中的筆刷。基本上都以這款筆刷作畫。這款筆具有暈染和混色效果，很有插畫繪圖的感覺。而且還能畫出不同深淺變化，所以很喜歡這款筆刷。另外還有一款〔SK 剪影專用油彩〕筆刷，是將〔油彩〕的〔筆刷尺寸〕放大至 120 左右，適合用來繪製剪影。

〔SKsenga〕
附贈筆刷
不同於油彩的筆刷，用於不希望線條中帶有深淺差異、暈染或混色效果的時候。
主要用於描繪邊界線，以及各個部位的邊緣線。

工作區域

工具的擺放位置屬於一種個人習慣，習慣在右邊放顏色和圖層，左邊則是筆刷。

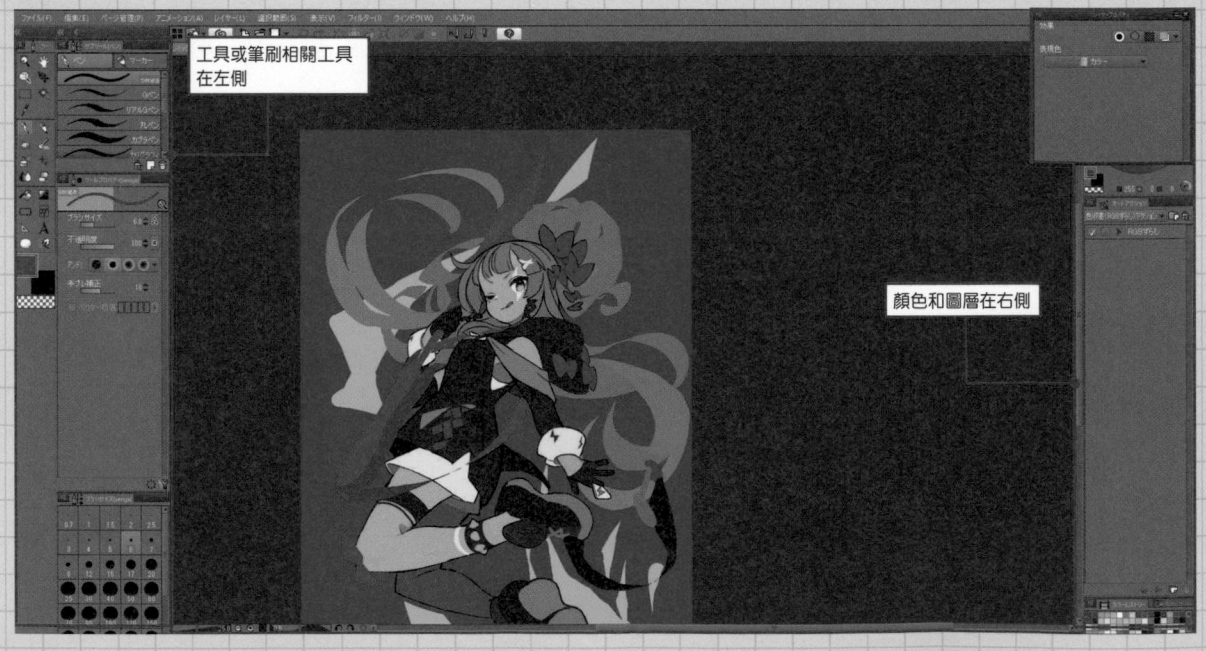

工具或筆刷相關工具在左側

顏色和圖層在右側

快捷鍵

CLIP STUDIO PAINT 可運用鍵盤的按鍵輕易設定快捷鍵。會在繪圖時搭配快捷鍵，提高工作效率。以下介紹經常使用的快捷鍵。設定有一點多，要一口氣記住可能有點困難，所以一開始先從筆刷、橡皮擦、放大、縮小 4 種功能開始記，如果還有餘力再慢慢增加其他設定。

> 市面上也有販售專門用左手操作快捷鍵的設備，你可以挑選自己喜歡的工具。按鍵數量愈多，後續就能設定更多種快捷鍵。

> 實際繪製插畫時，經常會使用快捷鍵，但為了詳細說明操作方式，本書減少快捷鍵的使用頻率。

快捷鍵一覽（依使用頻率排列）

A	〔油彩〕	基本上都以這個筆刷作畫。
S	〔較硬〕	預設〔橡皮擦〕工具的〔較硬〕。作畫時，以A與S切換筆刷和橡皮擦。
W	〔SK 剪影專用油彩〕	與A一樣都是油彩筆刷，但這款的〔筆刷尺寸〕放大至 120，用於繪製剪影。
F	〔SKsenga〕	線稿專用筆刷。用來描繪清晰的線條。
D	放大顯示畫布	
C	縮小顯示畫布	
X	畫布左右反轉	
Z	上一步	取消上一個操作。按住Ctrl太麻煩了，所以改成單獨使用Z。
V	縮小筆刷尺寸	很容易無意識地放大〔筆刷尺寸〕，所以不分配放大筆刷尺寸的快捷鍵。
E	〔套索選擇〕	經常搭配B的〔移動圖層〕功能。
B	〔移動圖層〕	用E建立選擇範圍，再使用B移動圖層。
G	〔填充〕	
R	快速蒙版	
Shift + Ctrl	〔選擇圖層〕	按住Shift+Ctrl，切換至〔選擇圖層〕功能。搞不清楚物件畫在哪個圖層時，這個功能是好幫手。
Ctrl + T	〔放大、縮小、旋轉〕	
Ctrl + U	〔色相、彩度、明度〕	這幅插畫幾乎沒用到此功能，但平時很常用。
Space	〔手掌〕	按住Space，切換至〔手掌〕工具。
Ctrl + C	複製	
Ctrl + V	貼上	

memo 　快捷鍵的設定方式

選擇〔檔案〕選單→〔捷徑鍵設定〕，在〔捷徑鍵設定〕的畫面中設定快捷鍵。選擇操作的功能，並依喜好分配快捷鍵。

此外，按住Ctrl或Alt等按鍵時，可暫時切換至修飾鍵，此功能請選擇〔檔案〕選單→〔設定修飾鍵〕，在〔設定修飾鍵〕的畫面中進行設定。

memo 　快速蒙版

使用快速蒙版後，就能以類似筆刷上色的方式建立選擇範圍。點選〔選擇範圍〕選單→〔快速蒙版〕並進入快速蒙版模式，建立快速蒙版圖層。在快速蒙版圖層中塗色，再次點選〔選擇範圍〕選單→〔快速蒙版〕，塗色的地方就會變成選取範圍。

快速蒙版圖層

草稿

不斷來回修改草稿，直到完成理想中的構圖和姿勢。由於操作相當繁瑣，因此主要針對重點部分進行講解，介紹成形以前的繪圖過程。

 URL
https://youtu.be/58YgUgKgTdk

01　草稿重點

繪製草稿時，請注意以下幾項重點。

①決定想畫的動作和主題

如果小看這件事的重要性，最後可能會嚐到苦頭，因此請確實做到這一點。在定案以前，我們都會為此煩惱。

雖然也可以邊畫邊修改主題或方向，可是一旦在中途改變設定，就會很難確立最終的繪畫目標，容易陷入困境。

②不需要考慮人體素描

素描留到後面繪製線稿時再處理，草稿階段不需要在意這件事。

③先畫剪影再畫線稿

以先畫剪影再畫線稿的方式上色。用〔SK 剪影專用油彩〕

粗略地畫出剪影，接著在剪影上面以〔油彩〕繪製線稿。

④以灰色調作畫

雖然用上色的方式也可以，但上色時需要考慮到很多層面，畫起來會很辛苦。所以還是建議你用灰色調作畫會比較好。不過，如果有一定會用到的顏色（愛用色或重點色），可以先畫出來沒關係。

02　用剪影確立人物動作

SK 剪影專用油彩
油彩

首先，選用放大〔油彩〕〔筆刷尺寸〕的〔SK 剪影專用油彩〕筆刷，畫出大致的剪影。然後在上面用〔油彩〕沿著剪影描出線稿。繼續用灰色作畫，在重點部位填滿顏色。

這裡只用一張圖層疊加上色，但如果有後續可能會修改的地方（例如臉部朝向或表情），或者是你想比對看看各種畫法的地方，可視情況畫在新的圖層上。

大致的剪影

以描框的方式畫線稿

重點色

03 人物形象填色

油彩
SKsenga

畫到一個程度後，改變動作的角度，並進行人物形象填色。
原本的手臂和腹部是疊在一起的，剪影看起來沒什麼起伏變
化且形象較柔和，於是將手臂和腹部分開，讓剪影看起來更
顯眼。

因為一開始用的〔SK 剪影專用油彩〕筆刷尺寸較大，因此
這裡選用〔油彩〕筆刷調整剪影的形狀。

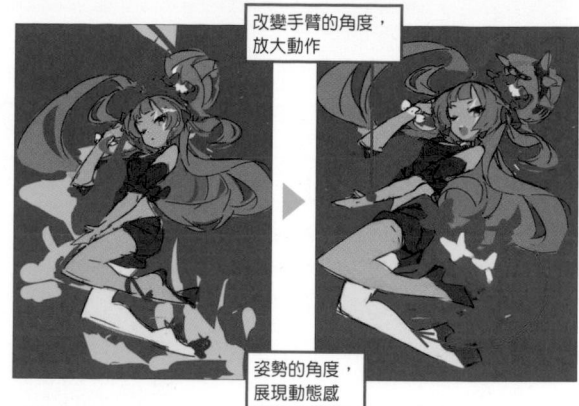

改變手臂的角度，放大動作

姿勢的角度，展現動態感

04 使用 3D 素材

油彩
SKsenga

在吉他的部分疊加 3D 素材※。依照草稿的形狀調整 3D 素
材的尺寸 **A**。決定好 3D 素材的大小和位置後，使用〔圖
層〕選單→〔點陣圖層化〕，將吉他的圖層點陣圖層化（變
成普通的圖層），並在該圖層建立選擇範圍。新增一個圖
層，在吉他中填滿顏色並畫成剪影 **B**。

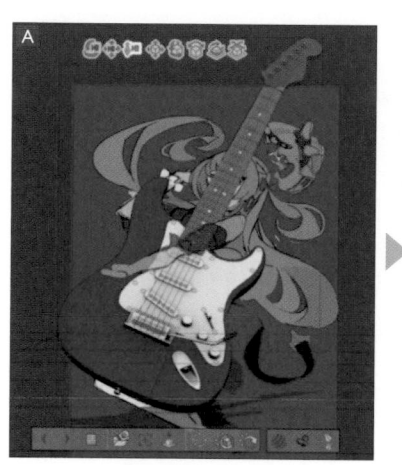

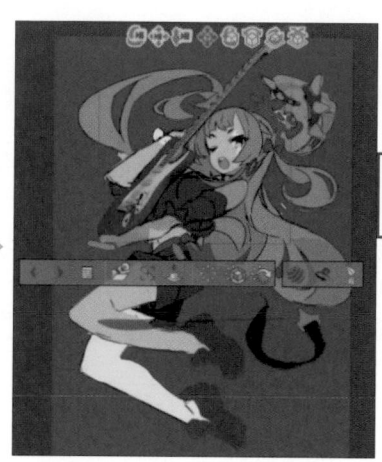

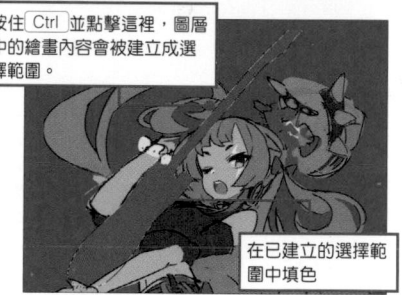

按住 Ctrl 並點擊這裡，圖層
中的繪畫內容會被建立成選
擇範圍。

在已建立的選擇範
圍中填色

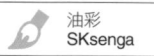

※使用下載自 CLIP STUDIO ASSETS 的「吉他 01（ギター01）」素材。

URL https://assets.clip-studio.com/ja-jp/detail?id=1685975 　Content ID 1685975

05 草稿最終調整

油彩
SKsenga

衣服被手臂遮住這件事陷入苦惱。為了呈現出服裝的設計，索性將手臂放到後面。

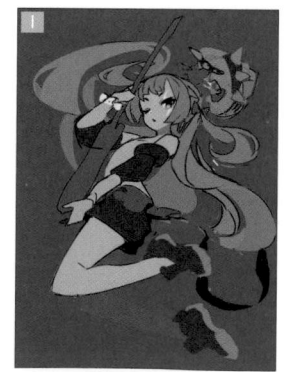

■ 改變身體方向後，手部動
作卻變小了。

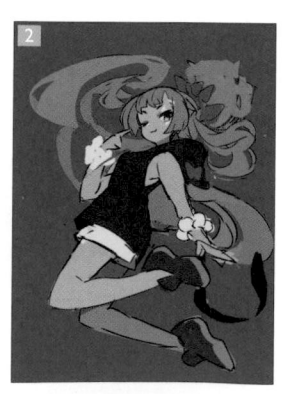

② 調整手部動作。

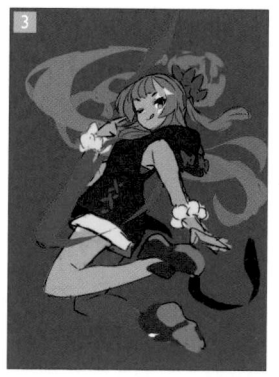

③ 讓角色拿著吉他，確認整
體是否平衡。

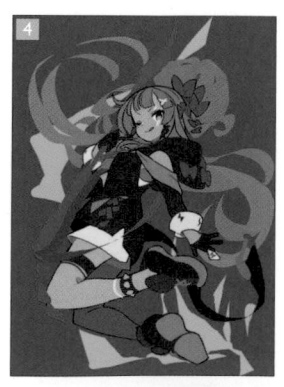

④ 線條修到一個程度後，草
稿完成。

繽紛上色法

10
草稿

繽紛上色法

皮膚

皮膚的顏色比較難畫，如果整體的黃色調或藍色調過強，皮膚會顯得蒼白沒有活力。上色時，請利用底色和陰影色之間的平衡，呈現出具有血色的皮膚。

URL
https://youtu.be/AGG9wktx2kQ

01 打底色

以簡單的方式繪製皮膚。首先，在灰色草稿上方使用〔填充〕的〔參照其他圖層〕功能，並且塗上底色。使用〔參照其他圖層〕功能後，就不用在意哪個圖層畫了哪些東西，我們可以心無旁騖地進行上色。先在底色和草稿中畫有陰影的地方塗色。

 草稿中的背景是藍色的，但後來想畫出更有朝氣的插畫，比起使用充滿神秘感的藍色，選擇改成黃橘色之類的暖色調。

▶ 影片重點
影片中多次使用〔編輯〕選單→〔色調補償〕→〔色相、彩度、明度〕調整皮膚的顏色。書中 RGB 值為最終的顏色數值。

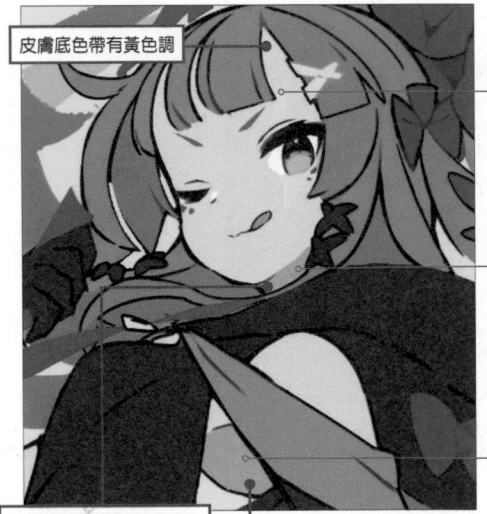

皮膚底色帶有黃色調

R252
G228
B213

R243
G133
B138

R250
G162
B168

脖子下面的陰影色比其他陰影色深一點

在陰影中加入紅色調

02 陰影上色

🖌 油彩

點選〔選擇範圍〕選單→〔快速蒙版〕，使用快速蒙版模式。換成〔填充〕工具，塗滿皮膚的底色區塊並關閉〔快速蒙版〕，建立新的選擇範圍。假設光源在於左上方，用〔油彩〕筆刷在瀏海下方畫出頭髮的影子。在影子的邊界線上畫出中間色（P.213），將陰影暈開。

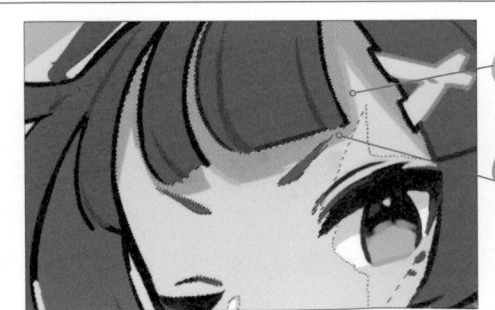

R249
G193
B193

R250
G162
B168

▶ 影片重點
在此之前，先在嘴巴周圍和臉部輪廓進行彩色描線。彩色描線方式的解說在 P.222。

03 腿部陰影上色 油彩

依照臉部的畫法，在腿部塗上陰影與中間色。使用臉部陰影的相近色繪製陰影，也用〔吸管〕選取混色的地方，再用〔油彩〕筆刷疊色，因此有些顏色的數值不太一樣。

R246
G184
B181

R254
G158
B162

04 在臉頰中加入紅色調 油彩

使用〔快速蒙版〕，建立臉部的選擇範圍。新增一個〔色彩增值〕圖層，用〔吸管〕吸取陰影色，並以〔油彩〕筆刷畫出臉頰上的紅暈。接著再用〔吸管〕選取皮膚的底色或〔油彩〕混色的地方，並且暈染臉頰的紅暈。調整圖層不透明度，呈現腮紅的感覺。為使顏色更融入膚色，在〔油彩〕的工具屬性中，將〔顏料濃度〕設定調低。必要時也會調整〔顏料量〕、〔顏色延伸〕的設定。

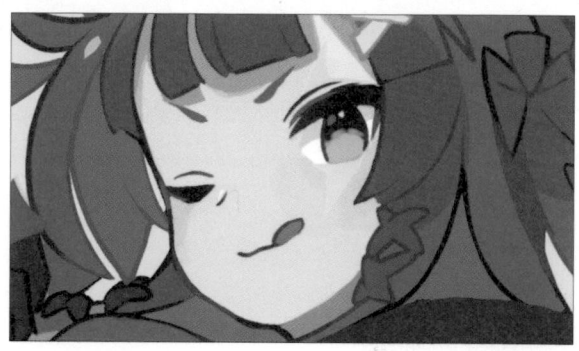

05 畫出高光 油彩

在其他部位上色，同時調整皮膚的陰影。最後使用白色畫出高光。

繽紛上色法

10 皮膚

COLUMN 陰影色的選擇方法

從色環中挑選陰影色。為你介紹一部分的皮膚陰影色挑選方式。

顏色偏黃
底色

比底色更紅
陰影色

比陰影色鮮豔
脖子的陰影顏色

用〔吸管〕選取底色與陰影色混合的部分
中間色
※ P.213 將詳細說明中間色的挑選祕訣。

繽紛上色法

頭髮

在頭髮的整體塗上簡單的粉色系，不過即使同樣都是粉紅色，只要改變色調或彩度就不會太單調。然後再塗上重點色，營造熱鬧活潑的氣氛。

URL
https://youtu.be/bBudDBzaNEQ

01 打底色

首先，按照 皮膚的底色畫法，使用〔填充〕或〔快速蒙版〕塗上底色。這個階段不需要畫太精細，只要大致區分頭髮的前後關係就行了。上色的同時也要修整線稿。

R255 G74 B211

R255 G60 B113

影片重點
實際作畫時會多次替換顏色，最後才會改成重點色，不過影片有經過編輯，著重在重點部分。所以有些地方的前後顏色會不太一樣，請多加注意。

02 陰影上色

油彩

使用〔圖層蒙版〕，建立臉部附近頭髮的選擇範圍。用〔油彩〕在臉部周圍畫出陰影與中間色 A 。包包頭的地方也畫上陰影和中間色 B 。

R236 G39 B105

瀏海的中間色跟其他地方不太一樣，使用有點鮮艷的顏色。這裡依照 COLUMN 說明的「中間色選擇訣竅」挑選顏色，只要一點點像素偏移就能改變顏色。像這樣偶然隨機的變化是很重要的，可以為插畫帶來全新的發現或表現方式。

R229 G43 B90

R255 G60 B113

03 畫出高光

油彩
SKsenga

一邊修整線條，一邊持續繪製其他部分。畫到一定程度後，在圖層最上面新增一個〔加亮顏色（發光）〕圖層，並用〔油彩〕筆刷畫出微弱的高光。接著使用〔SKsenga〕筆刷添加白色的強烈高光，並且調整高光的形狀。訂好高光的形狀後，合併圖層並改成普通的圖層混合模式。

▶ 影片重點

高光不一定要使用白色。影片中也有試過其他顏色的高光。多方嘗試各式各樣的顏色，有時還會發現比原本預想還可愛的配色。

04 調整色調

油彩
SKsenga

修整頭髮的形狀後，在頭髮中增加逆光輪廓效果（P.217），以呈現起伏層次感。修改後面頭髮的局部髮色，加上一些挑染讓畫面更華麗。蝴蝶結髮飾也塗上各種顏色，營造活潑繽紛的形象。

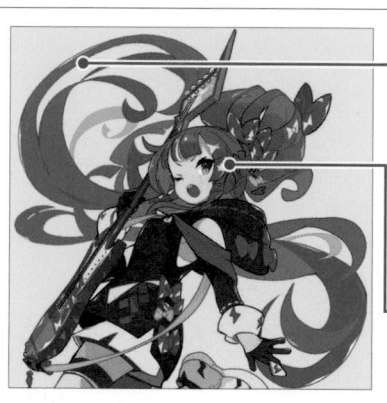
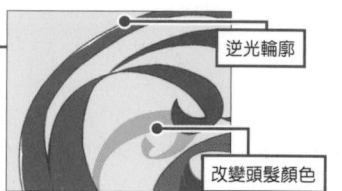
逆光輪廓

改變頭髮顏色

挑染

COLUMN 　中間色的選擇訣竅

在底色和陰影色之間加入中間色，插畫整體會變得更加柔和融洽。但有一點需要注意，就是如果所有陰影裡都畫了中間色，顏色看起來會太繁瑣。

這裡將為你說明中間色的挑選方法。

1 在底色中畫出陰影。

2 用〔吸管〕選取底色和陰影交界處的顏色。

3 將選取後的顏色疊在底色與陰影的交界處。

繽紛上色法

眼睛

眼睛是最講究的重點部位，但我們必須統一插畫整體的調性才行，請儘量將眼睛畫得簡潔一點。個人認為眼睛有無限多種畫法和表現手法，因此經常摸索全新的呈現方式。

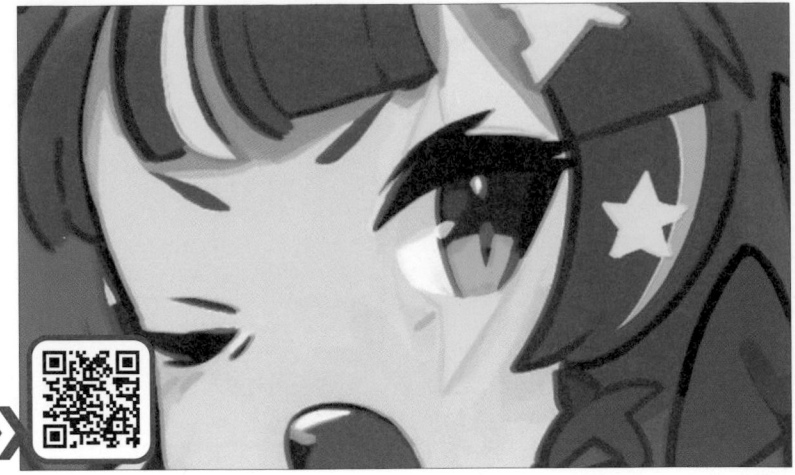

 URL
https://youtu.be/d50zAMXlRzc

01　打底色

油彩

首先使用〔油彩〕筆刷打底色。用一種顏色平塗黑眼珠，在同一個圖層上塗滿顏色。
睫毛已在草稿階段輕輕上色，而其他部位也要一邊上顏色，一邊將穿透感表現出來。試過各種不同的眼影顏色，最後決定採用與髮色相同的粉紅色系。

R72
G6
B17

R17
G15
B16

R19
G55
B52

02　刻畫瞳孔細節

油彩

用〔快速蒙版〕選取黑眼珠的區塊，在黑眼珠的亮部上色，畫出瞳孔的細節。

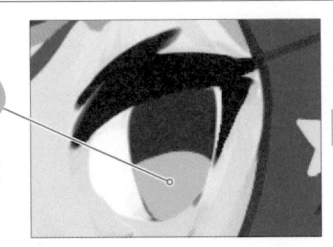

R17
G252
B230

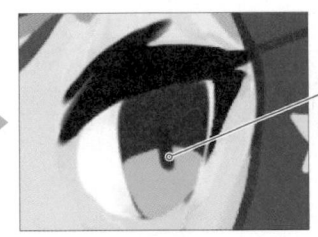

R0
G34
B31

03　畫出高光

油彩

畫出兩種高光，分別是淡色高光與白色的強烈高光。在白色高光中加入粉紅色。

▶ **影片重點**
高光的部分會跟後面的黑眼珠邊緣線一起繪製。

R230
G40
B158

R63
G156
B136

注意這裡的色差加工（P.218），也可以加上紅色、藍色、黃色。

淡色高光

白色高光

04 畫出眼睛的邊緣線 油彩

眼睛的框線使用比底色深一點的顏色。
很在意眼睛的形狀，於是一邊微調一邊修飾形狀。

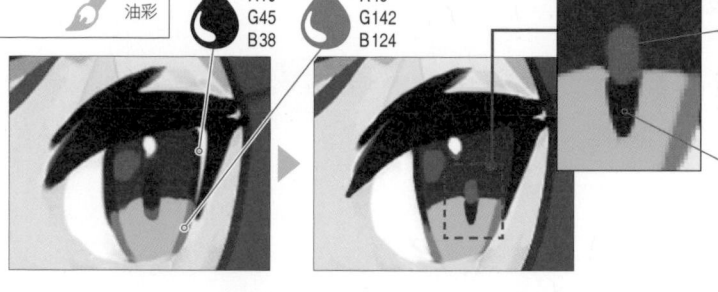

R10 G45 B38
R49 G142 B124
R32 G117 B101
R9 G46 B38

05 畫出高彩度的高光 油彩

如果畫太多白色高光，眼睛會變太閃亮，為了減少這個狀況，經常會加上有色（鮮豔色）的高光。
最近傾向繪製「比較不閃亮的眼睛」。這樣看起來有點像早期的插畫，個人很喜歡。

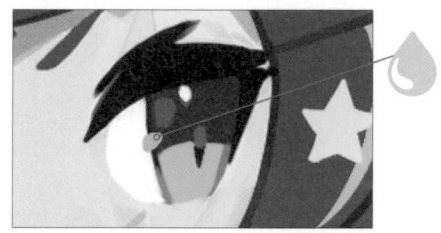

R198 G253 B75

06 畫出眼白的陰影 油彩

在眼白的部分用〔快速蒙版〕建立選擇範圍。
在黑眼珠陰影上面一點的範圍中畫出陰影。顏色有點太淡了，於是選擇中間色，在上面疊加深一點的陰影。

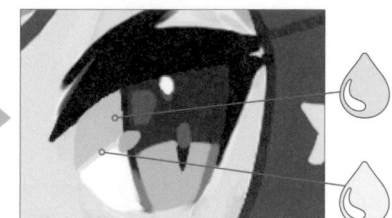

R237 G228 B222
R252 G243 B237

※為讓讀者看清楚，此圖顏色較深。

07 增加眼睛的資訊量 油彩

在黑眼珠的亮部增加顏色。
在單調的眼睛中間增加變化感和資訊量，讓眼睛更有神。

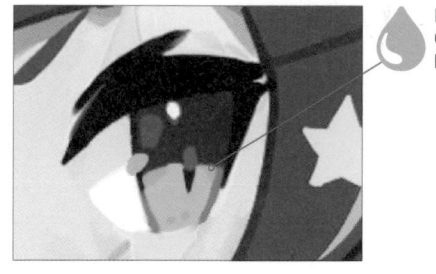

R65 G210 B181

08 進行微調 油彩

最後微調並修飾形狀，眼睛上色完成。

經過多方嘗試後，最後決定改成更銳利的眼神。

繽紛上色法

服裝

以既有的時尚穿搭作為基底,並且增加更多奇幻元素。服裝是角色插圖中特別有「趣味性」的部分,畫起來令人心情愉悅。會收集各式各樣的女性時尚雜誌(哥德蘿莉、奇裝異服),持續追逐流行趨勢。

URL
https://youtu.be/u6UwPTk34kA

01　打底色

依照皮膚的畫法,用〔填充〕工具畫底色。服裝底色直接採用草稿階段畫好的顏色。

R55
G55
B55

R170
G32
B218

R254
G231
B255

R248
G240
B32

02　陰影上色

油彩

用〔快速蒙版〕建立選擇範圍,使用〔油彩〕畫出陰影。在黑色區塊的陰影顏色中,使用偏藍或偏紅的顏色,加強陰影的深度。

R63
G38
B82

R49
G29
B69

R69
G32
B41

R54
G59
B73

R56
G41
B42

1 大致畫出紅色調與藍色調的陰影。中間色則使用〔吸管〕吸取交界處的顏色,並進行疊色。一邊畫出陰影,一邊修整線稿。

2 修飾形狀,同時調整色調。一開始畫的陰影顏色彩度偏低,於是稍微將彩度調高。

03　畫出圖案細節　　　🖌 油彩

修飾服裝圖案的形狀 A 。帽兜的部分
感覺太空了，所以增加了車縫線的樣
式 B 。

R254
G232
B255

R216
G186
B222

R118
G25
B165

R169
G42
B221

沿著帽兜的外型畫出
車縫線

畫出車縫線的外框

調整外框的顏色

04　加入逆光輪廓效果　　　🖌 油彩

調整陰影的色調，最後畫出高光。依
照頭髮的高光畫法，點選〔快速蒙
版〕，並用〔吸管〕選取黃色或水藍
色，再用〔油彩〕畫出逆光輪廓。

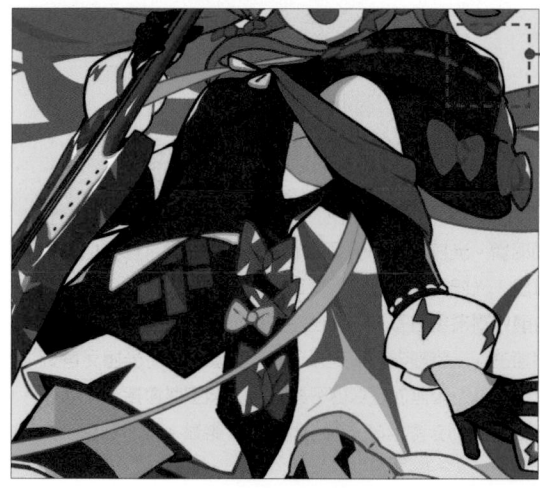

R255
G251
B0

R9
G214
B245

COLUMN　　什麼是逆光輪廓？

逆光輪廓是指利用自物體背後照射而來的光，
呈現更明亮的物體輪廓，具有強調的效果。這
個方法可以增加畫面的起伏層次感或立體感，
避免背景和角色融在一起。基本上，只要畫上
白色或背景色的相近色，就能營造出自然的意
象。希望在這幅畫中呈現出繽紛的形象，因此
除了白色之外，也使用了黃色和水藍色。配合
插畫的意象，大膽用看看綠色、紅色或藍色之
類的顏色，或許也不錯。

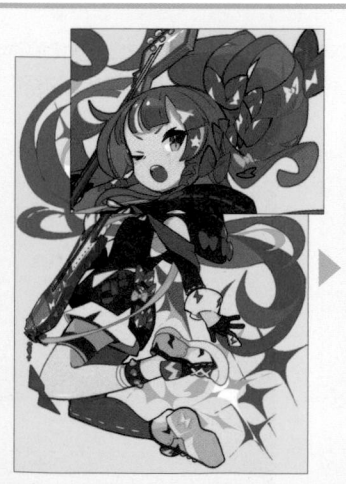

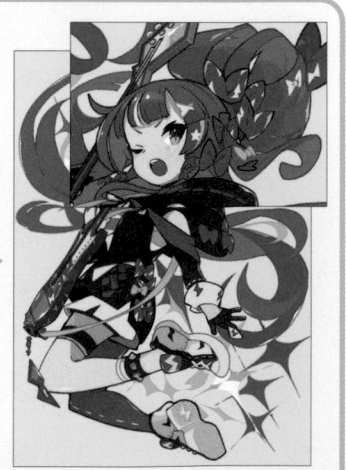

繽紛上色法

修飾

色差是指光通過相機等物品的鏡頭時，由於顏色折射率的不同，進而產生顏色滲透（色偏）的現象。最後加工修飾階段，要反過來利用色差的概念做出色偏的效果，藉此為插圖增添一點真實感

URL
https://youtu.be/IQhEawDYnf8

01　做出色差效果

對整體畫面進行微調，完成上色後便開始製作色差效果。這裡將使用自動動作功能。

1　將所有物件彙整成一張圖層。為了應對後續需要修改的狀況，工作用的資料要保留下來，並且另外收在一個新的圖層資料夾裡。選擇彙整後的圖層，在自動動作面板中選擇自動動作※，將圖層分成紅、藍、綠色。

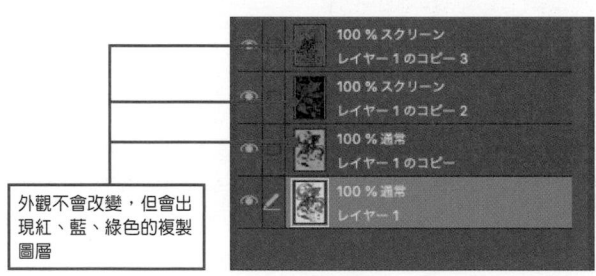

外觀不會改變，但會出現紅、藍、綠色的複製圖層

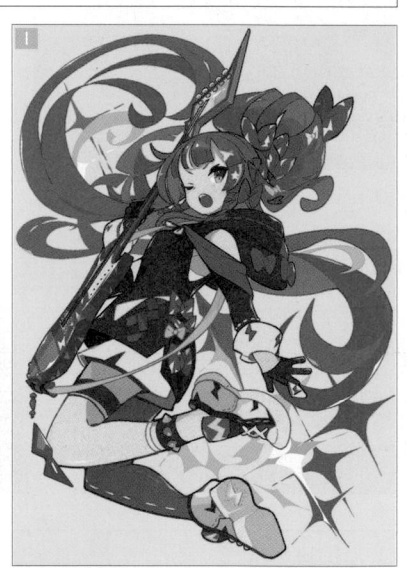

2　從紅、藍、綠色圖層中選 2 種顏色，右邊位置設定偏移 2 像素，左邊也偏移 2 像素，做出色差效果。此處將紅色往右移動 2 像素，綠色往左 2 像素。偏移的程度可依照喜好進行調整。這樣插畫就繪製完成了。

放大看會發現這種色偏現象

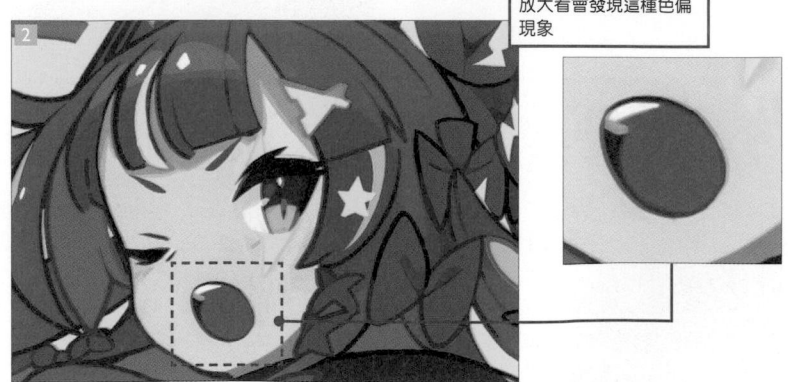

※可從 CLIP STUDIO ASSETS 下載「色差 RGB 操作（色収差 RGB ずらし アクション）」素材。
URL https://assets.clip-studio.com/ja-jp/detail?id=1613745　**Content ID** 1613745

02 色差的製作方法

為了製作色差，下載使用了 CLIP STUDIO ASSETS 的自動　　這裡也會另外講解不使用自動動作的方法。
動作素材。

1 合併所有插畫的圖層，並且複製出 3
張圖層。

2 在每個圖層上方建立一個新圖層。

3 在新圖層中分別塗滿紅色、藍色、綠
色。

R255　　　　R0　　　　R0
G0　　　　　G0　　　　　G255
B0　　　　　B255　　　　B0
紅　　　　　藍　　　　　綠

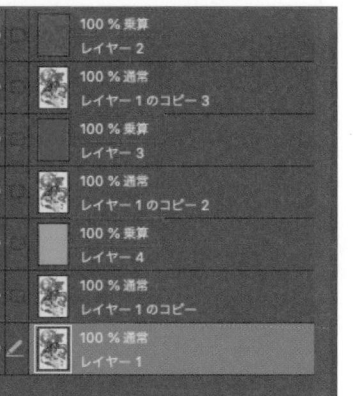

4 將 3 張填滿顏色的圖層混合模式設定
為〔色彩增值〕。

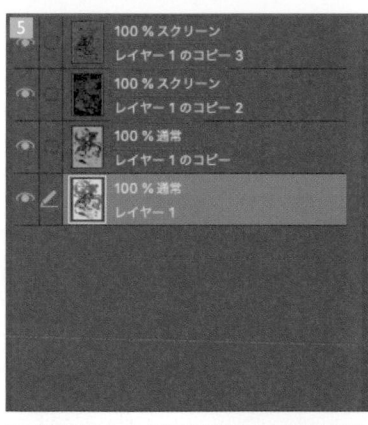

5 將每個上色圖層與其下方的圖層合併，最上面的兩張圖層混合模式設為〔濾
色〕，就能按照 **01 2** 的方式，讓圖層位置偏移，做出色差的效果。

紅

藍

綠

繽紛上色法

10

修飾

多種顏色變化

嘗試各式各樣的配色,做出繽紛的色彩變化。為你介紹
一些配色範例。

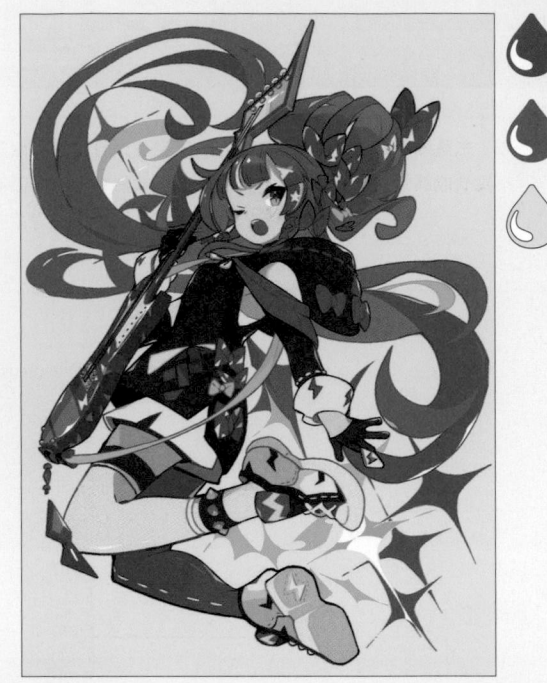

本篇插畫
暖色可以提高紙面的鮮艷程度,採用以暖色為基調的配
色。
黃色背景搭配粉紅色,打造更鮮明的形象。

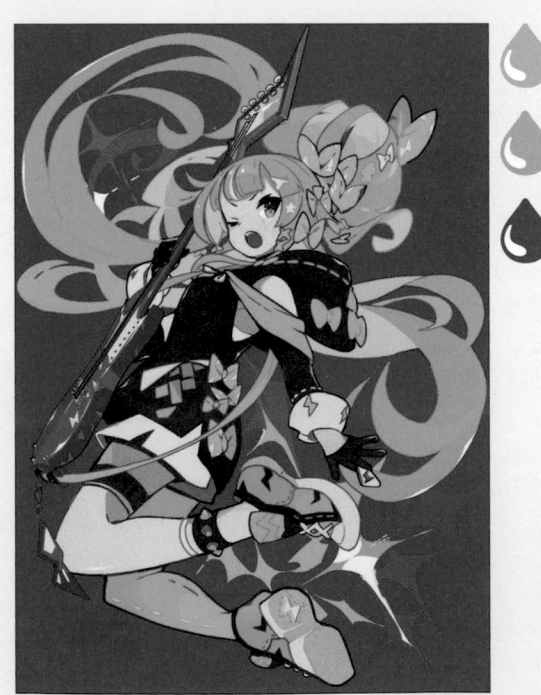

紅+綠+水藍
只用紅色背景搭配綠色頭髮的配色感覺太單調,於是追
加了第三勢力的水藍色加以妝點,藉此讓畫面更平衡。

紅色、黃色、粉紅色等暖色,加強明亮有活力的意象。藍色、水
藍色等冷色,則可以加強冷酷沉穩的意象。
　即使是同一幅插畫,顏色的使用面積也會大大改變第一印象。將
你想呈現的意象的顏色面積放大,就能發揮很好的效果。

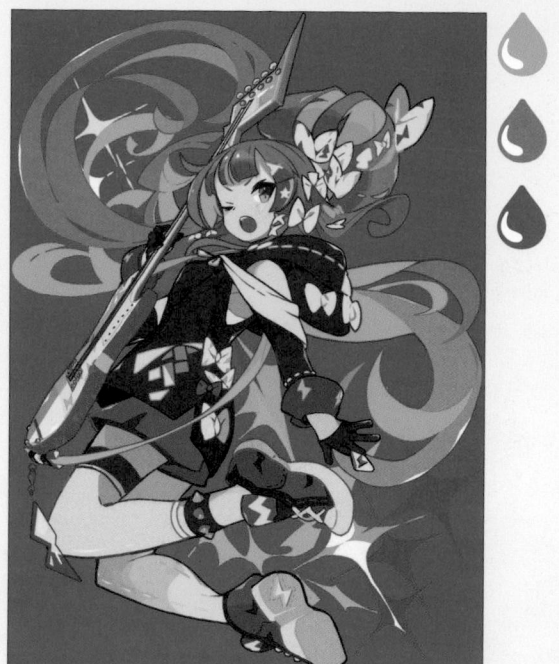
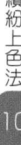

粉紅＋祖母綠

粉紅和祖母綠很搭，為了襯托祖母綠，頭髮選用粉紅背景的相近色（橘色）。

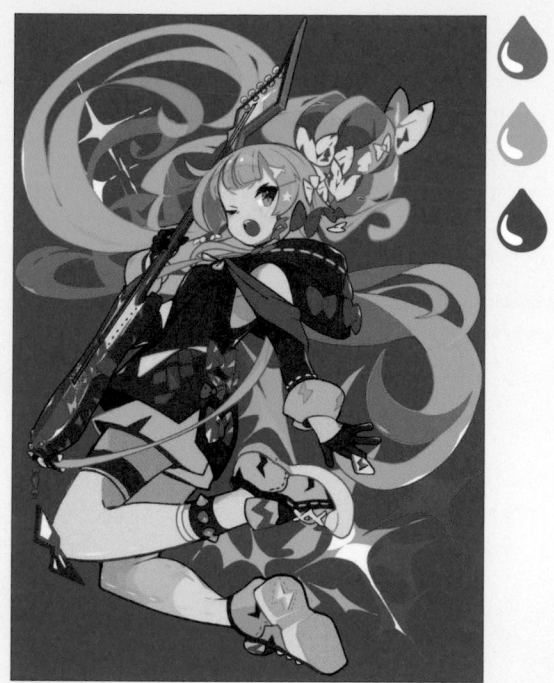

藍＋粉紅

藍色與粉紅色的顏色組合。在頭髮中畫出與藍色背景相近的水藍色，襯托出粉紅色，並以高彩度的紅色作為亮點，使畫面更有收束感。

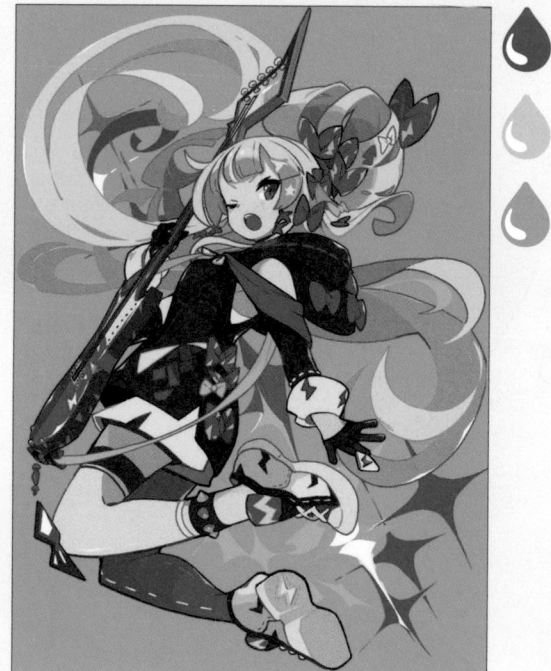

綠＋高彩度紅

上面 2 個範例的配色，都是以襯托頭髮的陰影色為優先考量，而這幅畫則是將小物件和眼睛畫成紅色。

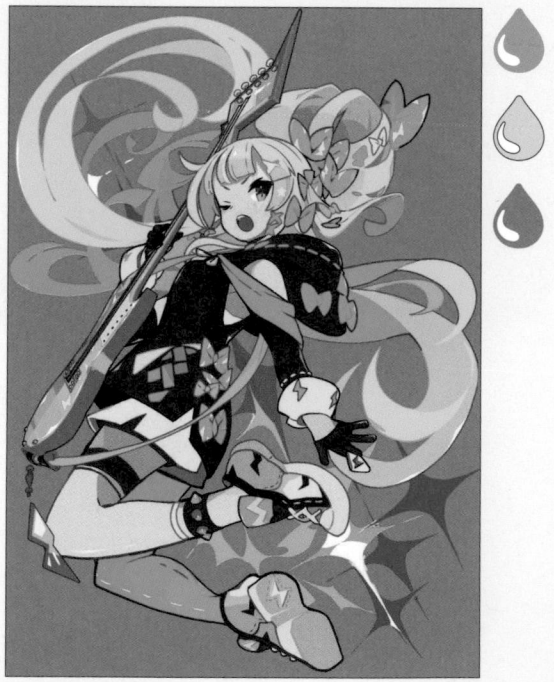

橘＋綠＋黃

以 3 種顏色為主色，嘗試在畫面中取得平衡。覺得黃色系和綠色系很搭。

繪製線稿與彩色描線時，該如何挑選顏色？

繪製彩色描線時，需要融合線稿和顏色，一種方式是在線稿上建立剪裁圖層，另一種則是開啟線稿圖層的〔鎖定透明圖元〕，並且在上面疊色。不過本篇範例，是以一邊畫線稿一邊疊色的方式進行彩色描線。
接下來將為你解說線稿顏色的挑選方法。

●輪廓線
輪廓線（角色的外框線）比內側的顏色更深。偶爾加入一些藍色會更有深度。

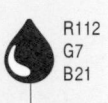
R112
G7
B21

●臉頰附近的線
在臉頰附近使用紅色偏多的膚色，看起來會更可愛。

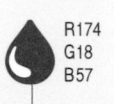
R174
G18
B57

●內側的線
參考輪廓線的顏色，運用中間色挑選法（P.213）的概念，用〔吸管〕在周圍混色的地方選取中間色。

R122
G21
B61

R147
G16
B82

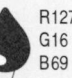
R127
G16
B69

●其他……
在局部的線稿中加入突兀的顏色也很有趣喔！比如右邊的插圖，在手臂、腿部畫出鮮艷的粉紅色作為亮點。

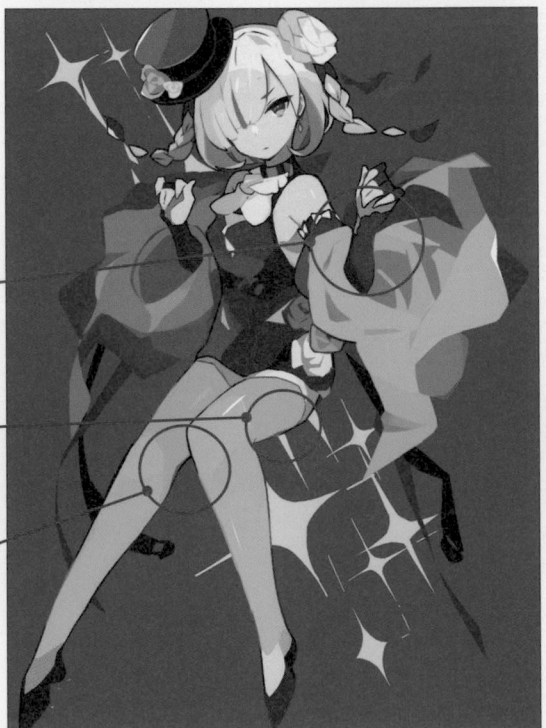

索 引

■編著
株式会社レミック
編輯製作公司。擅長插畫或 3D 作品等創作者取向的技法書企劃與製作。
製作過《デジタルイラストの「塗り」事典》、《加々美高浩が全力で教える「手」の描き方》（皆由 SB クリエイティブ出版）、《CLIP STUDIO PAINT ブラシ素材集　雲から街並み、質感まで》（Hobby JAPAN 出版）、《イラスト解体新書》（マイナビ出版）、《ショートアニメーション メイキング講座》（技術評論社出版）等。
URL http://www.remi-q.co.jp/　Twitter @039remiq

■插畫・解說（依章節順序）
A ちき
ずみちり
吉田ヨシツギ
神岡ちろる
PJ. ぽてち
みっ君
べっこ
さいね
鏑木康隆
くるみつ

■裝幀
渡辺 緣

■影片製作
伊藤 孝一

■編輯助理
新井 智尋（株式会社レミック）

■企劃・編輯・設計・排版
秋田 綾（株式会社レミック）

■企劃・編輯
難波 智裕（株式会社レミック）
杉山 聡

■協力
株式会社セルシス

■關於本書的範例檔案
本書介紹的插畫圖層分類檔、特製筆刷、線稿檔案等素材，皆發布於服務網頁中。請點選網頁的「下載（ダウンロード）」連結，即可下載檔案。使用時請務必閱讀「はじめにお みください.txt（請先閱讀此檔.txt）」。

本書的服務網頁
https://nsbooks.pse.is/9786267062180

電腦繪圖「人物塗色」最強百科
CLIP STUDIO PAINT PRO/EX 繪圖！
書面解說與影片教學 ・ 學習 68 種優質上色技法

作　　者　株式会社レミック
翻　　譯　林芷柔
發 行 人　陳偉祥
出　　版　北星圖書事業股份有限公司
地　　址　234 新北市永和區中正路 462 號 B1
電　　話　886-2-29229000
傳　　真　886-2-29229041
網　　址　www.nsbooks.com.tw
E–MAIL　nsbook@nsbooks.com.tw
劃撥帳戶　北星文化事業有限公司
劃撥帳號　50042987
製版印刷　皇甫彩藝印刷股份有限公司
出 版 日　2023 年 02 月
I S B N　978-626-7062-18-0
定　　價　680 元

國家圖書館出版品預行編目 (CIP) 資料

電腦繪圖「人物塗色」最強百科：CLIP STUDIO PAINT
PRO/EX 繪圖！書面解說與影片教學・學習 68 種優質上
色技法／株式会社レミック編著；林芷柔翻譯. -- 新北市：
北星圖書事業股份有限公司, 2023.02
224 面；18.2x25.7 公分
ISBN 978-626-7062-18-0（平裝）

1.CST: 電腦繪圖 2.CST: 插畫 3.CST: 繪畫技法

956.2　　　　　　　　　　　　　　111002540

如有缺頁或裝訂錯誤，請寄回更換。

官方網站　　臉書粉絲專頁

LINE 官方帳號